D1509438

Vom Realismus
zum Expressionismus

Mit Unterstützung der
OSTERMANN-APPARATEBAU KIEL GMBH,
Pinneberg bei Hamburg

Vom Realismus zum Expressionismus

Norddeutsche Malerei 1870 bis um 1930

Aus dem Bestand der Kunsthalle zu Kiel
der Christian-Albrechts-Universität

Herausgegeben von Jens Christian Jensen

Katalog, Gestaltung, Redaktion:
Jens Christian Jensen, Johann Schlick

Katalogbearbeitung:
Biographien: Johann Schlick
Werke: Jens Christian Jensen (J. C. J.)
 Ingeborg Kähler (I. K.)
 Johann Schlick (J. Sch.)

Der Katalog entstand mit freundlicher Unterstützung der
Dr. Ing. Rudolf Hell GmbH.

ISBN 3-923701-07-1
Copyright: Kunsthalle zu Kiel 1984
Druck: RathmannDruck, Raisdorf

Vorwort

Die Kunsthalle verdankt ihre Existenz dem 1843 von Kieler Bürgern und Universitätsangehörigen gegründeten Schleswig-Holsteinischen Kunstverein, der schon im ersten Jahr seines Bestehens tatkräftig begann, Kunst zu sammeln und auszustellen. 1855 beschloß der Verein, die so entstandene Gemäldegalerie unter den Schutz der Christian-Albrechts-Universität zu stellen. Seitdem besteht die enge Verbindung zwischen Universität und Kunstverein, die sich bis 1970 darin ausgedrückt hat, daß der Ordinarius für Kunstgeschichte zugleich Direktor der Gemäldegalerie und Graphischen Sammlung in der Kunsthalle und nicht wählbares Mitglied des Kunstvereins-Vorstandes war. Erst seit 1971 ist die Kunsthalle selbständiges Institut der Universität, deren Direktor kraft Amtes geschäftsführender (2.) Vorsitzender des Kunstvereins.

Die erste Kunsthalle wurde vom Kunstverein 1857 errichtet. Sie mußte 1887 abgebrochen werden, weil der Schloßbezirk, in dem das Ausstellungsgebäude stand, von Kaiser Wilhelm I. als Residenz für seinen Enkel, den Prinzen Heinrich, bestimmt wurde. Durch Stiftungen und durch die Energie von Mitgliedern des Kunstvereins konnte 1909 die neue Kunsthalle am Düsternbrooker Weg eröffnet werden. Nach Beseitigung der Kriegsschäden beherbergt die Kunsthalle seit 1958 wieder die Sammlungen, die seit 1945 vom Land Schleswig-Holstein über den Träger Universität betreut und unterhalten werden.

Jetzt ist der Erweiterungsbau so weit gediehen, daß die Kunsthalle für knapp zwei Jahre schließen muß, denn der Neubau muß mit dem Altbau verbunden, der Altbau muß renoviert werden.

Dies war die rechte Gelegenheit, um die engen, durch Jahrzehnte gepflegten Verbindungen zu Skandinavien durch eine Ausstellung aus den Sammlungen der Kunsthalle zu stärken und als Zeichen der Dankbarkeit für die vielen freundschaftlichen Kontakte auf den Weg zu bringen. In Herrn Ulrich Urban fanden wir einen begeisterten Förderer unseres Ausstellungsprojektes, in Bergen/Norwegen einen Teil unserer Gemälde in Bergens Billedgalleri auszustellen. Der Gedanke des Kulturaustausches hat den Förderer dabei besonders motiviert, denn wie anders kann Verständnis zwischen den Völkern wachsen, wenn nicht dadurch, daß man mehr voneinander auf allen Gebieten erfährt. Dabei spielt der Austausch von Werken, Künstlern und Kunstsammlungen auf allen Ebenen – neben Literatur, darstellender Kunst und Musik – eine bedeutungsvolle Rolle. Ich danke dem Förderer, Herrn Urban, für seinen nicht nachlassenden anregenden Wagemut und Herrn Dr. Jan Askeland, dem Direktor von Bergens Billedgalleri und Rasmus-Meyers-Sammlung, für seine kollegiale Hilfe. –

Anschließend wird die Ausstellung in Lübeck gezeigt: ich freue mich besonders über dieses Zeichen guter Zusammenarbeit und bin Herrn Dr. Wulf Schadendorf, dem Direktor der Städtischen Museen für Kunst und Kulturgeschichte, dankbar dafür.

Prof. Dr. Jens Christian Jensen
Direktor

Jens Christian Jensen

Vom Realismus zum Expressionismus
Anmerkungen zur norddeutschen Malerei von 1870 bis um 1930

I.

Der Gedanke, Gemälde der Kunsthalle zu Kiel unter dem Hauptthema „Vom Realismus zum Expressionismus" zusammenzufassen, entstand vor den Bildern unserer Sammlung selbst. Denn sie enthält zum Beispiel eine Werkreihe von Christian Rohlfs, die von 1880 bis 1938 Jahrzehnt für Jahrzehnt die Entwicklung belegt, eine Entwicklung, die in wohlüberlegten Schritten vom Realismus weimarischer Prägung über die Verarbeitung der französischen Impressionisten, der Neoimpressionisten und van Goghs, seit 1914 zur expressiven Gestaltung geführt hat, die den 65jährigen Künstler in den Kreis der jungen progressiven künstlerischen Kräfte in Deutschland eingereiht hat. Rohlfs Werk rechtfertigt das Thema und erklärt auch die regionale Eingrenzung auf „norddeutsch". Zwar kommen Bilder bei Arp, Rohlfs, Feddersen vor, die nicht nur Landschaften zeigen aus der Umgebung des thüringischen Weimar, sondern die auch in Weimar selbst gemalt worden sind. Auch haben wir natürlich Werke aufgenommen, die in Italien, Ostpreußen, in Bayern oder am Berliner Grunewaldsee entstanden sind, – so eng sahen wir unser Thema nicht. Aber überwiegend sind es in Norddeutschland geborene oder dort lebenslang oder für kürzere Zeit arbeitende Künstler, deren Werke wir hier versammelt haben. Max Beckmann ist eine Ausnahme, ebenso Wilhelm Trübner, Ludwig von Hofmann, Hans Thoma, Max Slevogt und Alexander Kanoldt. Lebensgang und Werk dieser „Ausnahmen" haben nichts mit Norddeutschland zu tun. Wir haben deren Werke aber in diese Präsentation eingebunden, weil wir bestimmte Richtungen verstärken wollten – L. von Hofmann und H. Thoma (Jugendstil), M. Slevogt („deutscher Impressionismus") usw. Wir wollten nicht dogmatisch sein, sondern – dem Sammlungsbestand folgend – auf die lebendige Gegenüberstellung setzen, nicht auf penible Erfüllung des Ausstellungsthemas.

Überdies sollte das Grundkonzept der Erwerbungen der Kunsthalle auch in dieser Auswahl anwesend bleiben, nämlich Schleswig-Holsteinisches und, weiter ausgreifend, Norddeutsches in die großen Kunstströmungen einzubinden. So hat man zum Beispiel von Anfang an der Werkreihe Feddersen Gemälde von Liebermann, Corinth und Trübner gegenübergestellt und Noldes Malerei durch die Kirchners, Heckels und Schmidt-Rottluffs ergänzt. Die Sammlung der Kunsthalle in der Landeshauptstadt Kiel will ja nicht das Regionale feiern, sondern es nationaler und internationaler Konkurrenz aussetzen.

II.

Es ist kein Zufall, daß die Weimarer Kunstschule als Institution in den Biographien von Arp, Feddersen, Hansen, Herbst, Rohlfs und Wrage, also von Künstlern, die in Schleswig-Holstein geboren wurden (nur Herbst ist geborener Hamburger), eine entscheidende Rolle gespielt hat. Nach dem Sieg der österreichischen-preußischen Truppen 1864 über Dänemark war Schleswig-Holstein von seiner kulturellen und politischen Metropole, von Kopenhagen, endgültig abgeschnitten. Bis zum Ausbruch der Spannungen zwischem dem Königreich Dänemark und Schleswig-Holstein in den Jahren 1848 bis 1851 war es selbstverständlich gewesen, daß die jungen Schleswig-Holsteiner, die Künstler werden wollten, an die Königliche Kunstakademie in Kopenhagen gingen. Sie war seit dem 18. Jahrhundert die unbestritten führende Kunstschule des gesamten Ostseegebietes in einer Landeshauptstadt, die Zentrum aller kulturellen Bewegungen und Ereignisse im Norden war, Mittelpunkt eines Vielvölkerstaates, der erst 1864 seine Bedeutung mit einem Schlage verlor. Überdies wurde der Unterricht an der Akademie für die Landeskinder dieses Staates gratis erteilt. Es ist also kein Zufall, sondern bezeichnend, daß Caspar David Friedrich aus Greifswald Schüler der Kopenhagener Akademie gewesen ist, ebenso der aus Wolgast stammende Philipp Otto Runge oder der Norweger Christian Clausen Dahl.

Warum die Schleswig-Holsteiner besonders gern nach Verlust „ihrer" Akademie an die 1860 gegründete Weimarer Kunstschule gegangen sind, läßt sich nur vermuten. Von den altehrwürdigen Akademien wie Dresden, Wien, München und Düsseldorf war offenbar nur Düsseldorf für die Norddeutschen akzeptabel, Karlsruhe erschien vielleicht als zu südlich, Berlin als zu preußisch, denn die Preußen galten in Schleswig-Holstein lange als eine Art Besatzungsmacht. Weimar hatte wohl den Vorzug, eine kleine, junge Kunstschule zu sein, die in erster Linie einer unheroischen, natürlichen und direkten Landschaftsdarstellung verpflichtet war. Die einflußreichsten Lehrer der ersten Jahrzehnte der Weimarer Schule Theodor Hagen und Ferdinand Pauwels waren nicht nur eindrucksvolle Künstlerpersönlichkeiten, sondern vorzügliche Vermittler, die ihre Schüler ermutigten und förderten, nicht einengten oder zur Nachahmung der eigenen Malerei veranlaßten. Hagen hatte die Maler von Barbizon studiert und den Realismus der Niederländer. Er führte seine Schüler ins Freilicht, direkt vor die Natur, und ermutigte sie zu einer skizzenhaften Malerei, die aus dem Farblicht und aus der Farbmaterie Frische und zupackende Sicherheit gewann. Pauwels, von Hause aus Historienmaler belgischer Herkommens und Antwerpener Schulung, war ein weltmännischer Routinier, der mit seinem vor dem Modell entwickelten, ungemein wirkungsvollen malerischen Realismus seinen Schülern starke Anstöße zu eigenen Auffassungen zu geben vermochte. Seinen berühmtesten Schüler, Max Liebermann, hatte Pauwels 1870/72 von der Studie zum eigentlichen Bild geführt. Die „Gänserupferinnen" hat Liebermann 1872 in Weimar gemalt, allerdings unter dem Eindruck der Malerei Munkácsys, dessen Düsseldorfer Atelier er im Frühjahr 1871 besucht hatte. –

Das Verhältnis zwischen Schüler und Lehrer war also eng und freundschaftlich und ohne irgendwelche gesellschaftlichen Schranken. Das wird den Schleswig-Holsteinern gefallen haben. Sie werden sich überdies in der kleinen Stadt mit der prachtvollen Umgebung geborgen gefühlt haben. Jedenfalls verließen alle nur zögernd Weimar nach Ende ihrer Studienzeit. Christian Rohlfs unterhielt noch bis 1904 dort ein Atelier. – Lyonel Feininger hat dann nach 1914 die merkwürdige Affinität zwischen der Ostseelandschaft und Thüringen in seinem Werk nochmals bestätigt.

III.

Worpswede (gegründet 1889) durfte in dieser Ausstellung nicht fehlen, obgleich diese Künstlerkolonie mit ihrer Ideologie von Naturnähe, Heimatverbundenheit und bäuerlicher kerniger Lebensführung nur mittelbar auf Schleswig-Holstein eingewirkt hat. Fast alle Gründer der Malerkolonie, Fritz Mackensen, Otto Modersohn, Hans am Ende, Fritz Overbeck, Carl Vinnen und Heinrich Vogeler sind wenn nicht in Bremen so doch in Niedersachsen oder Westfalen geboren, und fast alle waren Schüler der Düsseldorfer Akademie. Worpswede war also nach Westen, nach Süden ausgerichtet, nicht nach Norden oder Osten, und Schleswig-Holstein lag außerhalb dieser Wirkungen. So mag es kommen, daß kaum ein schleswig-holsteinischer Künstler wesentliche Beziehungen zu Worpswede gehabt hat, obwohl doch eigentlich eine starke Verwandtschaft zwischen der Kunstauffassung der Worpsweder und dem Bildverständnis der Schleswig-Holsteiner bestanden haben dürfte.

Die Sammlung der Kunsthalle ist lückenhaft und begrenzt, umfaßt aber zwei prachtvolle Zeichnungen von Paula Modersohn-Becker und zwei exemplarische Gemälde ihres Mannes Otto Modersohn. Das reicht aus, einen Kern zu bilden, um den sich andere Werke der Stilkunst um 1900 gruppieren lassen, ohne auch hier dogmatisch auf Norddeutsches zu pochen. Hans Peter Feddersen, Theo von Brockhusen und auch Hans Olde haben sich jedenfalls eine zeitlang dem Jugendstil anvertraut und Eindrucksvolles in dieser Auffassung geleistet. Durch die beiden Grunewaldlandschaften von Walter Leistikow und die Einzelstücke von Peter Behrens und Hans Christiansen weitet sich diese Gruppe von Bildern einerseits in die Sezessionskunst und verweist andererseits auf die starken Verbindungen des Stils zu Architektur und Kunsthandwerk. Die Jugendstil-Künstler in Schleswig-Holstein, Wenzel Hablik, Alex Eckener, Otto Heinrich Engel und – bis zu seinem Weggang nach Darmstadt – Hans Christiansen erhielten ihre Ausbildung in der Regel in Karlsruhe, München, jedenfalls in Süddeutschland oder gar wie Hablik in Wien und Prag, nicht in Düsseldorf. Sie waren Einzelgänger, die oft weitreichende Initiativen mitveranlaßt oder unterstützt haben. So arbeitete Eckener für die Scherrebeker Webschule, Hablik für die Werkstätten in Meldorf und Itzehoe, die seine Frau, Lisbeth Lindemann, seit 1902 initiiert hatte.

IV.

Norddeutsche Malerei zwischen 1870 und 1930 ist also weder von bestimmten Kunstakademien noch von bestimmten Zentren geprägt. Die Hansestädte Lübeck, Hamburg und Bremen spielten nur bedingt eine anregende Rolle. Ganz sicher haben sie keine der neuen Kunstentwicklungen vorangetrieben oder begünstigt, obwohl mit Gustav Pauli (Bremen), Alfred Lichtwark und Justus Brinckmann (Hamburg) und, nach 1918, Carl Georg Heise (Lübeck) aufgeschlossene, ja progressive Museumsdirektoren tätig gewesen sind. Worpswede blieb die einzige Künstlerkolonie von weitreichender Wirkungskraft für die deutsche Malerei, die anderen norddeutschen Künstlertreffpunkte hatten nicht annähernd ähnliche Bedeutung. Sie waren wie Sylt private Entdeckungen ganz verschiedener talentierter und leider auch untalentierter Künstler, blieben wie Ekensund eher provinziell, oder erhielten wie Dangast, Fehmarn oder Hohwacht für die Biographien bestimmter Künstler – wie etwa der Brücke-Maler – tiefgreifende Bedeutung, – Auswirkungen dieser Orte auf die deutsche Malerei lassen sich nicht feststellen.

Im Grunde ist die norddeutsche Malerei inhaltlich und von ihrer künstlerischen Substanz her die Sache einzelner eigenwilliger Künstlerpersönlichkeiten. Hans Peter Feddersen, Christian Rohlfs und Emil Nolde mit ihrem bis ins hohe Alter kraftvoll vorgetriebenen Schaffen sind die wegweisenden Gestalten, an denen sich die norddeutsche Malerei orientiert. Hans Olde und Gotthardt Kuehl, der eine in Weimar (!) und Kassel, der andere in Dresden als Akademielehrer von großem Einfluß tätig, darf man mit Fug und Recht dem Norddeutschen hinzurechnen, die eigenwilligen Friedrich Carl Gotsch, Carl Arp, Hans Christiansen, Ludwig Fahrenkrog, Hans Fuglsang, Franz Radziwill und Hinrich Wrage gehören fraglos in diese Region. Aber dies Norddeutsche näher zu charakterisieren, wäre vermessen und abwegig. Die Selbständigkeit, die verschiedenen Biographien der einzelnen Künstler schließt es aus, sie in eine Art Stammesideologie einzupassen, wobei man sich klar sein muß, da: Schleswig-Holstein von mindestens fünf ganz verschiedenen Volksstämmen bewohnt ist, von den Städten des Landes, die alle ihre eigene, ganz unterschiedliche Geschichte haben, einmal ganz abgesehen.

Eins aber ist offensichtlich, und unsere Aufstellung macht dies überaus deutlich: Bis 1933, ja man kann sagen, bis zum Tod Emil Noldes 1956 gab es kaum in Hamburg und Bremen und mit Sicherheit nicht in Schleswig-Holstein gegenstandslose Malerei von Bedeutung, – so wie auch der Symbolismus um 1900 spurlos an dieser Region vorübergegangen ist. Der Weg „von der Nachahmung zur Erfindung der Wirklichkeit", von Kandinsky und Klee, von Mondrian und de Stijl, von Bauhaus, von den italienischen Futuristen, den russischen Konstruktivisten, von Dada und Duchamp seit um 1910 mit Begeisterung, mit Hingabe und dem Glauben an eine wesentliche, reine, geistige Kunst beschritten, dieser Weg ist in Norddeutschland jedenfalls in der Zeitspanne, die unsere Ausstellung umgreift, nicht zurückgelegt worden. Der Expressionismus eines Nolde und der Brücke-Künstler bedeutete Zumutung genug. An Avantgarde war man nicht interessiert, Konstruktives und Abstraktes schätzte man nicht. So besaß die Kunsthalle bis 1971 kein Kunstwerk dieser Richtung. – Diesen Tatbestand wollten wir nicht kaschieren, sondern offenlegen, weil er uns doch bezeichnend für norddeutsches Kunstverständnis zu sein scheint: Man erwartet hier nämlich, daß Kunst sich mit der sichtbaren Wirklichkeit, mit der tastbaren Materie, den fühlbaren Elementen der Natur auseinandersetzt. Der Betrachter will etwas wiedererkennen, schon um den Künstler zu kontrollieren, seinen Abstraktionsprozeß, der von der Wirklichkeit zum zweidimensionalen Bild geführt hat, nachvollziehen zu können. Man erwartet von der bildenden Kunst mit einer gewissen Naivität, daß sie alles, was sie mitteilen will, so in Gestalt gebracht hat, daß es ohne Kommentar, ohne Vorwissen verständlich ist. Deshalb tritt man informeller Malerei wie Kandinskis Farbexplosion, der konkreten Kunst wie dem „Schwarzen Quadrat" von Malevitsch mit äußerstem Mißtrauen gegenüber, und die DaDaisten einschließlich Duchamp

hält man für Witzbolde, über deren Einfälle man nicht lachen kann.

Aber ist dieses handfeste Verhältnis zur Kunst wirklich nur für das Norddeutsche charakteristisch? Ist der Weg „von der Nachahmung zur Erfindung der Wirklichkeit", so wie er von den Heroen und Pionieren der Kunst der Moderne gebahnt worden ist, wirklich für immer und endgültig die entscheidende Zäsur in der Kunst, hinter die kein schöpferischer Künstler zurücktreten kann? Oder ist es nicht vielmehr so, daß starke beharrende alte und junge Kräfte nicht nur am Tafelbild bis heute festhalten, sondern auch an dem Grundsatz, daß sich das Bild mit Wirklichkeit auseinanderzusetzen, ja Themen, Figuren, Dinge und Natur, die uns umgeben und betreffen, zu transportieren habe? Könnte es sich herausstellen, daß die Entwicklungsgeschichte der Kunst im 20. Jahrhundert, die wir unter die simplen Marken „von Nachahmung zur Erfindung" verkürzt haben, nur einen allerdings spektakulären Strang der Kunstentwicklung verabsolutiert hat, dem schon die großen Begabungen des Jahrhunderts – Picasso, Matisse, Bonnard, Klee – eigentlich widersprachen? Eine Entwicklungsgeschichte der Kunst von einem Punkt hin zu einem anderen ist reine Fiktion. Entwicklung zu etwas hin gibt es in der Kunst – wie im Menschlichen überhaupt – nicht. Kunst spiegelt unser gesamtes gesellschaftliches, geistiges und emotionales Leben, sie weitet sich aus, verändert sich, erfindet und beharrt, verwandelt und bestätigt, wobei die originalen Talente ihrem Stern folgen, nicht kunstgeschichtlichen Entwicklungslinien. Und da es für den einzelnen Betrachter um das Kunstwerk geht und nicht um kunsthistorische Einordnungen, darf er unser Thema „Vom Realismus zum Expressionismus" weder wörtlich als Feststellung einer unabänderlichen Entwicklungsstufe der Kunst nehmen (realistisch wird heute auch noch gemalt, und zwar intensiv), sondern nur als eine vorgeschlagene Strukturierung, in die sich Werke der Kunsthalle einigermaßen einsichtig einander zuordnen lassen.

Die Werke

Die Künstler sind nach ihren Nachnamen alphabetisch angeordnet, unter jedem Künstler die Werke in chronologischer Reihenfolge. Höhe steht vor Breite. Wenn nicht anders angegeben, stammen die Beschriftungen und Bezeichnungen vom Künstler.

Die Literaturangaben und die Ausstellungsnachweise erstreben keine Vollständigkeit, sondern geben das Wichtigste unter besonderer Berücksichtigung der Veröffentlichungen der Kunsthalle zu Kiel.

Zu den Erwerbungsangaben: Bis 1945 hat der Schleswig-Holsteinische Kunstverein die Ankäufe für die Sammlungen der Kunsthalle oft mit Unterstützung der Provinzialregierung verantwortet. Erst nach 1945 erhielt die Kunsthalle als Teil des Kunsthistorischen Instituts einen eigenen Ankaufsetat. Seit 1971 ist sie selbständiges Institut der Universität mit einem leitenden Direktor.

Abgekürzte Literatur:

A. Haseloff 1930/31 –
Arthur Haseloff, „Neuerwerbungen der Kunstsammlungen des Schleswig-Holsteinischen Kunstvereins", in: Schleswig-Holsteinisches Jahrbuch 1930/31

Kunsthalle 1938 –
„Führer durch die Gemälde-Sammlung Kunsthalle Kiel", hrsg. vom Schleswig-Holsteinischen Kunstverein, Kiel 1938 (bearb. von Arthur Haseloff)

R. Sedlmaier 1955 –
Richard Sedlmaier, „Neugestaltung und Neuerwerbungen der Kieler Kunsthalle", in: Kunst in Schleswig-Holstein 1955

L. Martius 1956 –
Lilli Martius, „Die Schleswig-Holsteinische Malerei im 19. Jahrhundert", Studien zur schleswig-holsteinischen Kunstgeschichte, Bd. 6, Neumünster 1956

Kunsthalle 1958 –
Kunsthalle zu Kiel, Katalog der Gemäldegalerie, Kiel 1958 (bearb. von Lilli Martius, mit einem Vorwort von Richard Sedlmaier)

Kunsthalle 1965 –
Ausst. Katalog: Kunsthalle zu Kiel, Neuerwerbungen seit ihrer Wiedererrichtung 1958, Kunsthalle zu Kiel, 29. Mai bis 25. Juli 1965 (Text Hans Tintelnot) – wird unter „Literatur" zitiert.

Kat. Kiel 1967 –
Ausst. Katalog: Meer und Küste in der Malerei von 1600 bis zur Gegenwart, Kunsthalle zu Kiel, 16. 6. bis 30. 7. 1967 (Text und Bearbeitung Johann Schlick, mit einem Vorwort von Hans Tintelnot)

Kat. Duisburg 1972 –
Ausst. Katalog: Wenn man das Schönste gesehen hat... Bestände der Kunsthalle zu Kiel, Neunzehntes und Zwanzigstes Jahrhundert, Wilhelm-Lehmbruck-Museum Duisburg, 10. Juni bis 3. Sept. 1972 (Text und Bearbeitung Tilman Osterwold, Johann Schlick, Karlheinz Nowald, mit einem Vorwort von Jens Christian Jensen und Siegfried Salzmann)

Kunsthalle 1973 –
Kunsthalle zu Kiel, Katalog der Gemälde, Kiel 1973, (bearb. von Johann Schlick, mit einem Vorwort von Jens Christian Jensen)

Kunsthalle 1977 –
Ausst. Katalog: Deutsche Expressionisten aus dem Besitz der Kunsthalle zu Kiel, Kunsthalle zu Kiel und Schleswig-Holsteinischer Kunstverein 4. 9. bis 23. 10. 1977 (Text und Bearbeitung Johann Schlick, mit einem Vorwort von Jens Christian Jensen) – wird unter „Literatur" zitiert.

Kat. Kiel 1981/82 –
Ausst. Katalog: Vor hundert Jahren: Dänemark und Deutschland 1864-1900. Gegner und Nachbarn, deutsche Ausgabe hrsg. von Jens Christian Jensen, Kunsthalle zu Kiel 8. November bis 27. Dezember 1981, Orangerie Schloß Charlottenburg, Berlin, 10. Januar bis 14. Februar 1982 (bearb. von Ingeborg Kähler, Jörn Otto Hansen u. a. m.) – dänische Ausgabe Kopenhagen und Aarhus 1981

Carl Arp

Der Landschaftsmaler Carl Arp wurde am 3. Januar 1867 in Kiel als Sohn des Brauereibesitzers Hans Friedrich Heinrich Arp geboren. Er besuchte das Gymnasium bis zur Obersekunda und begann dann eine Lehre als Gärtner. Während dieser Lehrzeit nahm er bereits Unterricht an der privaten Mal- und Zeichenschule von Adolf Lohse in Kiel. Carl Arp ist übrigens ein Vetter des Mitgründers der abstrakten Kunst Hans Arp (1886 bis 1966).

1886 trat er in die Großherzogliche Kunstschule in Weimar ein und wurde Schüler in der Naturklasse von Leopold Graf von Kalckreuth. 1888 stellte Arp sein „Strandbild bei Kiel" in Weimar aus. Es folgte eine rege Beteiligung an Ausstellungen, insbesondere in Kiel und Weimar, aber auch an den Großen Berliner Kunstausstellungen (1896, 1904, 1906), den Jahresausstellungen in München (1906, 1907) und Düsseldorf (1902, 1907), sowie an den Ausstellungen im Münchner Glaspalast von 1892 und 1903. In den Jahren 1889 bis 1891 in München und Italien (Capri, Sizilien, Venedig). Im Oktober 1891 nahm er sein Studium an der Weimarer Kunstschule wieder auf, und zwar als Schüler von Theodor Hagen. Mehr noch aber war er „Schüler" seines Freundes Christian Rohlfs, dessen dynamische Malweise er annahm. 1892 unterbrach Arp bis 1893 sein Studium in Weimar und arbeitete in Gotmund bei Lübeck. Als seine Gemälde 1894 aus der „Permanenten"-Ausstellung der Weimarer Kunstschule auf Anordnung des Großherzogs Carl Alexander entfernt wurden, trat er aus der Kunstschule aus.

1895 heiratete er Martha Rethwisch und lebte bis 1898 auf Sizilien. 1896 wurde sein Sohn Hans in Taormina geboren. 1899 bis 1902 wohnte Arp in Kiel, den Sommer 1899 verbrachte er mit seinen Freunden Christian Rohlfs und Hermann Linde, einem Bruder des Lübecker Kunstsammlers Dr. Max Linde, an der Lübecker Bucht. Im Sommer 1901 mit Rohlfs zusammen in Muxal am Ostufer der Kieler Förde.

Von 1902 bis 1904 ansässig in Timmdorf bei Malente in der Holsteinischen Schweiz, 1904 und 1905 mehrmals in Paris. Im März 1905 entschloß sich Carl Arp, als „Meisterschüler" an die Weimarer Kunstschule zurückzukehren. In diesem und dem kommenden Jahr hielt er sich mehrere Monate in Tirol und auf Sylt auf. Ab 1906 wohnte er in Weimar. Studienreisen nach Tirol, in die Schweiz, nach Thüringen und nach Schleswig-Holstein. 1912 wurde ihm durch den Großherzog von Sachsen-Weimar der Professorentitel verliehen. Mit Christian Rohlfs zusammen arbeitete er 1912 in Ehrwald und Lermoos in Tirol.

An den Folgen einer Magenoperation starb Carl Arp 46jährig am 6. Januar 1913 in Jena. Seine Urne wurde auf dem Südfriedhof in Kiel beigesetzt.

Literatur: Paul Vogt, Zum Werk des Kieler Malers Carl Arp, in: Mitteilungen der Gesellschaft für Kieler Stadtgeschichte, Bd. 59, H. 9/10 (Kiel 1976)

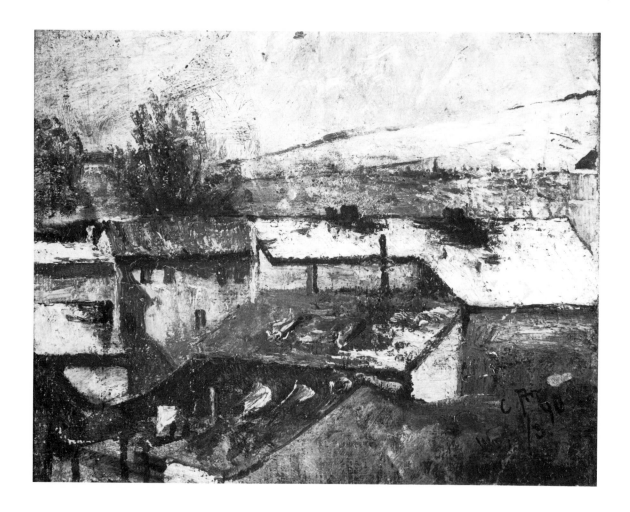

1 „Blick aus dem Atelier in Weimar". 1890

Malpappe, auf Holz aufgezogen. 22 x 27,5 cm
Bez. rechts unten: *C. Arp Wm 1/3 90*
Inv. Nr.: 385 – Erworben 1926 vom Sohn des Künstlers, Architekt H. Arp, Malente-Gremsmühlen

Literatur: Kunsthalle 1958, S. 21 f.; – Walter Scheidig, Die Geschichte der Weimarer Malerschule, Weimar 1971, S. 97, Abb. 158; – Kunsthalle 1973, S. 21 mit Abb.; – Kieler Stadtgeschichte 1976, S. 123, Abb. 1.

Als 19jähriger war Carl Arp im Jahre 1886 aus Kiel nach Weimar gekommen. Damit war er in eine Schule eingetreten, die die Landschaftsmalerei jenseits von symbolischer Überhöhung oder mythischem Märchenzauber (Böcklin) als das nahm, was sie war: unmittelbare Anschauung unverstellter Natur. Es war insofern eine unakademische Malerei, als sie die Schüler dazu erzog hinzusehen, ja, vor der Natur in Öl zu skizzieren, wenn nicht zu malen, eine Schule, in der man die seit um 1850 von den Barbizon- und Fontainebleau-Malern erhobenen Forderungen ernst nahm, Natur natürlich und einfach, direkt und atmosphärisch genau darzustellen.

Arps Blick aus seinem Atelier über die Dächer Weimars steht noch ganz am Anfang seiner raschen künstlerischen Entwicklung. Die studienhafte Offenheit der Malerei verbirgt Mängel, die besonders in der klaren Staffelung der räumlichen Situation liegen. Es gibt leere Stellen, die vermuten lassen, das Bild sei unvollendet geblieben, eine Studie in kleinem Format. Das Interesse des jungen Malers konzentriert sich auf die Bildmitte, auf die gegeneinander gesetzten roten Dächer und ihre räumlichen Verschränkungen, ihre farbliche Abstufung in den Grautönen der Häuserwände. Der Hintergrund ist nur in einem allgemeinen Ton angelegt. Dennoch: Die Studie zeigt nicht nur die Schwie-rigkeiten der Übersetzung einer direkten Sicht auf Wirklichkeit ins zweidimensionale Bild, sondern auch die frische, zupak-kende Art, diese zu bewältigen.

J. C. J.

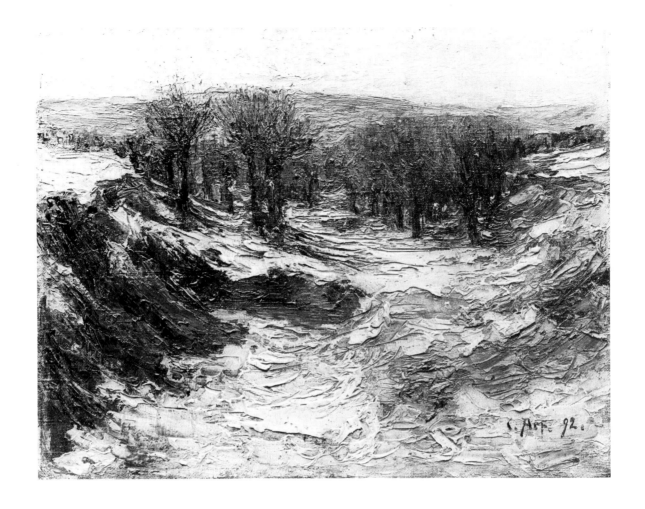

2 „Winterlandschaft bei Weimar". 1892

Öl auf Leinwand. 27,5 x 35 cm
Bez. rechts unten: *C. Arp 92*
Inv. Nr.: 387 – Erworben 1926

Literatur: Kunsthalle 1958, S. 22; – Walter Scheidig, Die Ge-
schichte der Weimarer Malerschule, Weimar 1971, S. 97,
Abb. 169; – Kunsthalle 1973, S. 21 mit Abb.; – Kieler Stadtge-
schichte 1976, Farbtaf. I nach S. 140

Das Bild folgt in Auffassung und Technik der Malerei des ande-
ren Holsteiners in Weimar, Christian Rohlfs. Arp hatte sich bald
dem Älteren angeschlossen und empfing von diesem die ent-
scheidenden künstlerischen Anregungen. Zwar, die Malerei
steht im Farbton in der Weimarer Tradition, die das Anschärfen
der Farben untersagte und einen ruhigen, abgewogenen
Gesamteindruck forderte. Aber die Machart ist von Rohlfs
angeregt. Dick liegt die Farbe auf der Leinwand, in den hellen
Partien ist sie, wenn nicht aufgespachtelt so doch mit dem
Spachtel verstrichen. So ergibt sich – wie bei Rohlfs Bildern der
achtziger Jahre – eine starke Mitsprache der Farbe als Material,
die das Bild gleichsam durcharbeitet wie die Oberfläche eines
Reliefs. Es ist nur Farbe, die das Bild gestaltet, alles Zeichne-
rische ist völlig eliminiert.
Die Auswirkungen der Impressionisten-Ausstellungen 1890
und 1891 in Weimar zeigen sich – wie bei Rohlfs – auch in Arps
Malerei. Bei beiden werden diese Begegnungen umgesetzt in
den freien, subjektiven Farbauftrag, nicht jedoch in das Prinzip,
Licht als das ordnende, alles diktierende Element einzusetzen,
das nicht nur die Farben steuert, sondern zugleich jede Form
des Bildes prägt. Bei Arp bleibt die Malerei dem Gegenstand
verhaftet, setzt ihn jedoch um in Farbmaterie, die nach den ver-
schiedenen Wertigkeiten von Hell und Dunkel strukturiert
ist. J. C. J.

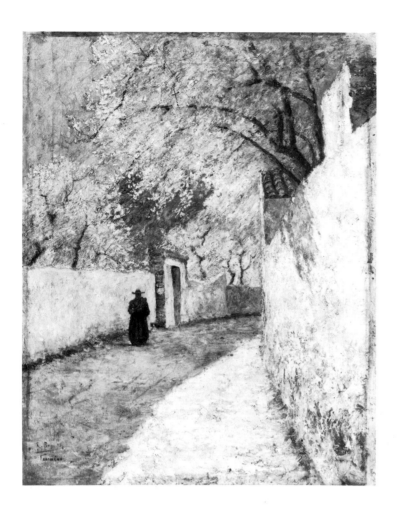

3 „Straße mit blühenden Mandelbäumen in Taormina". 1893

Öl auf Leinwand. 63 x 51 cm
Bez. links unten: *C. Arp 93 Taormina*
Inv. Nr.: 279 – Vermächtnis
Geheimrat Prof. Dr. Albert Hänel, Kiel, 1918

Literatur: Bericht über die Wirksamkeit des Schleswig-Holstei-
nischen Kunstvereins zu Kiel für das Jahr 1918; – Kunsthalle
1958, S. 22; – Kunsthalle 1973, S. 22 mit Abb.

Das Gemälde gewinnt aus dem Italienerlebnis des Norddeut-
schen seine schöne stetige Ausstrahlung. Streng ist dieser
Blick in eine Gasse Taorminas für die Komposition genutzt. Die
Gasse öffnet sich dem Betrachter und verengt sich in zwei Kur-
ven im Bildhintergrund. Das ist einfach gedacht, läßt aber deut-
liche Variationen zu, etwa die Schattenlinie, die der Pflasterung
eine zweite Begrenzung vorschreibt, damit die Wucht der links
und rechts aufragenden Mauern abschwächt, der Situation die
Enge nimmt, und die schmale Straße als breit anlaufende Weg-
führung auf das Haus zuleitet. So bekommt – nicht zuletzt durch
den warmen Gelb-Klang – die Bildgestalt etwas Freundliches,
Südlich-Heiteres, das auch nicht die schwarze Figur des Paters
stören kann. J. C. J.

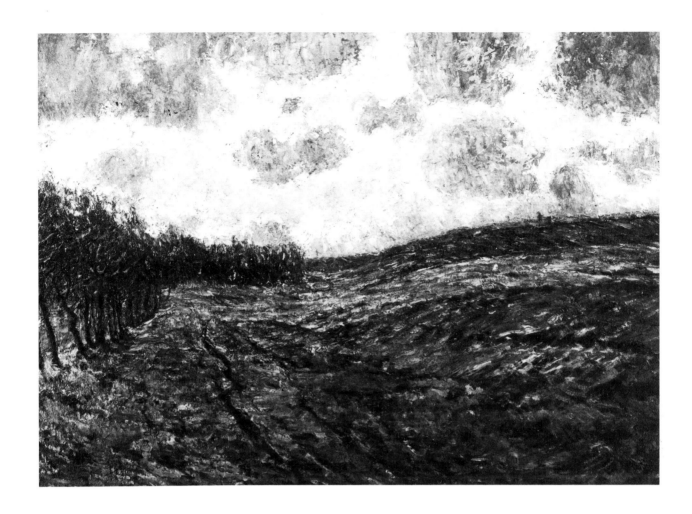

4 „Am Schanzengraben bei Weimar." Um 1900

Öl auf Leinwand. 54,5 x 78,5 cm
Bez. links unten: *C. Arp*
Inv. Nr.: 379 – Erworben 1925 vom Sohn des Künstlers, Architekt H. Arp, Malente-Gremsmühlen

Literatur: Kunsthalle 1958, S. 22; – Kunsthalle 1973, S. 22 mit Abb.

In der Komposition ist das Gemälde „Schönkirchen im Winter" von 1901 (Abb. siehe in: Kieler Stadtgeschichte 1976, S. 127, Abb. 3) diesem Winterbild außerordentlich verwandt. – Zur gleichen Zeit hat Christian Rohlfs ein nahezu identisches, 1900 datiertes Bild gemalt, das die enge Gemeinschaft der beiden Künstler bezeugt (siehe unter Chr. Rohlfs, C. R. Oeuvre-Katalog 1978 Nr. 214).

Gegenüber dem Winterbild von 1892 (Kat. Nr. 2) ist hier der Farbklang allgemein heller. Im Himmel, in dem ansteigenden Feld zeigt sich eine intensivere Farbnuancierung. Immer noch ist die Farbe als pastose Materie behandelt. Das Bild wirkt in der links verlaufenden zaunartigen Buschreihe, im Feld als sei sie in dicken Fäden eher gestrickt als gemalt, der Himmel ist gespachtelt.

Eigentlich ist es ein häßliches Bild. Nichts Besonderes, Anregendes ist dargestellt, nur strukturierte Ödnis, ein abgeernteter Feldrücken und links die Linie des kahlen Gesträuchs, die in der Bildtiefe, vor dem Himmel abbricht. Natur wird, wie sie sich dem Auge des Künstlers darbietet, ins Bild gesetzt, ohne jede Zutat, pur. Kein Zugeständnis an den Betrachter wird gemacht. So tritt die karge Größe dieser Landschaft in Erscheinung, fast darf man sagen: der Künstler dient ihr, stellt seine eigenen Emp-

findungen zurück. Das erinnert wieder an Bilder von Christian Rohlfs, etwa an den „Steinbruch bei Weimar" (Kat. Nr. 79).

J. C. J.

5 „Blühende Statizien". 1906

Öl auf Leinwand. 75 x 100 cm
Bez. rechts unten: *C. Arp. W. 06.*
Inv. Nr.: 266 – Erworben 1913 von Frau Arp mit Mitteln der Ahlmann-Stiftung

Literatur: Bericht über die Wirksamkeit des Schleswig-Holsteinischen Kunstvereins zu Kiel für das Jahr 1913, S. 3; – Hans Kaufmann, Kieler Brief, in: Kunstchronik, Jg. 54 NF 30, 1918/19, S. 574; – Kunsthalle 1958, S. 22; – Kunsthalle 1973, S. 22 mit Abb.

Die Landschaft wurde im Weimarer Atelier gemalt; sie zeigt eine Situation an der schleswig-holsteinischen Nordseeküste, vermutlich ein Uferstück der Insel Sylt, dort kommt die violett blühende Strandnelke vor.
Auf dem violetten Farbton der Statizien, der fast die Hälfte der Bildfläche einnimmt, beruht die starke Wirkung des Bildes. Vorn setzt er ein und zieht sich in sanft gekurvten Streifen in die Bildtiefe zum Wasser, zur Düne, die den Hintergrund des Bildes nach rechts begrenzt. Der Himmel mit graugefleckten Wolken vor dem Blau steigt von der Horizontlinie, die den Plan etwa in der Mitte teilt, bis zum oberen Bildrand auf. Nur die Düne wölbt sich über diese Linie in den Himmel.
Die eigentlich sanften Farben sind mit gleichmäßigem Duktus duftig aufgetragen. Nur das milchige Violett der blühenden Strandnelken ist kräftiger gesetzt. Man hat die kühne Farbigkeit dieser Bilder damals als außerordentlich empfunden. Gemessen an den französischen impressionistischen Werken bleibt sie jedoch verhangen und gedämpft. In dieser Auffassung Arps vermischt sich impressionistische Differenziertheit im Farbauftrag mit dem Willen zu eindeutiger formaler Gestaltung des Bildfeldes, wie sie in der deutschen Malerei des Jugendstils ange-strebt wurde. 1905 war Arp ja wieder als Meisterschüler nach Weimar gegangen, war dort Ludwig von Hofmann als fortschrittlichem Lehrer begegnet und hatte dessen Malerei studiert.

J. C. J.

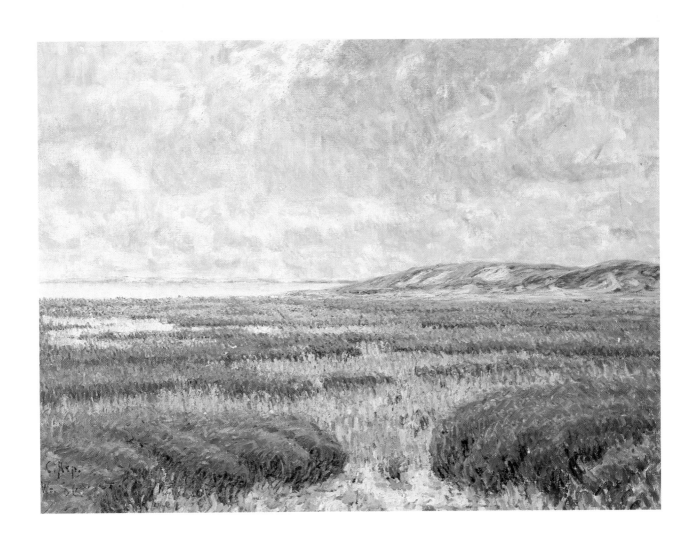

Paul Baum

Als Sohn eines Elbschiffers wurde Paul Baum am 22. September 1859 in Meißen geboren. Im Januar 1876 trat er in die Meißner Porzellanmanufaktur als Blumen- und Figurenmaler ein. 1877 ließ er sich beurlauben, um für ein Jahr die Dresdner Kunstakademie besuchen zu können. Er kehrte jedoch nicht nach Meißen zurück, sondern studierte an der Kunstschule in Weimar weiter, bei Theodor Hagen und Karl Buchholz. Fast zehn Jahre dauerte sein Aufenthalt in Weimar, unterbrochen von einigen Reisen nach Norddeutschland und Holland (1884). In Holland muß er den Maler Max Arthur Stremel kennengelernt haben.

1887 war er wieder für kurze Zeit an der Dresdner Akademie, und im August 1888 ging er nach Dachau zu Adolf Hölzel und Fritz von Uhde. 1890 reiste er nach Paris und kommt mit dem Impressionismus und Pointillismus in Berührung. Pissarro und Félicien Rops werden seine Freunde. Im belgischen St. Anna ter Muiden hielt er sich ab 1895 jedes Jahr auf und erwarb dort ein Haus. Reisen führten ihn nach Dresden, Berlin, Südfrankreich, Italien und in die Türkei.

Paul Baums Freund Carl Bantzer veranlaßte ihn, 1918 die Leitung eines Ateliers für Landschaftsmalerei in Kassel zu übernehmen. Hier lehrte er bis 1921. Danach übersiedelte er nach Marburg an der Lahn und 1924 nach San Gimignano bei Florenz.

Paul Baum starb am 18. Mai 1932 in San Gimignano.

Literatur: Carl Hitzeroth, Paul Baum. Ein deutscher Maler 1859-1932, Dresden 1937 – Ausstellungshefte der Städtischen Kunstsammlungen zu Kassel, Heft 6, Paul Baum, und Ergänzungsheft zu Heft 6, Kassel 1959/60

Aus der Addition von kleinen, verschiedenfarbenen Strichen, Haken und Kürzeln bilden sich Form und Farbeindruck heraus. Die Baumkrone links läßt durch die blauen und grünen Pinselstriche noch viel von dem weißlichen Grund durchscheinen. Zum Hintergrund hin verdichten sich die locker gesetzten Farbpartikel zu lichten Baumwipfeln, aus denen die roten Dächer der niedrigen Häuser hervorleuchten. Paul Baums Stellung in der deutschen Kunst seiner Zeit hat eine gewisse Einmaligkeit. Als einer der wenigen deutschen Maler hat er die impressionistische und pointillistische Formensprache der Franzosen bewältigt. Er ist ein deutscher Impressionist, auf den diese Stilbezeichnung auch wirklich zutrifft und der seine Eigenständigkeit hat bewahren können, ohne der Gefahr des Epigonalen zu unterliegen.

J. Sch.

6 „Marktplatz in St. Anna ter Muiden bei Sluis, Holland". Um 1905

Öl auf Leinwand. 59 x 65,5 cm
Unbezeichnet
Inv. Nr.: 683 – Erworben 1965 von Dr. Walter Kramm, Kassel

Ausstellungen: Paul Baum, Städtische Kunstsammlungen zu Kassel, Frühjahr und Spätherbst 1959, Kat. Nr. 62

Literatur: Kunsthalle 1965, IV/I (Abb.); – Kunsthalle 1973, S. 29 mit Abb.; – Werner Doede, Die Berliner Secession, Berlin 1977, S. 78, Abb. 20

„Auch ich bin damals vom französischen Impressionismus beeinflußt worden und habe ... für seine Ideen in Deutschland als erster mit den Kampf aufgenommen, was damals nicht leicht war. Auf Studienreisen nach Italien, Südfrankreich, Holland habe ich nach impressionistischen Kunstanschauungen gemalt. Später ging ich zur Punktmalerei (Pointillismus) über ... Die Punktmalerei hatte für meine Kunst den Sinn, daß sie das Gefühl für die reine Farbe in mir stärkte." (Paul Baum, zitiert nach Carl Hitzeroth 1937, S. 18). Das Gemälde ist unvollendet. Der Hintergrund ist schon dichter gefügt als der Vordergrund. Vor allem ist der Boden des sonnenbeschienenen Platzes mit dem Brunnen an der Seite und den angedeuteten Schatten noch im Stadium der Untermalung geblieben. Das Bild zeigt besonders deutlich den Arbeitsablauf und die Technik Baums.

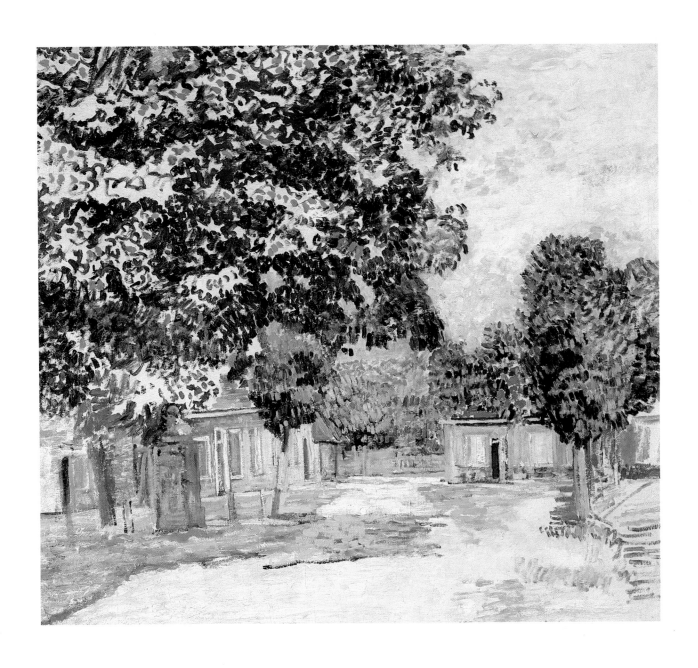

Max Beckmann

Max Beckmann wurde am 12. Februar 1884 als Sohn eines Getreidegroßhändlers in Leipzig geboren. Nach dem Tod des Vaters 1894 zog die Familie nach Braunschweig. Beckmann besuchte dort und später in Falkenberg in Pommern die Schule. Nachdem er sich vergeblich an der Dresdner Akademie beworben hatte, wandte er sich 1900 an die Kunstschule in Weimar, an der er bis 1903 studierte. 1903 reiste er zum erstenmal nach Paris, das er in späteren Jahren immer öfter besuchte. 1904 ließ er sich in Berlin nieder. Beckmann wurde 1906 Mitglied der Berliner Sezession, beteiligte sich an der 3. Deutschen Künstlerbundausstellung in Weimar, erhielt den Villa-Romana-Preis und ging für ein halbes Jahr nach Florenz. Im gleichen Jahr heiratete er Minna Tube in Berlin und baute in Hermsdorf bei Berlin ein Haus.

1910 im Vorstand der Berliner Secession, trat aber 1911 wieder aus. 1913 erschien von Hans Kaiser die erste Monographie über den Künstler. Beckmann wurde Mitbegründer der Freien Sezession Berlin und meldete sich bei Kriegsausbruch 1914 freiwillig zum Sanitätsdienst. Er kam nach Ostpreußen und später nach Flandern. Nach einem Nervenzusammenbruch 1915 Freistellung vom Kriegsdienst. Er übersiedelte nach Frankfurt a. M.

1917 hatte Beckmann seine erste Graphik-Ausstellung in Berlin. 1919 war er Gründungsmitglied der Darmstädter Sezession. 1922 Teilnahme an der XIII. Biennale in Venedig. Zwei Jahre später erschien im Piper-Verlag die große Beckmann-Monographie von Curt Glaser u. a. Große Retrospektiv-Ausstellungen in Frankfurt, Zürich und Berlin. In Wien erscheint Beckmanns Komödie „Ebbi". 1925 ließ sich Beckmann scheiden und schloß im gleichen Jahr seine zweite Ehe mit Mathilde von Kaulbach. Das Städelsche Kunstinstitut in Frankfurt a. M. berief ihn als Professor. Es folgten Reisen nach Paris und Italien und die Teilnahme an der Ausstellung „Neue Sachlichkeit" in Mannheim. 1926 und 1927 wurden Beckmanns Werke in den USA ausgestellt, 1928 in Mannheim, München und Berlin. Die Carnegie-Stiftung verlieh Beckmann 1929 den 2. Preis. Bis 1932 verbrachte er die Wintermonate regelmäßig in Paris. 1930 und 1931 Ausstellungen in Basel, Zürich und Paris. Eine Berufung nach München 1932 lehnte Beckmann ab. 1933 Entlassung aus dem Frankfurter Lehramt. Seine Bilder wurden aus deutschen Museen entfernt. Auf der Ausstellung „Entartete Kunst" in München 1937 war er mit zehn Bildern vertreten. Beckmann emigrierte nach Amsterdam. Von Oktober 1938 bis Juni 1939 hielt er sich in Paris auf. 1939 1. Preis der European Section at the Golden Gate International Exposition, San Francisco. Ihn erreicht ein Ruf als Lehrer in die USA, dem er wegen des Kriegsbeginns nicht folgen kann. Bei der deutschen Invasion in Holland verbrannte Beckmann seine Tagebücher. In New York hatte er 1940 eine erfolgreiche Ausstellung in der Buchholz-Gallery. Unter großen Schwierigkeiten lebte Beckmann von 1940 bis 1947 in Amsterdam. 1947 unternahm er die erste Nachkriegsreise nach Nizza und Paris, übersiedelte in die USA und übernahm einen Lehrauftrag an der Kunstschule der Washington University in St. Louis. 1949 lebte er an der Universität von Colorado und zog auf die Berufung an die Art School am Brooklyn Museum hin nach New York. 1949 1. Preis für Malerei des Carnegie-Instituts. Im gleichen Jahr zeigte die Kestner-Gesellschaft in Hannover eine Ausstellung von ihm. Beckmann wurde 1950 Ehrendoktor der Universität St. Louis, auf der XXV. Biennale in Venedig erhielt er den Großen Preis für Malerei.

Max Beckmann ist am 27. Dezember 1950 in New York gestorben.

Literatur: Klaus Gallwitz, Max Beckmann. Die Druckgraphik-Radierungen, Lithographien, Holzschnitte, Ausst. Katalog Badischer Kunstverein, 27. August bis 18. November 1962; – Stephan Lackner, Ich erinnere mich gut an Max Beckmann, Mainz 1967; – Erhard Göpel und Barbara Göpel, Max Beckmann. Katalog der Gemälde. Bd. I Katalog und Dokumentation, Bd. II Tafeln und Bibliographie, Bern 1976; – Ausst. Katalog: Max Beckmann. Die frühen Bilder, Kunsthalle Bielefeld, 26. September bis 21. November 1982; – Peter Beckmann, Max Beckmann. Leben und Werk, Stuttgart/Zürich 1982; – Ausst. Katalog: Max Beckmann. Frankfurt 1915-1933, Städtische Galerie im Städelschen Kunstinstitut Frankfurt am Main, 18. November 1983 bis 12. Februar 1984

7 „Der Wendelsweg in Frankfurt am Main". 1928

Öl auf Leinwand. 71 x 44 cm
Bez. rechts unten: *Beckmann F. 28*
Inv. Nr.: 685 – Erworben 1965

Ausstellungen: Max Beckmann, Galerie Alfred Flechtheim, Berlin 1929, Kat. Nr. 9; – Max Beckmann, Frankfurter Kunstverein 1929, Kat. Nr. 5; – Max Beckmann, Galerie Günter Francke, München 1930, Kat. Nr. 19; – Max Beckmann, Kunsthalle Basel 1930, Kat. Nr. 82; – Max Beckmann, Kunsthaus Zürich 1930, Kat. Nr. 68; – Max Beckmann, New Art Circle I. B. Neumann 1931 (Kat. nicht numeriert) Abb. S. 37; – German Expressionism, Passadena 1961, Kat. Nr. 5; – documenta III, Kassel 1964, Kat. Nr. 2 mit Farbabb.; – Kat. Duisburg 1972, Nr. 3; – Kat. Frankfurt 1983, Nr. 64 mit Abb.

Literatur: The Artlover Library Vol. 5 o. J. (1931 = Katalog der Ausst. New York 1931); – Anonym, in: Art News 29 (1931) Nr. 27, S. 9; – Benno Reifenberg/Wilhelm Hausenstein, Max Beckmann, München (1949) WK 251; – Stephan Lackner, Max Beckmann, Berlin 1962, S. 6 mit Farbabb.; – Kunsthalle 1973, S. 30 mit Abb.; – Göpel 1976 Bd. I, S. 213, Nr. 294, Taf. 103; – Kunsthalle 1977, Nr. 43 mit Abb.; – Ulrich Weisner, Der Wendelsweg. Zu einem Weg-Bild Max Beckmanns in der Kieler Kunsthalle, in; Nordelbingen Bd. 47, Heide 1978, S. 80 ff. mit Abb.

„In der Frankfurter Vorstadt Sachsenhausen führt der Wendelsweg steil auf den Sachsenhäuser Berg. Unweit des hier dargestellten nördlichen Teils der Straße lag die Wohnung Beckmanns." (Göpel 1976, siehe oben).
Um 1928 hat Beckmann mehrere Stadtlandschaften in schmalem Hochformat gemalt, von denen das großartigste wohl das Gemälde „Neubau" (Abb. siehe: Kat. Frankfurt 1983, S. 141, Nr. 61) ist. Alle sind von erhöhtem Standpunkt aus gesehen, der Maler blickt herab auf die Straße, die Promenade, die Stadt. Das Format, das etwas Gewaltsames hat, preßt den Gegenstand, die Landschaft, zusammen: Man hat – selbst wenn kein Fensterrahmen angedeutet ist, – das Empfinden, man sähe Straßen und Häuser aus beengter Fensterrahmung. Um so reicher, um so kraftvoller steigt die Landschaft bis zum Scheitel des Ausschnitts auf, füllt zum Bersten das Bildfeld, wobei die Farben der mächtigen Schwarzzeichnung mit gleicher Stärke antworten. Die Figuren, hier die beiden Motorradfahrer, sind kompakt, unbedingt eindeutig, Existenzfiguren, die die Einsamkeit des Menschen bezeichnen: Sie preschen die helle Straßenfläche herab wie Skispringer eine Sprungschanze – ins Nirgendwo.

J. C. J.

Peter Behrens

Als Sohn einer schleswig-holsteinischen Gutsbesitzerfamilie wurde Peter Behrens am 14. April 1868 in Hamburg geboren. Nach dem frühen Tod der Eltern wuchs er als Mündel im Hause des Justizrats und Senators Carl Sieveking in Altona auf. Er besuchte das Realgymnasium in Altona und begann 1886 sein Studium der Malerei an der Kunstgewerbeschule in Hamburg. 1889 setzte er seine Studien an der Kunstschule in Karlsruhe fort und besuchte dann bis 1891 die Düsseldorfer und Münchner Akademien.

1890 heiratete er und übersiedelte nach München, wo er zunächst als Maler und Typograph tätig war. Auf einer Reise nach Holland besuchte er die Maler Jozef Israels und Albert Neuhuijs. 1892 Mitbegründer der Münchner Secession, dann, zusammen mit Otto Eckmann, Wilhelm Trübner, Max Slevogt, Lovis Corinth und anderen der „Freien Vereinigung Münchner Künstler". 1896 Italienreise und erste Farbholzschnitte.

1897 war Behrens Mitbegründer der „Vereinigten Werkstätten für Kunst und Handwerk" in München und hatte im Züricher Künstlerhaus seine erste Ausstellung. Im folgenden Jahr wurde er Mitarbeiter der exklusiven Literatur- und Kunstzeitschrift „Pan", für die er Holzschnitte und Ornamente herstellte. Freundschaftliche Beziehungen zu den Mitgliedern des „Pan"-Kreises, zu Otto Erich Hartleben, Otto Julius Bierbaum, Julius Meier-Graefe, Richard Dehmel und anderen. Unter dem Einfluß der Kunst Henry van de Veldes entstanden Entwürfe für Gläser, Porzellan, Textilien und Möbel. Ausstellungen in Zürich (1897), München (1899) und Berlin (1899).

Seine Erfolge als Kunstgewerbler waren Grund für die Berufung an die Künstlerkolonie nach Darmstadt durch den Großherzog Ernst Ludwig von Hessen, hier begann die universelle künstlerische Tätigkeit von Peter Behrens. Neben dem Wiener Josef Maria Olbrich war er in Darmstadt die beherrschende Künstlerpersönlichkeit. Als Architektur-Autodidakt errichtete er 1901 sein eigenes Haus mit allen Ausstattungsstücken nach eigenen Entwürfen. In Nürnberg leitete Behrens die „Kunstgewerblichen Meisterkurse" am Bayerischen Gewerbemuseum. 1902 entwickelte er die Schrift „Behrens-Fraktur" und nahm an der Weltausstellung in Turin teil. 1903 wurde er als Direktor an die Kunstgewerbeschule in Düsseldorf berufen, an der er bis 1907 lehrte. Teilnahme an der Weltausstellung in St. Louis (1904), an der Nordwestdeutschen Landeskunstausstellung in Oldenburg (1905) und an der Kunstgewerbeausstellung in Dresden (1906). Es folgten größere Bauaufträge in Hagen und Saarbrücken.

In Berlin ließ sich Behrens 1907 als selbständiger Architekt nieder und wurde künstlerischer Beirat des AEG-Konzerns. Damit wurde er zum ersten Industriedesigner, der das optische Erscheinungsbild eines Industrieunternehmens bestimmte. In seinem Berliner Atelier arbeiteten Walter Gropius, Ludwig Mies van der Rohe und le Corbusier. 1909 errichtete Behrens den ersten funktionalen Industriebau: die Turbinenhalle der AEG.

1910 Mitbegründer des Deutschen Werkbundes. Behrens baute u. a. die Arbeiter-Reihenhaussiedlungen für die AEG in Berlin-Henningsdorf, Berlin-Schönweide und Berlin-Karlshorst, das Verwaltungsgebäude der Mannesmann-Röhrenwerke in Düsseldorf und das Verwal-

tungsgebäude der Continental-Gummi-Werke in Hannover. 1911 folgte der Bau der Kaiserlich Deutschen Botschaft in St. Petersburg und die Villa Kröller-Müller in Den Haag.

Auf der Werkbundausstellung in Köln 1914 wurde eine Sonderausstellung „Peter Behrens" gezeigt. 1915 baute er das Verwaltungsgebäude der Nationalen Automobilgesellschaft und 1920 den Verwaltungsbau der IG-Farben in Höchst. 1922 Leiter der Meisterschule für Architektur an der Wiener Akademie. 1923 entstanden das Landhaus „New Ways" in Northampton, 1924 kommunale Wohnblocks in Wien und 1927 ein Terrassenhaus für die Weißenhofsiedlung in Stuttgart. Seit 1931 Umgestaltung des Alexanderplatzes in Berlin nach Entwürfen von Behrens.

Peter Behrens übersiedelte 1932 auf ein Landgut bei Neustrelitz. In Linz baute er zusammen mit Alexander Popp eine Tabakfabrik. 1935 lieferte Behrens Entwürfe für das Hauptverwaltungsgebäude der AEG in Berlin und übernahm 1936 das Meisteratelier für Baukunst an der Preußischen Akademie der Künste in Berlin.

Peter Behrens starb am 27. Februar 1940 in Berlin.

Literatur: P. J. Cremers, Peter Behrens von 1900 bis zur Gegenwart, Essen 1928; – Hans-Joachim Kadatz, Peter Behrens, Architekt – Maler – Graphiker und Formgestalter. 1868-1940, (Leipzig 1977); – Tilman Buddensieg (Hrsg.), Industriekultur, Peter Behrens und die AEG, (Berlin 1978); – Ausst. Katalog: Peter Behrens und Nürnberg, Germanisches Nationalmuseum, Nürnberg 1980

8 „Sonnenuntergang". 1894

Öl auf Leinwand. 72 x 92 cm
Bez. links unten: *P. Behrens* – auf der Rückseite Klebezettel der Münchner Secession mit dem Titel *„Abend im Walde"*
Inv. Nr.: 281 – Vermächtnis Geheimrat Prof. Dr. Albert Hänel, Kiel, 1918

Ausstellungen: Peter Behrens (1868-1940). Gedenkschrift mit Katalog aus Anlaß der Ausstellung. Pfalzgalerie Kaiserslautern; Karl-Ernst-Osthaus-Museum Hagen; Akademie der Künste, Berlin/Darmstadt/Wien, 1966/67, Kat. Nr. 1

Literatur: Hans Kauffmann, Kieler Brief. In: Kunstchronik, Jg. 54, NF 30, 1918/19, S. 576; – Kunsthalle 1958, S. 24; – Kunsthalle 1973, S. 30 mit Abb.; – H. J. Kadatz 1977, Abb. 1, S. 138

Das früheste noch nachweisbare Gemälde von Peter Behrens stammt aus dem Jahre 1890 und zeigt, daß er sich zunächst an die Münchner Genremalerei der Leibl-Schule anschloß. Auf der Hollandreise 1890 lernte er Bilder der niederländischen Luminaristen Jozef Israels und Albert Neuhuijs kennen. Zwei Jahre später kam er mit der monochromen Stimmungsmalerei der Pariser „Ecole du Petit Boulevard" in engeren Kontakt. Beide „Schulen" haben das malerische Schaffen von Peter Behrens, das in den Jahren 1894 bis 1895 zahlenmäßig seinen Höhepunkt erreicht, in vieler Hinsicht beeinflußt. Es sind vor allem Landschaften, die in dieser Zeit entstanden sind. Der „Sonnenuntergang" ist ein reines Stimmungsbild, dem der tonige Farbkontrast zwischen dem in tiefem Grün und Blaugrün gegebenen Buschwerk und den Bäumen der Waldwiese und dem glühenden Rot der untergehenden Sonne eine traumhafte, elegische Note verleiht.

J. Sch.

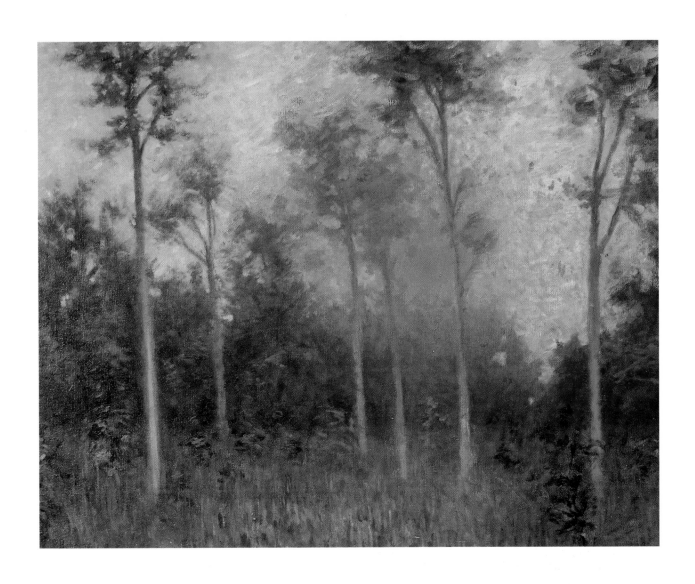

Eugen Bracht

Eugen Bracht wurde am 3. Juni 1842 in Morges bei Lugano am Genfer See als Sohn eines Juristen geboren. 1850 übersiedelte die Familie nach Darmstadt. Bracht beschäftigte sich schon während seiner Schulzeit mit Malen und Zeichnen und ging dann 1859 an die Karlsruher Kunstakademie. Dort lernte er bei Des Coudres und später bei Johann Wilhelm Schirmer. Auf der Kunstschule freundete sich Bracht mit Hans Thoma an. Mit ihm reiste er öfter in den Schwarzwald.

Von 1861 bis 1864 studierte Bracht an der Düsseldorfer Akademie bei Hans Gude, gab dann aber die Malerei auf und betätigte sich als Wollhändler in Berlin. Erst 1875 nahm er die Malerei wieder auf und ging nach Karlsruhe. Ab 1877 vertrat er Gude im Lehramt an der Kunstschule. 1881 wurde er von Anton von Werner an die Berliner Akademie berufen und dort 1884 zum Professor ernannt. 1901 übersiedelte er nach Dresden und erhielt an der dortigen Kunstakademie, an der er bis 1918 lehrte, eine Professur.

Seine ersten Erfolge errang Bracht mit Landschaftsbildern aus der Lüneburger Heide und von der Ostsee. 1880 bis 1881 reiste er zum erstenmal durch Ägypten, Syrien und Palästina. Es folgten mehrere Reisen nach Ligurien, in die Alpen, nach Skandinavien und abermals in den Orient. Neben der Landschaftsmalerei beschäftigte sich Bracht mit großen Aufträgen für Panoramen, Dioramen und dekorative Malereien.

Eugen Bracht starb am 16. November 1921 in Darmstadt.

Literatur: Max Osborn, Eugen Bracht, Bielefeld/Leipzig 1909; – Rudolf Theilmann (Hrsg.), Die Lebenserinnerungen von Eugen Bracht (Karlsruhe 1973)

9 „Mondschein". Um 1899

Öl auf Malpappe. 48,5 x 50 cm
Bez. links unten: *Eugen Bracht*
Inv. Nr.: 558 – Vermächtnis Dr. Paul Wassily, Kiel, 1951

Ausstellungen: Kat. Duisburg 1972, Nr. 7

Literatur: Katalog 1958, S. 28; – Katalog 1973, S. 37 mit Abb.; – Renate Jürgens, Der Kieler Arzt Dr. Paul Wassily (1868-1951) und seine Kunstsammlung. Schriften des Kieler Stadt- und Schiffahrtsmuseums, Februar 1984, S. 19

„Nun wurde mir immer klarer, daß die Wendung, die ich erstrebte, nur im Sinne einer neuen Naturanschauung, bei ganz unstofflichen Motiven..., mit Ausgangspunkt vom ‚koloristischen Gedanken' gelingen könnte; ... Bisher waren die Arbeiten meist so entstanden, daß ‚erst der Gedanke da war', dieser in die entsprechende Form, und letztere wiederum in die geeignete Farbe gesetzt worden war. ... Der Umschwung aber – das war mir klar – konnte sich nicht so wie die Erkenntnis im Atelier vollziehen – sondern nur vor der Natur! So begann ich neben den bisherigen Arbeiten her in neuer Weise vor der Natur zu studieren..." heißt es in einer autobiographischen Skizze Brachts (vgl. B.-D., Eugen Bracht. In: Die Kunst für Alle, 15. Jg., 1899-1900, S. 421-424). Das Ergebnis dieser neuen Erkenntnis des Künstlers ist das Gemälde „Morgenstern an der Spree", das Bracht in der Neujahrsnacht 1898/99 im Freien malte und

von dem das hier vorliegende Bild (der Titel „Mondschein" ist irreführend) eine eigenhändige kaum abgewandelte Wiederholung ist. Bracht geht hier weniger von der Form als von der Farbe aus und gestaltet das Gemälde in einer Skala von blauen und blaugrünen Tönen. Der Morgenstern und seine Spiegelungen im Wasser des Flusses setzen helle Akzente. Die Landschaft wird zu großen, schwingenden Formen zusammengefaßt. Entscheidend für den Maler ist die Beschränkung in der Wahl der Farbtöne und die strenge Gliederung der Massen im Bild, um durch das rein Malerische bestimmte Stimmungswerte auszudrücken. J. Sch.

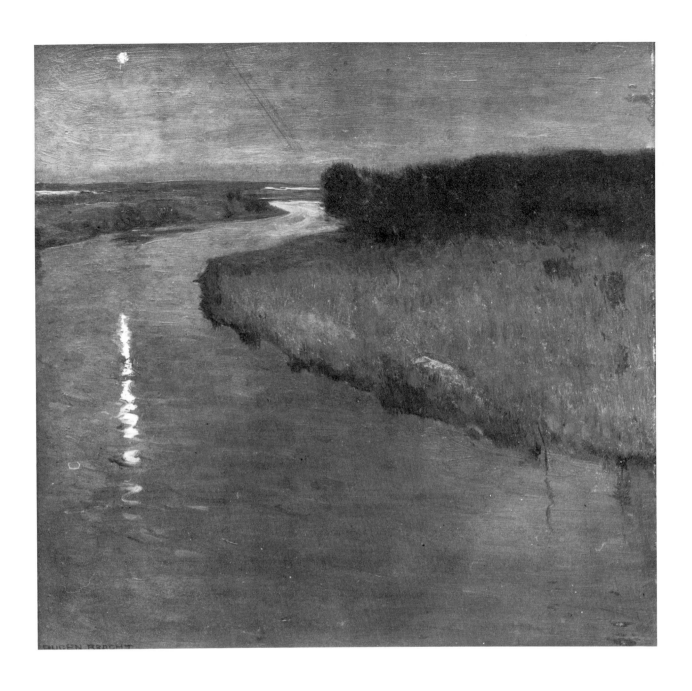

Theo von Brockhusen

Theo von Brockhusen wurde am 16. Juli 1882 in Marggrabowa, Ostpreußen, geboren. Seine erste Ausbildung als Maler erhielt er an der Königsberger Akademie bei Max Schmidt und Olof Jernberg. 1904 übersiedelte er nach Berlin. 1906 stellte er zum erstenmal in der Sommerausstellung der Berliner Secession aus.

Brockhusens großes Vorbild war van Gogh. Seine leidenschaftliche Erregtheit im malerischen Duktus und in der Farbenwahl ist van Gogh ähnlich. Als Bildvorwurf wählte Brockhusen fast ausschließlich die Landschaft, hauptsächlich die der Umgebung Berlins.

Studienreisen führten ihn nach Knocke und Nieuport in Belgien. 1913 ging er als Kunstpreisträger für ein Jahr an die Villa Romana nach Florenz. Hier entstanden auch religiöse Bilder. In seinen letzten Lebensjahren wohnte Brockhusen in Baumgartenbrück und Seelow bei Berlin. Seit 1914 gehörte er der Freien Sezession an und wurde 1918 ihr Präsident. Brockhusens Werk ist verstreut und wohl zum größten Teil verloren, sein Name, bedingt durch die spätere Kunstentwicklung, ist zu Unrecht fast vergessen.

Theo von Brockhusen starb, nur sechsunddreißig Jahre alt, am 20. April 1919 in Berlin.

10 „Ebbe". 1909

Öl auf Leinwand. 81 x 96 cm
Bez. links unten: *Theo von Brockhusen. 09.*
Inv. Nr.: 559 – Vermächtnis Dr. Paul Wassily, Kiel, 1951

Literatur: Versteigerungskatalog: Meister des 19. und 20. Jahrhunderts, P. Cassirer und H. Helbing, Berlin, 14. November 1930, Nr. 11 mit Abb.; – Kunsthalle 1958, S. 28 (mit Titel: Boote); – Kunsthalle 1973, S. 38 mit Abb.

Die Begegnung mit dem Werk Vincent van Goghs war das künstlerisch entscheidende Erlebnis für Theo von Brockhusen. 1907 war das Buch des Kunsthistorikers Julius Meier-Graefe über die französischen Impressionisten in München erschienen, Ausstellungen hatten das Werk des Niederländers um diese Zeit in Berlin bekannt gemacht. Als 1910 Meier-Graefes erste, van Gogh gewidmete Monographie erschien, war des Künstlers Einwirkung in Deutschland auf ihrem Höhepunkt angelangt. In demselben Jahr hat ja Christian Rohlfs sein Bild „Bäume am Flußufer" (Kat. Nr. 86), eine Huldigung an den Meister, gemalt.

Brockhusen schließt sich näher an das verehrte Vorbild an. Zweifellos verarbeitet seine Darstellung der ans Land gezogenen Boote das bekannte Werk „Segelboote bei Saint Maries" (1888, Amsterdam), das van Gogh zwei Jahre vor seinem Tod an der Mittelmeerküste nahe dem Wallfahrtsdorf geschaffen hat. Bei dem Ostpreußen nun sind Farbe und Form demgegenüber wie festgebacken, dick liegt die Farbe als materialhafte Paste auf. Die Form der Boote ist schwerfällig, es fehlt die van Goghsche Grazie, ihr inspirierter Elan. Hier, bei Brockhusen, wird des Niederländers emotionsgeladene Handschrift in eine behäbige Bildsprache überführt, die dennoch ihren Reiz besitzt, denn sie vermittelt in ungemein streng angelegter Bildgestalt die herbere Atmosphäre dieser Küste, die an der Nordsee liegen könnte. Die Farbe wagt sich nicht recht hervor, begleitet und verstärkt eher die Form als daß sie selbständig den Farbklang bestimmte. Van Goghs Wirkungen vermischen sich hier mit der Stilkunst um 1900/1910 und ihrer Vorliebe für ornamentale Formen-Verfestigungen und umgreifende Linienführung. J. C. J.

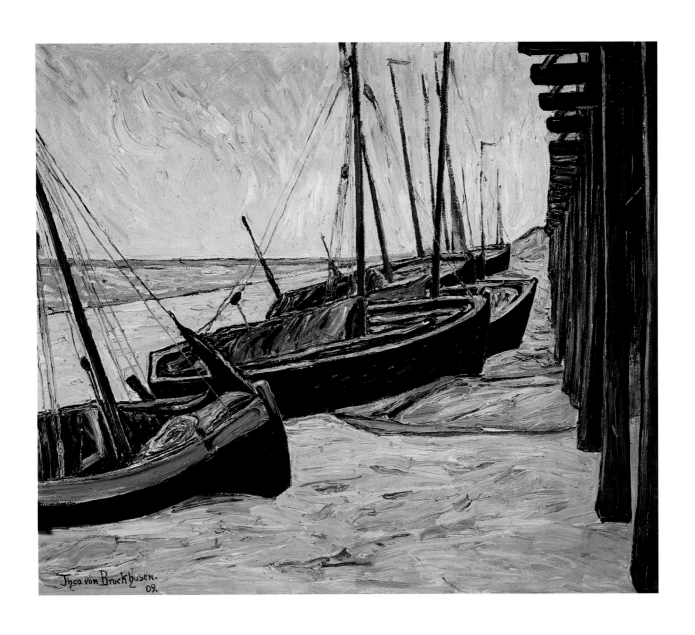

Hans Christiansen

Am 6. März 1866 ist Hans Christiansen in Flensburg als Sohn eines Kaufmanns geboren. Er besuchte in Flensburg die Volksschule und erlernte das Malerhandwerk. Nach der Gesellenprüfung ging Christiansen nach Hamburg und trat in die Malerfirma von Gustav Dorén ein. Mit Hilfe von Stipendien wechselte er 1887 auf die Kunstgewerbeschule nach München, die er bis 1888 besuchte. 1889 Italienreise.

Nach seiner Rückkehr ließ sich Christiansen in Hamburg als selbständiger Dekorationsmaler und später als Lehrer an einer Zeichenschule nieder. Er lernte Justus Brinckmann und Oskar Schwindrazheim kennen und wurde beeindruckt durch Brinckmanns Kunstgewerbemuseum in Hamburg. Brinckmann regte Christiansen 1892 an, ein Vorlagewerk für Schablonenmalerei („Neue Flachornamente") herauszugeben. Christiansen beteiligte sich an den Bestrebungen des Vereins „Volkskunst", der für eine Reform der Gewerbekünste eintrat. 1893 besuchte er die Weltausstellung in Chicago, wo er durch die Kunstgläser von Louis Comfort Tiffany Anregungen für eigene Arbeiten erhielt.

1895 Studienreise nach Antwerpen. Von 1896 bis 1899 Besuch der Académie Julian in Paris, und dort heiratete er Claire Guggenheim. Kollektivausstellungen in Paris, Berlin, Dresden und Darmstadt machten ihn als Vertreter der „musivschen Glasmalerei" bekannt. Er bewunderte Toulouse-Lautrec und Alphons Maria Mucha.

Seit 1896 lieferte Christiansen Zeichnungen für die Münchner Zeitschrift „Die Jugend". Diese Tätigkeit endete erst 1908. Daneben arbeitete er in Frankreich für die Zeitschrift „La Critique" und beschäftigte sich mit Buchillustrationen und Plakatentwürfen. 1899 berief ihn Großherzog Ernst Ludwig von Hessen mit dem Titel Professor nach Darmstadt an die Künstlerkolonie auf der Mathildenhöhe. In dem Aufsatz „Hie Volkskunst" formulierte Christiansen 1900 seine Ziele zu einer deutschen Volkskunstbewegung. Durch seine Mitarbeit bei der Scherrebeker Webschule beteiligte er sich an einer der zentralen Leistungen des Jugendstils. Er machte ferner Entwürfe für Gold- und Silberschmiedearbeiten, für Lederarbeiten und Tapeten, für Möbel und Keramiken.

Bis 1911 lebte Christiansen, von längeren Parisaufenthalten unterbrochen, in Darmstadt. 1911 übersiedelte er nach Wiesbaden und beschäftigte sich mit philosophischen Problemen, was zu einer Fülle von Publikationen führte.

Hans Christiansen ist am 5. Januar 1945 in Wiesbaden gestorben.

Literatur: Ellen Redlefsen, Hans Christiansen. Ein Beitrag Schleswig-Holsteins zum Jugendstil. In: Nordelbingen, Bd. 27, Heide 1959. S. 93-111

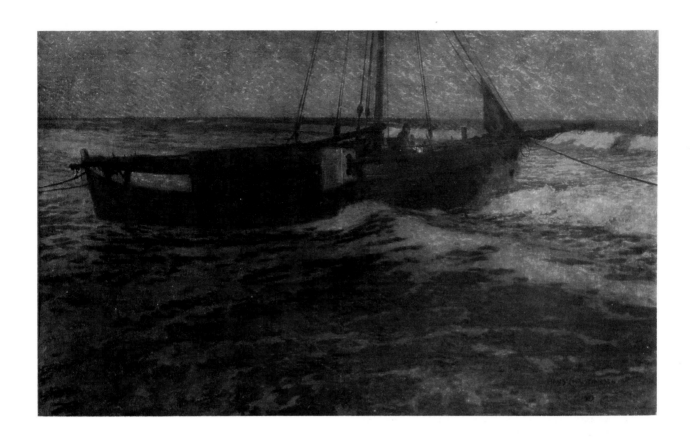

11 „Meeresszene mit Fischerboot". 1903

Öl auf Leinwand. 82 x 131 cm
Bez. rechts unten: *Hans Christiansen 1903*
Inv. Nr.: 851 – Erworben 1984

Der größte Teil des malerischen Oeuvres von Hans Christiansen ist verschollen. Dabei hatte er sich seit seiner Ausbildung als Maler in Antwerpen und Paris immer wieder der Malerei gewidmet. Vor allem in den 90er Jahren entstanden zahlreiche Aktstudien, Bildnisse und Landschaften, die in der Farbbehandlung und im Kolorismus stark dem französischen Spätimpressionismus verhaftet sind. Aber auch nach seinem Ausscheiden aus der Darmstädter Künstlerkolonie 1902 betätigt sich Christiansen in stärkerem Maße wieder als Maler. Er bevorzugt in dieser Zeit Landschaftsszenen und Stranddarstellungen, in denen er besondere Stimmungen festzuhalten sucht. Bildtitel wie „Brandungsmusik", „Herbstabend", „Sommermorgen", „Aufziehendes Gewitter" lassen auf eine Betonung der stimmungsmäßig-dekorativen Seite der Motive schließen. Die spezifische Stimmung einer Sommernacht auf dem Meer fängt Hans Christiansen in dem hier vorliegenden Gemälde mit einer äußersten Differenziertheit des Kolorits ein. Das Bild ist auf einer Skala von schwarzgrünen, graugrünen und blaugrünen Tönen aufgebaut, die der Szene eine entrückte Melancholie gibt. Das Fischerboot mit den hochgehievten Schwertern liegt bildparallel in der leicht bewegten See vor Anker. Der Fischer sitzt vor einem kleinen Feuer an Deck, das einen leuchtend roten Akzent in die scheinbare Monotonie der Grüntöne setzt. Ein breiter bläulicher Horizontstreifen trennt Himmel und Meer. Der Farbauftrag ist dünnflüssig und locker und verrät in der Handschrift neoimpressionistische Einflüsse, während die Farbgebung der symbolistischen Malerei nahesteht.　　　　　　J. Sch.

Max Clarenbach

Max Clarenbach wurde am 19. Mai 1880 in Neuss geboren. Nach dem frühen Tod der Mutter kam er in das Haus seines Großvaters, des Hafenmeisters Balthasar Koenen, wo er bis 1895 lebte. Sein Onkel war der Archäologe Constantin Koenen, der das Neusser Römerlager Novaesium ausgegraben hatte.

Durch Fürsprache von Andreas Achenbach wurde Clarenbach schon mit 13 Jahren Schüler an der Düsseldorfer Akademie. Seine Lehrer waren Heinrich Lauenstein, Arthur Kampf und Eugen Dücker, der ihn auf Motive aus der engeren Heimat hinwies. Mit 17 Jahren beteiligte er sich an einer Ausstellung des Düsseldorfer Kunstvereins, und die rumänische Königin Carmen Sylva erwarb ein Gemälde von ihm.

Während seiner Studienzeit, die bis 1901 dauerte, unternahm er Reisen nach Holland, wo er sich in Vlissingen ein Atelier einrichtete. Um 1900 arbeitete Clarenbach als Gehilfe der Maler Gustav Wendling und Hugo Ungewitter an dem Kollossalgemälde „Blüchers Übergang über den Rhein bei Kaub 1814", das die Attraktion der Düsseldorfer Industrie- und Gewerbeaüsstellung 1902 war. Clarenbach fiel die Aufgabe zu, speziell den Schnee in dieser Darstellung zu malen. Es liegt nahe anzunehmen, daß seine spätere Vorliebe für Schneelandschaften hier ihren Ausgang nahm. Ein 1902 entstandenes Schneebild „Stiller Tag", das auf der Deutschnationalen Kunstausstellung in Düsseldorf gezeigt wurde, machte Clarenbach berühmt und brachte ihm in Wien 1903 die Große Österreichische Goldmedaille ein.

Die Entwicklung der Malerei Clarenbachs führte immer mehr zu einer aufgelockerten, differenzierten Farbigkeit, die Einflüsse des französischen Impressionismus verrät. Gelegentlich zeigt sein Pinselduktus Ansätze zu einer expressionistischen Ausdrucksweise.

Um 1907/08 schloß sich Clarenbach mit August Deusser, Walter Ophey, Wilhelm Schmurr, Alfred und Otto Sohn-Rethel zu einer Gruppe fortschrittlich gesinnter Künstler zusammen, die 1909 in den „Sonderbund Westdeutscher Kunstfreunde und Künstler" überging. Auf der Sonderbund-Ausstellung in Köln 1912 war Clarenbach mit fünf Bildern vertreten, außerdem gehörte er der Jury an.

Auf Vorschlag Eugen Dückers wurde Clarenbach 1917 sein Nachfolger an der Düsseldorfer Akademie. Mehr und mehr wurde die niederrheinische Landschaft zu einem Standardmotiv seiner Malerei. Die Art seiner Kunst erlaubte ihm auch nach 1933 den Verbleib an der Akademie und verschaffte ihm sogar die Anerkennung der Kunstideologen des Dritten Reichs. So wurde er gewissermaßen Nutznießer einer politischen Situation, zu der er keine innere Beziehung hatte. Dennoch haftete ihm die zugefallene Anerkennung des Dritten Reichs nach 1945 als eine Art Makel an, und er trat in der Kunstwelt kaum noch in Erscheinung.

Max Clarenbach starb am 5. Juni 1952 in Wittlaer bei Kaiserswerth.

Literatur: Günter Aust, die Ausstellung des Sonderbundes 1912 in Köln. In: Wallraf-Richartz-Jahrbuch XXIII, Köln 1961; – Marie-Louise Baum, Max Clarenbach, Wuppertal 1969

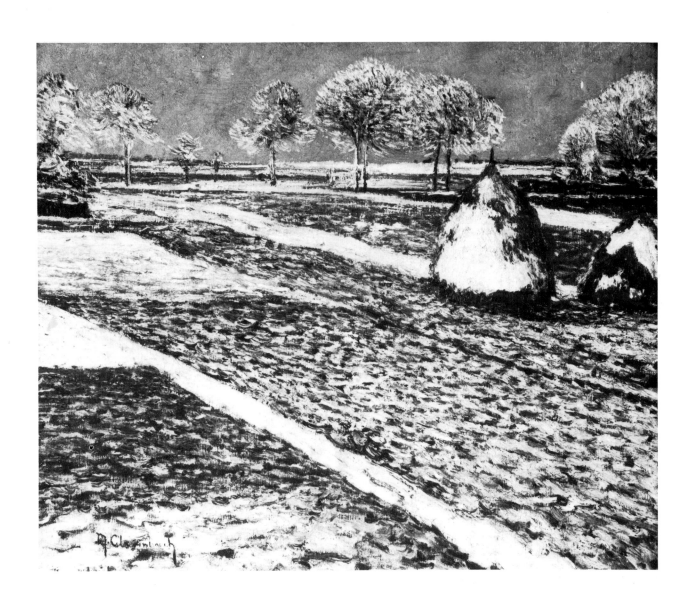

12 „Rauhreif". Um 1915 (?)

Öl auf Leinwand. 50 x 60 cm
Bez. links unten: *M. Clarenbach*
Inv. Nr.: 560 – Vermächtnis Dr. Paul Wassily, Kiel, 1951

Literatur: Kunsthalle 1958, S. 32; – Kunsthalle 1973, S. 43 mit
Abb.; – Renate Jürgens, Der Kieler Arzt Dr. Paul Wassily (1868-
1951) und seine Kunstsammlung. Schriften des Kieler Stadt-
und Schiffahrtsmuseums, Februar 1984

Clarenbachs besondere Vorliebe galt der Schneelandschaft,
deren tonreiche Nuancen ihn besonders interessiert haben.
Die an sich statische Bildkomposition „Rauhreif" erhält durch
die perspektivische Linienführung und durch die koloristischen
Abstufungen der braun-weißen und grün-weißen Felder eine
besondere Raumtiefe. Die aneinandergefügten kurzen Pinsel-
striche und die Licht- und Farbkontraste beleben die Flächen-
struktur in zarten rhythmischen Schwingungen. J. Sch.

Lovis Corinth

Am 21. Juli 1858 wurde Lovis Corinth als Sohn eines Lohgerbereibesitzers in Tapiau, Ostpreußen, geboren. Am Kneiphöfschen Gymnasium in Königsberg absolvierte er von 1866 bis 1872 die Schulzeit. 1876 ging er an die Kunstakademie nach Königsberg und übersiedelte 1880 nach München, wo er vier Jahre lang die Akademie besuchte. Im Sommer 1884 reiste er nach Antwerpen, um Rubens zu studieren und setzte dann seine Ausbildung von 1884 bis 1887 an der Académie Julian in Paris fort. Hier lernte er das Werk Courbets kennen, während ihm die Impressionisten nahezu unbekannt blieben.

1888 Rückkehr nach Tapiau, 1891 endgültig in München, wo er zehn Jahre blieb und in Porträts, religiösen Bildern, Stilleben und Landschaften eine erste Meisterschaft erreichte. Walter Leistikow drängte ihn dazu, 1901 nach Berlin zu übersiedeln. Er fand Eingang in die Berliner Kunstszene und arbeitete in der Secession mit, deren Präsident er nach Liebermanns Rücktritt wurde. Zusammen mit Leistikow gründete er eine Malschule für Frauen. Hier lernte er auch Charlotte Behrend kennen, die er 1903 heiratete. 1902 begann eine Periode bedeutender Porträts im Oeuvre Corinths.

Ab 1907 reiste Corinth und besuchte in den folgenden Jahren Kassel, Holland, Belgien und Paris. Nach einem Schlaganfall 1911 hielt er sich viel im Süden, vor allem an der Riviera und in der Schweiz, auf. Mit dem Kriegsausbruch 1914 kehrte Corinth nach Berlin zurück. 1916 machte ihn die Stadt Tapiau zu ihrem Ehrenbürger. Seit 1918 besuchte er wiederholt Urfeld am Walchensee, wo er 1919 ein Sommerhaus errichtete und die Reihe der Walchensee-Landschaften begann. 1921 wurde ihm die Ehrendoktorwürde der Universität Königsberg verliehen. Im Juli 1925 reiste Corinth nach Amsterdam, um Werke von Rembrandt und Frans Hals zu sehen. Während der Reise starb er am 17. Juli in Zandvoort.

Literatur: Karl Schwarz, Das graphische Werk von Lovis Corinth, Berlin 1922 (2); – Charlotte Behrend-Corinth, Mein Leben mit Lovis Corinth, München 1953; – Gert van der Osten, Lovis Corinth, München 1955; – Charlotte Behrend-Corinth, Die Gemälde von Lovis Corinth, München 1958; – Thomas Corinth, Lovis Corinth, eine Dokumentation, Tübingen 1979

N. Detlefsen, Klaus Groth und der Maler Hans Olde, in: Die Heimat, 76. Jg., 1969, S. 111, Abb.; – Kunsthalle 1973, S. 45 mit Abb.

Corinth und Olde (vgl. die Biographie vor Kat. Nr. 70) waren Studienfreunde von München und Paris her. Im Sommer 1886 hatte Corinth seinen Malerkollegen und dessen Familie auf dem Gut Seekamp bei Kiel besucht und in der Umgebung von Kiel, in der Probstei und im damaligen Fischerort Ellerbek, gemalt. Auf Anraten Oldes wohnte Corinth dann mehrere Monate lang in dem Gasthof „Ohle Liese" in Panker/Ostholstein. Das Portrait ist zwei Jahre nach Oldes Berufung zum Professor und Direktor an die Kunstschule in Weimar entstanden. Es zeigt den Akademiedirektor in grauem Anzug mit leicht gesenktem Kopf vor grünem Hintergrund. Die ausdrucksvollen Züge mit dem scharf beobachtenden Blick bezeugen Corinths Fähigkeit, mit sicher gesetzten, kurzen Pinselstrichen die Physiognomie des Modells zu erfassen und in malerische Form zu bringen. J. Sch.

13 „Hans Olde". 1904

Öl auf Leinwand. 77 x 49,5 cm
Bez. rechts oben: *Lovis Corinth „Hans Olde"* (später hinzugefügt:) *pinxit 1904*
Inv. Nr.: 548 – Geschenk der Landesregierung Schleswig-Holstein, 1950

Ausstellungen: Galerie Paul Cassirer, Berlin 1904; – E. Zaeslein, Originalgemälde im Besitz von E. Zaeslein, umfassend alle Schaffensperioden 1879-1910, Berlin o. J.; – Lovis Corinth, Das Portrait. Badischer Kunstverein Karlsruhe, 4. Juni bis 3. September 1967, Kat. Nr. 31 mit Abb.; – Kat. Duisburg 1972, Nr. 8

Literatur: Georg Biermann, Lovis Corinth, Bielefeld 1913, Nr. 65; – R. Sedlmaier 1955, S. 20 Abb.; – Kunsthalle 1958, S. 34, Abb. 35; – Ch. Behrend-Corinth 1958, WK 286, Abb. S. 428; –

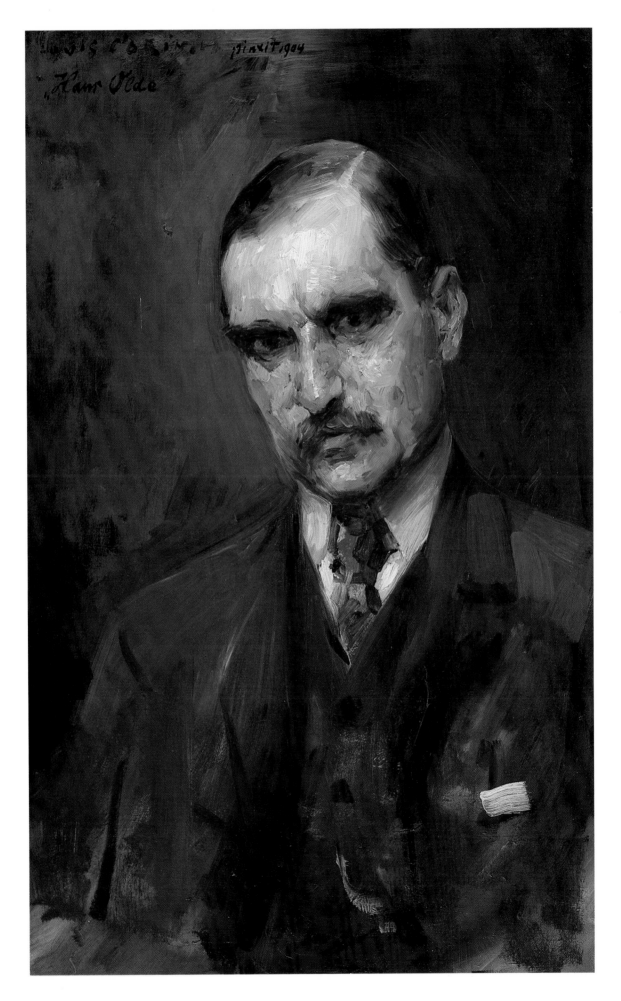

Bertha Dörflein-Kahlke

Bertha Dörflein wurde am 1. Februar 1875 als Tochter eines Kaufmanns in Altona geboren. Erst mit 25 Jahren begann sie sich mit Malerei zu befassen. 1901 ging sie nach München und wurde dort Schülerin von Angelo Jank und Christian Adam Landenberger. 1903 reiste sie zur Vervollkommnung ihres Studiums für ein Jahr nach Paris.

1913 heiratete sie den Rechtsanwalt Dr. Johann Kahlke und übersiedelte nach Kiel. Ihre Werke wurden auf zahlreichen Ausstellungen, etwa in München (Glaspalast 1911), Hamburg, Bremen und Lübeck gezeigt. 1914 stellte die Kunsthalle zu Kiel eine größere Kollektion ihrer Arbeiten aus.

In den Zwanziger Jahren hatte Bertha Dörflein-Kahlke besonderen Anteil an der Entwicklung der „Schleswig-Holsteinischen Kunstgenossenschaft" und nach dem Zweiten Weltkrieg an der des „Schleswig-Holsteinischen Künstlerbundes". Das Hauptgewicht ihrer künstlerischen Tätigkeit lag auf dem Gebiet des Porträts. Daneben beschäftigte sie sich auf zahlreichen Reisen nach Süddeutschland auch mit der Darstellung der Landschaft. 1944 wurde der größte Teil ihres Oeuvres durch Bomben zerstört.

Bertha Dörflein-Kahlke starb am 24. Januar 1964 in Felde bei Kiel.

Literatur: Lilli Martius, Bertha Dörflein-Kahlke zum Gedächtnis. In: Schleswig-Holstein, 16. Jg., 1964, S. 104-105

14 „Bauernmädchen aus Hiddensee". 1910

Öl auf Leinwand. 92 x 67 cm
Bez. rechts oben: *B. Dörflein-Kahlke*
Inv. Nr.: 591 – Geschenk der Künstlerin, 1951

Ausstellung: Kunstschafften in Kiel, Malerei und Plastik. Schleswig-Holsteinisches Landesmuseum (Thaulow-Museum) Kiel, 20. Juni bis 11. Juli 1937

Literatur: Kunsthalle 1958, S. 38; – Kunsthalle 1973, S. 59 mit Abb.

Das junge Bauernmädchen ist in Dreiviertelfigur und sitzend dargestellt. Die Malerin hat ihr Modell streng frontal gesehen. Die Arme des Mädchens sind nahezu axial angeordnet, ihr Kopf befindet sich ebenso wie der leuchtende Feldblumenstrauß auf ihrem Schoß in der Mittelsenkrechten der Komposition. Die Malerin beschränkt sich ausschließlich auf die Wiedergabe der darzustellenden Person. Der Klarheit der Form entspricht mit dem rosa Kleid, der hellblauen Schürze und dem frischen Gesicht vor blaugrauem Hintergrund die Klarheit der Palette. Der lockere, den natürlichen Lichtverhältnissen entsprechende Farbauftrag mindert die Härte des statischen Bildaufbaus. Der malerische Realismus äußert sich in diesem Bildnis nicht in einer im Stofflichen virtuos brillierenden Malerei, sondern in der Ehrlichkeit gegenüber dem Sichtbaren und in der eindringlichen Charakteristik der Porträtierten. J. Sch.

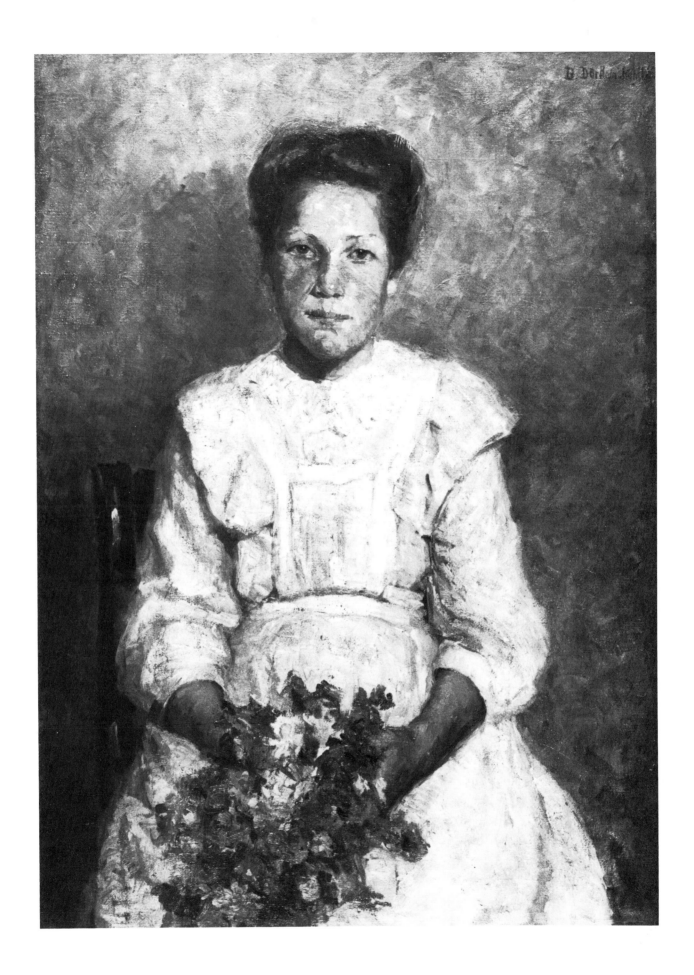

Ludwig Fahrenkrog

Ludwig Fahrenkrog wurde als Sohn eines Kartonagenfabrikanten am 20. Oktober 1867 in Rendsburg geboren. Er besuchte die Schule in Hamburg und erlernte ab 1883 in Altona das Malerhandwerk. 1887 begann er sein Studium an der Berliner Akademie, wo er Schüler von Hugo Vogel und später Meisterschüler von Anton von Werner wurde. 1892 stellte er in Berlin zum erstenmal aus. Er wurde früh mit Preisen ausgezeichnet und erhielt 1893 den Großen Staatspreis. Von 1893 bis 1894 bereiste Fahrenkrog Italien, kehrte anschließend nach Berlin zurück und arbeitete 1896 an Fresken in Schloß Stretense bei Anklam.

1898 erhielt er einen Ruf als Lehrer für figürliches Malen und Komposition an die Gewerbeschule in Barmen und wurde 1913 zum Professor ernannt. Als Maler schuf er Figurenbilder, Landschaften und Porträts, darüberhinaus arbeitete er auch als Bildhauer, Illustrator und Schriftsteller. Er fertigte Illustrationen für die „Pall Mall Gazette", für „Die Jugend" und den „Ulk" an, er verfaßte Gedichte, Aufsätze und Dramen aus der Welt der altgermanischen Mythologie. Mit großer Schärfe wandte er sich gegen die neueren Richtungen der Kunst, besonders gegen den Expressionismus.

1925 wurde er External Professor of Arts der Universität Dakota in Mitchel. 1928 erhielt er den 1. Preis des Glaspalastes, Berlin. 1932 trat Fahrenkrog in den Ruhestand und übersiedelte nach Biberach an der Riß. Es folgten eine Reihe von Ausstellungen, zuletzt beschickte er die dritte Wanderausstellung der Deutschen Kunstgesellschaft 1943.

Ludwig Fahrenkrog starb im Oktober 1952 in Biberach.

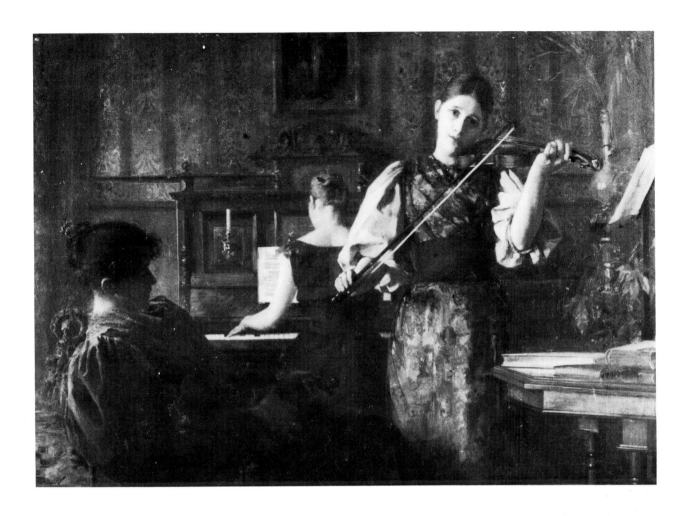

15 „Träumereien". 1897

Öl auf Leinwand. 81 x 120 cm
Bez. links unten: *Fahrenkrog Jan. 1897*
Inv. Nr.: 297 – Vermächtnis Geheimrat Prof. Dr. Albert Hänel,
Kiel, 1918

Ausstellungen: Große Berliner Kunstausstellung 1897, Nr. 383;
– Brahms-Phantasien, Herning Kunstmuseum, 27. November
1983 bis 4. März 1984

Literatur: Thieme-Becker, Allgemeines Lexikon der bildenden
Künstler, Bd. 11 (1915), S. 194; – Hans Vollmer, Allgemeines Lexi-
kon der bildenden Künstler des XX. Jahrhunderts, Bd. 2, (1954),
S. 69; – Kunsthalle 1958, S. 42; – Kunsthalle 1973, S. 63 mit Abb.

Die vorliegende Komposition zeigt ein typisch gründerzeitliches
Interieur mit Plüschvorhängen, Streifentapete, Paneel und obli-
gater Palme. Das Bild schildert das häusliche Musizieren junger
Damen des gehobenen Bürgertums. In der Thematik hat das
Gemälde mit seinem diesseits bezogenen, leicht sentimentalem
Inhalt sicher den Publikumsgeschmack der Zeit getroffen. Das
Arrangement ist so vom Künstler gewählt, daß er seine Fähig-
keiten in der Feinmalerei und Komposition vorzüglich unter
Beweis stellen kann. So ist eines der Mädchen im scharfen
Gegenlicht im Profil, das andere im Halbschatten als Rückenfi-
gur und das dritte im Schräglicht streng frontal wiedergegeben.
Die verschiedenen Stoffqualitäten der Kleidungen, das je nach
Beleuchtung unterschiedliche Inkarnat oder die verschiedenen
Hölzer der Möbel und Instrumente zeugen von malerischer
Könnerschaft der Anton von Werner-Schule an der Berliner
Akademie. J. Sch.

Hans Peter Feddersen

Geboren am 29. Mai 1848 als Sohn des Porträtzeichners und Landwirts Hans Peter Feddersen (d. Ä.) in Westerschnatebüll. Nach dem Tod des Vaters 1860 wurde Feddersen bei Verwandten untergebracht, weil seine Mutter zu ihrer Tochter nach Ostpreußen zog. Von 1864 bis 1866 lernte Feddersen in Niebüll das Malerhandwerk und ging anschließend an die Düsseldorfer Akademie, wo er die Klassen von Andreas Müller, Oswald Achenbach und Theodor Hagen besuchte. Studienreisen 1869 nach Sylt, Schleswig, in den Harz und nach Masuren, 1870 nach Rügen.

Zusammen mit Theodor Hagen ging Feddersen 1871 auf die Kunstschule in Weimar, wo er Freundschaft mit dem Direktor der Kunstschule Stanislaus Graf von Kalckreuth und seiner Familie schloß. 1873 in Warschau. Beteiligung an Ausstellungen in Weimar, Wien und Berlin. 1875 lernte er den Kunstschullehrer Albert Brendel kennen, der ihn mit Werken der Barbizon-Meister bekannt machte. Im August 1876 in Nordfriesland. 1877 reiste er nach Italien. 1878 zog Feddersen nach Bad Kreuznach auf Bitten von Graf von Kalckreuth, der dort seit 1876 wohnte. Feddersen wurde Zeichenlehrer am Gymnasium in Bad Kreuznach.

1879 heiratete Hans Peter Feddersen Margarethe Hansen vom Hof Gottesberg im Kleiseerkoog bei Niebüll. 1880 Umzug von Bad Kreuznach nach Düsseldorf. Seine Gemälde wurden in Berlin, München und Düsseldorf ausgestellt. 1884 Studienreise nach Holland. Im Frühjahr 1885 wurde Feddersen endgültig im Kleiseerkoog seßhaft. In den folgenden Jahren in den Sommermonaten in Dachau und auf Rügen. Im Kunstsalon Wolffram in Dresden werden 1898 45 Bilder von ihm ausgestellt. Von 1899 bis 1902 alljährlich zu Studienzwecken auf den dänischen Inseln Fanö und Romö und von 1902 bis 1904 in Thüringen.

Auf der Internationalen Kunstausstellung in Düsseldorf 1904 war Feddersen mit Bildern „Winter in Nordfriesland" und „Stiller Herbsttag" vertreten. Für das Gemälde „Winter in Norrdfriesland" erhielt er auf der Nordwestdeutschen Kunstausstellung in Oldenburg die Goldmedaille. Auf der großen Jahrhundertausstellung 1906 in Berlin zeigte Feddersen vier Gemälde, Hugo von Tschudi kaufte die „Lister Dünen" für die Nationalgalerie in Berlin an. Margarethe Feddersen starb 1908. 1909 heiratete Hans Peter Feddersen Sophie Lorenzen. Im gleichen Jahr stellte er zusammen mit dem belgischen Maler Braekeleer in Berlin aus. 1910 zum Professor ernannt. Freundschaft mit den Malern Alexander Eckener und Otto H. Engel. 1911 bis 1912 wiederholt im Taunus. 1928 erste umfassende Einzelausstellung in der Kunsthalle zu Kiel. Die letzten datierten Bilder entstanden 1935. 1939 wurde Feddersen die Goethe-Medaille verliehen. Der Hamburger Kunstverein zeigte 100 Werke von ihm. Hans Peter Feddersen starb am 13. Dezember 1941 auf seinem Hof in Kleiseerkoog.

Literatur: Ausst. Katalog: Hans Peter Feddersen, Kunsthalle zu Kiel, November bis Dezember 1928; – Lilli Martius/Ethel und Hans-Jürgen Stubbe, Der Maler Hans Peter Feddersen. Leben. Briefe. Gemäldeverzeichnis, Neumünster 1966 (Studien zur Schleswig-Holsteinischen Kunstgeschichte Bd. 10); – Lilli Martius, Hans Peter Feddersen, in: Schleswig-Holsteinisches Biographisches Lexikon, Bd. 1, Neumünster 1970, S. 139-140; – Ausst. Katalog: Hans Peter Feddersen, ein Maler in Schleswig-Holstein mit einem Fotobericht von Karin Székessy, Kunsthalle zu Kiel und Schleswig-Holsteinischer Kunstverein, 15. Juni bis 26. August 1979, hrsg. von Jens Christian Jensen (Bearb. und Texte von J. C. Jensen und Johann Schlick, Textbeitrag Gustav Schiefler, Dokumentation Hans-Jürgen Stubbe)

16 „Lister Dünen". 1872

Öl auf Papier, auf Holz aufgezogen. 19,5 x 61 cm
Bez. rechts unten: *List. Sylt. Juni 72*
Inv. Nr.: 431 – Erworben 1929

Ausstellungen: Kiel 1979, Kat. Nr. 14 mit Abb.

Literatur: Lilli Martius, Die landschaftliche Darstellung der schleswig-holsteinischen Westküste, in: Aus Schleswig-Holsteins Geschichte und Gegenwart, Neumünster 1950 S. 342; – Kunsthalle 1958, S. 43; – Martius/Stubbe, Gemäldeverzeichnis 1966 Nr. 72; – Kunsthalle 1973, S. 65 mit Abb.

Im Jahre 1866 war Feddersen Schüler der Düsseldorfer Akademie geworden, 1871 war er in die Weimarer Malerschule eingetreten, ein Jahr später wurden zum erstenmal seine Bilder – drei Landschaften aus Rügen und Ostpreußen – in der Weimarer Schulausstellung gezeigt. Doch hat der junge Maler immer wieder seine Heimat, die Landschaft Nordfrieslands, aufgesucht. Sie ist auch Gegenstand vieler seiner frühen Gemälde. Noch wird weniger gemalt als zeichnerisch durchgebildet und mit dunklen Farben koloriert. – Die Wanderdüne, nach wie vor beliebtes Touristenziel, liegt in einem Naturschutzgebiet im nördlichen Teil der Insel Sylt.

J. C. J.

17 „Hünengräber auf Sylt". 1872

Öl auf Leinwand, auf Holz aufgezogen. 27 x 68,5 cm
Bez. links unten: *HPF* (HP ligiert) *Kampen Sylt Juli 72*
Inv. Nr.: 531 – Erworben aus dem Nachlaß des Künstlers 1943

Ausstellungen: Kiel 1979, Kat. Nr. 15 mit Abb.; – Künstlerinsel Sylt, Schleswig-Holsteinisches Landesmuseum, Schleswig, 27. November 1983 bis 5. Februar 1984 Kat. S. 96

Literatur: Kunsthalle 1958, S. 43 f.; – Martius/Stubbe, Gemäldeverzeichnis 1966, Nr. 76; – Kunsthalle 1973, S. 65 mit Abb.

Die wohl aus dem Megalith stammende Steinsetzung liegt im heidebewachsenen Teil der Dünen bei Kampen. Links über dem Horizont sieht man einen lichten Streifen der in der Sonne liegenden Küste. Die Farben halten sich in dunklen Klängen, doch sie sind so selbständig, daß die zeichnerische Durchbildung zurücktritt.

Feddersen muß im Jahr 1872 einen intensiven Arbeitsaufenthalt auf Sylt verlebt haben, allein 17 Gemälde haben sich aus dieser Zeit mit Motiven der Insel erhalten.

J. C. J.

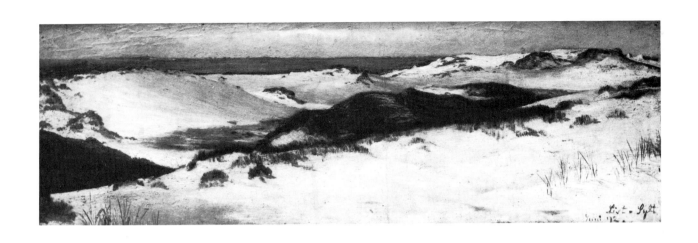

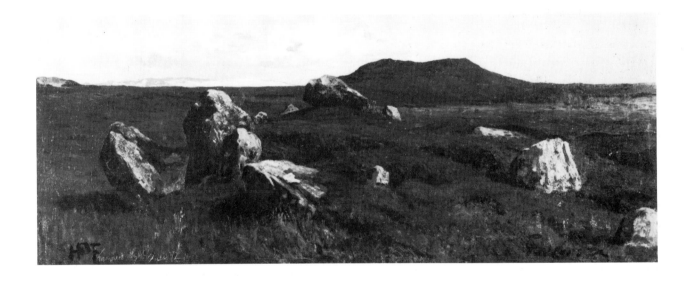

18 „Winterlandschaft bei Weimar". 1873

Öl auf Leinwand, doubliert. 49,5 x 83 cm
Bez. rechts unten: *H. P. Feddersen. Wmr. 73*
Inv. Nr.: 432 – Erworben 1929 aus dem Nachlaß von Leopold
Graf von Kalckreuth, Eddelsen

Ausstellungen: Kiel 1928, Kat. Nr. 15 mit Abb.; – Kiel 1979, Kat.
Nr. 18 mit Abb.

Literatur: Kunsthalle 1958, S. 44; – Martius/Stubbe, Gemälde-
verzeichnis 1966, Nr. 93; – Walter Scheidig, Die Geschichte der
Weimarer Malerschule, Weimar 1971, S. 57, Abb. 65; – Kunst-
halle 1973, S. 65 mit Abb.

Feddersen zeigt sich in dieser Landschaft als charakteristi-
scher Vertreter der Weimarer Landschaftsauffassung. Man
bevorzugte gedeckte Töne und folglich die Jahreszeiten Früh-
ling, Herbst und Winter, denn helles Sonnenlicht galt als unmal-
bar. Der ausgewogene Gesamtton des Bildes war wichtigstes
Ziel, keine Farbe durfte aus diesem herausfallen. Und so ist
Feddersens Landschaft gleichzeitigen Gemälden von Karl
Buchholz oder von seinem Lehrer Theodor Hagen sehr ver-
wandt.
Stanislaus Graf von Kalckreuth (1820-1894) gründete 1858 die
Weimarer Malerschule und war bis Anfang 1876 ihre erster
Direktor. Sein Sohn, Leopold, wurde ebenfalls Maler und
begann unter der Aufsicht Feddersens 1875 in Weimar sein
Studium. Feddersen war mit Vater und Sohn zeitlebens eng
befreundet. In Weimar war er ständiger Hausgast bei von Kalck-
reuths. J. C. J.

19 „Blühende Wiese". 1875

Öl auf Leinwand, auf Sperrholz aufgezogen. 17 x 25,5 cm (unregelmäßig)
Bez. links oben: *Lindholm Juli 75. Feddersen*
Inv. Nr.: 414 – Erworben 1927 von M. Böhn, Wyk auf Föhr

Ausstellungen: Kiel 1928, Kat. Nr. 17; – Kiel 1979, Kat. Nr. 28 mit Abb.

Literatur: Kunsthalle 1958, S. 44; – Martius/Stubbe, Gemäldeverzeichnis 1966, Nr. 138 Abb. 22; – Kunsthalle 1973, S. 66 mit Abb.

In den Studien, die vor der Natur entstanden, wagten Feddersen wie seine Weimarer Lehrer und Mitschüler mehr als im Staffeleibild, das in der Regel im Atelier gemalt wurde. Insofern ist der lockere Farbauftrag und die schöne helle Farbigkeit einerseits überraschend, andererseits typisch für das freie Vorgehen des Malers vor der Natur. Die Maler der Barbizon-Schule waren in Weimar wohlbekannt, Feddersen besaß einen Druck nach einem Gemälde von Theodore Rousseau.
Feddersen hatte im Juli/August mit dem Freund Leopold von Kalckreuth den Kleiseerkoog und den Hof Gottesberg seiner späteren Schwiegereltern besucht, dort ist diese Studie mit einigen anderen zusammen entstanden: Lindholm ist ein Dorf in der Nähe von Niebüll in der nordfriesischen Marsch. Anschließend, im September, war er dann in Ostpreußen und Polen.

<div align="right">J. C. J.</div>

20 „Dorfstraße in Masuren". 1875

Öl auf Papier, auf Pappe aufgezogen. 25,5 x 18 cm
Bez. links unten: F. September 75
Inv. Nr.: 420 – Erworben 1927 von M. Böhn, Wyk auf Föhr

Ausstellungen: Kiel 1928, Kat. Nr. 37; – Kiel 1979, Kat. Nr. 30 mit
Abb. und Farbtaf. III

Literatur: Kunsthalle 1958, S. 45; – Martius/Stubbe, Gemälde-
verzeichnis 1966, Nr. 148; – Kunsthalle 1973, S. 66 mit Abb.

1872 war Feddersen zum erstenmal in Ostpreußen und Polen,
wo er seine Schwester und seine Mutter in Johannisburg
besuchte. 1875, im Herbst, muß diese Reise besonders intensiv
gewesen sein. Studien und Zeichnungen bezeugen, daß er –
wie schon 1873 – bis Warschau kam. Sein Interesse galt Land
und Leuten in Polen. Die spontanen Skizzen, die zumeist vor der
Natur entstanden, gehören zu den besten Arbeiten seines Früh-
werks. J. C. J.

21 „Masurische Pappeln".1875

Papier, auf Pappe aufgezogen. 16 x 25,5 cm
Unbezeichnet
Inv. Nr.: 419 – Erworben 1927 von M. Böhn, Wyk auf Föhr

Ausstellungen: Kiel 1928, Kat. Nr. 47; – Kiel 1979, Kat. Nr. 32 mit
Abb.

Literatur: Kunsthalle 1958, S. 45; – Martius/Stubbe, Gemälde-
verzeichnis 1966, Nr. 150; – Kunsthalle 1973, S. 67 mit Abb.

Auch diese 1875 entstandene Studie ist während der Reise
nach Ostpreußen und Polen gemalt worden. Offenbar damals
entwickelte Feddersen seine alla-prima-Technik: Direkt setzt
der zeichnende Pinsel die Farbformen auf die Fläche und dies
vor der Natur. Dieses Studienmaterial – auch viele Figurenstu-
dien (wie die folgende Kat. Nr. 22) gehören dazu – hat er später
für seine Gemälde aus dem polnischen Landleben und aus
dem Zigeunermilieu, das er in Polen kennengelernt hatte, ver-
wendet. Diese Bilder wurden ab 1875 nicht nur ausgestellt, son-
dern erfreuten sich einer gewissen Beliebtheit. Das Publikum
schätzte diese exotischen, verwegenen, ungebundene Freiheit
verherrlichenden Darstellungen. Vor allem in seiner Düsseldor-
fer Zeit hat Feddersen diese Art Genre-Malerei gepflegt. Als er
1885 endgültig nach Nordfriesland übersiedelte, hörten diese
Themen auf, ihn zu interessieren. J. C. J.

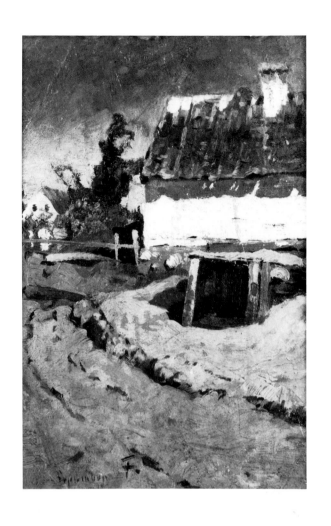

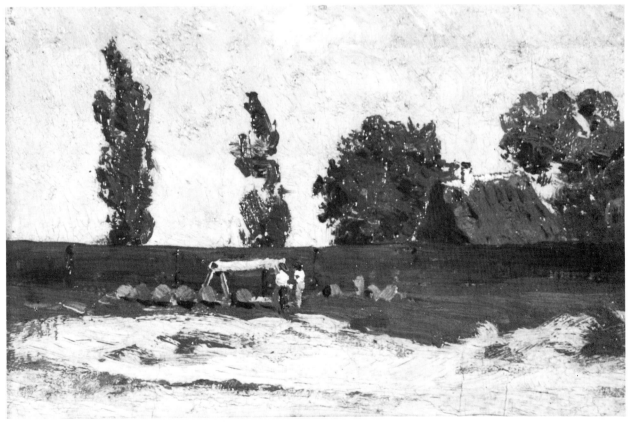

22 „Alter Russe". 1875

Öl auf Leinwand, auf Holz aufgezogen. 22 x 30 cm
Bez. rechts oben: *F 75* – auf der Rückseite (verdeckt): *Alter Russe 74 N° 516*
Inv. Nr.: 444 – Erworben 1929 vom Künstler

Ausstellungen: Kiel 1928, Kat. Nr. 39; – Kiel 1979, Kat. Nr. 31 mit Abb.

Literatur: Kunsthalle 1958, S. 45; – Martius/Stubbe, Gemäldeverzeichnis 1966, Nr. 158; – Kunsthalle 1973, S. 67 mit Abb.

Gerade die Figurenstudien aus Masuren, Polen und Warschau waren für Feddersen wichtig, wenn er an die Ausarbeitung eines Bildes wie zum Beispiel „Russische Pferdeherde", „Polnisches Dorf" oder „Rast polnischer Landsleute" ging. Die freien Studien wurden in das Bild so eingearbeitet, daß sie ihm die akademische Glätte nahmen, dafür „Lebenswahrheit" oder – weniger pathetisch: eine frische Malweise erhielten, die den illustrativen Charakter eines solchen Themas minderte und dem Betrachter die Illusion vermittelte, es mit einer aus dem Leben gegriffenen Darstellung zu tun zu haben. J. C. J.

23 „Römisches Ghetto I". 1877

Öl auf Malpapier, auf Holz aufgezogen. 17 x 24 cm
Bez. links unten: *F. 77, Ghetto Roma* – auf der Rückseite (verdeckt): *Römisches Ghetto, Studie I, No 16*
Inv. Nr.: 447 – Erworben 1929 vom Künstler

Ausstellungen: Kiel 1928, Kat. Nr. 55; – Kiel 1979, Kat. Nr. 43 mit Abb. und Farbtaf. IV

Literatur: Kunsthalle 1958, S. 46 f.; – Martius/Stubbe Gemäldeverzeichnis 1966, Nr. 218 (dort mit Nr. 220 verwechselt); – Kunsthalle 1973, S. 68 mit Abb.

Der Maler reiste im April 1877 über Verona und Venedig nach Rom, wo er sich mehrere Wochen aufhielt. Ende Juni war er in Neapel und im Juli auf Capri. Er kehrte nach einem kürzeren Aufenthalt in Rom wieder nach Deutschland zurück, wo er im August – in Weimar? – eintraf. Im Herbst war er wieder in seiner nordfriesischen Heimat. Reisebegleiter in Italien war der Maler Edmund Berninger (geb. 1843), den er aus gemeinsamer Studienzeit in Weimar in der Malklasse Theodor Hagens gut kannte.
Feddersens Italienerlebnis blieb episodisch. Es hat denn auch auf sein Werk keine verwandelnde Kraft ausgeübt. „Italien ist mir fast zu schön, möchte ich sagen, seine Schönheit ist blendend, strahlend und stellenweise berauschend. Daher findet man hier nicht jenen stillen, feinen innigen Reiz, wie ihn der Norden und Deutschland überhaupt bietet. Ich glaube schon jetzt sagen zu können, daß Italien für mich nie in besonders hohem Grade das Land der Sehnsucht sein wird. Jedenfalls gehe ich nie wieder um diese Zeit hierher, höchstens im Spätherbst" (Brief Feddersens vom 11. Mai 1877, Martius/Stubbe, siehe oben S. 31). Zwar gelang ihm kein schlüssiges Italiengemälde, seine Ölstudien jedoch zeigen ihn als bedeutenden Koloristen und als Maler von spontaner, treffender Auffassungsgabe.
 J. C. J.

24 „Römisches Ghetto III". 1877

Öl auf Malpapier, auf Leinwand aufgezogen. 35 x 24 cm
Bez. links unten: *Roma Ghetto 77 Mai* – auf der Rückseite (ver-
deckt): *Römisches Ghetto, 300 Herr Cartzen Nr. 25*
Inv. Nr.: 448 – Erworben 1929 vom Künstler

Ausstellungen: Kiel 1928, Kat. Nr. 57; – Kiel 1979, Kat. Nr. 44 mit
Abb. und Farbtaf. V

Literatur: Kunsthalle 1958, S. 47; – Martius/Stubbe, Gemälde-
verzeichnis 1966, Nr. 220 (dort mit Nr. 218 verwechselt); –
Kunsthalle 1973, S. 69 mit Abb.

Das Ghetto in Rom hat der Maler während seines Aufenthaltes
immer wieder aufgesucht. Ihn fesselte das fremdartige, bunte
Leben in den engen Gängen und Sträßchen, die andere
Lebensweise, das Eigenartige und Eigenständige, das sich
deutlich vom „römischen Leben", wie es sowohl in der deut-
schen Vorstellung als auch in der römischen Wirklichkeit be-
stand, absetzte. Wie Max Liebermann im Amsterdamer Juden-
viertel hatte auch Feddersen seine Schwierigkeiten beim
Malen, weil die jüdischen Einwohner die bildlichen Darstellun-
gen ihrer Personen und ihres Lebens ablehnten: „Vor allem bin
ich froh darüber, daß ich im Ghetto nicht viel mehr zu tun habe.
Die Judenweiber drohten und fluchten mir, und wie ich sie dar-
über verlachte, wurde ich von versteckten Winkeln aus mit klei-
nen Steinen und Unrath geworfen. Das Ghetto ist aber so
schön, daß ich doch wieder hingehe" (Feddersen aus Rom,
Brief Juni 1877, Martius/Stubbe, siehe oben S. 66). J.C.J.

25 „Trödelladen in Rom". 1877

Öl auf Malpapier, auf Leinwand aufgezogen. 29,5 x 46 cm
Bez. rechts oben: *Roma Mai 77* – rechts unten: *Feddersen*
Inv. Nr.: 449 – Erworben 1929 vom Künstler

Ausstellungen: Kiel 1928, Kat. Nr. 58; – Kiel 1979, Kat. Nr. 45 mit
Abb. und Farbtaf VI; – Kat. Kiel 1981/82, S. 369 Nr. 141 D mit Abb.
und Farbtafel

Literatur: Kunsthalle 1958, S. 47; – Martius/Stubbe, Gemälde-
verzeichnis 1966, Nr. 222; – Kunsthalle 1973, S. 69 mit Abb.

Die stillebenhafte Darstellung alter, abgetragener Kleider aus
einer „Judentrödelbude" wirkt wie ein Protest des Realisten
Feddersen aus dem protestantischen Nordfriesland gegen die
klassische Antike, gegen den klassizistischen Idealismus und
den katholischen Pomp der „Ewigen Stadt". Der rechts unten im
Bild schräg an der Wand lehnende Spiegel holt die Gasse, in
der der Laden liegt, ins Bild und gibt so einen Anhaltspunkt für
die Situation. Offenbar ist hier die Straßenauslage dargestellt:
Zwischen eine Mauernische sind die Jacken und Kleider vor
einer geschlossenen Tür oder einer Holzwand auf Haken
gehängt. Links oder rechts muß sich die eigentliche Bude befin-
den.
Diese Abkehr von Glanz, Großartigkeit und Schönheit, diese
Hinwendung zum Alltäglichen, Einfachen und Häßlichen ist für
das Programm realistischer Malerei bezeichnend. Adolph Men-
zel hätte für Feddersens Standpunkt volles Verständnis gehabt.
J. C. J.

26 „Villa d'Este in Tivoli". 1877

Öl auf Pappe, auf Leinwand aufgezogen. 29,5 x 46 cm
Bez. links unten: *Villa d Este. Tivoli 77* – in der Mitte unten: *H. P. Feddersen* – auf der Rückseite (verdeckt): *Frau Cin(?) Villa Borghese* (später hinzugefügt): *Villa d'Este Nr. 6*
Inv. Nr.: 450 – Erworben 1929 vom Künstler

Ausstellungen: Kiel 1928, Kat. Nr. 59; – Kiel 1979, Kat. Nr. 48 mit Abb.; – Kat. Kiel 1981/82, S. 347, Nr. 120 D mit Abb.

Literatur: Kunsthalle 1958, S. 47; – Martius/Stubbe, Gemäldeverzeichnis 1966, Nr. 226, Abb. 35; – Kunsthalle 1973, S. 69 mit Abb.

Der Künstler hielt sich im Juni 1877 auch in Tivoli auf. Er wohnte in der „Albergo della Pace" und schrieb an seine spätere Frau Margarethe: „Im übrigen gefällt es mir hier bedeutend besser als in Rom. Die Gebirgslandschaft (Tivoli liegt im Sabiner Gebirge) ist bedeutend frischer und überhaupt finde ich das Landleben viel netter. Die berühmteste, seltenste Naturschönheit Tivolis sind seine Wasserfälle. Diese male ich aber nicht, dafür hause ich aber hauptsächlich in der über alle Maaßen schönen, dem Cardinal Fürsten Hohenlohe gehörigen Villa d'Este, er selbst, der Cardinal, ist ein liebenswürdiger, netter Herr, seine Villa aber bedeutend interessanter, in derselben befinden sich die schönsten Cypressen ganz Italiens. Nächsten Winter werde ich wahrscheinlich ein paar Parkszenen als Bild verarbeiten" (Martius/Stubbe, siehe oben, S. 64).
Feddersen hat diesen Vorsatz ausgeführt und aufgrund seiner Studien eine Reihe von Gemälden von der Villa und ihrer Umgebung – Wasserspiele und Cypressen – gemalt. – Auch hier vermeidet er es, die Hauptsehenswürdigkeit Tivolis, die Wasserfälle, als Bildgegenstand zu wählen. Dennoch stehen seine Studien und Gemälde der Villa d'Este in einer reichen Tradition, die die Romantiker und die frühen Realisten um 1820 begründet hatten und die in der deutschen Malerei des 19. Jahrhunderts bis Anselm Feuerbach, Emil Lugo und Hans Thoma lückenlos reicht. J. C. J.

27 „Am alten Zollhaus in Düsseldorf". 1884

Öl auf Malkarton, auf Sperrholz aufgezogen. 49,5 x 68 cm
Bez. links unten: *Am alten Zollhaus 12. Sept. 84 Feddersen*
Inv. Nr.: 534 – Erworben 1942 aus dem Nachlaß des Künstlers

Ausstellungen: Kiel 1979, Kat. Nr. 69 mit Abb. und Farbtaf. IX

Literatur: Kunsthalle 1958, S. 48; – Martius/Stubbe, Gemäldeverzeichnis 1966, Nr. 373; – Kunsthalle 1973, S. 70 mit Abb.

Im Februar 1880 war Feddersen mit seiner jungen Frau nach Düsseldorf gegangen. Er hoffte, dort als Genre- und Landschaftsmaler sein Publikum zu finden. In diesen fünf Jahren seines Düsseldorfer Aufenthaltes hat er eine Reihe von großformatigen Landschaften mit Figurengruppen geschaffen wie das „Zigeunerlager an der Weichsel" (Kunsthalle, Inv. Nr. 457) oder die „Rast polnischer Landsleute". Rückblickend hat man den Eindruck, Feddersen habe sich hier in einer Gattung versucht, die ihm eigentlich fremd war. Die Bilder wirken salonhaft und theatralisch. Ihnen fehlt kompositorische Originalität, die Malerei wirkt gekünstelt. Das muß der Maler selbst erkannt haben. Denn Mitte Februar 1885 übersiedelte er mit seiner Familie in die Heimat, den nordfriesischen Kleiseerkoog, und wurde auf dem seiner Frau gehörenden Hof seßhaft, der seitdem „Feddersen Hof" genannt und noch heute von einem Enkel des Künstlers bewohnt wird.
Immer aber, wenn er nichts Erdachtes malte, wenn er seinen Augeneindruck direkt in Malerei übersetzte, ist ihm Eindrucksvolles gelungen. Das bezeugt diese Rheinansicht mit den Flößen. Sie macht überdies deutlich, daß die Reise nach Holland (1884) Feddersens realistische Auffassung gefestigt und mit neuen Einsichten bereichert hat. Dieses Bild geht ja deutlich schon im Format über die Skizze hinaus. Klar sind die Gegenstände geordnet, der Blickwinkel ist überlegt gewählt: Hier ist eine Landschaft nicht nur wiedergegeben, Farbeindrücke sind nicht nur sensibel in Malerei übersetzt, sondern die Landschaft hat eine neue kunstvolle Gestalt erhalten, die Wirklichkeit nicht nachbildet, sondern konzentriert. J. C. J.

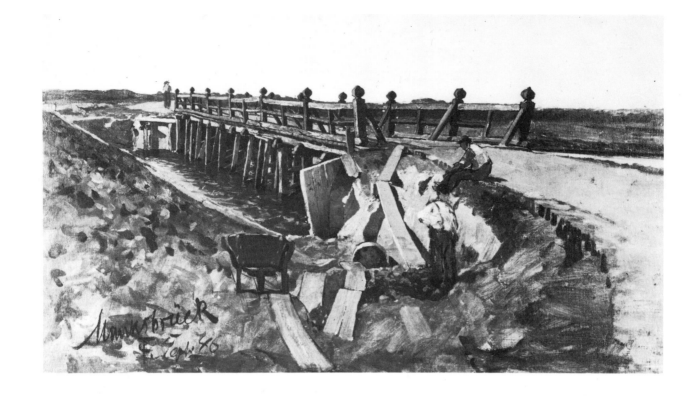

28 „Munksbrück". 1886

Öl auf Leinwand, auf Holz aufgezogen. 38 x 68 cm
Bez. rechts unten: *Munksbrück F. Sept. 86* – auf der Rückseite:
HPF (monogrammiert) *Munksbrück*
Inv. Nr.: 533 – Erworben 1943 aus dem Nachlaß des Künstlers

Ausstellungen: Kiel 1928, Kat. Nr. 102

Literatur: Kunsthalle 1958, S. 48; – Martius/Stubbe, Gemälde-
verzeichnis 1966, Nr. 414; – Kunsthalle 1973, S. 71 mit Abb.

Dargestellt ist eine Holzbrücke in der Munkmarsch, die nördlich
von Keitum auf Sylt liegt. Feddersen hat sich im September auf
der Insel aufgehalten, denn aus dieser Zeit stammen weitere
Ansichten vor Ort, darunter eine zweite Darstellung der Holz-
brücke (Martius/Stubbe, siehe oben Nr. 415). – Man kann die-
ses Bild als eine der ersten Arbeitsdarstellungen Feddersens
ansprechen, denn die Bedeutung der Straßenarbeiter reicht
über die dekorativer Staffagefiguren hinaus. Der Blickpunkt
liegt tief und läßt dadurch die flache Landschaft besonders ein-
drucksvoll erscheinen. Überdies hat der Betrachter den Ein-
druck von Meeresnähe und geographisch tiefer Lage. J. C. J.

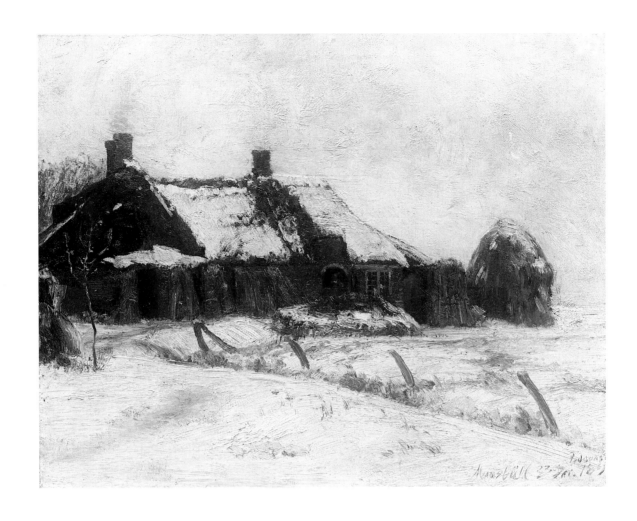

29 „Häuser im Schnee – Maasbüll". 1890

Öl auf Leinwand. 65,5 x 80 cm
Bez. rechts unten: *Feddersen/Maasbüll. 23. Dez. 1890* – auf der
Rückseite Klebezettel der Kunstausstellung in der Galerie Wert-
heim, Berlin, No. 186
Inv. Nr.: 433 – Erworben 1929 mit Unterstützung der Provinzial-
regierung von dem Maler Hans Olde d. J.

Ausstellungen: Kiel 1928, Kat. Nr. 107 mit Abb.; – Kiel 1979, Kat.
Nr. 81 mit Abb.; – Kat. Kiel 1981/82, S. 345 Nr. 118 D mit Abb.

Literatur: L. Martius 1956, S. 368 Abb. 218; – Kunsthalle 1958,
S. 48 f.; – Martius/Stubbe, Gemäldeverzeichnis 1966, Nr. 457
Abb. 57; – Kunsthalle 1973, S. 71 mit Abb.

Das Dorf Maasbüll bei Niebüll und besonders diesen Hof hat
Feddersen oft gemalt. Dies Winterbild entstand einen Tag vor
Weihnachten im Freien. Man bemerkt keinen Unterschied zu
den im Atelier geschaffenen Werken, obgleich Feddersen die
Darstellung als „Studie" bezeichnet hat.
Die bergende, beschirmende Funktion der strohgedeckten
Häuser in der weiten verschneiten Marsch, die etwas Unwirt-
liches, Wüstes besitzt, hat der Maler herausgearbeitet. Die Wei-
marer Tradition des Schneebildes ist abgestreift. Es geht nicht
mehr um detaillierte Tatsachenbeschreibung, sondern um die
Vergegenwärtigung eines starken Eindrucks. Das spricht sich
in den mit breitem Pinsel aufgetragenen Farben und in der
ungeregelten, wie wüsten Pinselführung aus. J. C. J.

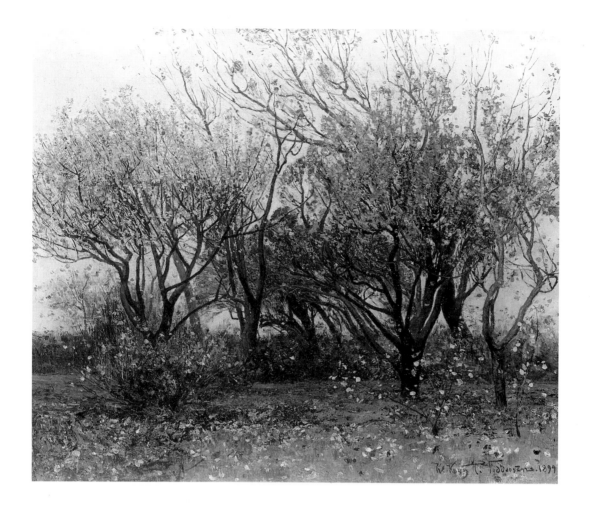

30 „Aus meinem Garten – Kleiseerkoog". 1894

Öl auf Leinwand. 65,5 x 76 cm
Bez. rechts unten: *Kl.koog HP. Feddersen* (HP ligiert) *1894*
Inv. Nr.: 424 – Geschenk des Künstlers, 1928

Ausstellungen: Kiel 1928, Kat. Nr. 113 mit Abb.; – Kiel 1979, Kat.
Nr. 88 mit Abb.

Literatur: Kunsthalle 1958, S. 49; – Martius/Stubbe, Gemälde-
verzeichnis 1966, Nr. 489; – Kunsthalle 1973, S. 71 mit Abb.

Feddersen hat die heimatliche Landschaft, den Hof, der dem
Hof Gottesberg seiner Schwiegereltern gegenüber liegt, den
angrenzenden Kleiseerkoog, den eigenen Garten und das Ate-
lierhaus, das er sich in ihm errichten ließ, sehr geliebt. Hierin ist
er ein Emil Nolde verwandter Charakter. Doch ist er nie wie sein
ab 1926 gerade 20 km entfernt auf Seebüll lebender Berufskol-
lege gern gereist. Eine Stadtwohnung, wie sie Nolde in Berlin
bis 1942 besaß und in der er die Wintermonate verbrachte, wäre
für Feddersen undenkbar gewesen. Zuviel verband ihn mit sei-
ner Heimat, zu wenig schätzte er die Fremde, Menschen,
Begegnungen. Die Abreise aus Düsseldorf war ja doch so
etwas wie eine Flucht vor zu starker Konkurrenz, vor Irritierung
und künstlerischer Verunsicherung gewesen. So blieb sein
Werk nicht nur außerhalb Schleswig-Holsteins so gut wie unbe-
kannt, es haftet ihm auch der Anschein von Heimatmalerei an,
der in den rein topographischen „Aufnahmen" zweifellos zu-
trifft, jedoch im Ganzen das Werk verkennt.
– Nolde und Feddersen haben nie näher miteinander verkehrt.
<div align="right">J. C. J.</div>

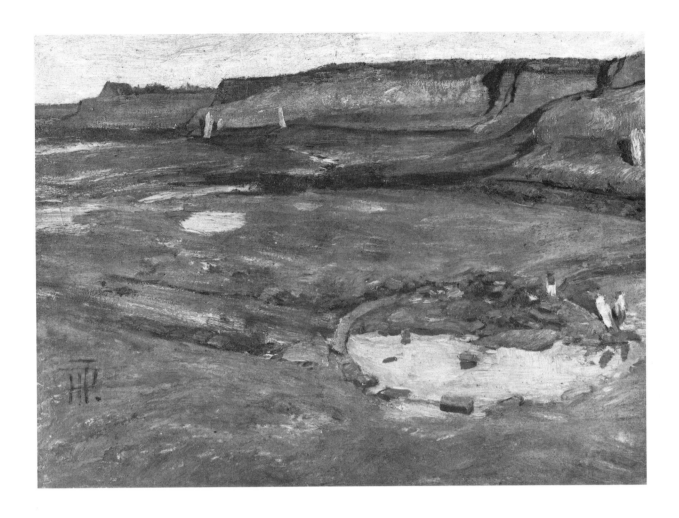

31 „Halligwarft auf Oland". 1900

Öl auf Leinwand. 51,5 x 71,5 cm
Bez. links unten: *HPF* (monogrammiert) – auf der Rückseite:
N 270 Reste einer Halligwarft auf Oland
Inv. Nr.: 97 – Geschenk des Künstlers an die Christian-Albrechts-Universität, 1926

Ausstellungen: Kiel 1979, Kat. Nr. 98 mit Abb.

Literatur: Martius/Stubbe, Gemäldeverzeichnis 1966, Nr. 562; – Kunsthalle 1973, S. 72 mit Abb.

Das Bild ist auf Hallig Oland – sie liegt zwischen dem Festland und der Hallig Langeneß – entstanden. Dieser alte „Brunnenring im Schlick auf Ohland" – so der Titel eines zweiten, vor dem selben Motiv gemalten Bildes (Martius/Stubbe, siehe oben Nr. 563) – zeigt Feddersens Interesse für die Geschichte seiner Heimat. Darin liegt auch für uns heutige Betrachter die Faszination des Bildes: Das bei Ebbe ablaufende Meer hat im Watt die Reste alter Besiedelung freigegeben, die in einer Sturmflut vorzeiten versanken. Diese Spuren menschlichen Lebens geben dem Bild einen über das Dokumentarische hinausgehenden Sinn, den der Maler weder durch Hinzufügung von Figuren noch durch irgendeine andere Zutat verstellt hat. Es ist eine Vergänglichkeitsdarstellung, zugleich ist in einer öden Umgebung das Menschenwerk als die einzige strukturierende Form dargestellt, allein von ihr geht Ordnung und vernünftige gestaltende Kraft aus, mitten in einer anderen Gesetzen gehorchenden Natur.

J. C. J.

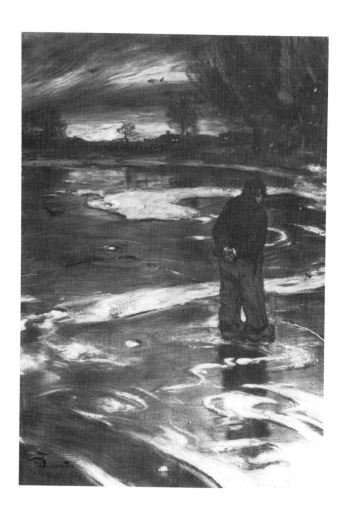

32 „Winterabend in Nordfriesland". 1901

Öl und Tempera auf Leinwand. 70,5 x 49,5 cm
Bez. links unten: *H P Feddersen* (HPF ligiert) *Kleiseer Koog 1901*
Inv. Nr.: 191 – Gemalt auf Bestellung des Schleswig-Holsteinischen Kunstvereins für das „Album schleswig-holsteinischer Künstler", Serie IV, 1901

Ausstellungen: Kiel 1928, Kat. Nr. 135; – Kiel 1979, Kat. Nr. 99 mit Abb.

Literatur: Kunsthalle 1958, S. 50; – Martius/Stubbe, Gemäldeverzeichnis 1966, Nr. 593; – Kunsthalle 1973, S. 72 mit Abb.

Den zugefrorenen, überschwemmten Kleiseerkoog hat Feddersen wohl zum ersten Mal hier dargestellt. Figur und Umgebung wurden jedenfalls ein Jahr später fast maßstäblich in ein zweites Bild, ein Breitformat, eingearbeitet (Martius/Stubbe, siehe oben nr. 595). Eine frische Studie der gesamten Situation mit dem Dorf Deezbüll, auf Papier gemalt, schließt sich an (Martius/Stubbe, siehe oben Nr. 428 – dort fälschlich 1886 datiert). Diese und andere Vorarbeiten finden ihre endliche Ausbildung in dem Gemälde der Kunsthalle, siehe Kat. Nr. 34. – Ob die 1887 datierte kleinere Gemäldefassung und ihre Studie (Martius/Stubbe, siehe oben Nr. 429, Farbtaf. 5 und Nr. 428) tatsächlich schon zu diesem frühen Zeitpunkt entstanden ist, erscheint äußerst zweifelhaft: Auch hier sind nämlich die Einwirkungen des Jugendstils unübersehbar, die erst um und nach 1900 in Feddersens Werk eingedrungen sind. Auch dieses Gemälde ist m. E. eine um 1903/04 anzusetzende Arbeit, auf welche das Gemälde der Kunsthalle Kat. Nr. 34 fußt. Im ganzen gibt es an die zehn verschiedene Fassungen bzw. Studien, die aber jede einen eigenen Charakter besitzen und keineswegs als Wiederholungen anzusehen sind.　　　　　　　　　　　　J. C. J.

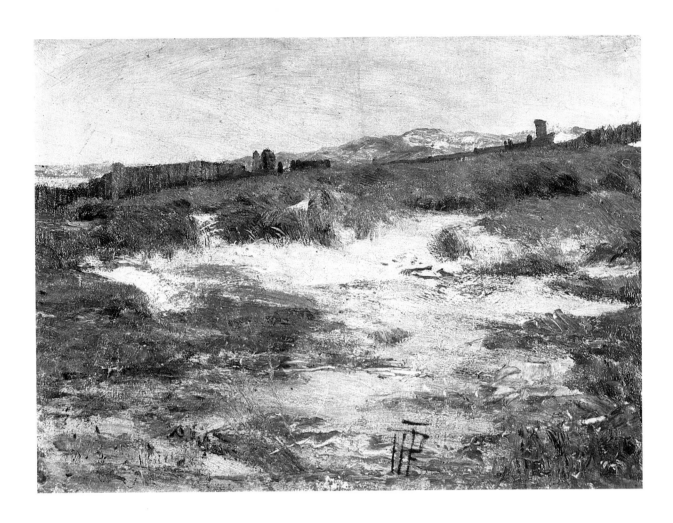

33 „Norby auf Fanö". 1902

Öl auf Leinwand, auf Holz aufgezogen. 36,5 x 52,5 cm
Bez. in der Mitte unten: *HPF* (monogrammiert)
Inv. Nr.: 529 – Erworben 1941 aus dem Nachlaß des Künstlers

Ausstellungen: Kiel 1928, Kat. Nr. 125

Literatur: Kunsthalle 1958, S. 50; – Martius/Stubbe, Gemälde-
verzeichnis 1966, Nr. 609; – Kunsthalle 1973, S. 73 mit Abb.

Von 1899 bis 1902 hielt sich Feddersen alljährlich auf den däni-
schen Inseln Fanö und Romö auf. Hier konnte er ungestört die
Landschaft, die Dörfer, die Windmühlen malen. Alle diese Bilder
kennzeichnet eine gewisse Leere: Weit erstreckt sich der san-
dige, mit Strandhafer bewachsene flache oder zur Düne anstei-
gende Boden vom Vordergrund bis über den Mittelgrund hin-
aus in die Bildtiefe. Dort, an den oberen Bildrand gedrängt, sind
Häuser und eine Strandpalisade, ganz im Hintergrund noch der
Kamm einer Düne.
Die Farben sind sandhell. Die Bilder haben eine starke, natur-
hafte Ausstrahlung, obwohl oder gerade weil sie keinen Gegen-
stand von Bedeutung zeigen. Von dem weimarerischen dunk-
len Gesamtton hat sich der Maler spätestens um 1900 ganz und
gar gelöst. Die Beachtung überspitzter kompositorischer
Grundsätze – breit ausgemalte Leere steht gegen einen dich-
ten, mit Dingen angefüllten Streifen – deutet darauf hin, daß sich
Feddersen in diesen Jahren mit der „Stilkunst um 1900" ausein-
andergesetzt hat. J. C. J.

34 „Winter in Nordfriesland". 1904

Öl auf Leinwand. 111 x 142 cm
Bez. rechts unten: *H P Feddersen* (HPF ligiert) *Kleiseer Koog. 104*
Inv. Nr.: 238 – Erworben 1909 vom Künstler

Ausstellungen: Große Kunstausstellung 1908, Kat. Nr. 1487; –
Kiel 1928, Kat. Nr. 149; – Kat. Duisburg 1972, Nr. 14 Abb. S. 36; –
Kiel 1979, Kat. Nr. 106 mit Abb. und Farbtaf. XI

Literatur: K. Schäfer, „Nordwestdeutsche Kunstausstellung
Oldenburg 1905", in: Deutsche Kunst und Dekoration, Bd. XVII,
1905/06, S. 15 Abb. S. 13; – G. Schiefler 1913 Taf. 41; – Hans
Kaufmann „Kieler Brief", in: Kunstchronik, 54. Jg. NF 30, 1918/
19, S. 573; – L. Martius 1956, S. 370 Abb. 221; – Kunsthalle 1958,
S. 50 Abb. 37; – Martius/Stubbe, Gemäldeverzeichnis 1966,
Nr. 640 Abb. 65; – Kunsthalle 1973, S. 73 mit Abb.

Das Gemälde muß als Hauptwerk Feddersens bewertet werden,
hier hat sein Bild der nordfriesischen Landschaft zur überzeu-
gendsten Gestalt gefunden. Die vielen Vorarbeitung und Stu-
dien, die um das Thema des vereisten Kleiseerkoog in unmittel-
barer Nachbarschaft vom Feddersen-Hof kreisen, bezeugen,
daß der Maler hier ein Thema gefunden hatte, daß ihn lange und
intensiv bewegte. In diesem Bild findet das um 1900 gefundene
Prinzip von ausschweifender Leere und schmalem, gedräng-
tem Gebäudekomplex großartige Ausprägung. Hell ist das
Licht. Die roten, strohgedeckten Häuser setzen einen bildbe-
stimmenden Akzent, der die Leere der vereisten Fläche mit dem
aus dem Hintergrund vordrängenden Priel, mit den Wagenspu-
ren, den verschiedenen Schattierungen im blaugrauen Grund
zum eigentlichen Thema der Malerei werden läßt. Die aus den
Bildordnungen des Jugendstil entnommenen linearen, kurvi-
gen Strukturen und Begrenzungen sind in Feddersens räum-

liche Landschaftsvorstellung eingegangen, indem sie diese for-
mal sinnfällig machen und damit steigern. Der Farbklang Blau,
Rot, Grau und die sorgfältigen Abstufungen dieser bestimmen-
den Töne geben dem Bild etwas Strahlendes, Bezwingendes.
Feddersen wendet sich in diesem Bild und überhaupt in dem
seit 1900 Geschaffenen vom Realismus ab, oder sollte man
besser sagen: sein Realismus geht auf in einer Landschaftsauf-
fassung, die für symbolhafte Überhöhungen in Bildgestalt und
Farbklang offen wird. J.C.J.

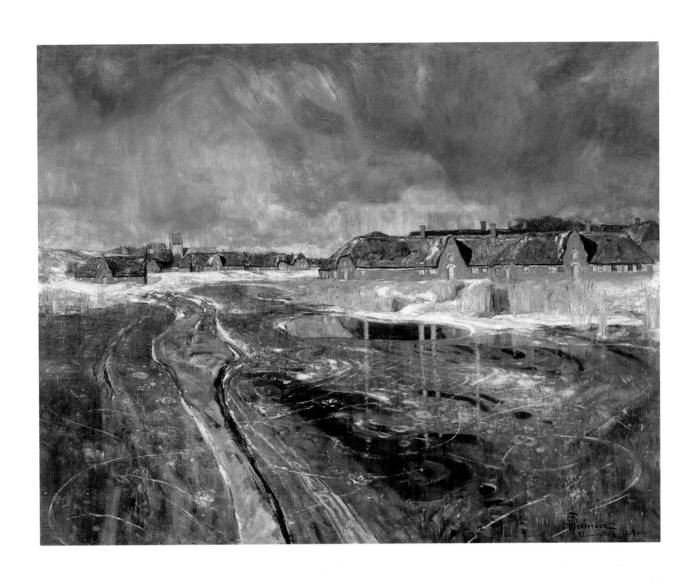

35 „Ballade". 1923

Öl auf Malpappe. 60 x 77,5 cm
Bez. links unten: *19. HPF. 23* (HPF monogrammiert)
Inv. Nr.: 411 – Erworben 1927 vom Künstler

Ausstellungen: Kiel 1928, Kat. Nr. 211 mit Abb.; – Kiel 1979, Kat. Nr. 138 mit Abb. und Farbtaf. XIV

Literatur: Arthur Haseloff, Die Kieler Kunsthalle. In: Museum der Gegenwart, I. Jg. 1930, S. 68; – A. Haseloff 1930/31, S. 75 mit Abb.; – Kunsthalle 1938, S. 7 mit Abb.; – Lilli Martius, Die landschaftliche Darstellung der schleswig-holsteinischen West-küste, in: Aus Schleswig-Holsteins Geschichte und Gegenwart, 1950, S. 337 mit Abb.; – L. Martius 1956, S. 372; – Kunsthalle 1958, S. 50 f.; – Martius/Stubbe, Gemäldeverzeichnis 1966, Nr. 1073, Farbtaf. 9; – Kunsthalle 1973, S. 73 mit Abb.

Feddersen hat von diesem Thema mehrere Fassungen gemalt, der Freund Alexander Eckener schuf nach diesem Gemälde eine Radierung. „Ich liebte in meiner Jugend die Romantik, das ‚Lied des Waldes, der Heide und Feldeinsamkeit', aber die Menschenhaut ist dehnbar und wird gedehnt. Zunächst hat mal die Presse, die alles rubrizierende, mich zum Realisten gestempelt, dann spezialisierend zum Marschenmaler gemacht, und nun kommt der Irrtum, man verlangt von mir den ‚Blick in die Marsch', den ‚Marschhof' usw. und würde mich ohne weiteres zum erfolgreichen Ansichtenmaler degradieren. Ich sträube mich hiergegen und gebe solchem Ansinnen nur nach, wenn in ihm sich eine poetische Auffassung, ein musikalischer Klang usw. vereinen läßt, aber nur von wenigen Menschen wird dieses Streben gewertet, man würde mich mehr lieben, wenn ich porträtähnliche Ansichtskarten malte, die sich kontrollieren lassen." (Feddersen in einem Brief vom 27. Dezember 1918, Martius/Stubbe, siehe oben, S. 85).

Um 1910 befreite sich Feddersens Malerei in der Tat grundsätzlich vom malerischen Realismus. Den Einwirkungen des Expressionismus, die in seinem Werk merkwürdig neben jugendstilhaften Bildern lange einhergehen, konnte sich der Maler nicht entziehen, zumal zweifellos Noldes Werk Feddersen angespornt hat. Er selbst hätte wohl von zunehmender Poetisierung gesprochen, darauf deutet ja auch die Bezeichnung „Ballade". Das Gemälde stellt zwar eine Marschebene dar, setzt aber eine langgestreckte Burgruine in den Mittelgrund, deren Silhouette das Bild formal bestimmt. Eigentliches Thema ist jedoch der mächtige, von widerstreitenden Kräften stürmisch bewegte Himmel. Es ist eine historische Erdlebenlandschaft mit starken Anklängen an die Malerei Caspar David Friedrichs, wenn auch natürlich der pastose Farbauftrag – eher im Sinne des alten Lovis Corinth denn im Sinne Noldes – expressiv genannt werden muß..

„Ballade" ist ein erstaunliches Bild des 75jährigen Künstlers, dessen Alterswerk – er malte bis zum 87. Lebensjahr – überhaupt eine Aufgeschlossenheit gegenüber den neuen emotionalen Strömungen zeigt, die ungebrochene Lebenskraft verrät und ungewöhnlich genannt werden muß. J. C. J.

36 „Feurige Luft". 1926/30

Öl auf Malpappe. 22 x 27,5 cm
Unbezeichnet
Inv. Nr.: 454 – Erworben 1929

Ausstellungen: Kiel 1979, Kat. Nr. 151 mit Abb. und Farbtaf. XVI

Literatur: Kunsthalle 1958, S. 51; – Martius/Stubbe, Gemäldeverzeichnis 1966, Nr. 1227

Diese Studie gehört mit einer Reihe anderer, ähnlich spontaner und leidenschaftlicher Arbeiten in die Zeit zwischen 1926 und 1930. Kein Zweifel, indem sich Feddersen auf die kühne, der inneren Anschauung vertrauenden Farbigkeit und der erregten Niederschrift des Farbauftrags einließ, befreite er sich in seiner Malerei von einengenden Konventionen und von der eigenen Routine. Feddersens Alterswerk korrespondiert deshalb in zwar nicht zeitgleicher, doch künstlerisch und geistig erstaunlich verwandter Weise mit dem Schaffen der letzten 10/15 Lebensjahre von Emil Nolde und Christian Rohlfs. J. C. J.

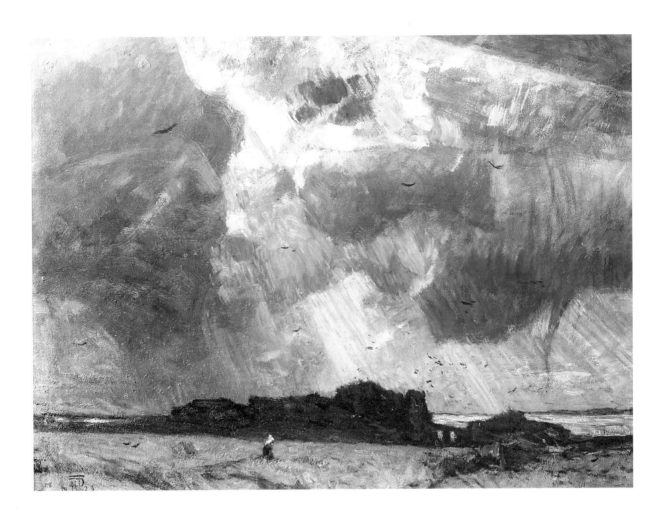

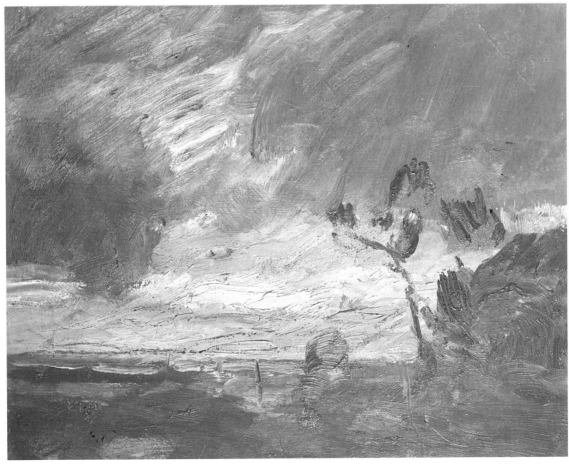

Hans Fuglsang

Als Sohn eines Brauereibesitzers ist Hans Fuglsang am 12. Januar 1889 in Alt-Hadersleben geboren. Nach der Sekundareife 1906 bat er seinen Vater, Maler werden zu dürfen. Auf Anraten der Malerin Charlotte von Krogh und des Malers August Wilckens kam Fuglsang an die private Kunstschule von Georg Erler nach Dresden. 1907 arbeitete er zusammen mit Wilckens auf Fanö und begann im November sein Studium an der Münchner Akademie bei Hugo von Habermann. In den kommenden Jahren reiste er von München aus nach Hadersleben, Venedig, Dresden und Sylt. 1911 wurde er Schriftführer im Asta der Akademie. Zusammen mit Franz Klemmer malte er 1912 in Dachau. Bei Erler in Dresden erlernte er 1913 die Technik des Radierens und beteiligte sich im gleichen Jahr mit 13 Gemälden an der Ausstellung des „Verbandes der Kunstakademiker" in München. Im kommenden Jahr entstanden die ersten Kaltnadelradierungen. Reisen nach Bozen und Hamburg. 1915 war er in Dresden und in Bansin an der Ostsee. Anfang September 1915 wurde er als Artillerist eingezogen und 1916 in Dresden als Kanonier ausgebildet.

Am 21. Juni 1917 ist Hans Fuglsang als Artilleriebeobachter bei Juneville in Frankreich gefallen.

Literatur: Ausst. Katalog: Hans Fuglsang. 1889-1917. Schleswig-Holsteinisches Landesmuseum, Schleswig 1967

37 „Landschaft auf Sylt". Vor 1914

Öl auf Leinwand. 70 x 100 cm
Unbezeichnet
Inv. Nr.: 352 – Geschenk von den Eltern des Künstlers, 1918

Ausstellungen: Künstlerinsel Sylt. Schleswig-Holsteinisches Landesmuseum auf Schloß Gottorf, Schleswig, 27. November 1983 bis 5. Februar 1984, Kat. S. 97, Abb. S. 60

Literatur: Hans Kauffmann, Kieler Brief. In: Kunstchronik, Jg. 54, NF 30, 1918/19, S. 573; – Hans Vollmer, Allgemeines Lexikon der bildenden Künstler des XX. Jahrhunderts, Leipzig 1953-1962, Bd. 2, S. 175; – Kunsthalle 1958, S. 56; – Kunsthalle 1973, S. 82 mit Abb.

1911 bemerkt Fuglsang: „Komme jetzt endlich ans Hellmalen, was meiner Malerei so gut tut." Die „Landschaft auf Sylt" ist eines von diesen „hellen", impressionistischen Gemälden des Künstlers, die vor 1914 entstanden sind. Die Komposition ist einfach. Neben einer Wiese führt vom rechten Bildrand her ein Weg mit Zaun in die Tiefe. Gegen die buntfleckig gemalte Wiese stehen rechts die Friesenhäuser in kräftigem Rot. Über dem hochgelegten Horizont liegt als schmaler Streifen der helle Sommerhimmel. Das Gemälde steht in der Tradition der Vorbilder Fuglsangs, der französischen Impressionisten, Liebermanns, Corinths, und Albert Weisgerbers. J. Sch.

Friedrich Karl Gotsch

Als Sohn eines Schiffsbauingenieurs wurde Friedrich Karl Gotsch am 3. Februar 1900 in Pries bei Kiel geboren. Er besuchte in Kiel die Oberrealschule und meldete sich nach dem Abitur 1917 als Kriegsfreiwilliger zu den Marinefliegern. Noch während des Krieges hörte er in einem Zwischensemester an der Universität Nationalökonomie, Kunstgeschichte, Archäologie und Philosophie. Bei dem Kieler Maler Hans Ralfs nahm Gotsch privaten Zeichen- und Malunterricht. Ralfs kannte Beckmann, Munch und Barlach und wies Gotsch vor allem auf die Kunst Munchs und auf die deutschen Expressionisten hin.

1920 ging Gotsch an die Dresdner Akademie und wurde Schüler von Ludwig von Hofmann und Oskar Kokoschka. In Dresden lernte er auch Otto Dix kennen. Mit Unterstützung von Kokoschka reiste Gotsch 1922 für einige Wochen nach St. Peter an die Nordsee. Aufgrund der hier entstandenen Arbeiten nahm ihn der Dresdner Kunsthändler Hugo Erfurth unter Vertrag. 1923 verließ Kokoschka Dresden, Gotsch ging als Auswanderer nach Amerika und lebte fast zwei Jahre lang in New York. In Sommer 1925 kehrte er nach Deutschland zurück.

Die Jahre 1926/27 verbrachte er zum größten Teil in Paris, wo er an der Academie Cola Rossi arbeitete. Er lernte maßgebende Künstler kennen, unter anderem Fernand Léger, Constantin Brancusi und Moissej Kogan. 1928 Reise nach Neapel und Capri, 1929 nach Oberitalien und Südfrankreich. In Kiel besaß er in dieser Zeit ein Atelier in den Hallen der ehemals kaiserlichen Werft.

1933 übersiedelte Gotsch nach Berlin. Er lernte den Kunsthändler Nierendorf und die Kunsthistoriker Heise, Hentzen und Neumeyer kennen. 1939 wurde Gotsch zur Wehrmacht in die Briefzensur eingezogen. In den Kriegsjahren entstanden vorwiegend Landschaftsbilder, die auf mehreren Einzel- und Gesamtausstellungen gezeigt wurden. 1943 kam Gotsch zur Truppe und erlebte das Kriegsende in Dänemark. Im Bombenhagel gingen sein Atelier und ein beträchtlicher Teil seiner frühen Werke verloren.

1945 ließ er sich in St. Peter nieder und wandte sich neben seiner künstlerischen Tätigkeit auch kunstpolitischen Aufgaben zu.

Die Engländer beriefen ihn zum Beauftragten für den kulturellen Wiederaufbau in die Provinz Eiderstedt. 1948 Präsident des Landeskulturverbandes. 1948 und 1949 Reisen nach England und Skandinavien. Von 1949 bis 1951 Lehrer an der Staatlichen Bauschule in Hamburg. 1950 heiratete er und baute in St. Peter sein eigenes Haus. Reisen führten ihn nach Tirol und ins Tessin. Er erhielt 1956 den Kunstpreis des Landes Schleswig-Holstein, 1962 den Villa-Romana-Preis. 1968 wurde in Schloß Gottorf, Schleswig, die Friedrich-Karl-Gotsch-Stiftung ins Leben gerufen.

Friedrich Karl Gotsch lebt in St. Peter-Ording.

Literatur: Will Grohmann, Friedrich Karl Gotsch, Junge Kunst Bd. 45, Leipzig 1924; – Hanns Theodor Flemming, F. K. Gotsch. Eine Monographie. Mit einem Geleitwort von Alfred Hentzen, Hamburg 1963, (mit Werkkatalog der Gemälde); – Ausst. Katalog: Friedrich Karl Gotsch. Gemälde. Aquarelle. Grafik, Kunstverein Hannover, 19. Januar bis 23. Februar 1964; – Ausst. Katalog: Friedrich Karl Gotsch. Aus 50 Jahren Arbeit, Universitätsbibliothek Kiel, 18. Juni bis 16. Juli 1967; – Jens Christian Jensen, Eine Rede über Friedrich Karl Gotsch. In: Schleswig-Holstein, Heft 7, 1967, S. 183 ff.; – Stimmen der Freunde. Festgabe zum 70. Geburtstag des Malers F. K. Gotsch, hrsg. von Carl-Wolfgang Schümann, Hamburg o. J. (1970); – Ausst. Katalog: Friedrich Karl Gotsch, Farbholzschnitte 1950-1967, Schleswig-Holsteinisches Landesmuseum Schleswig, 19. Sept. bis 28. November 1982; – Ausst. Katalog: Reflexe skandinavischer Literatur im Werk von Friedrich Karl Gotsch, Schleswig-Holsteinisches Landesmuseum Schleswig, 4. September bis 30. Oktober 1983

38 „Der Maler Curt Rothe". 1922

Öl auf Leinwand. 147 x 59,5 cm
Bez. rechts oben: *FKG* – auf der Rückseite: *F K Gotsch Bildnis des Malers Rothe 1922 Dresden*
Inv. Nr.: 652 – Erworben 1961

Ausstellungen: Friedrich Karl Gotsch, Kestner-Gesellschaft Hannover u. a. m., o. J. (1955), Kat. Nr. 3 mit Abb.; – F. K. Gotsch, Kunstverein in Hamburg 1959/60, Kat. Nr. 2 (fälschlich als Besitz Hamburger Kunsthalle)

Literatur: H. T. Flemming 1963, WK Nr. 16; – Kunsthalle 1965, Nr. IV, 4; – Kunsthalle 1973, S. 85 mit Abb.; – Kunsthalle 1977, Nr. 198 mit Abb.

Der Maler und Holzschneider Curt Rothe (geb. 1899 in Wachwitz bei Dresden) studierte 1918 bis 1923 bei Emanuel Hegenbarth in Dresden, später bei Max Slevogt in Berlin.

Schon durch seinen ersten Lehrer, den Kieler Maler Hans Ralfs (1883-1945) wurde der junge Gotsch mit dem Werk Edvard Munchs bekannt. Das hat sich auf sein frühes Holzschnittwerk besonders ausgewirkt, doch lassen sich auch in der Malerei ab 1919 diese Einflüsse immer wieder dingfest machen. Das Bildnis Rothe antwortet den Ganzfigurenbildnissen des großen Norwegers, man denke an das Porträt Ernst Rathenau (1907) oder an das von Graf Kessler (1906). Doch das gilt nur für die Auffassung und für die Bildgestalt. Die Malerei selbst ist bei Gotsch – im Gegensatz zu der Munchs – eingespannt in feste Konturen und holzschnittartige Schwarz-Stege. Farbflächen, die in sich mürbe und trocken hingestrichen sind, erbauen die Figur konsequent und mit einer Formenlogik, die nichts mit der Munchschen Psychologisierung zu tun haben will, nur an das Bild denkt, nur in Farbe und Form übersetzen will, was ist. So hat das Bildnis eine kräftige Form, es wirkt wie ein großer Farbholzschnitt aus den ersten Jahren der Künstlergemeinschaft „Brücke". Auch fehlt formal jede expressive Dramatik: Gotsch versucht hier nachdrücklich einen eigenen Weg, der alles Ausdrucksmäßige unter das Diktat formaler Eindeutigkeit stellt.

J. C. J.

39 „Selbstbildnis". 1923

Öl auf Leinwand. 65 x 49,5 cm
Bez. links oben: *FKG* – auf der Rückseite: *FK Gotsch 1923* – und Klebezettel: *Selbstbildnis 1923 – von den Nazis mit Schwärze vernichtet*
Inv. Nr.: 654 – Erworben 1961 vom Künstler als Stiftung von Otto H. Friedrich, Hamburg-Harburg

Ausstellungen: Friedrich Karl Gotsch, Kestner-Gesellschaft Hannover u. a. m., o. J. (1955), Kat. Nr. 4 mit Abb.; – Hannover 1964, Kat. Nr. 5, Abb. S. 45; – Friedrich Karl Gotsch, Göttingen 1968, Kat. Abb. 1

Literatur: H. Th. Flemming 1963, WK Nr. 24, Abb. 7; – Kunsthalle 1965, Nr. IV, 3; – Joachim Kruse, Friedrich Karl Gotsch, in: Die Kunst und das schöne Heim, H. 12, 1969, S. 559 f., Abb. 3; – Stimmen der Freunde, 1970, Farbtaf. gegenüber S. 8; – Kunsthalle 1973, S. 85 f. mit Abb.; – Kunsthalle 1977, Nr. 199 mit Abb.

Kein anderer Künstler hat Gotsch stärker beeindruckt als Oskar Kokoschka, in dessen Bannkreis er drei Jahre gearbeitet hat. Diese Tatsache spiegelt sich besonders in der Malerei und in den Aquarellen und Zeichnungen, merkwürdigerweise kaum in den Holzschnitten aus dieser Zeit. Das „Selbstbildnis" steht Kokoschka besonders nahe, der in Dresden ja seinen teppich-artigen, Farbfläche mit Farbfläche verspannenden Stil entwik-kelt hatte, ein Stil, der als Ausgangspunkt für das Vorgehen von Gotsch von größter Bedeutung gewesen ist. Dennoch: Das Selbstbild bleibt nicht abhängig, sondern gewinnt in dem eigenwilligen Rot-Blau-Klang, in der kraftvollen Durcharbeitung des Gesichts Abstand vom Vorbild. Der Norddeutsche stellt sich vor dem Meer dar, das ihn, den zum Malen Ansetzenden, zu inspirieren scheint. Es ist ein Bild des Aufbruchs, der Anspan-

nung vor dem Ereignis, der Künstler stellt sich seiner Aufgabe. Wie selbständig der Lebensentwurf von Gotsch gewesen ist, zeigt sich an einem ungewöhnlichen Schritt: Im Entstehungs-jahr des Selbstbildes ging der Maler in die USA (New York), – kaum ein anderer deutscher Künstler hat um diese Zeit diesen Schritt unternommen. J. C. J.

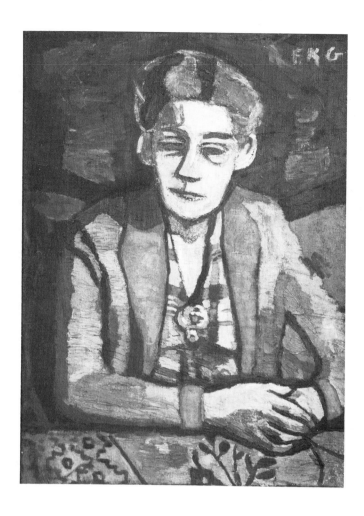

40 „Bildnis der Mutter". 1924

Öl auf Leinwand. 80 x 60 cm
Bez. rechts oben: *FKG*
auf der Rückseite: *Bildnis der Mutter 1924 F. K. Gotsch*
Inv. Nr.: 711 – Geschenk von Friedrich Karl Gotsch, 1969

Literatur: H. Th. Flemming 1963, WK Nr. 41; – Kunsthalle 1973,
S. 86 mit Abb.; – Kunsthalle 1977, Nr. 200

Das Bild ist zeichnerisch angelegt. Schwarze Linien haben die
Halbfigur am Tisch erfaßt. Die Farbe ist hinzugekommen, erfüllt
nur das lineare Gerüst. (Daß man als Maler mit dem Pinsel
zeichnen kann, sah Gotsch bei van Gogh oder bei seinem Leh-
rer Kokoschka.) Die Figur wird nicht ausgedeutet. Die Gesichts-
züge sind maskenhaft, der Körper besitzt aus sich keinen Aus-
druck. Gotsch vermeidet auch hier jede Expressivität, jedes
Pathos menschlicher Einfühlung. Er übersetzt das, was er sieht,
gleichsam ohne Lebensbewegung. Denn die herben Linien, die
die Darstellung bestimmen, scheinen endgültig, lassen kein
pulsierendes Leben zu. Das Ganze ist zum Ziel gekommen, ist
bei sich selbst im Bild. J. C. J.

41 „Schilksee im Rauhreif". 1929

Öl auf Leinwand. 70,5 x 80,5 cm
Bez. links oben: *FKG*
auf der Rückseite: *F. K. Gotsch Schilksee Winter 1929 im Rauhreif*
Inv. Nr.: 653 – Erworben 1961 vom Künstler als Stiftung von Otto H. Friedrich, Hamburg-Harburg

Literatur: H. Th. Flemming 1963, WK Nr. 115; – Kunsthalle 1965, Nr. IV, 2; – Kunsthalle 1973, S. 86 mit Abb.; – Kunsthalle 1977, Nr. 201

Der persönliche Stil von Friedrich Karl Gotsch ist um 1928/29 voll ausgebildet. Er wird sich – unterbrochen von der Nazizeit – in den folgenden Jahren abschleifen, verfestigen und in gewaltsamer Motorik selbst imitieren. Die Landschaft aus der Nähe seines Geburtsortes Pries bei Kiel ist ein Beispiel für diese Bildauffassung. Flächen verschiedener Farbigkeit verzahnen sich so im Bild, daß ein festgefügter Raum entsteht, der durch die Konturen und durch balkenförmige graphische Elemente wie geprägt im Sinne eines Holzschnitts erscheint. Das ganze hat etwas Stempelhaftes, Emblematisches. In diesem Bild gewinnt die Landschaft eine magische ornamentale Kraft, deren subiime Primitivität Mitteilung macht von der fremden Macht der Natur. Weißflächen schieben sich keilförmig in dunkelfarbige Flächen als zersplitterte das Bild in seine Teile. Landschaft ist nicht das schöne Abbild, in der der Mensch ausatmen kann, sondern das unerbittliche Gegenüber, das eigenen Gesetzen gehorcht, und der Maler folgt diesen, indem er sein Bildgesetz daraus entwickelt.
J. C. J.

Sophus Hansen

Sophus Hansen ist am 2. November 1871 in Glücksburg geboren. Nach dem Besuch des Flensburger Gymnasiums studierte er an der Kunstschule in Weimar bei Professor Thedy und anschließend an der Académie Julian in Paris. 1890 ging Hansen an die Kunstakademie in Karlsruhe und wurde hier Meisterschüler von Leopold von Kalckreuth. Von 1896 bis 1897 lebte er in München und übersiedelte dann nach Hamburg. Studienreisen führten ihn nach Italien und Holland. Seit 1918 war er häufig in Dänemark tätig.

Sophus Hansen ist am 26. Dezember 1959 in Glücksburg gestorben.

42 „An der Flensburger Förde". 1903

Öl auf Leinwand. 35 x 54 cm
Bez. rechts unten: *Sophus Hansen 1903*
Inv. Nr.: 209 – Erworben 1903 vom Künstler.
Das Bild ist auf Bestellung des Schleswig-Holsteinischen Kunstvereins gemalt worden

Ausstellungen: Ekensund und die Flensburger Förde. Altonaer Museum Norddeutsches Landesmuseum Hamburg, 19. September bis 11. November 1979, Nr. 58, Abb. 8; – Kunstnerkredsen fra Ekensund og Flensborg Fjord. Sønderjyllands Kunstmuseum, Tønder 1979, Nr. 91

Literatur: Kunsthalle 1958, S. 65; – Ellen Redlefsen, Ekensund als Malerort. Zur Frage einer Künstlerkolonie in Schleswig-Holstein, Teil 2. In: Nordelbingen, Bd. 37, Heide/Holstein 1968, S. 71; – Kunsthalle 1973, S. 94 mit Abb.

Am nördlichen Ufer der Flensburger Förde liegt der kleine Ort Ekensund, dem durch umfangreiche Tonlager und Ziegeleien im 19. Jahrhundert eine bescheidene Blüte beschieden war. Die Bedeutung Ekensunds für das künstlerische Leben an der Flensburger Förde begann mit dem Besuch des dänischen Malers Christoph Wilhelm Eckersberg, der 1830 die Renbjerger Ziegelei (Kopenhagen, Statens Museum for Kunst) malte. In den 80er und 90er Jahren des vorigen Jahrhunderts übte Ekensund eine bemerkenswerte Anziehungskraft auf Maler aus. Hier trafen sich zunächst die heimischen Künstler zu gemeinsamen Studien. Wenig später kamen aber auch Maler aus München, Karlsruhe und Berlin nach Ekensund. Sophus Hansen, in der Nähe von Flensburg geboren, gehörte seit etwa 1896 zu den regelmäßigen Gästen des Künstlerortes. Sein hier vorliegendes Gemälde zeigt eine Landschaft vom Nordufer der Flensburger Förde, also aus der Gegend um Ekensund. Hansen hatte eine besondere Vorliebe für stille, verträumte Landschaften. Mit den Enten auf dem Tümpel, der unter Bäumen versteckten Kate, den Kühen auf der blühenden Weide und dem Fernblick über die Förde auf das jenseitige Ufer hat der Maler fast alle Topoi der idyllischen Landschaftsschilderung in seinem Bild untergebracht. Die Farbenwahl ist hell und licht, die Malweise ist etwas trocken und konventionell. J. Sch.

Erich Heckel

Am 31. Juli 1883 wurde Erich Heckel als Sohn eines Eisenbahnbau-Ingenieurs in Döbeln/Sachsen geboren. Durch den Beruf des Vaters wechselte die Familie häufig den Wohnort. Heckel besuchte die Grundschule in Olbernhau, ab 1896 das Gymnasium in Freiberg/Sachsen und ab 1897 das Gymnasium in Chemnitz. Hier freundete er sich mit Karl Schmidt aus Rottluff an. 1903 entstanden seine ersten Holzschnitte. Nach dem Abitur 1904 studierte er bis 1905 Architektur an der Technischen Hochschule in Dresden. Bekanntschaft mit Ernst Ludwig Kirchner. Die Freundschaft mit Kirchner und Fritz Bleyl führte zur künstlerischen Zusammenarbeit. Diesem Kreis schloß sich auch Schmidt-Rottluff an.

1905 gründeten Heckel, Kirchner, Bleyl und Schmidt-Rottluff die Künstlergemeinschaft „Brücke". Heckel wurde ihr Vorsitzender. Er brach sein Studium ab und wurde als Zeichner und Bauaufseher im Architekturbüro Wilhelm Kreis beschäftigt. 1906 machte Heckel seine ersten Radierungen. Zusammen mit den „Brücke"-Künstlern stellte er 1906 in Dresden und 1907 in Hagen aus.

Seine Arbeit bei Wilhelm Kreis gab er 1907 auf und reiste im Herbst mit Schmidt-Rottluff ins Dangaster Moor. Die Sommermonate bis 1910 verbrachte er an den Moritzburger Seen. Zusammen mit Schmidt-Rottluff stellte er 1908 in Oldenburg aus. Sie besuchten Max Pechstein in Berlin. 1909 Reise nach Rom, Verona, Padua, Venedig, Ravenna, Rimini und Florenz.

1910 lernte Heckel die Tänzerin Milda Frieda Georgi (d. i. Sidi Riha) kennen. Im Sommer 1911 war Heckel zum erstenmal in Prerow an der Ostsee in Pommern. Im gleichen Jahr übersiedelte er nach Berlin, wo er das Atelier von Otto Mueller übernahm. 1912 Bekanntschaft mit Christian Rohlfs. In Berlin besuchten Franz Marc und August Macke Heckel in seinem Atelier. Während des Sommers malte er in Stralsund, auf Hiddensee und auf Fehmarn. Er lernte Feininger, Lehmbruck und Nauen kennen.

1913 brach die Gemeinschaft „Brücke" auseinander. Heckel arbeitete in Caputh bei Potsdam und hatte bei Fritz Gurlitt in Berlin seine erste Einzelausstellung. Erstmals besuchte er Osterholz an der Flensburger Förde, wohin er sich ab 1919 immer wieder zurückzog. Reisen führten ihn 1914 nach Belgien und Holland. In Köln arbeitete er für die Werkbundausstellung. Bei Kriegsausbruch meldete sich Heckel freiwillig zur Ausbildung als Pfleger zum Roten Kreuz nach Berlin.

Im Sommer 1915 heiratete Heckel Sidi Riha. Er kam als Sanitäter nach Flandern und lernte hier James Ensor und Max Beckmann kennen. Im November 1918 kehrte Heckel nach Berlin zurück und wurde Gründungsmitglied des „Arbeitsrates für Kunst". Auch der „Novembergruppe" gehörte er kurze Zeit an. Im Sommer 1919 richtete er sich in Osterholz ein Atelier ein. Er freundete sich mit Paul Klee an. 1921 besuchte ihn Otto Mueller in Osterholz. Im gleichen Jahr reiste Heckel ins Allgäu, in den Schwarzwald und an den Bodensee. 1922 folgte eine Reise ins Salzkammergut und der Auftrag, im Angermuseum in Erfurt einen großen Raum auszumalen. Die Arbeit an dem Monumentalwerk dauerte zwei Jahre.

1923 war Heckel zum erstenmal auf der Insel Sylt, wo hauptsächlich Aquarelle entstanden. In den folgenden Jahren unternahm Heckel zahlreiche Studienreisen nach Oberbayern und Flandern (1924), an den Rhein und in die Schweiz (1925), nach Frankreich und England (1926), nach Dänemark und Schweden (1928), nach Nordspanien, Aquitanien (1929) und nach Italien (1930-36).

Die Kunstkammer belegte Heckel 1937 mit dem Ausstellungsverbot. Bei der Aktion „Entartete Kunst" wurden 729 seiner Arbeiten aus den Museen entfernt, viele davon auch vernichtet. 1940-42 Reise durch das Salzkammergut und durch Kärnten. 1944 Zerstörung seines Berliner Ateliers mit einer Fülle von Arbeiten. Im Mai übersiedelte Heckel nach Hemmenhofen am Bodensee. 1949 Berufung an die Karlsruher Akademie, wo er bis 1955 als Lehrer tätig war. Er empfing viele Preise und Auszeichnungen, so das Große Verdienstkreuz der Bundesrepublik (1956), den Kunstpreis der Stadt Berlin (1957), den Kunstpreis des Landes Nordrhein-Westfalen (1958), das Ehrendoktorat der Universität Kiel (1965), den Orden Pour le Mérite für Wissenschaft und Künste (1967).

Am 27. Januar 1970 ist Erich Heckel in Radolfzell am Bodensee gestorben.

Literatur: Annemarie und Wolf-Dieter Dube, Erich Heckel. Das graphische Werk, New York, Bd. I, 1964; Bd. II; 1965, Bd. III, 1974; – Paul Vogt, Erich Heckel, Recklinghausen 1965 (mit Oeuvre-Katalog der Gemälde, Wandmalerei und Plastik-WK); – Karlheinz Gabler, Erich Heckel. Zeichnungen und Aquarelle, Stuttgart 1983; – Karlheinz Gabler, Erich Heckel. Dokumente, Fotos, Briefe, Schriften, Stuttgart 1983; – Ausst. Katalog: Erich Heckel. Gemälde, Aquarelle, Zeichnungen und Graphik, Museum Folkwang Essen, 18. September bis 20. November 1983; Haus der Kunst München, 10. Dezember 1983 bis 12. Februar 1984

43 „Fördelandschaft". 1920

Öl auf Leinwand. 70 x 80 cm
Bez. auf der Rückseite: *Erich Heckel 1920*
auf dem Keilrahmen: = *Fördelandschaft* =
Inv. Nr.: 723 – Erworben 1970 mit Unterstützung der Universitäts-Gesellschaft

Literatur: P. Vogt 1965, WK 1920/14 mit Abb.; – Kunsthalle 1973, S. 95 mit Abb.; – Kunsthalle 1977, Nr. 254 mit Abb.

1913 hatte Heckel das Dorf Osterholz an der Flensburger Förde entdeckt, ab 1919 verbrachte er bis 1944 die Sommermonate dort. Er wohnte in einem strohgedeckten Haus, in dessen eine Wand er für sein Atelier ein großes Fenster einbrechen ließ. „Osterholz bezeichnet die Mitte seines künstlerischen wie menschlichen Daseins, auf das die stürmische Entwicklung davor und das verinnerlichte Ausklingen danach bezogen erscheinen, es ist jene Landschaft, die er und in der er am häufigsten gemalt und mit der er sich schließlich identifiziert hat" (Gerhard Wietek, in: Ausst. Katalog: Erich Heckel im Schleswig-Holsteinischen Landesmuseum, Schleswig, 2. November 1980 bis 4. Januar 1981, S. 27 ff, Zitat S. 31).
Dargestellt ist also ein Ausschnitt der Flensburger Förde. In der Auffassung ist die Lithographie von 1922 (Dube II Nr. 273 mit Nr. 273) verwandt, überhaupt spiegeln die Holzschnitte, Radierungen und Lithographien den Enthusiasmus, den Heckel und seine Frau in den ersten Nachkriegsjahren in dem weiten, nur vom Horizont und vom Himmel grenzenlos begrenzten Landschaftsraum empfunden haben müssen.
Um 1920 setzte in der Tat Heckels „Weg nach Innen" ein, der auch einen Verzicht auf Spontaneität, Wagnis, Ringen um das aus der Wirklichkeit gefilterte Bild enthalten hat. Landschaft gerinnt zum Ornament. Der Blick auf die Förde vom hohen Steilufer wird von wenigen kurvigen Linien bestimmt. Die Fülle der sichtbaren Natur wird verallgemeinert und verschliffen. Diese Simplifizierung läßt nichts mehr ahnen vom expressiven Zugriff der Jahre, die Heckel als Mitglied von „Brücke" und nach 1913 als ihr legitimer Erbe künstlerisch schaffend gelebt hatte.

J. C. J.

44 „Frau und Kind". 1931

Tempera auf Leinwand, auf Sperrholz aufgezogen. 81 x 70,5 cm
Bez. rechts unten: *Heckel 31* – auf dem Keilrahmen: *Heckel: Frau und Kind = 1931*
Inv. Nr.: 637 – Erworben 1957 vom Künstler

Ausstellungen: Erich Heckel, Kestner-Gesellschaft Hannover; Hochschule der Bildenden Künste Berlin 1953, Kat. Nr. 51; – Erich Heckel, Landesmuseum für Kunst und Kulturgeschichte Münster 1953, Kat. Nr. 74; – Erich Heckel, Städtisches Museum Duisburg 1957, Kat. Nr. 54

Literatur: Paul Ortwin Rave, Erich Heckel, in: Kunst unserer Zeit I, Berlin 1949, mit Abb.; – Kunsthalle 1958, S. 65; – P. Vogt 1965 WK 1931/1 mit Abb.; – Kunsthalle 1973, S. 95 mit Abb.; – Kunsthalle 1977, Nr. 255 mit Abb.

Im gleichen Jahr 1931 entstand der Holzschnitt „Ruhende" (Dube I, Nr. 354 mit Abb.), der die Komposition des Gemäldes entweder seitenrichtig vorbildet oder wiederholt. Thematisch zugehörig ist der Holzschnitt „Schlafende" von 1932 (Dube I, Nr. 356 mit Abb.). Dargestellt ist offenbar die Frau des Künstlers Sidi Heckel, vgl. den Holzschnitt von 1922 (Dube I, Nr. 330). Man hat den Eindruck, als habe Heckel um 1931 Matisses Malerei für sich entdeckt. Mutter und Kind liegen auf der großgemusterten Decke, die gleichzeitig den gesamten Bildplan ornamental strukturiert. Ungewöhnlich ist die kräftige Farbigkeit, die an die „Brücke"-Zeit zurückdenken läßt. Kaum haben die beiden Menschen in diesem dichten Linienmuster Bewegungsfreiheit. Heckel zeigt die bedingte persönliche Freiheit der Menschen. J. C. J.

45 „Reiter am Watt". 1933

Tempera auf Leinwand. 83 x 96,5 cm
Bez. rechts unten: *EH* (ligiert) *33*
auf der Rückseite: *Heckel 1933* – auf dem Keilrahmen: *Heckel: Reiter am Watt: 1933*
Inv. Nr.: 642 – Erworben 1959 vom Künstler

Ausstellungen: Erich Heckel, Städtisches Museum Duisburg 1957, Kat. Nr. 58 mit Abb.; – Essen/München 1983/84, Kat. S. 142, Nr. 81 mit Farbabb.

Literatur: Kunsthalle 1965, Nr. IV, 6; – P. Vogt 1965 WK 1933, 8 mit Abb.; – Kunsthalle 1973, S. 95 mit Abb.; – Kunsthalle 1977, Nr. 256

Das Gemälde faßt Eindrücke zusammen, die Heckel in der Dünenlandschaft der Insel Sylt empfangen hatte. 1923 (nach anderen Angaben: 1921) war der Maler – offenbar auf Hinweis von Otto Mueller, der ihn in Osterholz besucht hatte – zum erstenmal auf Sylt. Er ist in den folgenden Jahren des öfteren dort gewesen. Sehr verwandt ist das Gemälde „Dünenlandschaft auf Sylt" (1931) und die Sylt-Bilder der Jahre 1932 (Vogt WK 32, 5-8), 1933 und 1934 (Vogt WK 33, 7 und 10; 34, 2), was darauf schließen läßt, daß den Künstler die Landschaft in diesen Jahren besonders gefesselt hat.
Die Ornamentalisierung der Bildfläche ist hier noch weitergetrieben. Fast könnte man von Anti-Malerei sprechen, denn die trockenen Temperafarben sind flächig aufgetragen in den Feldern, die ihnen die Linien zuweisen. Diese Verfestigung – die Wolken sehen aus, als seien sie in Holz eingelegte Intarsien, die Düne im Hintergrund ist teigig, die grüngefleckte Düne davor wirkt unlebendig-verbacken – zeigt Heckels Wendung: Jetzt erstrebt er das gereinigte Bild von Mensch und Landschaft; er vertraut nicht mehr der Autonomie des Bildes, Farbe und Gestalt, sondern errichtet in heller Farbigkeit ein weit vom Leben abgehobenes, künstliches, innerlich und äußerlich abgesichertes Werk, das sonderlich in den chaotischen Jahren nach 1933 für sich steht, ein Schutzwall gegen die Zeit. Deutlich wird in diesem Bild die Lauterkeit dieses Vorgehens. J. C. J.

Thomas Herbst

Am 27. Juli 1848 ist Thomas Herbst als Sohn des Altphilologen Louis Ferdinand Herbst in Hamburg geboren. Er absolvierte seine Schulzeit am Johanneum und wurde in seinem Entschluß, Maler zu werden, in erster Linie durch den Zeichenunterricht bei Günther Gensler beeinflußt. 1865 nahm er zunächst Unterricht bei Jakob Becker am Städelschen Kunstinstitut in Frankfurt. Von 1866 bis 1868 lernte er bei Karl Steffeck in Berlin und beschloß dann, an die Weimarer Kunstschule zu gehen. Dort entwickelte sich eine enge Zusammenarbeit mit Max Liebermann. 1873 wechselte Herbst an die Düsseldorfer Akademie. Von dort aus unternahm er Studienreisen nach Holland. 1877 überredete ihn Max Liebermann zu einer Parisreise. In Paris teilten sich Liebermann und Herbst ein Atelier. Herbst gewann dort eine Fülle künstlerischer Eindrücke, besonders durch die Werke von Delacroix und Corot. 1878 bis 1884 studierte Herbst in München. Zur gleichen Zeit war auch Liebermann als Schüler von Leibl in München.

1884 kehrte Thomas Herbst nach Hamburg zurück und begann mit großer Intensität zu arbeiten. Er war eng befreundet mit Hans Speckter, der aber schon 1886 in einer Heilanstalt untergebracht werden mußte und zwei Jahre später starb. Ende der 80er Jahre lernte Herbst den damaligen Direktor der Hamburger Kunsthalle, Alfred Lichtwark, kennen. Lichtwarks Kunstforderungen führten 1892/93 zum Bruch zwischen ihm und Herbst, obwohl die Bilder Herbsts genau Lichtwarks Vorstellungen von einer der norddeutschen Landschaft verbundenen Kunst entsprachen. Trotz der ausgiebigen Wanderzeit blieb Herbst thematisch immer der Elblandschaft, Hamburg und Holstein verbunden. Mit dem Maler Carl Rodeck arbeitete er viel auf dem Lande, zusammen mit Ernst Eitner und Arthur Illies malte er 1894 in Wellingsbüttel und Fuhlsbüttel. 1895 hielt er sich in Mittelnkirchen an der Lühe auf, 1896 war er in Finkenwerder, 1902 in Mekkelfeld, 1905 zusammen mit Ahlers-Hestermann in Siethwende. Obwohl Herbst 1903 aus dem Hamburger Künstlerclub, dem er seit 1890 angehörte, austrat, behielt er seine überragende Stellung unter den Hamburger Künstlern.

Thomas Herbst starb am 19. Januar 1915 in Hamburg.

Literatur: Friedrich Ahlers-Hestermann, Thomas Herbst. Ein Malerleben von 1848 bis 1915, Hamburg o. J.; – Thomas Herbst, 1848-1915. Faltblatt zur Ausstellung in der Hamburgischen Landesbank, 1983

46 „Bauernmädchen". 1890

Öl auf Leinwand. 101 x 67,5 cm
Unbezeichnet
Inv. Nr.: 564 – Vermächtnis Dr. Paul Wassily, Kiel, 1951

Ausstellungen: Kat. Duisburg 1972, Nr. 22; – Hamburgische Landesbank 1983, Nr. 18

Literatur: R. Sedlmaier 1955, S. 26; – Kunsthalle 1958, S. 65; – Kunsthalle 1973, S. 98 mit Abb.; – Renate Jürgens, Der Kieler Arzt Dr. Paul Wassily (1868-1951) und seine Kunstsammlung. Schriften des Kieler Stadt- und Schiffahrtsmuseums, Februar 1984

Die Komposition wirkt im impressionistischen Sinne flächenhaft. Die Form wird nicht durch Konturen, sondern durch breitflächige Pinselstriche bestimmt. Der Hintergrund ist hell und unbestimmt gehalten. Nur ein Halbschatten vermittelt Distanz zwischen Modell und Hintergrund. Das dargestellte Mädchen mit dem Strohhut in den Händen ist dicht an die vordere Bildkante gestellt und damit unmittelbar an den Betrachter herangerückt. Der spontane, lockere und flüssige Farbauftrag sowie das gewollt Skizzenhafte lassen den beobachteten Augenblick als zufällig erscheinen. J. Sch.

47 „Sommerlandschaft". 1894

Öl auf Leinwand. 45 x 70 cm
Bez. rechts unten: *Herbst*
auf der Rückseite: *Thomas Herbst gemalt 1894*
Inv. Nr.: 565 – Vermächtnis Dr. Paul Wassily, Kiel 1951

Ausstellungen: Hamburgische Landesbank 1983, Nr. 62

Literatur: R. Sedlmaier 1955, S. 20; – Kunsthalle 1958, S. 68; –
Kunsthalle 1973, S. 98 mit Abb.; – Renate Jürgens, Der Kieler
Arzt Dr. Paul Wassily (1868-1951) und seine Kunstsammlung.
Schriften des Kieler Stadt- und Schiffahrtsmuseums, Februar
1984

Dem einfachen Motiv, einer mit Weiden und Buschwerk bestan-
denen Flußbiegung zwischen Wiesen, gewinnt der Maler durch
die Wahl des Bildausschnitts und die sichere Flächenorganisa-
tion eine besondere Intimität ab. Die graugrüne Tonigkeit der
Wiese und der silbergraue Himmel erinnern an die malerischen
Schilderungen der holländischen Landschaft von Jozef Israels
(1824-1911) und Anton Mauve (1838-1888), aber auch an Corot
(1819-1877) und die Schule von Barbizon.
Thomas Herbst gibt hier mit feinem Gefühl für Valeurs und für
die gedämpften Zusammenklänge der sich im Wasser spie-
gelnden Lichtreflexe die Landschaft als schlichte Naturgestal-
tung von stiller Harmonie wieder. J. Sch.

Ludwig von Hofmann

Ludwig von Hofmann wurde als Sohn des Bevollmächtig-
ten Hessens beim Deutschen Bundestag und späteren
Ministers Hofmann am 17. August 1861 in Darmstadt
geboren. Sein Onkel Heinrich Hofmann war Professor an
der Dresdner Akademie. Nach dem Besuch des humani-
stischen Gymnasiums studierte er zunächst Jura. 1883
entschloß er sich Maler zu werden. Er wandte sich zu-
nächst nach Dresden an seinen Onkel. Ab 1886 studierte
er an der Akademie in Karlsruhe bei Ferdinand Keller und
wechselte 1888 an die Münchner Akademie.

Auf Anraten seines Freundes Wilhelm Volz besuchte Hof-
mann 1889 die Académie Julian in Paris. Hier empfing er
starke Eindrücke von Puvis de Chavannes, von Maurice
Denis und Albert Besnard. 1891 kehrte Ludwig von Hof-
mann nach Berlin zurück und schloß sich der „revolutio-
när" gesinnten „Gruppe der Elf" an, zu der auch Lieber-
mann, Skarbina und Leistikow gehörten. Die Kunstkritik
bezeichnete Hofmann als einen Anhänger des „extre-
men Impressionismus der Pariser Schule" und tadelte
die Kühnheit seiner Farbigkeit. Wilhelm von Bode setzte
sich mit Erfolg für den jungen Maler ein.

Eine entscheidende Anregung erhielt er in München
1892 durch das Werk von Hans von Marées. Von 1894 bis
1901 lebte Ludwig von Hofmann meist in Rom. 1903 berief
ihn Hans Olde an die Kunstschule in Weimar. Die Lehrtä-
tigkeit Hofmanns erweiterte sich durch Aufträge für
Wandmalereien im Theater in Weimar (1907) und in der
Universittät Jena (1909). Er hatte enge Beziehungen zu
den großen Lyrikern seiner Zeit, zu Hugo von Hofmanns-
thal und Stefan George. Er illustrierte Werke von Theodor
Däubler, Eduard Stucken und Herbert Eulenberg und
entwarf Bühnenbilder für Max Reinhardt in Berlin.
Lebenslange Freundschaft mit Gerhart Hauptmann, mit
dem er 1907 Griechenland bereiste.

1916 folgte Hofmann einem Ruf an die Dresdner Akade-
mie als Lehrer für Monumentalmalerei. In Dresden lebte
er bis 1945. Obwohl er regelmäßig Ausstellungen be-
schickte, stand er in den letzten Jahrzehnten abseits.
In Pillnitz ist Ludwig von Hofmann am 23. August 1945
gestorben.

Literatur: Oskar Fischel, Ludwig von Hofmann, Bielefeld/Leipzig
1903; – Edwin Redslob, Ludwig von Hofmann. Handzeichnun-
gen, Weimar 1918; – Sieglinde Kolbe, Das Graphische Werk
Ludwig von Hofmanns, Diplomarbeit Leipzig 1958 (MS); – Ausst.
Katalog: Ludwig von Hofmann, Hessisches Landesmuseum
Darmstadt 1976; Kurpfälzisches Museum Heidelberg 1976

48 „Zwei Jünglinge". Vor 1894

Öl auf Leinwand. 60 x 45 cm
Bez. oben links: *L. v. Hofmann*
Inv. Nr.: 306 – Vermächtnis Prof. Dr. Albert Hänel, Kiel, 1918

Ausstellungen: Akademische Kunstausstellung Dresden, 1894

Literatur: Zeitschrift für bildende Kunst, 1917, S. 133; – Hans
Kauffmann, Kieler Brief. In: Kunstchronik, Jg. 54, NF 30, 1918/19,
S. 577; – Kunsthalle 1958, S. 70; – Kunsthalle 1973, S. 101 mit
Abb.

Das Thema fast aller Bilder Ludwig von Hofmanns ist die
lyrische Darstellung der bewegten oder ruhenden Figur in der
Landschaft. Heitere hellenische Anmut und Frische sind
Grundakkorde seines Schaffens. In der als Stimmungsfaktor
eingesetzten Farbe herrschen ungebrochene helle und freu-
dige Töne vor. Man ist geneigt, das Gemälde mit dem Wort
„frühlingshaft" zu charakterisieren. Zu diesem Eindruck tragen
auch die beiden Jünglingsakte bei, die, der eine uns zuge-
wandt, der andere abgewandt, in rhythmisch bewegten Haltun-
gen den Ausblick auf ein Gewässer und eine Wiese mit tanzen-
den Mädchen rahmen. Es ist das Spiel mit schönen Formen, der
Zusammenklang von Figur und Landschaft, die den Reiz des
Gemäldes ausmachen. Das Figur-Raum-Verhältnis geht auf
den starken Eindruck der Werke Hans von Marées zurück,
dem Ludwig von Hofmann 1892 in München begegnete. Ludwig von
Hofmann, der in seinem Oeuvre den engen Bereich des im
besten Sinne linien- und farbenfrohen Dekorativen selten ver-
läßt, ist als „Neu-Idealist" zum Verkünder des um 1900 ins
Bewußtsein rückenden neuen Lebensgefühls geworden, in
dem sich bereits die wenig später aufkommende Jugendbewe-
gung ankündigt. J. Sch.

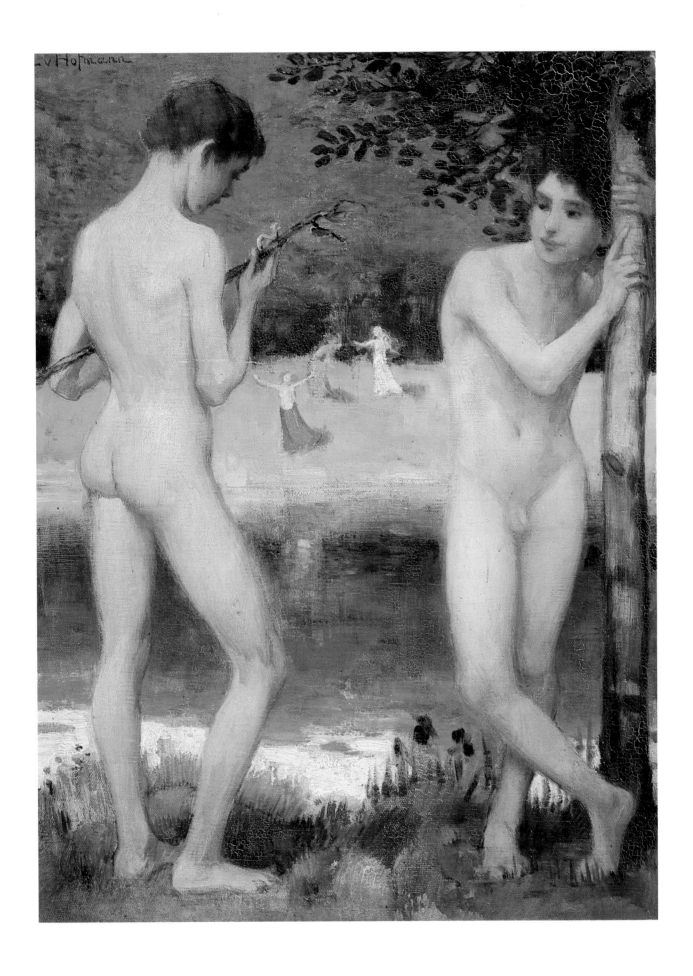

Friedrich Kallmorgen

Friedrich Kallmorgen wurde am 15. November 1856 in
Altona geboren. Sein Vater war Baumeister. Nach dem
Besuch der Altonaer Sonntagsschule beschloß Kallmor-
gen unter dem Einfluß seines Onkels, des Malers Theo-
dor Kuchel, an der Kunstgewerbeschule in Altona zu stu-
dieren. 1875 ging er an die Düsseldorfer Akademie und
1877 an die Akademie in Karlsruhe, wo er Schüler von
Hans Gude wird. Zahlreiche Studienreisen führten Kall-
morgen nach England, Italien und Frankreich. Bis 1916
besuchte er alljährlich Holland. Von Bedeutung für seine
Entwicklung als Maler war der Einfluß der Schule von
Barbizon.

Er heiratete 1882 in Altona, übersiedelte nach Karlsruhe
und erwarb bald darauf ein Anwesen in Grötzingen bei
Durlach, wo er eine ländliche Künstlerkolonie gründete.
Aus dieser Künstlerkolonie ging 1896 der „Karlsruher
Künstlerbund" hervor, dessen Vorsitz Kallmorgen bis
1898 führte. In dieser Zeit erreichte er als Graphiker sei-
nen Höhepunkt.

1902 Berufung als Professor an die Landschaftsklasse
der Hochschule für bildende Künste in Berlin. 1904 Mit-
glied der Akademie der Künste. 1918 legte er sein Lehr-
amt freiwillig nieder und arbeitete als freischaffender
Künstler in Heidelberg und Grötzingen.

In seinem malerischen Werk dominiert die Landschaft.
Eine spezielle Rolle spielen stimmungshafte Städtebilder
oder Milieuschilderungen wie Erntedarstellungen und
Kinderszenen. Über die „paysage intime" und den Plein-
airismus gelangte er in den späten 80er Jahren zu einer
aufgelockerten, impressionistischen Malweise.

Kallmorgen ist am 2. Juni 1924 in Grötzingen gestorben.

Literatur: Günther Grundmann, Der Maler Friedrich Kallmorgen.
In: Jahrbuch des Schleswig-Holsteinischen Landesmuseums,
Jg. 8, 1958; – K. Schröder, Die Malerei Friedrich Kallmorgens,
Diplom-Arbeit der Humboldt-Universität, Berlin 1966

49 „Erntezeit". Vor 1895

Öl auf Leinwand. 41 x 50 cm
Bez. links unten: F. Kallmorgen
Inv. Nr.: 148 – Leihgabe der Staatlichen Museen Preußischer
Kulturbesitz Nationalgalerie Berlin seit 1895

Ausstellungen: Von Liebermann zu Kollwitz. Realismus im Deut-
schen Kaiserreich. Von der Heydt-Museum Wuppertal, 23. Ok-
tober bis 18. Dezember 1977, Kat. Nr. 30

Literatur: Friedrich von Boetticher, Malerwerke des 19. Jahrhun-
derts, Dresden 1891-1901, Bd. I/2, S. 637, Nr. 27; – Ernst Rump,
Lexikon der bildenden Künstler Hamburgs, Hamburg 1912,
S. 66; – Kunsthalle 1985, S. 78; – Kunsthalle 1973, S. 113 mit
Abb.; – Nationalgalerie Berlin. Verzeichnis der Gemälde und
Skulpturen des 19. Jahrhunderts, Berlin 1977, S. 191; – Jutta
Kürtz, Von Stutenfrauen, Speckschneidern und Deichgrafen,
Lübeck 1980, Abb. S. 12; – Ulrich Schulte-Wülwer, Schleswig-
Holstein in der Malerei des 19. Jahrhunderts, Heide 1980, S. 33,
Abb. 39

In den 80er Jahren des 19. Jahrhunderts beginnt die deutsche
Malerei das Leben der Bauern als Arbeitsalltag wiederzugeben.
Max Liebermann war einer der ersten, der die Mühsal der Land-
arbeit dargestellt hat. Besonders das letzte Jahrzehnt des
19. Jahrhunderts ist reich an sozial engagierten Bauernbildern.
Dagegen vermittelt Kallmorgens Erntebild eher heroische Vor-
stellungen. Der Horizont ist hoch gesetzt, so daß das Kornfeld,
das noch geerntet werden muß, endlos zu sein scheint. In der
Bildmitte arbeiten ein Mann mit Sense und eine garbenbin-
dende Frau. An dem schmalen Himmelsstreifen türmen sich
drohende Wolkenberge auf. Das Sonnenlicht ist gedämpft, die
Farben sind in differenzierten Brechungen gegeben, die male-
rische Handschrift hat etwas Vibrierendes. J. Sch.

Alexander Kanoldt

Alexander Kanoldt wurde am 29. September 1881 in Karlsruhe geboren. Sein Vater Edmund Kanoldt war Landschaftsmaler. Nach dem Besuch des Gymnasiums studierte Kanoldt von 1899 bis 1901 an der Kunstgewerbeschule und von 1901 bis 1904 an der Kunstakademie in Karlsruhe in der Zeichenklasse von Ernst Schurth und dann als Meisterschüler bei Friedrich Fehr.

1906 oder 1908 übersiedelte Kanoldt nach München, wo er sich autodidaktisch weiterbildete. Zusammen mit Erbslöh, Jawlenskij, Kandinsky, Gabriele Münter und Marianne Werefkin gründete er 1909 die „Neue Künstlervereinigung München" und übernahm als Sekretär die Organisation der Vereinigung, deren eigentlich treibende Kraft er war. Von der „Neuen Künstlervereinigung" spaltete sich 1911 der „Blaue Reiter" ab, nicht zuletzt wegen Kanoldts Protest gegen die sich steigernde Ungegenständlichkeit Kandinskys. 1912 löste sich die „Neue Künstlervereinigung" auf. Kanoldt wurde 1913 Gründungsmitglied der „Münchner Neuen Sezession", aus der er erst 1920 austrat.

In den Jahren vor dem Ersten Weltkrieg unternahm er Studienreisen in die Schweiz, nach Tirol und Italien, das ihm zum entscheidenden Erlebnis wurde. Von 1914 bis 1918 war er Soldat im Ersten Weltkrieg. 1924 sollte er an die Akademie in Kassel berufen werden, doch die Berufung scheiterte an der Wohnungsnot. Von 1925 bis 1931 war er Professor an der Kunstakademie in Dresden, wohin ihn Oskar Moll berufen hatte. Er schied freiwillig aus der Breslauer Akademie aus und übersiedelte nach Garmisch, wo er eine private Malschule unterhielt.

1933 wurde ihm der Albrecht-Dürer-Preis verliehen, und von 1933 bis 1936 war er Direktor der Staatlichen Kunstschule in Berlin. Als Nachfolger von Max Kutschmann wurde er 1936 in die Vorstehergruppe eines Meisterateliers für Malerei an der Preußischen Akademie der Künste aufgenommen.

Alexander Kanoldt starb am 24. Januar 1939 in Berlin.

Literatur: Edith Ammann, Das graphische Werk von Alexander Kanoldt, Schriften der Staatlichen Kunsthalle Karlsruhe, H. 7, 1963; – Ausst. Katalog: Alexander Kanoldt, Graphik, Museum Folkwang Essen, 28. Juli bis 28. August 1977

50 „Stilleben mit Büchern und Lilie". 1916

Öl auf Leinwand. 58 x 44 cm
Bez. rechts unten: *Kanoldt*
auf dem Keilrahmen: *1916 Kanoldt*
Inv. Nr.: 545 – Erworben 1947

Literatur: Kunsthalle 1958, S. 79; – Kunsthalle 1973, S. 113 mit Abb.

Kanoldt gehörte zu den Malern, die die abstrakten Tendenzen der Expressionisten entschieden ablehnten und den objektiven Realismus in der Darstellung forderten. Kanoldts Stilleben zeigt deutlich die Merkmale der „Neuen Sachlichkeit". Die dargestellten Gegenstände, die Bücher, Blumentöpfe, die Vase und die Blume sind leicht vereinfacht wiedergegeben. Die Objekte sind vereinzelt, starr und unbeweglich. Der berechneten Einfachheit und Naivität der Formgebung steht die seltsam unwirklich aufleuchtende Farbgebung gegenüber, die die Komposition verfremdet.

 J. Sch.

Ernst Ludwig Kirchner

Am 6. Mai 1880 ist Ernst Ludwig Kirchner in Aschaffenburg geboren. Sein Vater war als Chemiker und Ingenieur in der Papierindustrie tätig. 1886 übersiedelte die Familie nach Frankfurt, 1887 nach Perlen bei Luzern, wo Kirchner die Schule besuchte. 1890 bis 1900 lebte die Familie in Chemnitz, dort besuchte Kirchner das Realgymnasium und studierte nach dem Abitur auf Wunsch des Vaters Architektur an der Technischen Hochschule in Dresden. Er bestand die Vorprüfung zum Architekturdiplom und absolvierte dann bis 1904 die Kunstschule in München. Im Frühjahr 1904 setzte Kirchner in Dresden sein Architekturstudium fort. Er befreundete sich mit Erich Heckel und Fritz Bleyl. Sie bewunderten die Neoimpressionisten, japanische Holzschnitte und das graphische Werk von Vallotton.

1905 kam Karl Schmidt aus Rottluff als Architektur-Student nach Dresden und wurde durch Heckel bei Kirchner und Bleyl eingeführt. Gemeinsam gründeten sie im Juni dieses Jahres die Künstler-Gemeinschaft „Brücke". Kirchner machte seine Architektur-Diplom-Prüfung und erhielt den Grad eines Diplom-Ingenieurs verliehen. Jetzt wandte er sich ganz der Malerei zu.

1906 verfaßte Kirchner das „Programm der Brücke" und schnitt es in Holz. Emil Nolde, Max Pechstein, Axel Gallén-Kallela und Cuno Amiet wurden Mitglieder von „Brücke". Im Oktober veranstaltete die Gruppe ihre erste Ausstellung. 1907 folgten Ausstellungen im Kunstsalon Emil Richter in Dresden und im Museum Folkwang in Hagen. Seit dieser Zeit blieb Kirchner im Briefwechsel mit Karl Ernst Osthaus, eine persönliche Bekanntschaft kam erst 1910 zustande. 1908 hielt er sich im Sommer zum erstenmal auf Fehmarn auf, 1909 arbeitete er mit Heckel an den Moritzburger Seen.

1910 trat die „Brücke" geschlossen der „Neuen Secession" bei und beteiligte sich an Ausstellungen in Berlin und Leipzig. Im folgenden Jahr malte Kirchner zusammen mit Heckel in Moritzburg und mit Otto Mueller in Böhmen. Er übersiedelte nach Berlin, wo er mit Pechstein das MUIM-Institut (Moderner Unterricht in Malerei) gründete. Kirchner wurde Mitglied des „Sonderbundes westdeutscher Kunstfreunde und Künstler". Er lernte Herwarth Walden und Alfred Döblin kennen. 1913 verfaßte Kirchner die „Chronik der Brücke", die aber von den Freunden wegen zu subjektiver Darstellung abgelehnt wurde. Die Gemeinschaft löste sich auf. Im Museum Folkwang in Hagen und bei Fritz Gurlitt in Berlin fanden die ersten persönlichen Ausstellungen Kirchners statt.

Bei Ausbruch des Ersten Weltkrieges meldete sich Kirchner freiwillig zur Artillerie. Er war aber den Anforderungen des Militärdienstes körperlich und seelisch nicht gewachsen, wurde 1915 vom Dienst befreit und zur Heilung in das Sanatorium Dr. Kohnstamm im Taunus entlassen. Nach dem Sanatoriumsaufenthalt wechselten ab 1916 seine Aufenthalte zwischen Jena und Berlin. Überarbeitung führte zu einer Nervenkrise, er kam in ein Sanatorium nach Charlottenburg, wurde aber ungeheilt entlassen.

1917 übersiedelte Kirchner nach Davos, wo er von Dr. Spengler behandelt wurde. Er ist halb gelähmt. Auf den Rat Henry van de Veldes suchte er ein Sanatorium in Kreuzlingen auf und kehrte 1918 halbwegs geheilt nach Davos zurück. 1919 stellte die Galerie Schames in Frankfurt 50 Bilder und 4 Plastiken Kirchners aus und veranstaltete ein Jahr später eine große Graphik-Ausstellung. 1922 begann die Zusammenarbeit mit der Weberin Lise Gujér, die Teppiche nach Kirchners Entwürfen arbeitete. Ein Jahr später zog er nach „Wildboden" am Eingang zum Sertigal, und in der Kunsthalle Basel fand 1923 eine umfangreiche Ausstellung statt.

1925/26 arbeitete die Baseler Malergruppe „Rot-Blau" nach Kirchners Anleitung in Wildboden. Er reiste Ende 1925 über Basel, Frankfurt, Chemnitz, Dresden nach Berlin. Die erste Kirchner-Monographie von Will Grohmann und der erste Band des Graphik-Oeuvre-Katalogs von Schiefler erschienen. Es folgten Ausstellungen in Dresden, Essen, Wiesbaden und Zürich. Von 1927 bis 1929 war er wiederholt in Deutschland. Er beteiligte sich an vielen Ausstellungen, unter anderem an „German Painting and Sculpture" im Museum of Modern Art, New York (1931), an „L'Art vivant" in Brüssel (1931) und an der Bauausstellung in Berlin (1931). 1932 wurde Kirchner zum Mitglied der Preußischen Akademie der Künste ernannt. Es erschien der zweite Band von Schieflers Oeuvre-Katalog. Kirchners größte Ausstellung fand 1933 in der Kunsthalle Bern statt, und die Galerie Commeter in Hamburg zeigte 1934 die letzte Holzschnitt-Ausstellung. 1937 hatte Kirchner eine erste Ausstellung in Amerika im Kunstmuseum von Detroit. Curt Valentin eröffnete seine neue Galerie in New York mit einer Kirchner-Ausstellung. Die Kunsthalle Basel stellte 32 seiner Gemälde aus. In Deutschland begann die Aktion „Entartete Kunst", 639 Werke Kirchners wurden in den Museen beschlagnahmt. Am 15. Juni 1938 führten eine sich verschlimmernde Krankheit und die Verzweiflung über die politische und geistige Entwicklung Deutschlands Kirchner zum Freitod in Frauenkirchen-Wildboden/Davos.

Literatur: Will Grohmann, Das Werk Ernst Ludwig Kirchners, München/Karlsruhe/Stuttgart 1964; – Annemarie und Wolf-Dieter Dube, E. L. Kirchner. Das graphische Werk, 2 Bde., München 1967; – Donald E. Gordon. Ernst Ludwig Kirchner. Mit einem kritischen Katalog sämtlicher Gemälde, München 1968; – Ausst. Katalog: Ernst Ludwig Kirchner 1880-1938, Nationalgalerie Berlin, 29. November bis 20. Januar 1980, dann Haus der Kunst München, Museum Ludwig in der Kunsthalle Köln, Kunsthaus Zürich; – Ausst. Katalog: E. L. Kirchner. Zeichnungen, Pastelle, Aquarelle, Museum der Stadt Aschaffenburg, 19. April bis 26. Mai 1980; Staatliche Kunsthalle Karlsruhe; Museum Folkwang Essen; Staatliche Kunstsammlungen Kassel (bis 1981); – Karlheinz Gabler, E. L. Kirchner, Dokumente, Aschaffenburg 1980

51 „Fränzi". 1911

(Auf der Rückseite im Hochformat: „Akt im Tub", Gordon WK 174 v, Abb. S. 431)
Öl auf Leinwand. 69,5 x 76 cm
Bez. rechts unten: *E. L. Kirchner* – auf dem Keilrahmen: *Fraenzi, E. L. Kirchner*
Inv. Nr.: 635 – Geschenk von Frau Dr. U. Helsig, Kiel, anläßlich des 100. Jubiläums und der Wiedereröffnung der Kunsthalle, 1958

Ausstellungen: Kunstwerke aus Kieler Privatbesitz, Kunsthalle zu Kiel 1955, Kat. Nr. 62 mit Abb.; – Ernst Ludwig Kirchner, Frankfurter Kunstverein, 6. Februar bis 29. März 1970; Hamburger Kunstverein, Kat. Nr. 20, Abb. 36

Literatur: Kunsthalle 1958, S. 83; – D. E. Gordon 1968, WK 174 Abb. S. 431; – Kunsthalle 1973, S. 117 mit Abb. (auch der Rückseite); – Kunsthalle 1977, Nr. 313 mit Abb.

Die wohl 12jährige Fränzi und ihre drei Jahre ältere Schwester Marzella, zwei Kinder einer Artistenwitwe aus Dresden-Friedrichstadt, waren in der Zeit von 1909 bis 1911 Modelle der „Brükke"-Künstler. Kirchner hat die Schwestern oft gemalt, gezeichnet und druckgraphisch festgehalten, ebenso Erich Heckel und Max Pechstein. Verwandt sind das 1920 von Kirchner übergangene Gemälde „Sitzendes Mädchen, Fränzi" (1910, Minneapolis Institute of Arts), dessen Farbklang härter und leuchtender ist, und besonders eine Bleistiftzeichnung der sitzenden Fränzi vor einem bemalten Vorhang (Abb. siehe Kat. Aschaffenburg 1980, S. 109).
In den Jahren 1909 bis 1911 hatten Kirchner und seine „Brükke"-Freunde die Schnitzfiguren der Palau-Inseln entdeckt. Besonders Kirchner war fasziniert von den Ornamenten, der unverstellten Primitivität, die als paradiesische Naturnähe erschien, von der urtümlichen plastischen Kraft der Holzfiguren und ritualen Objekte. Er stattete sein Atelier mit selbst bemalten Vorhängen, mit selbst geschnitzten und zugehauenen Skulpturen und Möbeln aus, in denen er diesen mächtigen Einwirkungen antwortete. Fränzi sitzt vor dem Ausschnitt eines solchen Vorhangs, man sieht eine Palme und ein hockendes Paar. Das Bild ist also im Atelier (und Wohnraum) Kirchners gemalt. Die Zeichnung bestimmt die Bildgestalt. Sie ist kräftig, mit Blau und Schwarz führendem Pinsel in einem Zug hingeschrieben. Kurvige Linien stoßen auf gerade, auf eckige. Die Bildfläche ist so verspannt, läßt an einen großen Farbholzschnitt denken. Die Farben sind nicht bunt, ordnen sich jedoch auch nicht der Zeichnung unter: Sie setzen entscheidende Akzente, erleuchten das strenge Bild gleichsam von innen. Nichts Kindliches haftet dem Bildnis an. Ruhig und ernst blickt Fränzi aus dem Bild, ein exotisches Geschöpf in seiner eigenen verzauberten, fremden Welt. – 1910 erwanderte sich Kirchner die Insel Fehmarn und erlebte dort nach seinen eigenen Worten „die Einheit von Mensch und Natur", sein Palau.

J. C. J.

Gotthardt Kuehl

Gotthardt Kuehl wurde am 28. November 1850 in Lübeck geboren. Ab 1867 studierte er an der Dresdner Akademie und ab Herbst 1870 an der Akademie in München bei Wilhelm von Diez. Unter seinem Einfluß entstanden neben Studien aller Art auch Genre- und Historienbilder. Auf der Wiener Weltausstellung 1873 sah Kuehl zum erstenmal Werke neuerer französischer Malerei. Sein Wunsch, sich in Paris weiterzubilden, erfüllte sich erst 1878.

Gotthardt Kuehl blieb zehn Jahre lang in Paris, wo ihn das Werk Manets beeindruckte. Daneben studierte er die Maltradition der alten Meister, vor allem interessierten ihn Pieter de Hooch und Jan Vermeer, die er auf wiederholten Reisen nach Holland studierte. 1889 kehrte Kuehl nach Deutschland zurück und heiratete die Tochter des Porträtmalers D. Simonson in Dresden. Er lebte zunächst in München, wurde aber 1894 als Professor an die Dresdner Akademie berufen, an der er bis zu seinem Tode lehrte. Gelegentliche Reisen führten ihn nach Lübeck, Hamburg und Danzig und an den Bodensee. 1902 gründete er mit Freunden und Schülern die „Gruppe der Elbier".

Künstlerisch ist Kuehl besonders vom holländischen Naturalismus des 17. und 19. Jahrhunderts ausgegangen, den er jedoch in einem mehr koloristischen Sinne interpretierte. Kuehl entwickelte sich zu einem der wichtigsten Vertreter des sogenannten deutschen Impressionismus.

Gotthardt Kuehl ist am 9. Januar 1915 in Dresden gestorben.

Literatur: M. Morold, Gotthardt Kuehl, (Die Kunst, 13, 1936); – Elmar Jansen, Gotthardt Kuehl. Leben und Werk, Dipl. Arbeit, Humboldt-Universität, Berlin 1956

52 „Nähendes Mädchen". Um 1910

Öl auf Leinwand. 80 x 60 cm
Bez. links unten: *Gotthardt Kuehl*
Inv. Nr.: 680 – Erworben 1964

Literatur: Kunsthalle 1965, Nr. II/14, Abb.; – Kunsthalle 1973, S. 125 mit Abb.

Bei der Darstellung von Innenräumen ist Kuehl künstlerisch zunächst von den holländischen Interieurs des 17. bis 19. Jahrhunderts ausgegangen. Aber er interpretierte seine Motive mehr in einem koloristischen Sinne. Im Laufe seines Lebens wird Kuehls Handschrift immer spontaner und gelöster. Bei dem „Nähenden Mädchen" handelt es sich um ein Beispiel konsequent durchgeführter Lichtmalerei. Der Künstler bewältigt das Lichtproblem im Innenraum im Sinne des Pleinair. Das helle, schräg aus einem Nebenzimmer einfallende Sonnenlicht zeichnet Muster auf dem dunklen Fußboden, spiegelt das Mobiliar und bricht sich in den Scheiben des Glasschranks. Die Farbe ist jedoch optisch nicht zersetzt, sondern in ihrer abgestuften Leuchtkraft und Reinheit erhalten. Ihre Unmittelbarkeit und Frische hält die scheinbare Zufälligkeit eines flüchtigen Augenblicks fest und unterstreicht stimmungsmäßig das In-sich-gekehrte des Motivs. J. Sch.

Walter Leistikow

Am 25. Oktober 1865 wurde Walter Leistikow in Berlin geboren. 1883 versuchte er an der Akademie in Berlin aufgenommen zu werden, die ihn als „talentlos" nach einem halben Jahr wieder entließ. Er studierte daraufhin 1883 bis 1885 bei Richard Eschke und von 1885 bis 1887 bei H. Gude. Zusammen mit anderen Malerkollegen entdeckte er den Reiz der märkischen Landschaft. Seine Palette begann sich allmählich aufzuhellen, und die Betonung des Stimmungswertes der Landschaft ersetzte die Staffage. Vorübergehend war er von dem linearen Symbolismus Ludwig von Hofmanns angeregt. Von 1890 bis 1893 war Leistikow an der Kunstschule Berlin als Lehrer tätig. Er verkehrte mit den Dichtern Arno Holz, Max Halbe und Gerhart Hauptmann. Seit 1892 war er auch schriftstellerisch tätig. 1891 Mitbegründer der „Gruppe der Elf", zu der auch Liebermann, Skarbina und Ludwig von Hofmann gehörten. Aus dieser Gruppe entwickelte sich auf Leistikows Betreiben 1899 die Berliner Secession.
1893 reiste er nach Paris und wurde von Puvis de Chavannes beeinflußt. Mitte der 90er Jahre beschäftigte er sich mit kunstgewerblichen Entwürfen für Wandteppiche, Tapeten, Möbel, Wandschirme usw. 1896 erlernte er das Radieren. Dann trat der Einfluß des französischen Impressionismus stärker in den Vordergrund. Studienreisen führten ihn nach Schweden, Norwegen, Italien und Frankreich.
Walter Leistikow starb am 27. Juli 1908 in Berlin-Schlachtensee.

Literatur: Lovis Corinth, Das Leben Walter Leistikows, Berlin 1910

53 „Grunewaldsee". Um 1898

Öl auf Leinwand. 75 x 100 cm
Bez. links unten: *W. Leistikow*
Inv. Nr.: 569 – Vermächtnis Dr. Paul Wassily, Kiel, 1951

Ausstellungen: Secession. Europäische Kunst um die Jahrhundertwende, Haus der Kunst München, 14. März bis 10. Mai 1964; – Ostdeutsche Kunst, Kunsthalle Wilhelmshaven 1965; – Kat. Kiel 1981/82, S. 361 Nr. 134 D mit Abb.

Literatur: R. Sedlmaier 1955, S. 20; – Kunsthalle 1958, S. 92; – Heinz Holtmann, Walter Leistikow. Leben und Werk, Diss. phil. Kiel 1972 (nicht abgeschlossen), WK 273; – Kunsthalle 1973, s. 129, 130 mit Abb.; – Renate Jürgens, Der Kieler Arzt Dr. Paul Wassily (1868-1951) und seine Kunstsammlung. Schriften des Kieler Stadt- und Schiffahrtsmuseums Kiel, Februar 1984

Leistikow faßt in dieser menschenleeren Landschaft den Waldsee, das Buschwerk und die Kiefern mit ihren Kronen und Stämmen zu einfachen flächigen Formen zusammen. Farbe, Form und Linie fügen sich in diesem, mit grünen und schwarzen Tönen ganz auf Hell-Dunkel-Kontrasten aufgebauten Gemälde zu einer rhythmischen Komposition von starkem Stimmungsgehalt. „...Der Zeit war es nicht möglich, die ihr gewohnte Natur in Leistikows Stilisierung wiederzuerkennen. Allsonntäglich waren die Berliner auf den gleichen Wegen geschritten, auf die Leistikow seine Staffelei setzte: Sie hatten die Föhren nicht im letzten Schein der Abendsonne brennen sehen, sie waren unberührt geblieben von den melancholischen Spiegelungen der Kiefernwaldungen in den dunklen Waldseen und hatten nicht die ornamentale Rhythmik knorriger Wipfelbildungen empfunden. Leistikow entdeckte alle diese Märchen und Wunder in einer Landschaft, die für viele nur zum Fortwerfen von Butterbrotpapier erschaffen zu sein scheint..." (Wilhelm Waetzoldt, Deutsche Malerei seit 1870, Leipzig 1919, S. 74). J. Sch.

54 „Landschaft im Grunewald". Um 1905

Öl auf Leinwand. 75 x 100 cm
Bez. rechts unten: *W. Leistikow*
Inv. Nr.: 682 – Vermächtnis Amtsgerichtsrat Felix Werth, Wiesbaden, 1965

Ausstellungen: Der westdeutsche Impuls 1900-1905, Von der Heyd-Museum, Wuppertal, 20. März bis 13. Mai 1984

Literatur: Kunsthalle 1965, Gesamtverzeichnis; – Heinz Holtmann, Walter Leistikow, Leben und Werk, Diss. phil. Kiel 1972 (nicht abgeschlossen), WK 273; – Kunsthalle 1973, S. 130 mit Abb.

Walter Leistikows Meisterschaft im Erfassen großer Massen und Farbgegensätze sowie im Umwandeln des Naturmotivs zum klaren, bis zum Ornament vereinfachten Flächenbild wird in der „Landschaft im Grunewald" besonders deutlich. Lovis Corinth bemerkte: „Von seiner dekorativen Epoche behielt er die breite Flächenwirkung bei, er verstand aber dabei auch die Tonwerte, die von Luft und Licht abhängig sind, zu kultivieren. Er ist durch diese selbständige Behandlung weit entfernt der Manier, der prickelnden, mosaikartig aneinandergereihten Fleckenwirkung, der französischen Impressionisten zu ähneln." (Lovis Corinth 1910, S. 52) J. Sch.

Max Liebermann

Max Liebermann wurde am 29. Juli 1847 als Sohn des Fabrikanten Louis Liebermann in Berlin geboren. Schon während seiner Schulzeit nahm er Zeichenunterricht bei Carl Steffeck. 1866 machte er sein Abitur und wurde an der Philosophischen Fakultät der Berliner Universität immatrikuliert. Im Frühjahr 1868 nahm er sein Studium an der Kunstschule in Weimar bei F. W. Pauwels, Ch. Verlat und P. Thumann auf. 1871 besuchte er zusammen mit Theodor Hagen in Düsseldorf M. Munkácsy. 1872 Reise nach Paris, wo er Werke von Millet und Courbet sah. Seit 1874 hielt er sich mehrfach in Holland auf und kopierte 1876 in Harlem Frans Hals. Auf einer Reise nach Tirol und Venedig lernte er 1878 Franz Lenbach kennen, der ihm riet, nach München überzusiedeln. Liebermanns in München entstandenes Gemälde „Jesus im Tempel" beschwor im Bayerischen Landtag eine Skandaldebatte herauf.

1879 begegnete Liebermann Wilhelm Leibl. Liebermanns regelmäßige Hollandaufenthalte werden entscheidend für seine Motivwahl, die Bekanntschaft mit Jozef Israëls 1881 beeinflußte Liebermanns Malerei. Ausstellungen in München, Berlin und Paris, wo er Mitglied des „Cercle des XV" wurde.

1884 kehrte Liebermann nach Berlin zurück und heiratete Martha Marckwald. Ein Jahr später trat er in den Verein Berliner Künstler ein. Ab 1886 stellte Liebermann Radierungen her. 1888 Verleihung der Kleinen Goldenen Medaille in Berlin, 1889 Mitglied der „Société Nationale des Beaux Arts". In den 90er Jahren begannen die Einflüsse des Impressionismus zu wirken, und Liebermann widmete sich vor allem der Lichtmalerei auf der Grundlage der Berliner Zeichnertradition. Reisen führten ihn nach Italien und Frankreich.

1894 nach dem Tod des Vaters Miterbe eines Millionenvermögens. 1896 besuchte Liebermann Whistler in England und veröffentlichte eine Studie über Degas. 1897 wurden auf der Großen Berliner Kunstausstellung anläßlich des 50. Geburtstages von Max Liebermann 31 Gemälde gezeigt. Er erhielt die Große Goldene Medaille und wurde Professor an der Berliner Königlichen Akademie der Künste, übernahm aber nie ein Lehramt. 1899 Wahl zum Präsidenten der neugegründeten Berliner Secession und 1904 in den Vorstand des Deutschen Künstlerbundes.

1906 lehnte Liebermann Bilder Max Beckmanns für die Secessionsausstellung ab, der dennoch den Villa-Romana-Preis erhielt. Die Liebermann-Ausstellung der Secession anläßlich des 60. Geburtstages wurde zu einem überwältigenden Erfolg. Im Sommer 1910 übersiedelte Liebermann in sein neues Haus am Wannsee bei Berlin. Infolge der Streitigkeiten um die Aufnahme der Expressionisten in die Berliner Secession legte Liebermann 1911 den Vorsitz nieder. Zu seinem 65. Geburtstag 1912 empfing er zahlreiche Ehrungen. 1913 trat er aus der Secession endgültig aus, ein Jahr später wurde er Ehrenpräsident der „Freien Sezession". Zu seinem 70. Geburtstag wurde ihm der Rote Adlerorden 3. Klasse verliehen, und die Königliche Akademie der Künste in Berlin zeigte mit 191 Gemälden die bisher größte Gesamtschau seines Werkes. 1920 Berufung zum Präsidenten der Preußischen Akademie der Künste, 1927 Verleihung des Ordens Pour le Mérite und der Ehrenbürgerschaft der Stadt Berlin. 1932 zum Ehrenpräsidenten gewählt. Am 2. Mai 1933 trat Liebermann aus der Preußischen Akademie der Künste aus und legte das Amt des Ehrenpräsidenten nieder.

Am 8. Februar 1935 starb Max Liebermann 87jährig in Berlin.

Literatur: Gustav Pauli, Max Liebermann. Des Meisters Gemälde (Klassiker der Kunst, 19), Stuttgart/Leipzig 1911 (1. Aufl.), Berlin 1922 (2. Aufl.); – Erich Hancke, Max Liebermann. Sein Leben und seine Werke, Berlin 1914 (1. Aufl.); 1923 (2. Aufl.); – Max Friedlaender, Max Liebermann, Berlin (1924); – Ferdinand Stuttmann, Max Liebermann, Hannover 1961; – Joachim Geissler, Die Kunsttheorien von Adolf v. Hildebrand, Wilhelm Trübner und Max Liebermann, phil. Diss. Heidelberg 1963; – Günther Meißner, Max Liebermann, Leipzig 1974; – Ausst. Katalog: Max Liebermann in seiner Zeit, Nationalgalerie Berlin Staatliche Museen Preußischer Kulturbesitz, 6. September bis 4. November 1979; Haus der Kunst München 1980

55 „Seilerbahn". 1887

Öl auf Leinwand. 93 x 64 cm
Bez. links unten: *M. Liebermann*
Inv. Nr.: 312 – Vermächtnis Geheimrat Prof. Dr. Albert Hänel, Kiel, 1918

Ausstellungen: Kunstsalon Gurlitt, Berlin 12. 2. 1888; – Salon de 1888, Paris, Nr. 1650; – Große Berliner Kunstsammlung, Berlin 1897, Nr. 907; – XIII. Kunstausstellung der Secession, Berlin 1907 (?); – Max Liebermann, Kunstverein Hamburg, 1926, Kat. Nr. 13; – Max Liebermann, Landesgalerie Hannover, Kunstverein Düsseldorf, Kunstverein Hamburg, 1954, Kat. Nr. 22; – Max Liebermann, Kunsthalle Bremen, 1954, Kat. Nr. 24; – Industrie und Technik in der deutschen Malerei von der Romantik bis zur Gegenwart, Wilhelm-Lehmbruck-Museum Duisburg, 1969, Nationalmuseum Warschau 1970, Kat. Nr. 71; – Kat. Duisburg Nr. 34; – Deutsche Malerei im 19. Jahrhundert. Eine Ausstellung für Moskau und Leningrad, Städtische Galerie im Städelschen Kunstinstitut, Frankfurt a. M. 1975, Kat. Nr. 120; – Von Liebermann bis Kollwitz, Von der Heydt-Museum Wuppertal, 1977, Kat. Nr. 53; – Berlin 1979, München 1980, Kat. Nr. 56 mit Farbtafel; – Kat. Kiel 1981/82, S. 283 Nr. 57 D mit Abb. und Farbtaf. S. 210

Literatur: Leipziger Illustrierte Zeitung, Nr. 2330, 25. 2. 1888, S. 185; – H. Helferich, Der Salon von 1888. In: Kunstchronik, 23. Jg., 1887/88, Nr. 40, Juli 1888, S. 635; – Richard Muther, Geschichte der Malerei im 19. Jahrhundert, Bd. 3, München 1894, S. 417; – Hans Rosenhagen, Max Liebermann, Bielefeld und Leipzig 1900, S. 40, Abb. 45; – desgl. 2. Auflage 1927, S. 54, Abb. 38; – G. Pauli 1911, S. 75 (dort falsche Maße: 92 x 73 cm); – desgl. 2. reduzierte doch korrigierte Auflage 1922, Abb. S. 27; – Richard Hamann, Die deutsche Malerei im 19. Jahrhundert, Leipzig und Berlin 1914, S. 312; – E. Hancke 1914, S. 240 ff.; – desgl. 2. Auflage 1923, S. 241 f.; – Hans Kauffmann, Kieler Bild. In: Kunstchronik, 54 Jg. NF 30, 1918/19, S. 577; – Karl Scheffler, Max Liebermann, Berlin 1922, S. 124; – R. Sedlmaier 1955, S. 19; – Kunsthalle 1958, S. 93 f.; – F. Stuttmann 1961; – Kunsthalle 1973, S. 132 mit Abb.

Die Studien zu diesem Gemälde sind im Sommer 1887 in Katwijk in Holland entstanden. Hancke schreibt dazu (S. 242): „Es gibt zwei Versionen von dem Bild. Die erste, so gut wie vollständig vor der Natur gemalt, in der Galerie Rothermundt; die zweite, spitzer und farbiger, ganz im Atelier ausgeführt, bei Geheimrat Hänel in Kiel. Letztere war im Frühjahr 1888 zunächst bei Gurlitt und dann im Pariser Salon ausgestellt." Die erste, vor der Natur

ausgeführte Fassung, befindet sich heute in den Staatlichen Museen zu Schwerin und ist etwas größer (93 x 69 cm). Eine dritte, skizzenhafte Fassung aus dem Besitz von Felix Liebermann ist heute in der Sammlung Georg Schäfer, Schweinfurt (32 x 24 cm). Eine Vorzeichnung ohne die Figuren ist in „Kunst und Künstler", Jg. 15, Juli 1917, S. 489, veröffentlicht.

Die „Seilerbahn" gehört zu einer Motivgruppe, die sich mit der ländlichen Arbeitswelt auseinandersetzt. In den Kreis dieser Gemälde gehören zum Beispiel „Die Flachsscheuer" (1886) und die „Netzflickerinnen" (1887). Hamann (S. 312) verweist auf

das Motiv der Straße, das Liebermann hier aufgreift: Ziel und Zweck der Bewegung der arbeitenden Männer sind identisch, alles läuft in vorgegebenen Bahnen. Richard Muther beschreibt das Bild (S. 417) als „ein Idyll der stillen Arbeit. Hätte ein Früherer diese Scene gemalt, so würden die Leute sich Geschichten erzählen, lachen oder pfeifen. Bei Liebermann thun sie nichts, um auf die Lachmuskeln zu wirken, sondern gehen nur tauwirkend rückwärts; diskrete Sachlichkeit gibt der Scene ihren stillen Zauber".

J. Sch.

56 „Geheimrat Prof. Dr. Albert Hänel". 1892

Pastell auf ockerfarbenem Papier. 90,5 x 71 cm
Bez. links oben: *M. Liebermann 92*
Inv. Nr.: 313 – Vermächtnis Geheimrat Prof. Dr. Albert Hänel, Kiel, 1918

Ausstellungen: Frühjahrsausstellung Salon Schulte, Berlin 1892; – Meisterwerke Deutscher und Österreichischer Malerei 1800-1900 aus Berliner und anderen Deutschen und Österreichischen Galerien, Kunsthalle zu Kiel, 17. Juni bis 29. Juli 1956, Nr. 49 mit Abb.

Literatur: E. Hancke 1923, S. 314, 533; – Kunsthalle 1958, S. 94; – Kunsthalle 1973, S. 132 mit Abb.

Albert Hänel (geb. 10. 6. 1833 Leipzig, gest. 12. 5. 1918 Kiel), Universitätsprofessor der Rechte und Politiker, kam nach seiner Promotion 1857 über Leipzig und Königsberg 1863 als ordentlicher Professor der Rechte an die Christian-Albrechts-Universität nach Kiel. Er war Stadtverordneter in Kiel, Mitglied des Provinzial-Landtages und von 1867 bis 1888 Mitglied und zeitweise 1. Vizepräsident des Preußischen Abgeordnetenhauses und von 1867 bis 1893 und 1898 bis 1903 Mitglied des Deutschen Reichstages. Hänel war ein Stiefsohn des Direktors des Wiener Burgtheaters Heinrich Laube. Als liberaler Politiker war er ein prominenter Verfechter der positivistischen Staatsrechtslehre. Hänel unterstützte nach dem Tode Friedrichs VII. von Dänemark die liberale Bewegung, die unter Herzog Friedrich VIII. von Augustenburg ein selbständiges Schleswig-Holstein mit enger Anlehnung an Preußen erstrebte. Von der aktiven politischen Tätigkeit zog er sich 1905 zurück.
Albert Hänel war ein großer Kunstfreund und sammelte Kupferstiche und Gemälde. Als Vorsitzender des Schleswig-Holsteinischen Kunstvereins (1890-1917) verwandte er sich unter anderem für den Neubau der Kunsthalle zu Kiel, der 1909 eröffnet wurde. Durch seine letztwillige Verfügung hat Hänel dem Kunstverein nicht nur eine große Kapitalstiftung, sondern auch die in seinem Besitz befindlichen Gemälde, Skulpturen, Kupferstiche und kunstgeschichtlichen Bücher vermacht. Dabei handelte es sich um 228 Bücher, 1700 Kupferstiche und Gemälde von Feuerbach, Schleich, Achenbach, Thoma, Uhde und Liebermann.
Es ist nicht feststellbar, wann sich Liebermann und Hänel begegnet sind und wie es zu dem Porträt kam. 1891 erhielt Liebermann seinen ersten großen Porträtauftrag durch Lichtwark in Hamburg. Er fing also erst verhältnismäßig spät an, Bildnisse zu malen. Vermutlich wollte sich auch niemand aus den sogenannten besseren Kreisen von Liebermann, der als „Apostel der Häßlichkeit" galt, malen lassen. Um 1892 entstehen noch weitere Pastell- und Kreidebildnisse, etwa die von Fritz von Uhde (1891), Fritz Gurlitt (1892), Gerhart Hauptmann (1892), Hans Grisebach (1893).
Geheimrat Hänel, in dunkelgrauem Anzug mit graumeliertem Haar und Vollbart, sitzt leger zurückgelehnt in einem Sessel, frontal, doch leicht nach rechts gewandt. In der Rechten glimmt eine Zigarre. Der Blick des Staatsrechtlers trifft kühl musternd den Betrachter. Klarheit, Korrektheit und Intelligenz der Persönlichkeit Hänels sprechen aus diesem Bildnis. J. Sch.

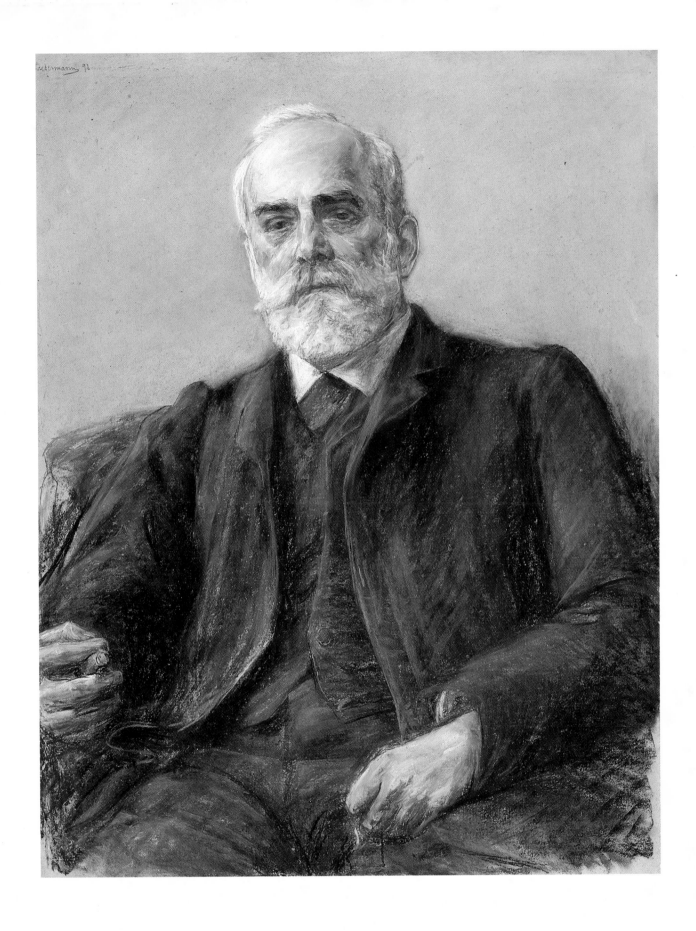

Otto Modersohn

Otto Modersohn ist am 22. Februar 1865 in Soest geboren. 1874 übersiedelte die Familie nach Münster. Ab 1884 studierte Modersohn an der Düsseldorfer Akademie bei E. Dücker. Auf einer Sommerreise in den Harz 1886 erkannte er, daß in der „Einfachheit" die Stärke seines Talents liegt. Seine Vorbilder wurden Rembrandt und Millet. Im Sommer 1888 Reise nach Dellbrück, Soest und im Oktober nach München, wo ihm die Ausstellung französischer Malerei auf der III. Internationalen Glaspalast-Ausstellung entscheidende Anregungen vermittelte.

Im Winter 1888 besuchte er die Akademie in Karlsruhe. Im Juli des folgenden Jahres zusammen mit Mackensen und Hans am Ende in Worpswede, wo es zur Gründung einer Malerkolonie kam. Von 1892 bis 1894 war Modersohn als Meisterschüler von Eugen Bracht an der Berliner Akademie. Während der Sommermonate arbeitete er in Worpswede. 1893 schloß sich Fritz Overbeck, 1894 Heinrich Vogeler, ein Studienfreund Overbecks, den Worpswedern an. Die ersten Ausstellungen der Worpsweder in Bremen und München 1895 werden ein großer Erfolg. 1896 besuchte Modersohn zum erstenmal Fischerhude. Im folgenden Jahr heiratete er Helene Schröder. 1899 trat er aus der Vereinigung Worpsweder Künstler aus und reiste 1900 mit Overbeck nach Paris. Freundschaft mit Gerhart Hauptmann und Rainer Maria Rilke. Im Sommer 1900 starb Helene Modersohn. 1901 heiratete er Paula Becker. Von 1903 bis 1906 malte er häufig in Paris und beschäftigte sich mit der Kunst von Cézanne.

Im Frühjahr 1907 waren Paula und Otto Modersohn wieder in Worpswede, wo Paula Modersohn im November an einem Herzschlag starb. Otto Modersohn übersiedelte nach Fischerhude und arrangierte mit Vogeler die ersten Ausstellungen für Paula Modersohn-Becker in Berlin. 1909 heiratete er Louise Brelnig. 1912 Italienreise. In den folgenden Jahren unternimmt er Studienreisen nach Wertheim, Würzburg, und von 1927 bis 1936 war er regelmäßig für längere Zeit im Allgäu, wo er 1930 ein Bauernhaus auf dem Gailenberg bei Hindelang erwarb. 1936 verlor Modersohn seine Sehkraft und stellte die Allgäureisen ein.

Otto Modersohn starb am 10. März 1943 in Rotenburg bei Hannover.

Literatur: Ausst. Katalog: Otto Modersohn 1865-1943. Der Zeichner und Maler einer Landschaft vor dem Hintergrund seiner Zeit, Worpsweder Kunsthalle, Friedrich Netzel/Otto Modersohn-Nachlaß-Museum Fischerhude, Juli bis Oktober 1977; – Otto Modersohn, Monographie einer Landschaft, hrsg. vom Otto Modersohn-Museum in Fischerhude, Hamburg 1978

57 „Abendlandschaft". 1898

Öl auf Leinwand. 112,5 x 180 cm
Bez. links unten: *Otto Modersohn. Worpswede 98.*
Inv. Nr.: 318 – Vermächtnis Prof. Dr. A. Hänel, Kiel, 1918

Ausstellungen: Naturbetrachtung – Naturverfremdung, Württembergischer Kunstverein Stuttgart, 7. April bis 5. Juni 1977, s. 156; – Otto Modersohn. Monographie einer Landschaft, Kunstverein Hannover 10. Deezember 1978 bis 28. Januar 1979; Landesmuseum Münster, 11. März bis 6. Mai 1979, ohne Nr.; – Kat. Kiel 1981/82, S. 357 Nr. 130 D mit Abb.

Literatur: Hans Kauffmann, Kieler Brief, in: Kunstchronik, Jg. 54, NR 30, 1918/19, S. 576; – Kunsthalle 1938, S. 19; – Kunsthalle 1958, S. 105; – Kunsthalle 1973, S. 140 mit Abb.

„Seine Landschaften, die ich auf den Ausstellungen sah, hatten tiefe Stimmung in sich. Heiße, brütende Herbstsonne oder geheimnisvoll süßer Abend. Ich möchte ihn kennenlernen, diesen Modersohn...", schrieb Paula Becker-Modersohn im Sommer 1897 in ihr Tagebuch. Die Flucht aus den gesellschaftlichen Zwängen in die ländliche Einsamkeit und hin zur unverfälschten Landschaft ließ im ausgehenden 19. Jahrhundert eine Reihe von Künstlerkolonien, darunter auch die in Worpswede, entstehen. Das großformatige Gemälde „Abendlandschaft" ist wenige Jahre nach dem großen Erfolg der Worpsweder im Münchner Glaspalast (1895) entstanden. Es zeigt eine Schafherde mit Schäfer, die in der Abenddämmerung vor zwei strohgedeckten Scheunen am Weyerberg in Worpswede grast. Die Kunsthalle zu Kiel besitzt eine Vorzeichnung zu dem Gemälde, die 1897 datiert ist. Mit dem schweren, rötlich-dunklen Kolorit der Moorlandschaft vor dem türkisfarbenen Himmel erreicht Modersohn eine lyrische Naturstimmung. „Farbe! Farbe! Farbe! Ruhig, kräftig, energisch, scharf erfaßt: echter größter Reiz, den ich kenne..." notiert der Maler in seinem Tagebuch. Das Bild ist ein Zeugnis für die Wunschvorstellung nach der idealen Einheit zwischen Mensch und Natur. J. Sch.

58 „Im Worpsweder Moor". 1919

Öl auf Leinwand. 79 x 109 cm
Bez. links unten: *Otto Modersohn 19* (Zahl in anderem Farbton)
Inv. Nr.: 571 – Vermächtnis Dr. Paul Wassily, Kiel, 1951

Ausstellungen: Kat. Duisburg 1972, Nr. 35

Literatur: R. Sedlmaier 1955, s. 20; – Kunsthalle 1958, S. 105; – Kunsthalle 1973, S. 140 mit Abb.; – Renate Jürgens, Der Kieler Arzt Dr. Paul Wassily (1868-1951) und seine Kunstsammlung. Schriften des Kieler Stadt- und Schiffahrtsmuseums, Februar 1984, Abb. S. 15

Bei der Gestaltung der Moorgräben, der hügeligen Heide, der Birken, des aufgerissenen Himmels kommt es Modersohn nicht auf die Wiedergabe von Details, sondern auf die koloristische Gesamtwirkung an. Im Sinne eines Naturlyrismus leuchten aus dem trüben Dämmerlicht das stumpfe Braungrün der Moorlandschaft oder das gedeckte Rot vom Kleid der Frau zwischen den hellen Stämmen der Birken hervor. Die menschliche Figur geht fast ganz in ihrer Umgebung auf. Modersohn versucht, den Pseudonaturalismus seiner Zeit zu überwinden und zu einer echten Begegnung mit der Natur zu kommen. Unverkennbar ist aber auch eine Steigerung der dekorativen Wirkung des Bildes, die der Maler durch die Stilisierung der Form, zum Beispiel durch die parallel gereihten Birkenstämme, das Zusammenfassen der Baumkronen oder die Blockhaftigkeit der Kate zu erreichen sucht. J. Sch.

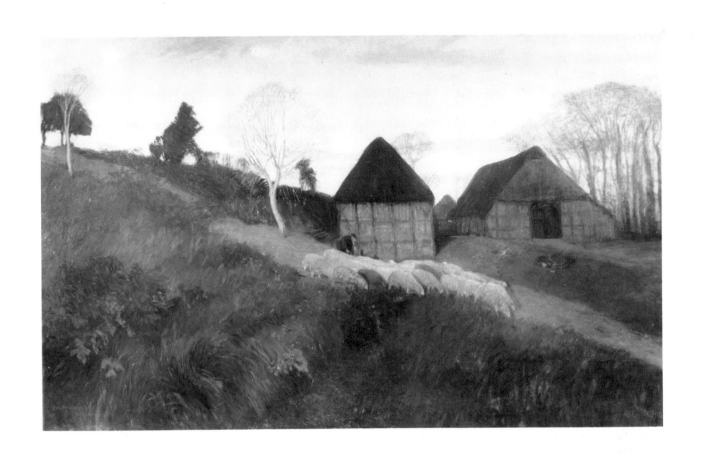

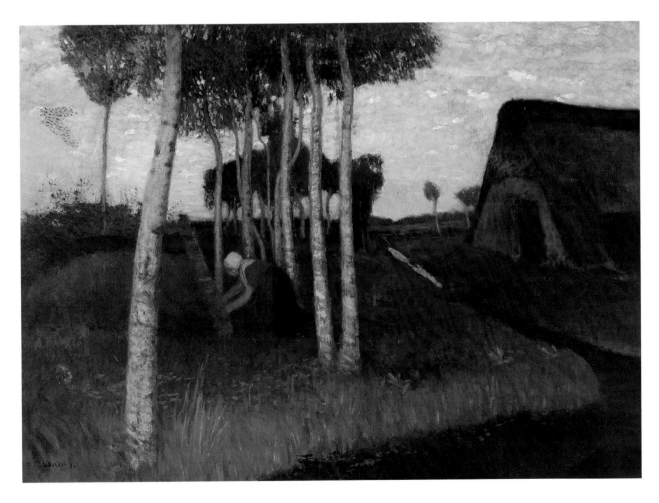

Paula Modersohn-Becker

Paula Becker ist am 8. Februar 1876 als Tochter eines Eisenbahningenieurs in Dresden-Friedrichstadt geboren. 1888 übersiedelte die Familie nach Bremen, 1890 Ernennung des Vaters zum Preußischen Baurat.

Paula Becker erhielt Zeichenunterricht bei dem Bremer Maler Bernhard Wiegandt und reiste 1892 für mehrere Monate nach England. In London besuchte sie eine private Kunstschule. Auf Wunsch des Vaters absolvierte sie von 1893 bis 1895 das Bremer Lehrerinnenseminar und schloß die pädagogische Ausbildung mit einem Examen ab. 1896 begab sich Paula Becker nach Berlin, um an einem Kursus an der Malschule des „Vereins der Berliner Künstlerinnen" teilzunehmen. Ihr Lehrer war Jacob Alberts. Im Sommer reiste sie nach Jever in Ostfriesland und nach Hindelang im Allgäu. Dann setzte sie in Berlin ihr Studium bei Ludwig Dettmann und anderen Lehrern fort.

1897 trat sie in die Porträtklasse der Malerin Jeanne Bauck ein. Sie besuchte die Berliner Museen und zahlreiche Ausstellungen. In Worpswede lernte sie Otto Modersohn kennen. Reise nach Wien und 1898 nach Norwegen. 1898 siedelte sie nach Worpswede über, wo sie Freundschaft mit Clara Westhoff, der späteren Frau Rainer Maria Rilkes, schloß.

1899 machte Paula Becker eine Reise durch die Schweiz. In Leipzig lernte sie Klinger kennen. 1900 war sie dann zum erstenmal in Paris und studierte an der Akademie Colarossi bei Courtois, Collin und Girardot. Sie „entdeckte" Cézanne und war von Rodins Skulpturen beeindruckt. Nach der Rückkehr nach Worpswede lernte sie Rilke kennen. 1901 war sie für mehrere Wochen wieder in Berlin und Dresden. Rembrandt, Velázquez und Böcklin fanden ihr Interesse. Im Frühjahr heiratete Paula Becker den Maler Otto Modersohn. 1903 war sie abermals in Paris und arbeitete wieder an der Akademie Colarossi. Zusammen mit dem Ehepaar Rilke besuchte sie das Atelier von Rodin. In den folgenden Jahren Reisen nach Fischerhude, durch das Elbsandsteingebirge und nach Dresden. 1905 war Paula Modersohn-Becker an der Académie Julian in Paris und lernte Werke van Goghs und der Fauves kennen. Zusammen mit Heinrich Vogeler fuhren die Modersohns nach Westfalen, besuchten in Hagen Karl Ernst Osthaus und Carl Hauptmann in Schreiberhau.

1906 ging Paula Modersohn-Becker zum vierten Male nach Paris, in der Absicht, sich von Worpswede und von ihrem Mann Otto Modersohn zu lösen. 1907 kehrte sie nach Worpswede zurück, ihr Gesundheitszustand verschlechterte sich.

Paula Modersohn-Becker starb am 20. November 1907 in Worpswede an einem Herzschlag.

Literatur: Otto Stelzer, Paula Modersohn-Becker, Berlin 1958; – Christa Murken-Altrogge, Paula Modersohn-Becker, Leben und Werk, Köln 1980; – Günter Busch, Paula Modersohn-Becker. Malerin, Zeichnerin, Frankfurt a. M. 1981

59 „Bauer". Um 1898/99

Kohle und Kreide auf bräunlichem Papier. 123 x 73 cm
Unbezeichnet
Inv. Nr.: 1948/SHKV 28 – Erworben 1948
(Gegenstück zu Kat. Nr. 60)

Ausstellungen: Paula Modersohn-Becker zum hundertsten Geburtstag, Kunsthalle Bremen, 8. Februar bis 4. April 1976, Kat. Nr. 244; – Paula Modersohn-Becker zum hundertsten Geburtstag, Von der Heydt-Museum Wuppertal, 22. April bis 7. Juni 1976, Kat. Nr. 117; – Paula Modersohn-Becker. Zeichnungen, Pastelle, Bildentwürfe, Kunstverein Hamburg, 25. September bis 21. November 1976; Frankfurter Kunstverein, 15. Januar bis 27. Februar 1977; Kunsthaus Zürich, 18. März bis 30. April 1977, Kat. Nr. 82, Abb. 66

Literatur: R. Sedlmaier 1955, S. 30 mit Abb.; – Kunsthalle 1958, S. 106; – Christa Murken-Altrogge, Paula Modersohn-Becker, Leben und Werk, Köln 1980, S. 65, Abb. 51

Um 1896 wächst die Vorliebe Paula Modersohn-Beckers für das Zeichnen. „Ich zeichne täglich soviel wie möglich", schreibt sie am 18. 5. 1896. Immer häufiger verwendet sie die Kohle als Zeichenmittel, deren Weichheiten und Härten ihr vielfältigere Ausdrucksmöglichkeiten erlauben als Bleistift oder Feder. „Ich bekomme die Kohle immer lieber", bekennt sie im Januar 1897. Aus Paula Modersohn-Beckers erstem Worpsweder Jahr (Herbst 1898 bis Winter 1899) sind ungefähr ein Dutzend figürlicher Darstellungen in großem Format bekannt. Sie wendet sich in diesen naturalistischen Zeichnungen den einfachen Leuten ihrer dörflichen Umgebung zu, den Tagelöhnern, Torfstechern und Kleinbauern. Das Porträt des Bauern, der ohne weitere Umgebung auf dem Binsenstuhl vor uns sitzt, ist eine von diesen bildmäßig durchgeführten Zeichnungen. Er hält mit festem Griff seinen Treiberstock und blickt an uns vorbei. Paula Modersohn-Becker versucht möglichst objektiv in dem zerfurchten Gesicht und den verhaltenen Gesten des Bauern seinen Charakter zu ergründen. J. Sch.

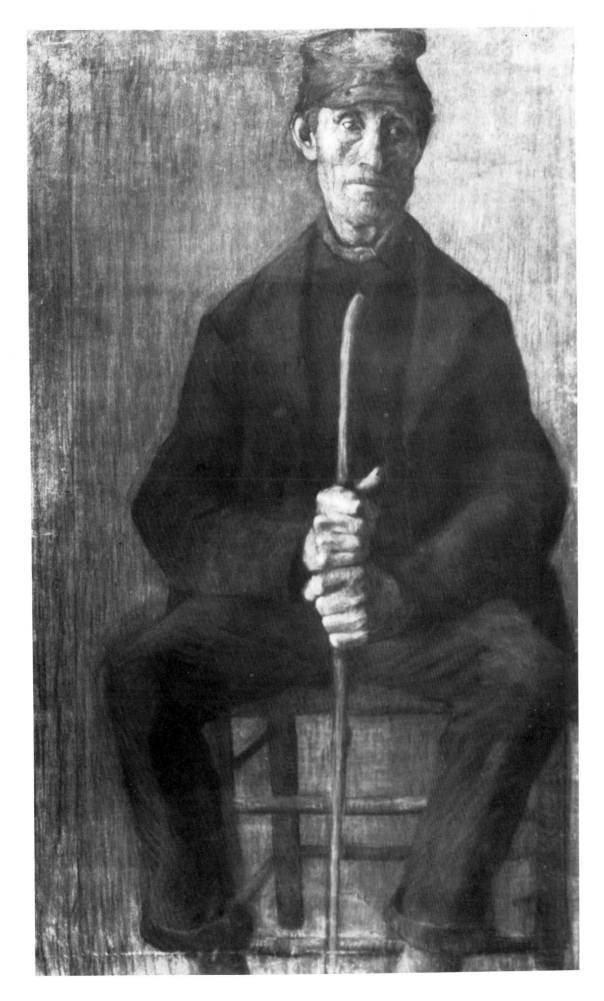

60 „Bäuerin". Um 1898/99

Kohle und Kreide auf bräunlichem Papier. 123 x 73 cm
Unbezeichnet
Inv. Nr.: 1948/SHKV 27 – Erworben 1948
(Gegenstück zu Kat. Nr. 59)

Ausstellungen: Paula Modersohn-Becker zum hundertsten Geburtstag, Kunsthalle Bremen 8. Februar bis 4. April 1976, Kat. Nr. 245, Abb. 52; – Paula Modersohn-Becker zum hundertsten Geburtstag, Von der Heydt-Museum Wuppertal, 22. April bis 7. Juni 1976, Kat. Nr. 118 mit Abb.; – Paula Modersohn-Becker. Zeichnungen, Pastelle, Bildentwürfe, Kunstverein Hamburg, 25. September bis 21. November 1976; Frankfurter Kunstverein, 15. Januar bis 27. Februar 1977; Kunsthaus Zürich, 18. März bis 30. April 1977, Kat. Nr. 83, Abb. S. 67

Literatur: R. Sedlmaier 1955, S. 30 mit Abb.; – Kunsthalle 1958, S. 106; – Paula Modersohn-Becker, Porträtzeichnungen, in: Aus Worpswede 10, Worpswede 1980, Abb. 4

Die Zeichnung ist das Gegenstück zu Kat. Nr. 59. Entsprechend verwandt ist die Komposition: auch die Bäuerin sitzt streng frontal und ohne Umraum vor uns. Auch ihr Blick geht an uns vorbei ins Leere. Die Hände sind wie zur erzwungenen Untätigkeit in den Schoß gelegt. Mit nachsichtiger Härte schildert Paula Modersohn-Becker die in Gesicht und Hals der alten Frau eingegrabenen Lebensspuren. Aber ebensowenig wie diese Zeichnung eine ländliche Milieuschilderung ist, fehlt ihr auch die anklagende soziale Sicht, wie sie zum Beispiel Käthe Kollwitz vertreten hat. Paula Modersohn-Becker gibt eine zeitlose, wertfreie, aber zutiefst humane Interpretation der von den Lebensverhältnissen geprägten Menschen. „Das Lächeln der Mutter geht nicht auf die Söhne über, weil die Mütter nie gelächelt haben. Alle haben nur ein Gesicht: das harte gespannte Gesicht der Arbeit. ... Das Herz liegt gedrückt in diesem Körper und kann sich nicht entfalten." (Rainer Maria Rilke, Worpsweder Monographie, 1903, S. 16). J. Sch.

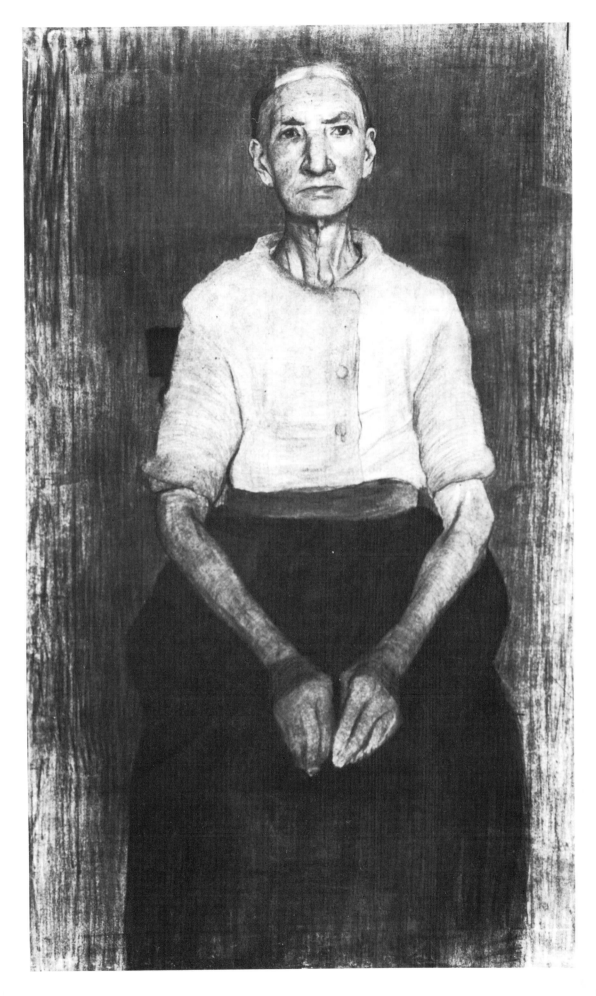

Emil Nolde

Am 7. August 1867 ist Emil Nolde als Sohn eines Bauern in dem Dorf Nolde bei Tondern in Nordschleswig geboren. Eigentlich hieß er Hans Emil Hansen. Seit 1902 nannte er sich dann Emil Nolde. Gegen den Willen des Vaters besuchte er von 1884 bis 1888 die Sauermannsche Schnitzschule und Möbelwerkstatt in Flensburg. Neben seiner Ausbildung als Schnitzer und Möbelzeichner übte er sich im freien Zeichnen. Von 1888 bis 1890 arbeitete er in verschiedenen Möbelfabriken in München, Karlsruhe und Berlin. In Karlsruhe nahm er an Abendkursen der Kunstgewerbeschule teil.

1891 bewarb sich Nolde um ein Lehramt an der Gewerbeschule in St. Gallen, wo er bis 1898 als Lehrer für ornamentales Zeichnen und Modellieren tätig war. Reisen nach Mailand, München und Wien. Es entstanden erste Landschaftsaquarelle und 1894 groteske Postkarten mit Motiven aus den Schweizer Bergen, die er in hohen Auflagen verkaufte. Das so verdiente Geld gab ihm die Möglichkeit, freier Maler zu werden.

1898 zog er nach München. Da ihn die Akademie ablehnte, besuchte er die private Malschule von Friedrich Fehr. Im Sommer 1899 studierte er an der Hölzel-Schule in Dachau und reiste im Herbst nach Paris. Er lernte an der Académie Julian und kopierte Gemälde im Louvre. Im Sommer 1900 kehrte er nach Nolde bei Tondern zurück. Den Sommer des Jahres 1901 verbrachte Nolde in Lildstrand, einem Fischerdorf im Nordwesten Dänemarks. Hier lernte er die Schauspielschülerin Ada Vilstrup kennen, die er 1902 heiratete. Die Noldes ließen sich 1903 auf der Insel Alsen nieder und mieteten in Guderup ein Fischerhaus am Strand. Da sie bald in wirtschaftliche Not gerieten, reiste Ada 1904 nach Berlin, um ein Engagement als Varieté-Sängerin zu suchen. Sie erkrankte, und Freunde ermöglichten den Nodes 1905 Aufenthalte in Taormina und Ischia.

Seit 1905 malte Nolde während der Wintermonate in Berlin. 1906 lernte er in Soest Christian Rohlfs und in Hamburg Gustav Schiefler kennen. Die Maler der „Brücke" forderten ihn im gleichen Jahr auf, Mitglied in ihrer Künstlergruppe zu werden. Karl Schmidt-Rottluff besuchte Nolde auf Alsen. Nolde lernte Edvard Munch kennen.

1907 war Nolde bei den „Brücke"-Malern in Dresden. Ausstellungen in Hagen, Hamburg und Berlin. Von Rosa Schapire erschien 1907 ein erster Aufsatz über Nolde. Noch im gleichen Jahr trat er aber aus der „Brücke" aus, blieb den Malern der Gruppe jedoch freundschaftlich verbunden.

1910 entstanden 84 Gemälde, dazu Radierungen und Holzschnitte. Die Jury der Berliner Secession wies von 1908 bis 1910 alle seine Bilder zurück, woraufhin Nolde in einem offenen Brief den Präsidenten der Secession, Max Liebermann, angriff. Nach einem öffentlichen Skandal wurde Nolde aus der Secession ausgeschlossen.

1911 suchte Nolde James Ensor in Ostende auf. 1912 beteiligte er sich an der 2. Ausstellung des „Blauen Reiters" und an der „Sonderbund-Ausstellung" in Köln. Im Herbst 1913 reiste er mit einer Expedition über Moskau, Sibirien, die Mandschurei, Korea, Japan, China, Manila und die Palau-Inseln nach Neuguinea. Im Sommer 1914 kehrte er dann über Celebes, Java, Birma, Aden, Port Said, Genua und Zürich zurück.

1915 bis 1917 hielt sich Nolde abwechselnd in Berlin und Alsen auf. 1917 verließ er Alsen endgültig und verbrachte die Sommermonate in Utenwarf an der schleswigschen Westküste. Es folgen Ausstellungen in Hannover, München, Hamburg, Frankfurt, Kiel. 1921 Reisen nach England, Paris, Barcelona, Granada, Madrid, Toledo, Bordeaux, Lyon und Genf, 1925 nach Venedig, Rapallo, Florenz und Arezzo.

1926 übersiedelte Nolde von Utenwarf, das durch die Volksabstimmung von 1920 dänisch geworden war, in die Nähe von Niebüll und kaufte die Warft von Seebüll mit dem Hof, wo er bis 1937 sein Haus ausbaute. 1926 wurde ihm die Ehrendoktorwürde der Kieler Universität verliehen. Zum 60. Geburtstag wurden seine Werke in Dresden, Hamburg, Kiel, Essen und Wiesbaden gezeigt. 1931 Mitglied der Preußischen Akademie der Künste.

Im Rahmen der Aktion gegen die „Entartete Kunst" wurden in deutschen Museen 1052 Werke Noldes beschlagnahmt, von denen 48 Arbeiten in der Ausstellung „Entartete Kunst" hingen. 1938 begann Nolde an den „Ungemalten Bildern" zu arbeiten. Er zog sich ab 1940 ganz nach Seebüll zurück. 1941 Ausschluß aus der „Reichskunstkammer" und Malverbot. 1944 wurde sein Berliner Atelier durch Bomben zerstört.

Die Landesregierung Schleswig-Holstein verlieh Emil Nolde 1946 den Titel eines Professors. Im gleichen Jahr starb seine Frau Ada. 1948 heiratete Nolde Jolanthe Erdmann. 1949 erhielt er die Stephan-Lochner-Medaille der Stadt Köln, 1950 den Graphik Preis der XXVI. Biennale in Venedig und 1952 den Orden „Pour le Mérite".
Emil Nolde starb am 13. April 1956 in Seebüll.

Literatur: Emil Nolde. Briefe aus den Jahren 1894–1926, hrsg. und mit einem Vorwort versehen von Max Sauerlandt, Berlin o. J. (1927); – Ausst. Katalog: Emil Nolde. Gedächtnisausstellung. Kunsthalle zu Kiel 9. Dezember 1956 bis 13. Januar 1957; – Ausst. Katalog: Gedächtnisausstellung Emil Nolde, Kunstverein in Hamburg 27. April bis 16. Juni 1957; – Werner Haftmann, Emil Nolde, Köln 1958; – Jens Christian Jensen, Emil Nolde. Gemälde aus dem Besitz von Frau Jolanthe Nolde, Heidelberg 1969; – Werner Haftmann, Emil Nolde, Ungemalte Bilder, Köln 1971; – Ausst. Katalog: Emil Nolde. Gemälde, Aquarelle, Zeichnungen und Druckgraphik. Wallraf-Richartz-Museum Köln, 10. Februar bis 29. April 1973; – Ausst. Zeitung: Emil Nolde, Udstilling of vaerker fra Kunsthalle i Kiel, Informationsavis nr. 17, Nordjyllands Kunstmuseum Aalborg, Juni – Juli – August 1974 (Texte Lars Rostrup Boysen, Jens Christian Jensen u. a. m.); – Ausst. Katalog: Emil Nolde. Graphik aus der Sammlung der Stiftung Seebüll Ada und Emil Nolde, Kunsthalle zu Kiel und Schleswig-Holsteinischer Kunstverein 19. Oktober bis 30. November 1975/Kunstmuseum Bern 17. Dezember 1975 bis 15. Februar 1976 – von der Stiftung Seebüll bis heute die öfteren nachgedruckt (mit Beiträgen von Martin Urban, Jens Christian Jensen, Manfred Reuter und Gustav Schiefler); – Emil Nolde. Mein Leben. Köln 1976, mit einem Nachwort von Martin Urban; – Ausst. Katalog: Deutsche Expressionisten der Sammlung Buchheim, ergänzt durch Werke der Kunsthalle zu Kiel und des Wilhelm-Lehmbruck-Museums in Duisburg, (Titel in russischer Sprache) Leningrad und Moskau 1981/82

61 „Lesende Dame". 1906

Öl auf Leinwand. 70 x 56 cm
Bez. rechts unten: *E. Nolde 1906*
auf dem Keilrahmen: *Emil Nolde: Lesende Dame*
Inv. Nr.: 632 – Stiftung von Handel und Industrie Schleswig-Holsteins anläßlich des 100. Jubiläums und der Wiedereröffnung der Kunsthalle, 1957

Ausstellungen: Hamburg 1957, Kat. Nr. 21 mit Abb.; – Zeitung Aalborg 1974, Kat. Nr. 1, Abb. S. 2

Literatur: Kunsthalle 1958, S. 109; – Kunsthalle 1973, S. 146 mit Abb.; – Kunsthalle 1977 Nr. 388

Dargestellt ist Ada Nolde im Garten. Das Bild wird im Sommer auf Alsen entstanden sein, wo Nolde seit 1903 im Dorf Notmarkskov, später in Guderup, zumeist in den Sommermonaten wohnte. Karl Schmidt-Rottluff hat den Künstler dort 1906 besucht und mit ihm längere Zeit gemalt, er hat die Verbindung zu den Malern der „Brücke" hergestellt.

„Auf Alsen, wo ich dann wieder war und arbeitete, waren es wieder nur Anläufe und ich nie zufrieden. In München und Berlin hatte ich viel neuzeitliche Kunst gesehen. Die Werke von van Gogh, Gauguin und Munch hatte ich kennengelernt, begeistert verehrend und liebend. Ich mußte mit diesen fertig werden. Daß die herrschenden Berliner Impressionisten nur Übernehmende waren und Künstler zweiten Grades seien, hatte ich schon erkannt. Versuchend arbeitete ich dauernd immer weiter. Zuweilen einige leuchtend verbundene Farben ein wenig mir genügten, und dann wieder war alles dunkel" (E. N.: Jahre der Kämpfe, 1934, S. 71).

Nolde schildert sehr treffend das Stadium der Malerei dieses Jahres: er verarbeitet in dickem Farbauftrag besonders van Goghs, man möchte meinen: auch Lovis Corinths Malerei. Noch ist der Farbklang bunt, die Farbtöne werden mit breitem Strich aufgetragen, das Ganze wirkt unruhig und erregt von starker Emotion. Heftig war Noldes Auseinandersetzung mit der Malerei seiner Gegenwart.

J. C. J.

62 „Wirtshaus bei Jena". 1908

Öl auf Leinwand. 51 x 62 cm
Bez. rechts unten: *Emil Nolde*
auf dem Keilrahmen: *Emil Nolde. „Wirtschaft zur Nachtigall"*
Inv. Nr.: 573 – Vermächtnis Dr. Paul Wassily, Kiel, 1951

Ausstellungen: Zeitung Aalborg 1974, Kat. Nr. 2; – Leningrad/
Moskau 1981/82, Kat. Nr. 81, Abb. S. 42

Literatur: R. Sedlmaier 1955, S. 29; – Kunsthalle 1958, S. 104 f.; –
Kunsthalle 1973, S. 146 mit Abb. (dort 1907 datiert); – Kunsthalle
1977 Nr. 389

Das Gemälde ist 1908 entstanden. Ein Jahr vorher hatte Nolde
die Maler der „Brücke" in Dresden besucht, deren Arbeit ihn be-
eindruckte, ohne daß er sich jedoch der Künstlergruppe an-
schloß. In Jena, wo der Freund Hans Fehr an der Universität
lehrte, nahm er im Frühjahr 1908 einen Aufenthalt, Ada, seine
Frau, war dort in einem Sanatorium. Nolde wohnte in Cospeda
im Gasthaus „Zum Grünen Baum zur Nachtigall".
„Studenten kamen und gingen. Hartleben und seine Dichter-
freunde hatten hier ihre Schoppen getrunken. Auf dem Hoch-
plateau hatte Napoleon seine Regimenter zur Schlacht gesam-
melt. Was aber ging mich das alles an. Ich malte kleine Bilder.
Sie wollten nicht gelingen. Dann griff ich zu den Wasserfarben
und malte..." (E.N.: Jahre der Kämpfe. 1934, S. 88). – Hier in
Cospeda schuf der Künstler seine ersten freien, ganz aus Farbe
entwickelten Aquarelle unter „Mitarbeit der Natur". Insofern hat
dieser Aufenthalt für ihn immer eine besondere Bedeutung
gehabt. J. C. J.

63 „Wildtanzende Kinder". 1909

Öl auf Leinwand. 71,5 x 87 cm
Bez. rechts unten: *Emil Nolde*
auf dem Keilrahmen: *Emil Nolde „Wildtanzende Kinder"*
Inv. Nr.: 629 – Erworben 1957: Dauerleihgabe des Kultusministeriums anläßlich des 100. Jubiläums und der Wiedereröffnung der Kunsthalle

Ausstellungen: Hamburg 1957, Kat. Nr. 144 mit Abb.; – Emil Nolde, The Museum of Modern Art, New York 1963, Kat. Abb. S. 17; – Köln 1973, Kat. Nr. 12 Farbtaf. IV; – Zeitung Aalborg 1974, Kat. Nr. 3; – Emil Nolde, Malmö Konsthall, Malmö 1976/77, Kat. Nr. 8 Farbtaf. S. 56

Literatur: Kunsthalle 1958, S. 110; – Hanns Theodor Flemming, Der frühe Nolde, in: Die Kunst, 56. Jg. 1958, S. 204, Abb. S. 205; – Rike Wankmüller, Zur Farbe im Werk von Emil Nolde, in: Das Kunstwerk, H. 5/6, 1958, S. 28; – W. Haftmann 1958, Farbtaf. 12 S. 25; – Kunsthalle 1973, Nr. 146 mit Abb.; – Kunsthalle 1977 Nr. 390; – William Steven Bradley, The art of Emil Nolde in the context of North German Painting and Volkish Ideology, Diss. phil. Northwestern University Evanstone, Illinois 1981, S. 110-113, Fig. 22

Das Gemälde ist das Hauptwerk der vorexpressiven Malerei Noldes und zugleich ein Werk des Umbruchs. Der dynamische, von van Gogh inspirierte und eigenständig von Nolde mit fast exstatischer Wucht aufgeladene Farbauftrag findet hier seinen Höhepunkt. Der Pinselduktus folgt nicht der wirbelnden Tanzbewegung der Kinder, sondern läßt sie vor unseren Augen in kreisenden Zügen erstehen. Das Bild vibriert vor Farbbewegung. „In Landschaften versuchte ich mich. Junge schwarzgefleckte Ochsen malend, und singende Kinder in spielendem Reigen. Die Bilder waren locker und flimmernd gemalt. Mir kam ein Verlangen nach Bindung. Doch mitten in strengster Arbeit plötzlich warf mich eine Vergiftung todkrank hin" (E. N.: Jahre der Kämpfe, 1934, S. 103). – Wieder genesen schuf Nolde wie in Trance – „ich malte und malte, kaum wissend, ob es Tag oder Nacht sei, ob ich Mensch oder Maler nur war" (siehe oben S. 104) – sein erstes religiöses Bild, das „Abendmahl". Es steht nicht nur vom Thema her zusammen mit dem anschließend entstandenen „Pfingstbild" am Beginn seines expressionistischen Werkes, sondern auch in Farbe und Bildgestalt. Fortan sind die Formen fest als Farbfelder oder durch schwarze Linien begrenzt. Farbe ist Ausdruckswert einer inneren Verfassung, die die bedrückende wie befreiende Macht der Visionen, Träume, Ängste, auch des angestrengten Kunst-Wollens gegen die Realität von Natur und Umwelt durchsetzt. Die Wirklichkeit wird in Beschlag genommen und verwandelt: Nolde drückt sich von nun an in seiner eigenen Bildsprache aus. – Nolde hat das Bild im Jahre 1909 in Ruttebüll gemalt, wo er im „Haus an der Schleuse" bei einer jungen Witwe wohnte; deren drei Kinder „wollten singen und tanzen Ringel-Ringel-Rosenkranz" (siehe oben S. 108).

J. C. J.

64 „Binnensee". 1910

Öl auf Leinwand. 69 x 89,5 cm
Bez. rechts unten: *Emil Nolde*
Inv. Nr.: 633 – Stiftung aus der schleswig-holsteinischen Wirtschaft anläßlich des 100. Jubiläums und der Wiedereröffnung der Kunsthalle, 1957

Ausstellungen: Hamburg 1957, Kat. Nr. 41 mit Abb.; – Emil Nolde, Museum des 20. Jahrhunderts, Wien 1965/66, Kat. Nr. 10; – Kat. Duisburg 1972, Nr. 39; – Köln 1973, Kat. Nr. 19 Taf. 18; – Zeitung Aalborg 1974, Kat. Nr. 4; – Emil Nolde, Malmö Konsthalle, Malmö 1976/77, Kat. Nr. 9 mit Abb.; – Expressszionizmus Németországbau, Musée des Beaux Arts Budapest 1980, Kat. Nr. 89, Abb. S. 132; – Leningrad/Moskau 1981/82, Kat. Nr. 83

Literatur: Kunsthalle 1958, S. 110 Abb. 38; – Kunsthalle 1973, S. 147 mit Abb.; – Kunsthalle 1977 Nr. 391 mit Abb.

Das Gemälde ist im Sommer 1910 in Ruttebüll an der schleswig-holsteinischen Nordseeküste entstanden. Dargestellt ist der Binnensee eines Kooges, vermutlich der Gotteskoogsee: „Der Gotteskoogsee: – schwebend über das flache, breite Wasser der Gottesgeist, alle Himmelsherrlichkeiten um sich, spiegelnd die ziehenden Wolken, und die Vögel alle, die tausenden Enten schwärmend hochfliegend, die Sonne verdunkelnd. Und die unendlich vielen Wildgänse, silbergrau auf den sattgrünen Herbstwiesen, am Morgen wegziehend, am Abend wiederkehrend, in ihren langen breiten Dreieckflügen. – Der See atmete in großen Zügen flach und tief. Doch der Zukunft bleiben wohl nur noch kleine dunkle Wasserlöcher, gleich Gottestränen, geweint um eine in Alltäglichkeit verwandelte Urschönheit. – Das Gespenst der Verwertung geht umher" (E. N.: Jahre der Kämpfe,

1934 S. 113).
Die hellen bunten Farben, die in den „Wildtanzenden Kindern" den Farbklang bestimmen, sind im „Binnensee" einer kräftigen, dunklen Farbigkeit gewichen. Die Landschaft ist in stürmischer Bewegung. Gelbe, rotgefleckte Wolken und ihr Spiegelbild im See treiben von rechts zwei Keile in die Bildtiefe, dorthin, wo sich die Grundtöne Blau und Grün in einer Horizontmarkierung trennen, um sich im Himmel wie im See ineinander zu mischen. Pinselhieb und Farbe formen diese wie in Flammen ausbrechende Kooglandschaft.

J. C. J.

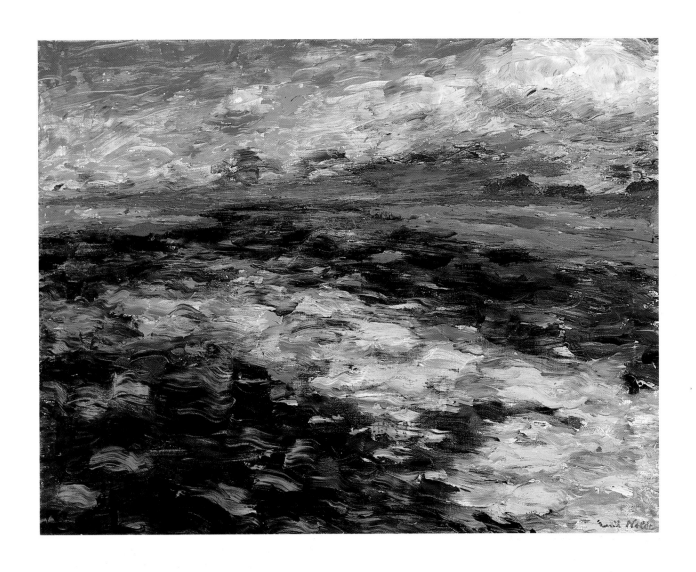

65 „Die Zinsmünze". 1915

Öl auf Leinwand. 117 x 87 cm
Bez. links unten: *E. Nolde*
Inv. Nr.: 630 – Geschenk des Ministerpräsidenten anläßlich des
100. Jubiläums und der Wiedereröffnung der Kunsthalle, 1957

Ausstellungen: La Biennale di Venezia XXVIII, 1956, Kat. S. 391
Nr. 4; – Kiel 1956/57, Kat. Nr. 13; – Hamburg 1957, Kat. Nr. 105
mit Abb.; – Kat. Duisburg 1972, Nr. 40, Abb. S. 34; – Köln 1973,
Kat. Nr. 69, Taf. 53; – Zeitung Aalborg 1974, Kat. Nr. 5 Abb. S. 14;
– Expresszionizmus Németországban, Musée des Beaux Arts
Budapest 1980, Kat. Nr. 96 Abb. S. 139; – Leningrad/Moskau
1981/82, Kat. Nr. 85, Abb. S. 44

Literatur: Kunsthalle 1958, S. 110, Abb. 40; – H. Haisinger, Die
religiösen Bilder von Emil Nolde, in: Die Kunst und das schöne
Heim, Bd. 56, 1958, S. 255 mit Abb.; – Johanna Kolbe, Zur Wie-
dereröffnung der Kieler Kunsthalle, in: Der Wagen 1959, S. 84,
Abb. S. 82; – Kunsthalle 1973, S. 147 mit Abb.; – Kunsthalle 1977
Nr. 392 mit Abb.

Das Gemälde entstand im Herbst 1915 in Guderup auf Alsen.
„Die biblischen Bilder sind intensive Jugenderinnerungen,
denen ich als Erwachsener Form gebe" (E. N. Briefe, 1927,
S. 120: Brief vom 5. Juli 1915). Nolde stellt hier ein Geschehnis
aus dem Leben Jesu dar (Matthäus 22, 16-22): Die Pharisäer
treten an Jesus heran mit der Frage, ob man dem römischen
Kaiser Zins bezahlen solle. Jesus läßt sich die Münze geben,
weist auf das Münzbild des Kaisers und erwidert: So gebt dem
Kaiser, was des Kaisers ist, und Gott, was Gottes ist!
Zugehörig, weil in demselben Jahr entstanden und wegen ihres
neutestamentlichen bzw. legendären Themas die Gemälde
„Heiliger Symeon und die Weiber" und „Simeon begegnet
Maria im Tempel" (mit den gleichen Maßen wie die „Zins-
münze"). Letzteres wirkt kompositionell wie ein Gegenstück zur
„Zinsmünze".
Noldes Figurenbilder haben immer wieder Ablehnung gefun-
den und sind sicherlich der eigentlich schwierige, unpopuläre
und wohl bedeutendste Teil seines Werkes. Daß er die bibli-
schen Gestalten drastisch als Juden dargestellt hat, wurde ihm
– nicht nur in der Nazizeit – heftig vorgeworfen. Er hat sich
schon 1912 anläßlich der Ausstellung seines „Altars" (= die
9 Tafeln zum Leben Christi) so gerechtfertigt: „Ich malte sie als
starke jüdische Typen, denn es waren gewiß nicht die
Schwächlinge, welche sich zur revolutionären neuen Lehre
Christi bekannten. Wie mag es seltsam gewesen sein, Christus
als Mensch und Führer, wandernd, predigend von Dorf zu Dorf,
mit ihm um ihn, die zwölf einfachen Menschen, jüdische Zöllner
und Fischer. Daß während der Renaissancezeit die Apostel und
Christus als italienische oder deutsche Gelehrte gemalt wur-
den, mag in der Geistlichkeit die Meinung festgelegt haben, daß
diese überlieferte Art für immer bleiben müsse, daß mit diesem
künstlerischen Betrug – scharf gesagt – weiter betrogen wer-
den soll. Es war mir ganz merkwürdig, zur gleichen Zeit und
während Jahrzehnten von zwei entgegengesetzten Seiten
bedroht und bekämpft zu werden. Es bedarf eiserner Charak-
terstärke, um ruhig zu bleiben, wenn ein Maler einerseits von
den Juden verfolgt wird, weil er sie als Juden malt, und anderer-
seits von den Christen bekämpft wird, weil sie Christus und die
Apostel als Arier gemalt sehen wollen. – Wo führt das hin? ...
Während bald zwei Jahrtausenden haben wir uns dem Ideen-
gang unrichtiger Darstellung gefügt. Ich habe den Glauben, daß
eine erkannte Wahrheit nicht wieder ins Dunkel zurückfallen
kann. Wir werden nie wieder glauben, daß die Sonne sich um
unsere Erde dreht. Auch meine religiösen Bilder bleiben Wahr-
heitszeichen für immer, weil sie Kunst und weil wahr sie sind"
(E. N., Jahre der Kämpfe, 1934, S. 170 f.).
Jesus steht wie eine festgefügte Säule den beiden Pharisäern
gegenüber. Die drei hemdartigen Gewänder, die zweidrittel des
Bildplans mit dunklen Flächen besetzen, orientieren sich in
ihrer asketischen Kargheit an mittelalterlichen Altären, die Apo-

stel oder Heilige aufgereiht vor Augen stellen. Das obere Drittel
wird von den großen Köpfen beherrscht, von den glotzenden
Augen der Pharisäer und dem Auge Jesu. Das geschlossene
kantige Profil grenzt den Gottessohn nachdrücklich von der
Pharisäerwelt, von den pausbäckigen Rundköpfen, den Rau-
schebärten ab. Jesu Hand mit der Münze schafft keine Verbin-
dung, sondern drängt die Frager von sich weg. Der Hintergrund
ist für die Bildgestalt wichtig. Der gelbe Boden belebt die dunk-
len Gewandflächen, das Grün (Palmen) bezeichnet den exoti-
schen Ort der Handlung, der bärtige Mann im Hemd im Rücken
Jesu, wohl einer der Fischer-Jünger, wohnt staunend dem
Geschehen bei. J. C. J.

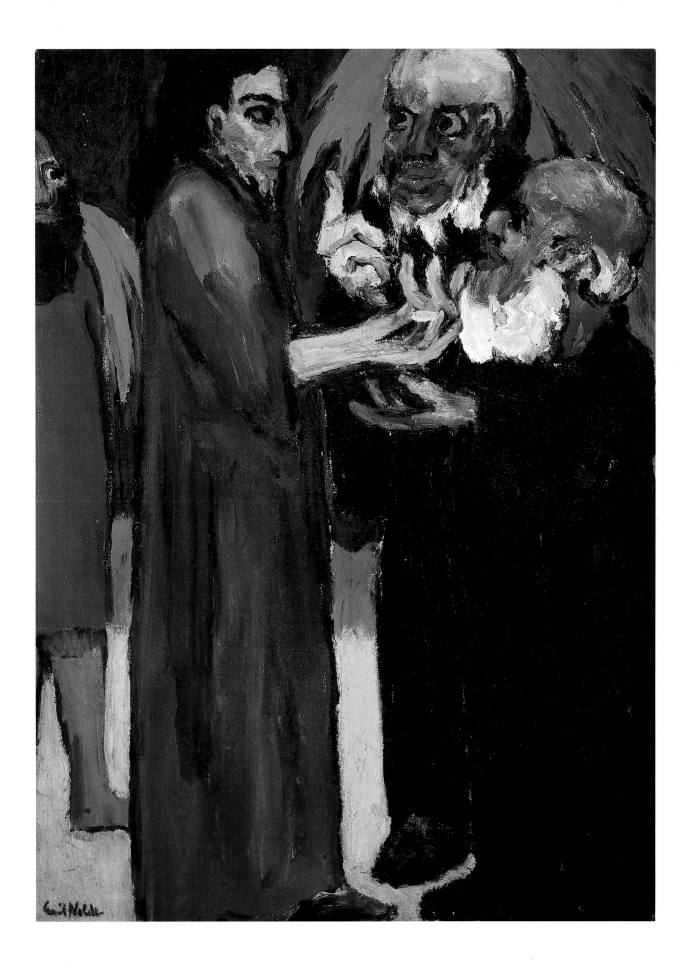

66 „Blumenbild". 1926

Öl auf Leinwand. 65,5 x 83 cm
Bez. rechts unten: *Emil Nolde*
Inv. Nr.: 553 – Geschenk des Kultusministeriums des Landes
Schleswig-Holstein, 1951

Ausstellungen: Kiel 1956/57, Kat. Nr. 26; – Zeitung Aalborg
1974, Kat. Nr. 6

Literatur: R. Sedlmaier 1955, S. 29; – Kunsthalle 1958, S. 110 f.; –
Kunsthalle 1973, S. 147 mit Abb.; – Kunsthalle 1977 Nr. 393

Das Bild ist 1926 entstanden. Die dunkle, feste Farbigkeit, in der
das Rot der Mohnblüten und das Rostrot des Goldlacks ein
schwingendes Farbzentrum setzen, das die Blautöne des Rit-
tersporns rahmen, gibt dem Bild eine starke schwermütige Aus-
strahlung. „Hinter Mauern lebt der Künstler, zeitlos, selten im
Flug, oft im Schneckenhaus. Seltsames, tiefstes Naturgesche-
hen liebt er, aber auch die helle, offene Wirklichkeit, die ziehen-
den Wolken, blühende, glühende Blumen, die Kreatur. Unbe-
kannte, ungekannte Menschen sind seine Freunde, Zigeuner,
Papuas, sie tragen keine Laterne. Er sieht nicht viel, andere
Menschen aber sehen gar nichts. Er weiß nichts. Er glaubt auch
nicht an die Wissenschaft, sie ist nur halb. Wie die Sonne nicht
kennt die Dämmerstunde, den Hauch, das Zarte, den seltsamen
Zauber dieser Stunde – wenn sie erscheint ist alles längst
scheu entflogen – so kennt auch die Wissenschaft mit ihrer
Loupe dies alles nicht. Besser kann ich nicht sagen, was ich
sagen möchte, nur zuweilen kann ich es malen." (aus: Emil
Nolde, Briefe, 1927, S. 179, Brief vom 9. X. 1926). J. C. J.

67 „Dahlien und Rittersporn". 1928

Öl auf Sperrholz. 74 x 88 cm
Bez. links unten: *Emil Nolde*
auf der Rückseite: *Emil Nolde: Dahlien und Rittersporn*
Inv. Nr.: 631 – Geschenk des Kultusministeriums des Landes
Schleswig-Holstein anläßlich des 100. Jubiläums und der Wie-
dereröffnung der Kunsthalle, 1957

Ausstellungen: Kiel 1956/57, Kat. Nr. 28; – Hamburg 1957, Kat.
Nr. 144 mit Abb.; – Kat. Duisburg 1972, Nr. 41; – Zeitung Aalborg
1974, Kat. Nr. 7, Abb. S. 3

Literatur: Hans Fehr, Emil Nolde, Köln (1957), Abb. S. 93; –
Kunsthalle 1958, S. 111 Abb. 39; – Kunsthalle 1973, S. 148 mit
Abb.; – Kunsthalle 1977 Nr. 394

1928 auf Seebüll entstanden, wohin der Maler von Utenwarf
zog, einem Bauernhaus nahe seinem Geburtsort, das Nolde seit
1912 bewohnte. 1927 entstand nach eigenen Entwürfen auf
einer Warft das Haus Seebüll, ständiger Wohnsitz des Künstlers
und heute Ausstellungshaus der Stiftung Ada und Emil Nolde.
Vermutlich ist dieses Bild eines der ersten, das Blumen aus dem
neu angelegten Garten als Gegenstand hat. Viele Werke sollten
in den Jahrzehnten bis zum Tod des Malers vor diesen selbst-
gehegten Gartenblumen entstehen. In den Garten hatte Nolde
sein gemeinsames Leben mit Ada verwoben: „Dann aber zeich-
nete ich zwei Buchstaben hin, A und E, mit einem kleinen Was-
ser wie ein Schmuck dazwischen, die Buchstaben verbindend.
Gar niemand sah in diesen Fußwegen mit ihren Rabatten dane-
ben, was es eigentlich sei. Wir sagten es niemand. Auch als

unser Gärtnerfreund aus Mögeltondern forschend fragte, nach
welchem Prinzip der Garten angelegt sei, sagten wir nichts."
(E. N.: Reisen, Ächtung, Befreiung, 1967 S. 94/97).
Das Blumenbild ist fröhlich, lebensbejahend. Der Maler hat mit
seinem Gefühl für dekorative Eindeutigkeit die Farbformen auf
der Bildfläche angeordnet und einen Bildraum entworfen, aus
dessen Tiefe die Blüten nach vorn, auf den Betrachter zu,
andrängen. J.C.J.

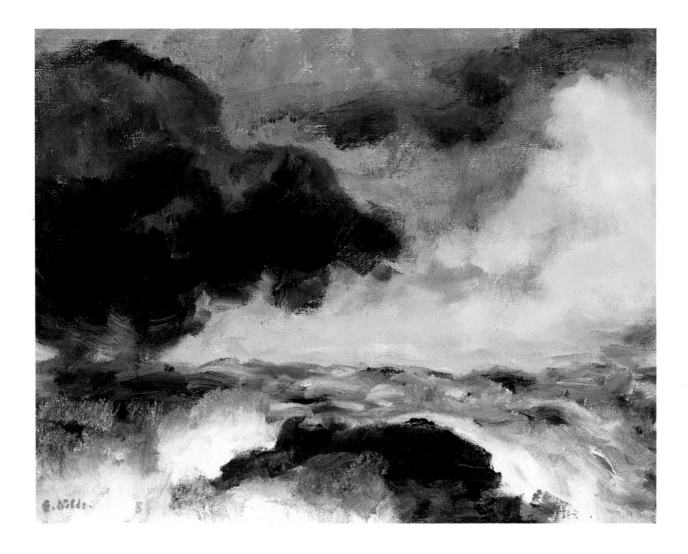

68 „Bewegtes Meer". 1948

Öl auf Leinwand. 68 x 88 cm
Bez. rechts unten: *E. Nolde* – auf dem Keilrahmen: *Bewegtes Meer*
Inv. Nr.: 593 – Geschenk Emil Noldes, 1951

Ausstellungen: Kiel 1956/57, Kat. Nr. 44; – Kiel 1967, Kat. Nr. 54, Farbtaf. – Kat. Duisburg 1972, Nr. 42; – Zeitung Aalborg 1974, Nr. 8, Abb. S. 5

Literatur: R. Sedlmaier 1955, S. 29; – Kunsthalle 1958, S. 111; – Kunsthalle 1973, S. 148 mit Abb.; – Kunsthalle 1977 Nr. 395

Nolde hat das Bild 1948 mit 81 Jahren gemalt. Weder diesem noch den anderen nach der Befreiung 1945 entstandenen Werken sieht man das Alter des Malers an. Insofern ist Noldes Alterswerk einzigartig, es wird von kaum einem der expressionistischen Mitstreiter auch nur annähernd in Intensität und Frische erreicht. „Auch war ihr [Adas] Miterleben in der Freude, als mir die verschnürten Hände freigegeben wurden, sehr groß. Ich hatte bereits im ersten Sommer danach [1945] recht glücklich gemalt und konnte noch malen! Man wußte es selbst kaum mehr, ob es noch möglich sei … Im folgenden Sommer ging es noch besser. Es war mir wie aufgespeicherte, innigste Empfindungen, die sich zu lösen vermochten" (E. N.: Reisen, Ächtung, Befreiung, 1967 S. 175).
Seit 1910, als er die Folge der Herbstmeere gemalt, hat Nolde das Thema Meer immer wieder in allen ihm zu Gebote stehenden Techniken dargestellt. Wie die Blumen bilden diese Meerbilder eine Konstante in seinem Werk, und so ist er der große

Verherrlicher, Mystiker des Meeres in der Bildkunst des 20. Jahrhunderts geworden. Tief mußte das Erlebnis des Elements, an dessen Ufern er zeitlebens gelebt und geschaffen hat, in seinem Herkommen und Charakter verwurzelt sein. so hat man immer wieder – wie vor diesem jugendlich-frischen, temperamentvollen Bild – das Empfinden, man wohne als Betrachter einer Zwiesprache zwischen dem Meer und dem Künstler bei, einer Zwiesprache, die in Duktus und Farbe das Bild wie selbstverständlich als spontane Notation entstehen ließ: „Alles Ur- und Urwesenhafte immer wieder fesselte meine Sinne. Das große, tosende Meer ist noch im Urzustand, der Wind, die Sonne, ja der Sternenhimmel wohl fast auch noch so, wie er vor fünfzigtausend Jahren war." (E. N.: Jahre der Kämpfe, 1934, S. 177). Bis zu seinem Tod hat Nolde von dieser Faszination in seinem Werk Zeugnis abgelegt. J. C. J.

Hans Olde

Am 27. April 1855 ist Hans Olde als Sohn eines Landwirts in Süderau im südlichen Holstein geboren. Seine Mutter stammte vom Gut Seekamp bei Kiel, das der Vater 1865 zur Bewirtschaftung übernahm und 1878 käuflich erwerben konnte. Hans Olde besuchte das Realgymnasium in Kiel. Freundschaft mit seinem Schulkameraden, dem späteren Bildhauer Adolf Brütt. Nach dem Abitur 1877 erlernte er für zwei Jahre auf Wunsch des Vaters die Landwirtschaft. Gegen den Willen des Vaters beschloß Olde, Künstler zu werden. 1879 wandte er sich an den Kieler Maler Sophus Claudius, der sich für ihn einsetzte. Im Frühjahr desselben Jahres konnte er sein Studium an der Kunstakademie in München beginnen. Er lernte bei Alexander Straehuber und Gyula von Benczurk, erhielt 1881 die bronzene Medaille der Akademie für Arbeiten in der Naturklasse und wurde daraufhin in die Klasse von Ludwig von Löfftz aufgenommen. Hier lernte Olde Lovis Corinth kennen. 1883 Italienreise mit Adolf Brütt. Im Frühjahr 1884 beendete Olde sein Studium an der Akademie und kehrte nach Seekamp zurück. Im gleichen Jahr reiste er mit seinen Freunden, den Malern Fritz Stoltenberg und Peter Paul Müller nach Esbjerg und später allein weiter nach Fanö.

Vom Januar bis Mai 1886 besuchte Olde die Académie Julian in Paris gemeinsam mit Lovis Corinth und Hermann Schlittgen. Von Paris aus kehrte er zusammen mit Corinth nach Seekamp zurück. Während Corinth im östlichen Holstein malte, zog Olde zu Adolf Brütt nach Berlin, wo er mit Franz Skarbina, Max Klinger und Karl Stauffer-Bern verkehrte. 1887 Rückkehr nach München und Eintritt in die Sezession. 1888 war er für kurze Zeit in Paris und erhielt 1889 die zweite Medaille auf der Pariser Weltausstellung. Er heiratete Margarethe Schellhass aus Bremen.

1892 übersiedelte Hans Olde nach Seekamp. 1894 Mitbegründer der Schleswig-Holsteinischen Kunstgenossenschaft und 1898 Gründungsmitglied der Berliner Secession. Reisen führten ihn nach Brüssel, Paris, London, nach Spanien und Italien.

1902 wurde Olde als Direktor und Professor an die Kunstschule in Weimar berufen. Gemeinsam mit Henry van de Velde und Harry Graf Kessler war er am Aufbau des „neuen Weimar" beteiligt. 1903 Gründungsmitglied des Deutschen Künstlerbundes.

1910 legte Hans Olde die Direktion der Kunstschule in Weimar nieder, blieb aber noch für ein Jahr als Professor dort tätig. 1911 Berufung als Direktor und Professor an die Kunstakademie in Kassel. 1914 wieder in Italien.

Am 25. Oktober 1917 ist Hans Olde in Kassel gestorben.

Literatur: Ausst. Katalog: Hans Olde. Nachlaß-Ausstellung im Kunstverein zu Kassel, Kassel 1918; – Ausst. Katalog: Hans Olde. Nachlaß-Ausstellung in der Kunsthalle, Kiel 1918; – Ausst. Katalog: Hans Olde. Gedächtnis-Ausstellung im Karlsplatzmuseum, Weimar 1919; – Ausst. Katalog: Nachlaß-Ausstellung im Sächsischen Kunstverein zu Dresden, Dresden 1919; – Hildegard Gantner, Hans Olde 1855 – 1917 Leben und Werk, Diss. phil. Tübingen 1968, Muttenz 1970 (dort weitere Literatur).

69 „Unter Blütenbäumen". 1884/85

Öl auf Leinwand. 95 x 130 cm
Bez. auf der Rückseite: *H. Olde No 89*
Dame im Garten
Inv. Nr.: 612 – Erworben 1954 von Hans Olde, dem Sohn des Künstlers, mit Mitteln des Kulturministeriums

Ausstellungen: Kunstverein Hamburg 1885; – Salon de Paris 1886, Kat. Nr. 1770; – Kunstverein München Nov. 1886; – Ausstellung in der Galerie Gurlitt Berlin 1888; – Kassel 1918, Kat. Nr. 14; – Kiel 1918, Kat. Nr. 3; – Weimar 1919, Kat. Nr. 3; – Dresden 1919, Kat. Nr. 2; – Kat. Duisburg 1972, Nr. 43 mit Abb.; – Kat. Kiel 1981/82, Nr. 84 D mit Farbabb.; – „Brahms-Phantasien". Johannes Brahms – Bildwelt, Musik, Leben, Kunsthalle zu Kiel, Sept./Okt. 1983, Kat. Nr. 124 mit Abb.

Literatur: H. Gantner 1970, S. 13, 15 f., 24, 96, Oeuvre-Katalog Nr. 12 (dort weitere Literatur); – Kunsthalle 1973, S. 149 mit Abb.

Das Gemälde wurde im Frühjahr 1884 auf Seekamp begonnen und dort ein Jahr später vollendet. Eine Vorzeichnung befindet sich in Privatbesitz. „Unter Blütenbäumen" ist die erste bedeutende künstlerische Leistung Hans Oldes und gehört zu den ersten Werken, mit denen er an die Öffentlichkeit trat. Das Bild wurde 1885 in Hamburg ausgestellt und erregte wegen seiner ungewohnten Hellfarbigkeit Mißfallen bei den konservativen Hanseaten. Im Folgejahr fand es jedoch Aufnahme im Salon de Paris, was als besondere Auszeichnung zu gelten hat.

Die bei Ludwig von Löfftz in München erworbenen kompositorischen und koloristischen Qualitäten verbinden sich mit einer Offenheit für französische Pleinairmalerei, die zunehmend für Olde maßgeblich wird.

Das Sujet der Obstblüte lädt den Freiluftmaler ein, sich vom dunklen Atelierton zu befreien und Helligkeit, Licht und Frische ins Bild zu bringen: weiße Blütenfülle auf zartem Geäst, leuchtendes Wiesengrün mit locker gemalten bis hingetupften Halmen, Gewächsen und Blumen, in der Ferne heller werdend und verschwimmend.

In der lieblichen Umgebung mutet die schwarz und hochgeschlossen gekleidete, ernstblickende Frauengestalt auf dem Stuhl – ein Porträt Minna Oldes, der Schwester des Künstlers – wie ein Fremdkörper an. Dieser Eindruck wird durch den spielerisch gehaltenen Grashalm, durch Buch und Blüten im Schoß oder die zierlich auf einem roten Stein ruhenden Füße nicht widerlegt, sondern eher verstärkt. Die Gesten und Attribute, die die Frau mit der frühlingshaften Natur in Einklang bringen sollen, erweisen sich angesichts der herben, grüblerisch-resignierenden Gesichtszüge als bloße Attitüde, mit der die Dargestellte den an sie gestellten Rollenerwartungen nachkommt. Die authentische Ausstrahlung ihres Gesichts wirkt stärker als die angepaßte Haltung und läßt auch den blütenweißen Sonnenschirm und den Strohhut im Gras – beide vom Bildrand wirkungsvoll wie zufällig überschnitten – als fremd und künstlich erscheinen.

Minna Olde wird in der Literatur als „kränklich" oder „unglücklich verlobt" apostrophiert und damit in die Einsamkeit individuellen Schicksals verbannt. In der spannungsvollen Konfrontation ihres tristen Ausdrucks mit der blühenden Natur einerseits und den leblosen Requisiten bürgerlichen Schönheits- und Mußekultes andererseits erscheint sie im Bild als Paradigma eingeschränkten Frauenlebens in der wilhelminischen Gesellschaft. Dieser Blickwinkel ist sicher nicht bewußte Absicht des Malers. Aber als Mensch, der seine Künstlerexistenz erkämpft hatte und bemüht war, sich aus ästhetischen Konventionen zu befreien, vermochte er besonders betroffen auf die Prägung seiner Schwester einzugehen und entging der Gefahr, sie als Statistin für eine Idylle zu mißbrauchen. I. K.

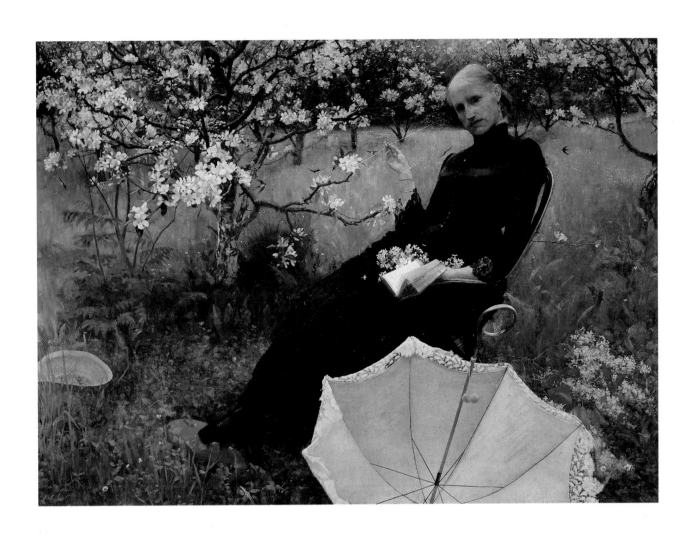

70 „Kühe". 1886/88

Öl auf Leinwand (dubliert). 122,5 x 173,5 cm
Bez. links unten: *Hans Olde/Seekamp 1888*
Inv. Nr.: 161 – Erworben 1896 vom Künstler

Ausstellungen: Münchener Jahres-Ausstellung 1889; – Allge-
meine Kunstausstellung, Bremen 1890; – Internationale Kunst-
ausstellung veranstaltet vom Verein Berliner Künstler, Berlin
1891, Kat. Nr. 795 (dort mit falschem Titel); Kunsthalle zu Kiel
1896; – Ausstellungen der Schleswig-Holsteinischen Kunstge-
nossenschaft in Flensburg 1898 und Heide 1910; – Kiel 1935,
Kat. Nr. 16; – Malerei nach Photographie, Stadtmuseum Mün-
chen 1970, Kat. S. 114; – Kat. Kiel 1981/82, Nr. 74 D mit Abb.

Literatur: H. Gantner, 1970, S. 27 f., 37, Oeuvre-Verzeichnis
Nr. 19 (dort weitere Literatur); – Kunsthalle 1978, S. 149 f. mit
Abb.

Dieses Gemälde entstand in den Sommermonaten 1886 auf
Seekamp und wurde von Olde 1888 noch einmal übergangen.
In der weitergehenden Lockerung des Pinselstrichs und ver-
stärktem Eingehen auf die Wirkungen des Lichts zeigt es einen
deutlichen Niederschlag von Hans Oldes erstem Parisaufent-
halt im Frühjahr 1886. An das Vorbild Millets ist bei dieser Kuh-
weide, auf der eine Melkerin ihrer Arbeit nachgeht, nur noch
entfernt zu denken. Nicht das Ethos harter bäuerlicher Arbeit
und soziales Engagement prägen die Auffassung des Themas,
sondern die Hingabe an eine Stimmung, an den Reiz einer üppi-
gen sommerlichen Weidelandschaft, die von Sonnenlicht
durchflutet und erwärmt wird. Nicht so sehr die Kühe als Lebe-
wesen sind von Interesse, sondern die Art, wie die Schecken
und Glanzflächen ihres Fells sich mit den darauffallenden Son-
nenflecken zu einem „Augenfest" verbinden. Das im Schatten

hockende Mädchen empfängt Licht auf den Armen durch die
Reflektion des innen roten Eimers. Es ist dem Blick gefällig
durch seine angenehme Gestalt und das im Schatten noch
leuchtende Weiß seines Kopftuchs.
Für Melkerin und Kühe liegen photographische Studien von
Olde vor. Der Maler bediente sich der Photographie gern als
Hilfsmittel zur Klärung der Form. Die so entstandenen kompak-
ten Körper von Mensch und Tieren werden im Bild eingebettet
in die flirrende, helle, gespachtelte und getupfte Gras- und
Baumlandschaft mit ihren bunt durchsetzten Grün- und Blautö-
nen.
Die zeitgenössische Kritik rühmte das Gemälde als „ein Mei-
sterwerk ersten Ranges" und lobte die „ganz einzigartige
Gesamtwirkung, die noch vor zehn Jahren völlig unverstanden
gewesen wäre, jetzt aber uns nur bewußt macht, wie merkwür-
dig reich der ‚Farbenkasten der Natur' ist". (Kölnische Zeitung v.
4. 8. 1889). I. K.

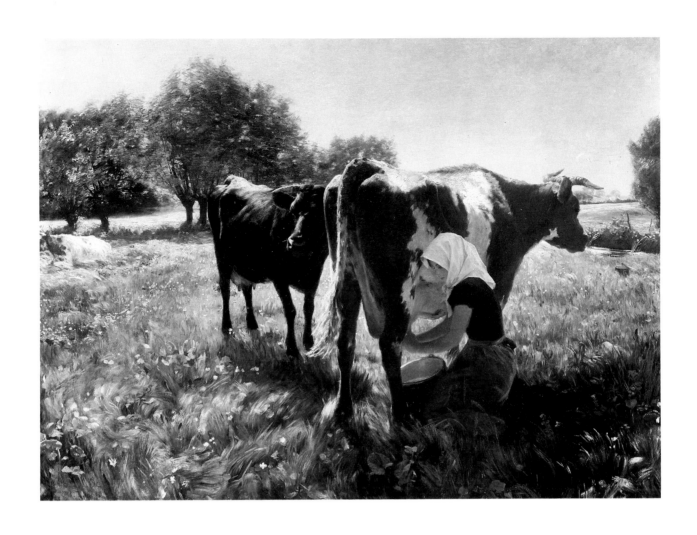

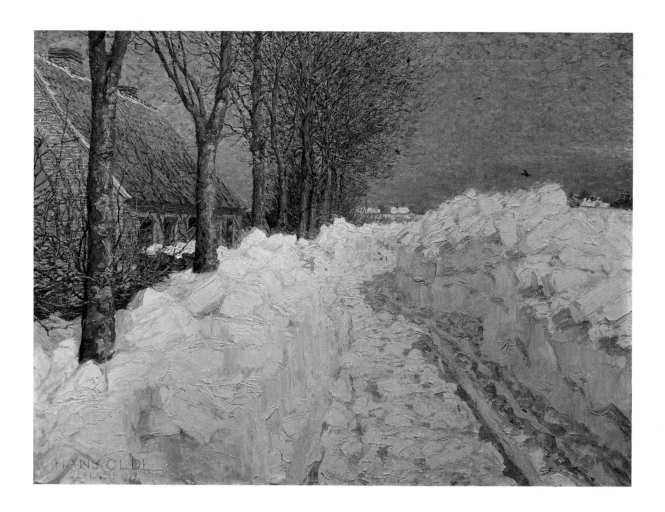

71 „Rotes Haus im Schnee". 1893

Öl auf Leinwand (dubliert). 104 x 136 cm
Bez. links unten: *Hans Olde Seekamp 1893*
Inv. Nr.: 274 – Erworben 1918 aus dem Nachlaß des Künstlers

Ausstellungen: Große Berliner Kunstausstellung im Landes-Ausstellungsgebäude am Lehrter Bahnhof, Berlin Mai-Sept. 1893, Kat. Nr. 1150; – Internationale Kunstausstellung des Vereins bildender Künstler. „Secession" München 1893, Kat. Nr. 401; – Ausstellung in der Kunsthalle zu Kiel 1893; – Große Berliner Kunstausstellung 1913, Kat. Nr. 452; – Kassel 1918, Kat. Nr. 3 (dat. 1892)

Literatur: H. Gantner, 1970, S. 57, Oeuvre-Verzeichnis Nr. 51 (dort weitere Literatur); – Kunsthalle 1973, S. 150 mit Abb.; – Bruckmanns Lexikon der Münchner Kunst. Münchener Malerei des 19. Jahrhunderts, bearb. v. Horst Ludwig u. a., Bd. 3, München 1982, Farbabb. 382

Schneebilder waren ein beliebtes Thema impressionistischer Malerei, dem sich Hans Olde mit besonderem Interesse zuwandte. Claude Monet hatte schon in den 1860er Jahren die luminaristischen Reize der in Weiß gehüllten Winterlandschaft entdeckt. Er war der erste, der sie von allen symbolischen und erzählenden Anspielungen befreite und in ihr die Poesie des Augenblicks beschwor. Oldes Begeisterung für das Werk Monets wurde zum Auslöser für seine entschiedene Hinwendung zum Impressionismus seit seinem zweiten Parisaufenthalt 1892. Sein Farbauftrag wird pastos. Er bringt leuchtende Farben wie hier Rot und Blau unvermischt ins Bild.
Das in der Sonne flimmernde und in den Schattenpartien das Blau des Himmels aufnehmende Schneeweiß deckt Gegenständliches zu und führt mit seinen Nuancen und dem starken Farbrelief ein reiches malerisches Eigenleben. Grund für das Hamburger Publikum von 1896 sich wieder zu erregen: „Das ist so ein zusammengeklextes Bild – Schlagsahne mit Himbeereis und dünner Waschblautunke..." (General Anzeiger, Hamburg 26. 3. 1896, zit. nach Gantner, S. 63). Auch Haus und Bäume wirken als Farbsensationen und Stimmungsträger ohne besondere inhaltliche Bezogenheit. Bei aller optischen Brechung durch das Licht behaupten sie aber mehr Körperlichkeit und stoffliche Existenz als man es etwa bei Monet finden würde. Olde verweigert die vollständige Atomisierung der Dinge; die Sinnlichkeit des Norddeutschen beläßt ihnen ihre Tastbarkeit. Die in die Tiefe gestaffelten Linien und Flächen von Hausfront, Baumreihe und Wegfurche setzen außerdem dekorative Akzente, die auf den Jugendstil verweisen. I.K.

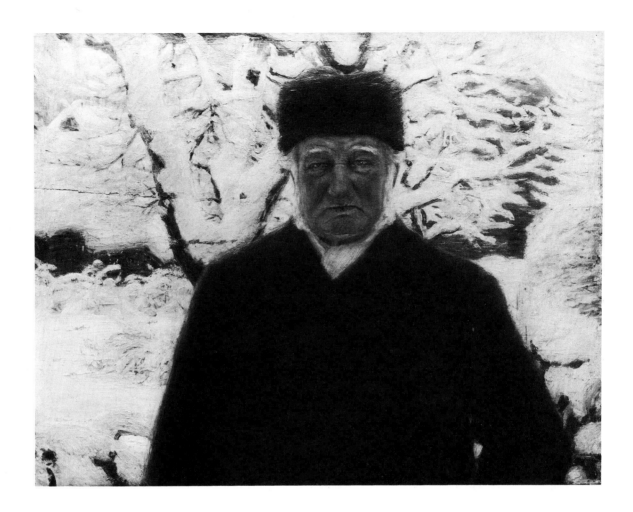

72 „Alter Herr im Schnee". 1902

Öl auf Holz. 64,5 x 82 cm
Bez. rechts unten: *Olde S. 1902*
Inv. Nr.: 273 – Erworben 1918 von der Witwe des Malers

Ausstellungen: Jahresausstellung im Glaspalast, München
1902, Kat. Nr. 944; – Zwei Ausstellungen der Akademie der
Künste, Berlin 1907; – Ausstellung im Neuen Kieler Kunstmu-
seum, Kiel 1909; – Jubiläumsausstellung der Grossherzog-
lichen Kunstschule zu Weimar 1910; – Kassel 1913, Kat. Nr. 550;
– Hamburg 1918, Kat. Nr. 115; – Sønderjysk Kunstudstilling paa
Charlottenborg, Kopenhagen Aug./Sept. 1937, Nr. 317

Literatur: H. Gantner, 1970, S. 99 ff., Oeuvre-Verzeichnis Nr. 149
(dort weitere Literatur); – Kunsthalle 1973, S. 151 f. mit Abb.

Dargestellt ist der Landwirt Joachim Wilhelm Olde, der Vater
des Künstlers. Eine zweite Fassung auf Leinwand befindet sich
in Münchener Privatbesitz. Die frontal gesehene, nah an den
Betrachter herangerückte Halbfigur vor einer Landschaft im
Querformat ist als Porträttypus nicht geläufig. Die Bildform hält
eine Balance zwischen denkmalhafter Distanzierung und inti-
mer Nahsicht. In ihrer raumverdrängenden Wucht erinnert die
Figur an Wilhelm Leibls Bauerngestalten mit ihrer ins Allgemein-
menschliche verweisenden Bedeutung. Vor dem von ver-
schneiten Bäumen fast verstellten schneebedeckten Gehöft
Seekamp stehend nimmt sich der vermummte alte Herr mit den
skeptisch verschlossenen Gesichtszügen und seinen weißen
Haaren und Brauen wie ein Inbegriff von Alter und Vaterautorität
aus. Zeitlebens hat Olde unter dem Druck dieser Persönlichkeit
gestanden und sich gezwungen gesehen, seine Berufung zum
Künstler durch äußere Erfolge zu rechtfertigen, um Zustimmung
und Anerkennung des kunstfremden Vaters zu finden.

Das Bildnis begegnet dem Vater mit Respekt und versucht auch
einzufühlen, mit welchem Preis dessen Selbstverständis
erkauft war. Die Figur ist im Umriß isoliert, im Ausdruck einsam
und undurchdringlich. Das Weiß von Brauen, Haaren und Schal
ist bedeutungsvoll auf den Hintergrund bezogen: Der Schnee
schützt die Natur, verbirgt sie aber auch. Die weiß verschneite
Landschaft ist eindrucksvoll, aber frostig. I. K.

73 „Bildnis Detlev von Liliencron". 1904/05

Öl auf Leinwand. 140 x 110,5 cm
Bez. rechts unten: *Olde S. 1904*
Inv. Nr.: 264 – Erworben 1913 vom Künstler durch die Lange-Stiftung

Ausstellungen: Künstlerhaus, Berlin 1907; – Kieler Kunstmuseum 1909; – Leipziger Jahresausstellung in Verbindung mit dem Deutschen Künstlerbund, Leipzig 1911; – Kiel 1935, Kat. Nr. 55; – Malerei nach Fotographie, Stadtmuseum München 1970, S. 116 f., Kat. Nr. 870, Abb. S. 46

Literatur: H. Gantner, 1970, S. 97 f. 169 f., Oeuvre-Verzeichnis Nr. 154 (dort weitere Literatur); – Kunsthalle 1973, S. 152 mit Abb.; – Bruckmanns Lexikon der Münchner Kunst. Münchner Maler im 19. Jahrhundert, Bd. 3, bearb. von Horst Ludwig u. a., München 1982, S. 239 Abb. 380

Das Bildnis zeigt den Dichter und Novellisten Detlev Freiherr von Liliencron, den 1844 in Kiel gebürtigen Landsmann Hans Oldes. Liliencron war zunächst Offizier gewesen und hat an den Kriegen 1866 und 1870/71 teilgenommen. 1875 reichte er seinen Abschied ein, um nach Nordamerika auszuwandern. Nach seiner Rückkehr 1877 wurde er Verwaltungsbeamter und Kirchspielvogt in Kellinghusen bis 1887. Danach lebte er bis zu seinem Tode 1909 als freier Schriftsteller in München, Berlin, Altona, zuletzt seit 1901 in Hamburg-Rahlstedt. Seine literarische Bedeutung wird vor allem in seiner impressionistisch-lautmalerischen Natur- und Liebeslyrik gesehen sowie in Dichtungen und Prosa zu den Themen Krieg, Soldatenleben, Jagd, Seefahrt, Junkertum.
Olde hatte Liliencron 1898 kennengelernt. Für die Zeitschrift „Pan" fertigte er damals eine Lithographie mit dem Kopf des Dichters an. Der Maler unterstützte den stets in Geldnöten befindlichen anspruchsvollen Adligen durch gelegentliche Geschenke und Empfehlungen.
Das Gemälde verdankt seine Entstehung der Anregung des mit Olde befreundeten Direktors der Hamburger Kunsthalle, Alfred Lichtwark. Lichtwark hatte bei Olde drei Dichterporträts für die Hamburg-Abteilung des Museums bestellt: Liliencron, Gustav Falke und Elise Averdieck. Da kein fester Auftrag vorlag, unterblieb die Erwerbung, und es kam auch nicht zur Ausführung des letztgenannten Bildnisses. Aus Briefnotizen geht hervor, daß das 1904 datierte Porträt Liliencrons erst 1905 vollendet wurde.
Olde benutzte als Sehhilfe Photographien. Es sind Aufnahmen mit gestreifter Hose erhalten, die vermutlich als Studienphotos der ersten Arbeitsphase angehören sowie eine Modellaufnahme für das Gemälde und eine Aufnahme mit Maler und Modell bei der Sitzung im Freien, auf denen der Dargestellte im dunklen Anzug erscheint. Das letztere Photo ist von einem Photographen oder mit Selbstauslöser aufgenommen und dokumentiert nach weitgehender Fertigstellung des Bildes noch einmal die Freilichtsituation. Kurios wirkt dabei die Erhöhung der Bank durch ein Holzpodest. Die etwas zu kurz geratenen Beine auf dem Gemälde dürften eine Folge der Arbeit nach Photos sein; denn Verkürzungen sind nicht unmittelbar von der Photographie auf die Leinwand übertragbar.
Das Porträt zeigt den Dichter in steifer Haltung auf einer Bank in einer Park- oder Waldlandschaft sitzend. Seine Kleidung und die Pose mit dem souverän zur Lehne ausgreifenden Arm, dem lässig in der linken Hand ruhenden Spazierstock und dem auf dem Knie balancierten Hut lassen ihn als Inbegriff eines gesellschaftlich arrivierten Mannes erscheinen. Der „Schuldenbaron" und „liederliche" Literat, der sich selbst scherzhaft einen „Haremswächter, Seiltänzer, Bauchtänzer, höherer Magier, Flohtheaterbesitzer, Wahrsager... nennt (Brief an A. Holtorf v. 24. 12. 01, in: Ausgewählte Briefe, hrsg. v. R. Dehmel, Bd. 2, Berlin 1910), läßt sich in der Rolle des seriösen Nobelmannes porträtieren. Weit weniger als Oldes Lithographie von 1898 offenbart das Gemälde die Lebendigkeit dieser facettenreichen Poetenexistenz. Liliencron hat zeitlebens gern mit der Attitüde des Grandseigneurs kokettiert und sie auch literarisch ausgeschöpft. Zum Zeitpunkt der Entstehung des Bildes kam er durch Familiengründung und späte öffentliche Anerkennung auch tatsächlich zu einer gewissen Sicherung seiner Verhältnisse, über die er aber in Gedichten selbst spottete. Daß er sich in ein so konventionelles bourgoises Standesporträt zwängen ließ, hängt wohl nicht zuletzt mit dem offiziellen Anlaß für das Zustandekommen des Bildes zusammen. Malerisch relativiert Olde freilich die Steifheit etwas durch das Spiel des Lichts, das in heiterer Willkür helle Flecken auf Boden, Bank, Baumstamm und Gesicht des Dargestellten wirft und den waldigen Hintergrund geheimnisvoll stimmt. I. K.

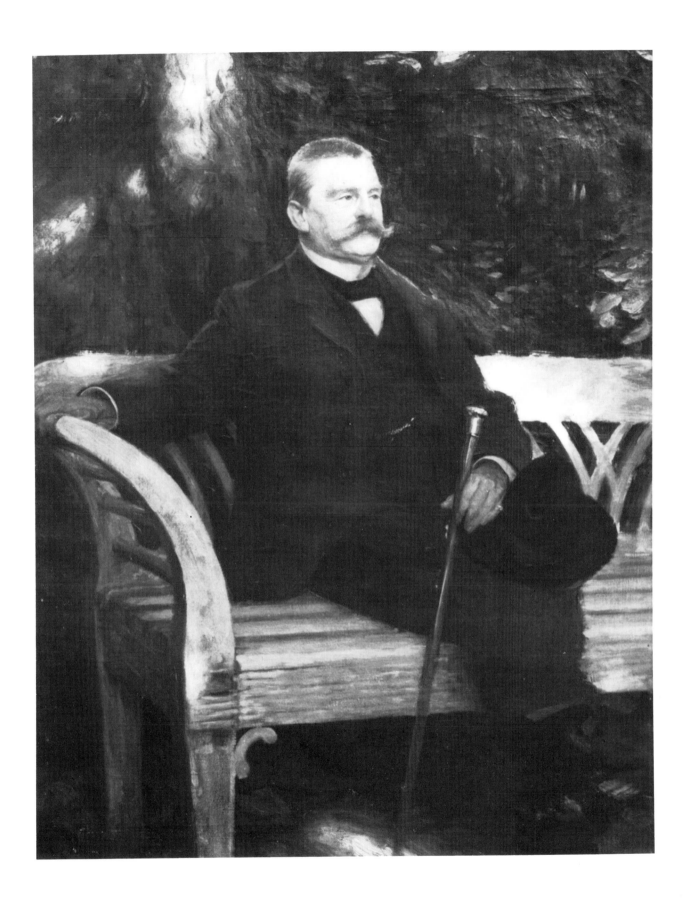

74 „Gewitter". Um 1911

Öl auf Leinwand. 76,5 x 86 cm
Unbezeichnet
Inv. Nr.: 541 – Geschenk von Hans Olde, dem Sohn des Künstlers, 1949

Ausstellungen: Kiel 1918, Kat. Nr. 65

Literatur: H. Gantner, 1970, S. 140, Oeuvre-Verzeichnis Nr. 220 (dort weitere Literatur); – Kunsthalle 1973, S. 153 mit Abb.

Das Kieler Bild „eine Gewitterlandschaft bei Seekamp", von der es noch eine andere Version in Privatbesitz gibt, wird von Lilli Martius in die letzten Weimarer Jahre Hans Oldes datiert. Gantner hingegen sieht in diesen Arbeiten eine Reaktion auf den Wechsel des Malers von Weimar nach Kassel. In Kassel setzt nämlich eine neue Schaffensphase ein, die ganz auf Landschaftsmalerei konzentriert ist und einen neuen temperamentvolleren Stil zum Durchbruch kommen läßt. Die atmosphärische Entladung, die das Gewitterbild darstellt, sei „als Zeichen der Entladung geistig-seelischer Anspannung zu deuten". (Gantner, S. 140).
Die Häusergruppe in der Mitte bildet den einzigen Ruhepol in der Komposition. Um sie herum ist alles in zuckende, züngelnde, stürzende Pinselstriche aufgelöst. Dunkle, schwarze, braune und grüne Farbtöne kontrastieren mit hellen Flächen und Tupfern in Gelb, Rosa, Hellgrün und Rot. Der Himmel ist in dumpfem Braungelb streifig von oben nach unten zugestrichen, wie auf den bevorstehenden Regenguß mit dem Pinsel vorausdeutend.
Die Wiedergabe einer dramatischen Naturstimmung – von nun an in seinen Gemälden bevorzugt – ermöglicht es Olde, seiner Erregtheit im Vollzug des Malens Ausdruck zu verleihen. Hierin macht er einen Schritt auf den Expressionismus zu. I. K.

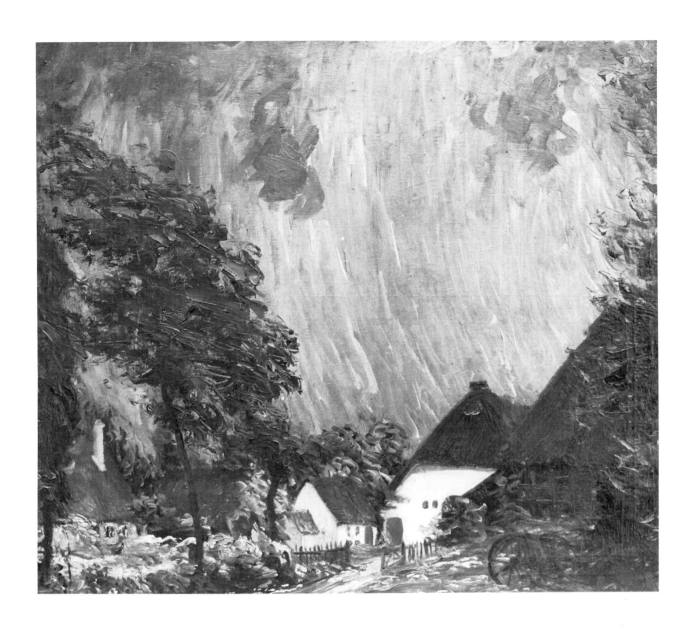

Max Pechstein

Als Sohn einer Arbeiterfamilie wurde Max Pechstein am 31. Dezember 1881 in Zwickau geboren. Er besuchte zunächst die Bürgerschule und erlernte 1896 bis 1900 das Malerhandwerk. Nach der Gesellenprüfung wechselte er an die Kunstgewerbeschule in Dresden und beschäftigte sich mit dekorativen Arbeiten bei Wilhelm Kreis und Otto Gußmann. Von 1902 bis 1906 studierte Pechstein an der Dresdner Akademie und wurde 1903 Meisterschüler von Gußmann. 1903 lernte er Werke van Goghs kennen, und 1905 fertigte er seinen ersten farbigen Holzschnitt.

Durch die Vermittlung Erich Heckels trat Pechstein 1906 der „Brücke" bei. Er erhielt den Sächsischen Staatspreis und machte seine ersten Radierungen und Lithographien. Im Sommer 1907 arbeitete er mit Kirchner zusammen in Goppeln bei Dresden. Es entstand seine erste Plastik. Es folgte eine Reise nach Italien (Rom, Ravenna, Castel Gandolfo). Über Paris kehrte er zurück und übersiedelte 1908 nach Berlin. 1909 Ausstellung in der Berliner Secession und erster Aufenthalt an der Kurischen Nehrung in Nidden. 1910 Mitbegründer der „Neuen Sezession". Er lernte Marc, Macke und Kandinsky kennen. Mit Heckel und Schmidt-Rottluff arbeitete er in Dangast, mit Heckel und Kirchner in Moritzburg.

Im Frühjahr 1911 heiratete Pechstein und gründete zusammen mit Kirchner das MUIM-Institut (Moderner Unterricht in Malerei) in Berlin. 1912 Austritt aus der „Brücke". 1913 dritte Italienreise. Im April 1914 reiste Pechstein in die Südsee zu den Palau-Inseln. Wegen des Kriegsausbruchs wurde er von den Japanern nach Nagasaki gebracht 1915 kehrte er über Manila, Honolulu, San Francisco, New York und Holland nach Deutschland zurück. Er wurde 1916 eingezogen und leistete Kriegsdienst an der Westfront. Zusammen mit Georg Tappert gründete Pechstein 1918 den „Arbeitsrat für Kunst", wurde Organisator der „November-Gruppe" und verfaßte den „Aufruf an alle Künstler".

In den folgenden Jahren malte er an der Kurischen Nehrung und in Pommern. 1922 wurde Pechstein Mitglied der Preußischen Akademie der Künste, und 1923 heiratete er zum zweitenmal. In den Sommermonaten hielt er sich meistens in Italien, in der Schweiz oder (bis 1944) in Pommern auf. Er erhielt den Preußischen Staatspreis (1925) und den Preis des Carnegie-Instituts in Pittsburgh (1925), eine Ehrenmedaille in Wien (1930) und Ehrendiplome in Mailand und Bordeaux (1930). 1931/32 verlieh ihm die Deutsche Regierung den Staatspreis. Als „entarteter" Künstler wurde Pechstein 1933 mit dem Mal- und Ausstellungsverbot belegt. Er stellte in London (1934) und New York (1935) aus. 1937 wurde er aus der Preußischen Akademie der Künste ausgeschlossen, und 326 Gemälde von ihm wurden aus deutschen Museen als „entartet" entfernt. 1944/45 Arbeitsdienst in Pommern und russische Gefangenschaft. 1945 konnte er nach Berlin zurückkehren und wurde Lehrer an der Hochschule für bildende Künste, 1951 Ehrensenator der Hochschule, 1952 Verleihung des Großen Verdienstkreuzes der Bundesrepublik Deutschland. Im Sommer 1952 besuchte er Strande bei Kiel und 1953 Amrum. 1954 verlieh ihm der Senat der Stadt Berlin den Kunstpreis. Max Pechstein ist am 19. Juni 1955 in Berlin gestorben.

Literatur: Max Osborn, Max Pechstein, Berlin (1922); – Max Pechstein, Erinnerungen, Wiesbaden 1960; – Ausst. Katalog: Max Pechstein, Graphik, Altonaer Museum Hamburg 1972; – Ausst. Katalog: Max Pechstein, Kunstverein Braunschweig 18. April bis 27. Juni 1982

75 „Convent von Monterosso al mare". 1924

Öl auf Leinwand. 80,5 x 101 cm
Bez. rechts oben: *H. Pechstein 1924*
auf der Rückseite: *Convent von Monterosso H M Pechstein*
Inv. Nr.: 681 – Erworben 1965

Ausstellungen: Kunst des 20. Jahrhunderts aus Heidelberger Privatbesitz, Heidelberger Kunstverein 1962, Kat. Taf. 6; – Kat. Kiel 1967, Nr. 64 mit Abb.

Literatur: Auktionskatalog Nr. 45 Helmut Tenner, Heidelberg 1964, Nr. 4284a, Taf. LXI; – Kunsthalle 1965, Nr. IV, 12 mit Farbabb.; – Kunsthalle 1973, S. 158 mit Abb.; – Kunsthalle 1977, Nr. 479 mit Abb.; – Kat. Braunschweig 1982, S. 136, Abb. S. 137

Während seiner dritten Italienreise lernte Pechstein 1913 den Monte Rosso al Mare kennen. 1917, mitten im Ersten Weltkrieg, malte er die ersten Bilder, die diesen Eindruck festhalten. Von 1923 bis 1925 arbeitete er dann alljährlich in dieser Landschaft. Dort ist auch dieses Bild entstanden.

Pechstein hat sich künstlerisch – einziger regulärer Schüler einer Kunstgewerbeschule und einer Kunstakademie unter seinen Freunden – als erster von „Brücke" fortentwickelt. Mitbestimmend war sicherlich die Tatsache, daß er auch der erste von seinen Gefährten war, der öffentliche Anerkennung mit seinem Werk erreichte. So beginnt sich bei ihm der „Brücke"-Stil schon um 1912 abzuschleifen, er wird dekorativ und gefällig. Dennoch behielt er bis in die zwanziger Jahre einen einprägsamen formalen und farblichen Gestus, dessen schwungvoller Vortrag viel zu seinen Verkaufserfolgen beigetragen hat.

Auch diese Monterosso-Ansicht besitzt alle Vorzüge dieser schlagenden Wiedergabe einer Landschaft. Alle Formen sind vereinfacht und durch umgreifende Linien und Silhouetten energisch zusammengefaßt. Sie werden auf der Bildfläche mit einem Gefühl für dekorative Wirkungen angeordnet. Das hat eine Entschiedenheit, die dem Bild einen klaren Eindruck auf den Betrachter sichert, weil sie etwas von der Großartigkeit der Situation vermittelt. Die Farbe unterstützt die Bildgestalt, akzentuiert sie, bleibt aber im formal geordneten Rahmen.

J. C. J.

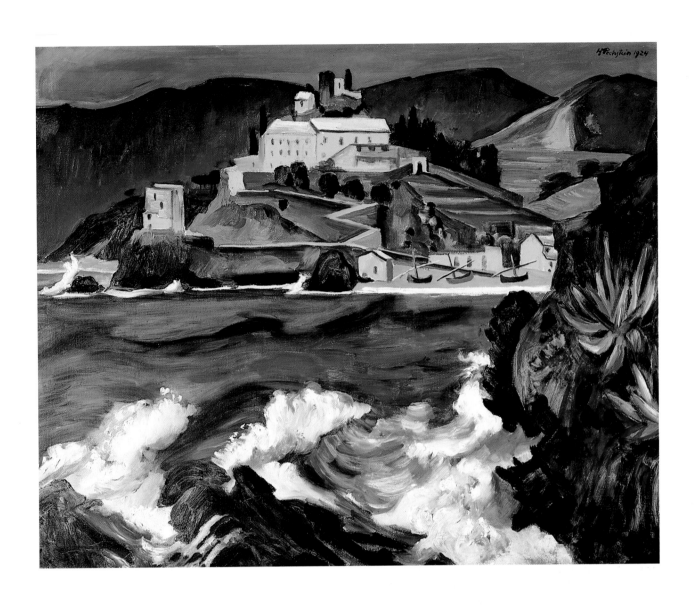

Franz Radziwill

Franz Radziwill wurde am 6. Februar 1895 in Strohausen bei Rodenkirchen/Wesermarsch als Sohn eines Töpfermeisters geboren. Die Familie ließ sich 1896 in Bremen nieder, wo Radziwill von 1901 bis 1909 die Volksschule besuchte. Nach einer Maurerlehre und einer kurzen Gesellentätigkeit ging er 1913 an die Höhere Technische Staatslehranstalt für Architektur in Bremen (bis 1915). Er begann sich mit Malerei zu beschäftigen. 1915 bis 1919 Teilnahme am Ersten Weltkrieg, ein Jahr in britischer Gefangenschaft. Nach seiner Rückkehr setzte er sein Studium an der Kunstgewerbeschule in Bremen fort und knüpfte Kontakte zu Vogeler, Modersohn, Hoetger und Mackensen. Zusammen mit Heinz Baden und Heinrich Schmidt gründete er die Gruppe „Grüner Regenbogen". 1920 wurde er als jüngstes und letztes Mitglied in die von Schmidt-Rottluff, Heckel und Pechstein geführte „Freie Sezession" in Berlin aufgenommen. Er zog nach Berlin, wo er George Grosz kennenlernte. Auf Anraten von Schmidt-Rottluff verbrachte er den Sommer 1921 in Dangast am Jadebusen und übersiedelte dorthin 1922. Im März 1923 heiratete er Johanna Ingeborg Haase und erwarb ein Haus in Tweelbäke/Oldenburg. Nach mehrmonatiger Unterbrechung nahm er seine Arbeit als Maler 1923 wieder auf.

Die erste große Einzelausstellung von Werken Radziwills fand 1925 im Augusteum in Oldenburg statt. Erste Reise nach Holland, wo er in den folgenden sieben Jahren regelmäßig Freunde besuchte und die niederländische Malerei des 16. bis 18. Jahrhunderts studierte. Mit einem Stipendium Hamburger Kaufleute ging er 1927 nach Dresden und arbeitete im Atelier von Otto Dix. 1928 reiste er durch die Tschechoslowakei; 1931 Eintritt in die „Novembergruppe". Mit Champion, Dietrich, von Hugo, Kanoldt, Lenk und Schrimpf schloß er sich zur Gruppe „Die Sieben" zusammen, die eine neue Romantik propagierte (1932).

Die engen Kontakte zu Berlin endeten 1933. Radziwill trat in die NSDAP ein und wurde im Oktober zum Lehrer für Malerei an die Kunstakademie in Düsseldorf berufen und zum Professor ernannt.

Als 1935 Teile seines „entarteten" Frühwerkes im Depot der Hamburger Kunsthalle gefunden wurden, wird Radziwill aus dem Lehramt entlassen. Er kehrte nach Dangast zurück. Als Gast auf Schiffen der Kriegsmarine bereiste er 1936-1939 die Karibischen Inseln, Brasilien, Nordafrika, Spanien, Großbritannien und Skandinavien. 1938 Ausschluß aus der NSDAP und Ausstellungsverbot. Von 1939 bis 1940 Kriegsteilnehmer im Zweiten Weltkrieg an der Westfront, von 1940 bis 1942 bei der Feuerwehr in Wilhelmshaven. 1942 starb seine Frau. Radziwill wurde UK gestellt und besuchte bis 1944 die Mosel und die Steiermark. 1944/45 Dienstverpflichtung in die Produktion zum Volkssturm.

1947 heiratete Radziwill Inge Rauer-Riechelmann. 1963 erreichte Franz Radziwill die erste offizielle Anerkennung nach 25 Jahren, er ist Ehrengast der Deutschen Akademie Villa Massimo in Rom. Die Ausstellungstätigkeit und das Publikumsinteresse wachsen. Er erhielt das Großkreuz zum Niedersächsischen Verdienstorden (1965), den Großen Niedersächsischen Staatspreis (1970) und das Große Verdienstkreuz zum Verdienstorden der Bundesrepublik Deutschland (1971). Ein sich ständig verschlimmerndes Augenleiden zwang ihn, seine künstlerische Tätigkeit zu beenden.

Franz Radziwill starb am 13. August 1983 in Wilhelmshaven.

Literatur: Fritz Erley, Franz Radziwill, Hamm 1948; – Waldemar Augustin, Franz Radziwill, Göttingen 1965 (Niedersächs. Künstler der Gegenwart, 3); – Herbert Wolfgang Kaiser/Rainer W. Schulze, Franz Radziwill. Der Maler, München (1975); – Ausst. Katalog: Franz Radziwill, Staatliche Kunsthalle Berlin, 23. November 1981 bis 3. Januar 1982; Landesmuseum Oldenburg; Kunstverein Hannover

76 „Ostseelandschaft bei Howacht". 1922

Öl auf Leinwand. 80 x 86 cm
Bez. links unten: *FR.*
Inv. Nr.: 657 – Erworben 1962 vom Künstler

Ausstellungen: Franz Radziwill, Städtische Kunstsammlungen Gelsenkirchen 1961, Kat. Nr. 1; – Franz Radziwill, Kunsthalle zu Kiel 1962, Kat. Nr. 1 (aus dieser Ausstellung erworben)

Literatur: Kunsthalle 1965, Nr. IV, 16 mit Abb.; – Deutsche Landschaft gemalt, in: Scala international, Nr. 2, Februar 1968 mit Abb.; – Kunsthalle 1973, S. 165 mit Abb.; – H. W. Kaiser/R. W. Schulze 1975, Nr. 13, Farbtaf. S. 38 (dort 1922 datiert); – E. Heinold, Künstler sehen Schleswig-Holstein, Frankfurt 1976, Abb. S. 73

Das Gemälde hat Radziwill 1922 gemalt. Dargestellt ist eine Situation an der Küste des Ostseeortes Hohwacht in Holstein. Wann der Künstler dort gewesen ist, geht aus der Biographie bisher nicht hervor.

1920 bis 1922 lebte Radziwill in Berlin. Dort hat er einige Bilder gemalt, die deshalb in Erstaunen setzen, weil sie den Stil der „Brücke"-Künstler lange nach Ende von „Brücke" aufnehmen, mit neuer Kraft erfüllen und in selbständiger Weise ausmalen. Diese Landschaft bezeugt – wie alle diese Gemälde – eine leidenschaftliche Anteilnahme des Künstlers. Er findet eigenständige Formen, die dieses Engagement ausdrücken, zum Beispiel die Weiß-Rahmung des Baumes, die aufflammenden Büsche, – Formen, die den Ausgeschriebenen „Brücke"-Stil gleichsam als neue Sprache benutzen. Besonders die Farbigkeit setzt sich von den expressionistischen Vorbildern ab. Sie wagt zwar deutliche Farben, setzt diese aber einem kalten Licht aus, so daß sie nicht aufglühen, sondern geisterhaft und bedrohlich die Landschaft erregen. Die scharfe Farbigkeit der folgenden sachlich-realistischen Bilder kündigt sich an, auch ihr magisches Aufleuchten im fahlen Schein eines Weltunterganges. Was hier, in der Ostseelandschaft, noch ausfährt in bedeutungsvollen Gesten wird dann, wenige Jahre später, über einem Abgrund erstarren.

J. C. J.

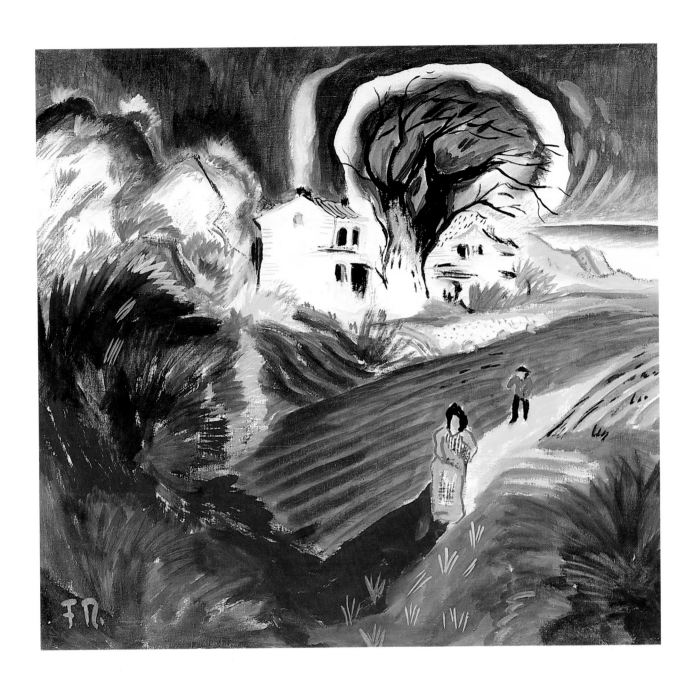

77 „Golgatha". 1924/47

Öl auf Leinwand, auf Sperrholz aufgezogen. 69,5 x 80,5 cm
Bez. links unten: *Franz Radziwill*
Inv. Nr.: 820 – Erworben 1981, Dauerleihgabe des Stifterkreises
Kunsthalle zu Kiel e. V.

Das Bild wurde 1924 gemalt. Dazu gehört die Gesamtanlage mit
dem Berg, der den weißen langgestreckten Barackenbau trägt,
dem Fesselballon, dem Kruzifix in der Grube und im Vorder-
grund der Zaun mit der Kerze. Um 1947 hat dann Radziwill den
Himmel in giftigen Farben überarbeitet und den Düsenjäger
hinzugefügt, der aus der Grube schießt. Dadurch ist das scharf
gesehene, magisch-erstarrte Bild zu einer ausbrechenden
Weltuntergangs-Darstellung geworden. Christus hängt an sei-
nem Kreuz gleichsam in der Tiefe verborgen nicht als Trium-
phierender, sondern als Dulder, der das chaotische Toben der
zerstörerischen Menschentechnik zuläßt, erleidend zuläßt. Die
Baracken deuten nun auf Konzentrationslager, die austreten-
den Abzugsrohre auf Gastod und Vernichtung. J. C. J.

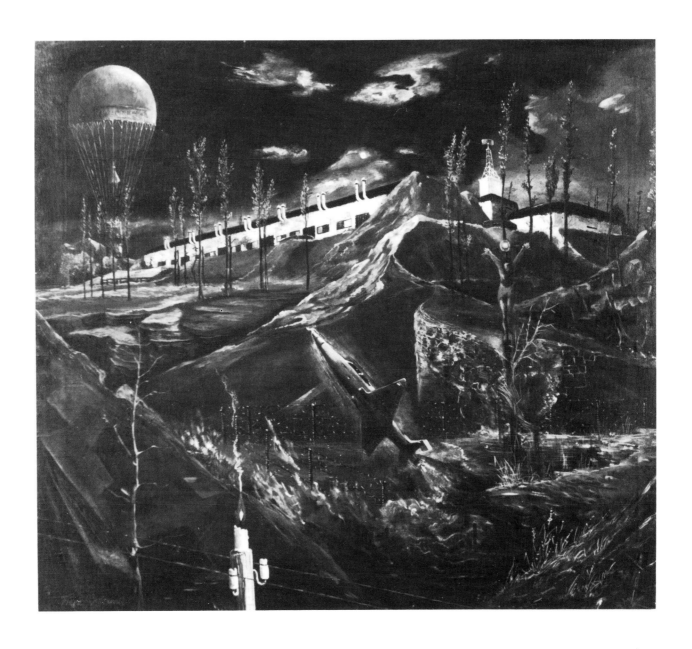

Christian Rohlfs

Christian Rohlfs wurde als Sohn eines Kätners am 22. Dezember 1849 in Niendorf, Kreis Segeberg (Holstein), geboren. 1851 zogen die Eltern nach Fredersdorf. Der Sturz von einem Baum 1864 wirft Rohlfs auf ein zweijähriges Krankenlager. Ab 1866 besuchte er das Realgymnasium in Bad Segeberg. Auf Empfehlung von Theodor Storm wandte sich Rohlfs an Ludwig Pietsch in Berlin, der ihn 1870 an die Großherzogliche Akademie in Weimar empfahl. Das Beinleiden verschlimmerte sich, 1873 wurde das rechte Bein amputiert, und Rohlfs kehrte nach Fredersdorf zurück. 1874 nahm er das Studium in Weimar wieder auf und lernte bei Paul Thumann, Ferdinand Schauss und Alexander Struys. 1877 hatte er seine erste Ausstellung in Weimar und lernte den Maler Hans Peter Feddersen kennen. 1879 Reise nach Eisenach und in die Rhön.

Aus künstlerischen Gründen kam es 1881 zum Zerwürfnis mit Struys. Rohlfs wurde Atelierschüler von Max Thedy. 1884 selbständiger Künstler. Er behielt sein Freiatelier in Weimar. Seine Malweise seit 1888 lockerte sich impressionistisch auf. In Weimar sah er 1890 und 1897 Werke französischer Impressionisten. Auf Einladung des Komponisten Bischof ging Rohlfs 1895 nach Berlin.

Durch Vermittlung von Henry van de Velde gewann er 1900 Kontakt zu Karl Ernst Osthaus in Hagen, der mit den Vorbereitungen zur Gründung des Folkwang-Museums beschäftigt war. 1901 malte er zusammen mit seinem Freund Carl Arp in Muxal an der Kieler Förde. Im gleichen Jahr übersiedelte Rohlfs nach Hagen.

Auf Veranlassung von Hans Olde erhielt Rohlfs 1902 den Titel „Professor". 1903 malte er in Holstein, 1904 lernte er Edvard Munch kennen und 1905 Emil Nolde. In den kommenden Jahren verbrachte er die Sommermonate in Soest und Weimar, die Wintermonate in Hagen. 1907 Mitglied des „Sonderbundes westdeutscher Kunstfreunde und Künstler". 1910 ging Rohlfs auf Einladung von Dr. Commerell nach Bayern und arbeitete in München und Polling. 1911 Mitglied der Neuen Sezession Berlin. Zusammen mit Karl Arp reiste er 1912 nach Tirol. 1914 ordentliches Mitglied der Freien Sezession Berlin.

Er heiratete 1919 Helene Voigt. Aus Anlaß seines 70. Geburtstages fanden Ausstellungen in Berlin, Hannover und Düsseldorf statt. Die Technische Hochschule Aachen verlieh Rohlfs 1922 den Dr. Ing. e. h. Zum 75. Geburtstag 1924 wurde er Ehrenbürger der Stadt Hagen und Mitglied der Preußischen Akademie der Künste. Ein Jahr später verlieh ihm die Universität Kiel die Ehrendoktorwürde. Ausstellungen in Berlin, Danzig, Erfurt und Kiel. 1926 entstanden seine letzten druckgraphischen Arbeiten. Ab 1927 reiste er wiederholt nach Ascona am Lago Maggiore. Sonderausstellungen in Kiel, Paris, Detroit und Hannover. 1937 wurde Rohlfs als „entartet" bezeichnet und aus der Preußischen Akademie der Künste ausgeschlossen.

Am 8. Januar 1938 starb Christian Rohlfs in Hagen. Während seine Werke in Deutschland mit Verkaufsverbot belegt waren, fanden in Basel, Bern und Zürich Gedächtnisausstellungen statt.

Literatur: Ausst. Katalog: Christian Rohlfs, Kunsthalle zu Kiel/ Schleswig-Holsteinischer Kunstverein 1930; – Lilli Martius, Christian Rohlfs, in: Nordelbingen Bd. 11, 1935; – Ausst. Katalog: Christian Rohlfs. Im 100. Geburtsjahr zum Gedächtnis, Kunsthalle zu Kiel, 21. Juni bis 10 Juli 1949; – Ausst. Katalog: Christian Rohlfs, Karl Ernst Osthaus-Museum Hagen 1949/50; – Paul Vogt, Christian Rohlfs, Aquarelle und Zeichnungen, Recklinghausen o. J. (1958); – Walter Scheidig, Christian Rohlfs, Dresden 1965; – Paul Vogt, Christian Rohlfs, Köln 1967; – Christian Rohlfs. Oeuvre-Katalog der Gemälde, hrsg. von Paul Vogt, Recklinghausen 1978 (bearb. von Ulricke Köcke – dort auch die gesamte Literatur bis 1978); – Ausst. Katalog: Christian Rohlfs, 1849-1938, Gemälde zwischen 1877 und 1935, Museum Folkwang, Essen, 8. Oktober bis 26. November 1978; – Ausst. Katalog: Christian Rohlfs. Gemälde – Aquarelle, Kunsthalle zu Kiel/ Schleswig-Holsteinischer Kunstverein, 9. September bis 28. Oktober 1979

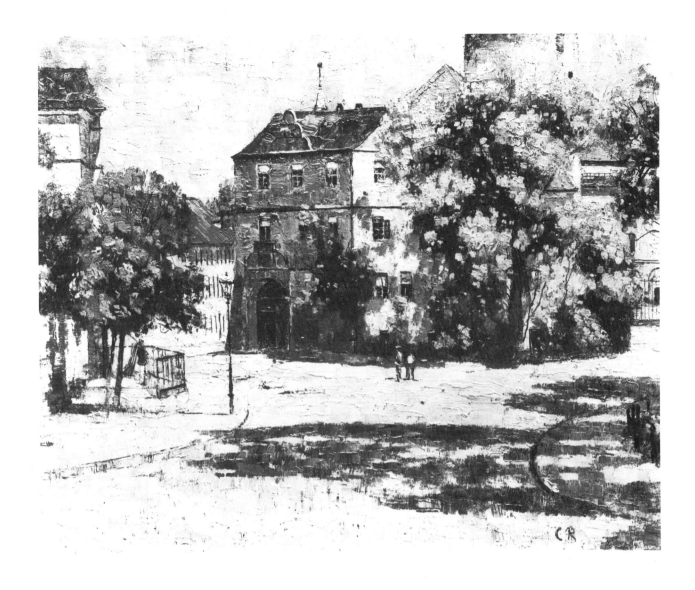

78 „Burgplatz am Schloß in Weimar". Um 1885

Öl auf Leinwand. 49,5 x 61,5 cm
Bez. rechts unten: *CR*
Inv. Nr.: C 63 – Erworben 1928 mit Unterstützung der Freunde der Kunsthalle (Carstens-Gesellschaft)

Ausstellungen: Kiel 1930, Kat. Nr. 6; – Meisterwerke deutscher und österreichischer Malerei 1800-1900, Kunsthalle zu Kiel, Juni/Juli 1956, Kat. Nr. 83 mit Abb. (mit falschem Titel und Maßen); – Essen 1978, Kat. Nr. 7 mit Abb.; – Kiel 1979, Kat. Nr. 4 mit Farbtafel

Literatur: Arthur Haseloff, Die Kieler Kunsthalle, in: Museum der Gegenwart, 1930, I. Jg., S. 68 mit Abb.; – A. Haseloff 1930/31, S. 77 mit Abb.; – L Martius 1935, S. 242, Abb. 10; – Kunsthalle 1938, S. 15; – Lilli Martius, Unseren Künstlern zum Gedächtnis, in: Schleswig-Holsteinisches Jahrbuch 1942/43, S. 94, Abb. S. 124; – Hans Gehler, 150 Jahre deutsche Landschaftsmalerei, Dresden 1951, Abb. S. 184 (fälschlich Nationalgalerie Berlin); – L. Martius 1956, S. 364, Abb. 124; – Kunsthalle 1958, S. 130, Abb. 30; – W. Scheidig 1965, Taf. 19; – Walter Scheidig, Die Geschichte der Weimarer Malerschule, Weimar 1971, S. 79, Abb. 126; – Kunsthalle 1973, S. 174 mit Abb.; – C. R. Oeuvre-Katalog 1978, Nr. 58 mit Abb. (dort „Um 1885" datiert)

Auch Christian Rohlfs ging wie H. P. Feddersen von Schleswig-Holstein an die Weimarer Malerschule und hat ab 1874 vier Jahre zusammen mit dem ein halbes Jahr Älteren in der Stadt Goethes studiert und gemalt. Beide kannten und schätzten sich zeitlebens, waren aber nicht freundschaftlich verbunden.

Auch Rohlfs wurde im Weimarer Realismus erzogen, den er aber schon bald nach 1880 wesentlich eigenständiger weiterentwickelt hat als Feddersen. 1879 hatte er sogar ein großes Figurenbild „Römische Bauleute" gemalt, das beweist, wie sehr Rohlfs von Anfang an bemüht war, sich nicht auf die Landschaft festlegen zu lassen. Und obwohl das Figurenbild in den Weimarer Jahrzehnten deutlich in den Hintergrund trat und die Landschaftsmalerei das Werk bestimmte, immer wieder hat er Akte und Figuren geschaffen: die Figurenbilder, die nach 1910 das Werk immer deutlicher prägen und in der expressiven Phase dann alle Kraft beanspruchen, sie sind früh und durch die Jahrzehnte hin konsequent vorbereitet.

Der „Burgplatz am Schloß in Weimar" bezeugt den eigenwilligen Umgang mit dem malerischen Realismus. Das Licht interessiert den Maler mehr als Detailgenauigkeit. Ihm ist der farbliche Gesamteindruck wichtig, die sommerliche Atmosphäre. Locker und „patzig" sind Schatten und Farben auf die Fläche gesetzt: Rohlfs könnte schon damals Gemälde der französischen Impressionisten gesehen haben.

J. C. J.

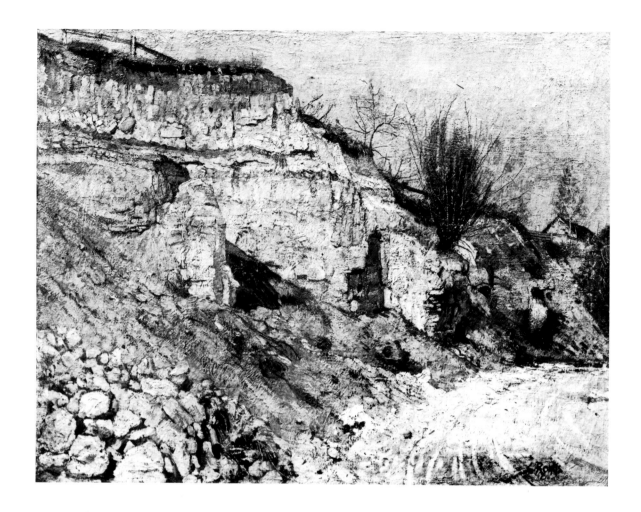

79 „Steinbruch bei Weimar". Um 1887

Öl auf Malpappe, auf Sperrholz aufgezogen. 60,5 x 81,5 cm
Bez. rechts unten: *C. Rohlfs*
Inv. Nr.: 380 – Erworben 1925 aus der Sammlung von Momme
Nissen

Ausstellungen: Kiel 1930, Kat. Nr. 4; – Kiel 1949, Kat. Nr. 6; –
Münster 1949, Kat. Nr. 5; – Meisterwerke deutscher und öster-
reichischer Malerei 1800-1900, Kunsthalle zu Kiel, Juni/Juli
1956, Kat. Nr. 81; Kiel 1979, Kat. Nr. 6 mit Farbtaf.; – Kat. Kiel
1981/82 Nr. 126 D mit Abb.

Literatur: Arthur Haseloff, Die Kieler Kunsthalle, in: Museum der
Gegenwart, I. Jg., 1930, S. 68; – A. Haseloff 1930/31, S. 77; –
L. Martius 1935, S. 240 mit Abb.; – Kunsthalle 1938, S. 15; –
Kunsthalle 1958, S. 129 f.; – W. Scheidig 1965, S. 46, Abb. 47; –
Kunsthalle 1973, S. 175 mit Abb.; – C. R. Oeuvre-Katalog 1978,
Nr. 71 mit Abb. (dort „um 1887" datiert)

Das Gemälde – wie die meisten der Jahre bis 1901 – aus der
Umgebung Weimars, erinnert stark an Arbeiten Gustave Cour-
bets. Das Bild zeigt nichts als die aufgerissenen Erdformatio-
nen. Kräftig ist die dick aufgetragene, zum Teil gespachtelte
Farbe. Die gegenständliche Macht der Natur wird in Malerei
wiedergegeben. Der Bildausschnitt ist gewaltsam, unakade-
misch. Es ist nicht komponiert, sondern ein Stück Natur wird
aus der unendlichen Fülle des Sichtbaren ausgegrenzt und
eingehend untersucht im Medium der Malerei. Dabei fällt auf,
wie Rohlfs die auch in Weimar herrschende Lehre vom Gesamt-
ton des Bildes gleichsam durch die Wahl des Motivs und durch
die Art des Farbauftrags mit vitaler Kraft erfüllt und auf diese
Weise neu interpretiert. J. C. J.

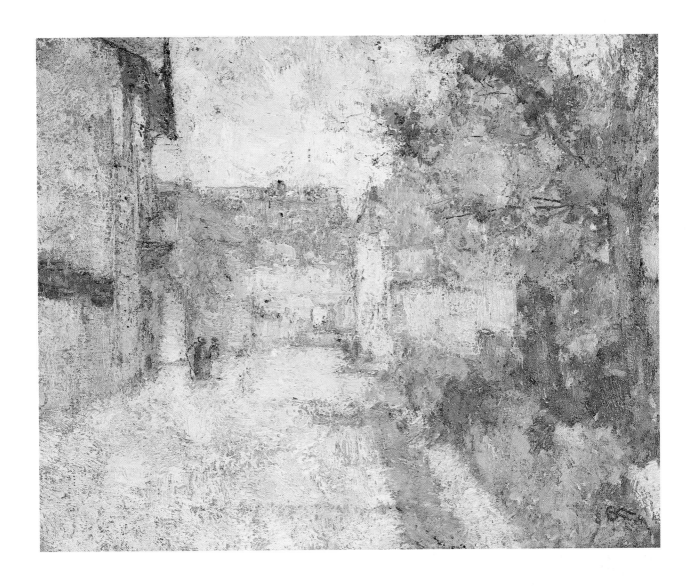

80 „Straße in Weimar (Gasse in Ehringsdorf)". 1889

Öl auf Leinwand. 40 x 50 cm
Bez. rechts unten: *8 CR* (ligiert) *9*
Inv. Nr.: 453 – Erworben 1929 mit Unterstützung der Provinzialverwaltung

Ausstellungen: Kiel 1930, Kat. Nr. 5; – Kiel 1949, Kat. Nr. 9 mit Abb. (falsche Maße); – Münster 1949, Kat. Nr. 9; – Hagen 1949/50, Kat. Nr. 7 (falsche Maße); – Kat. Duisburg 1972, Nr. 45; – Kiel 1979, Kat. Nr. 10 mit Abb.

Literatur: Arthur Haseloff, Die Kieler Kunsthalle, in: Museum der Gegenwart, I. Jg., 1930, S. 68; – L. Martius 1935, S. 11; – Kunsthalle 1958, S. 130; – Kunsthalle 1973, S. 175 mit Abb.; – C. R. Oeuvre-Katalog, Nr. 104 mit Abb.

Außerordentlich verwandt, obgleich von Rohlfs 1894 datiert, ist das Gemälde „Sonnige Häuser" (Oeuvre-Katalog Nr. 150) des Kunstmuseums Düsseldorf. Nicht nur der Farbauftrag ist auf beiden Bildern gleich, auch der Farbklang stimmt bei beiden auffällig überein.

Der Bildplan ist geradezu zugewoben mit dichter gespachtelter Farbmaterie. In dieser geschlossenen Fläche leuchten die Farben und formen sich zur Darstellung der Straße. Und obwohl alles in schwerer, stofflicher Farbe ersteht, ohne daß eine Linie, eine eindeutige Begrenzung den Bildraum und seine Gegenstände klärten, vergegenwärtigt sich die Situation fraglos. Man spürt die Mittagshitze, Mauern und Straßen flimmern, kühle Schattenbläue steht dagegen. In Landschaften dieser Art entdeckt sich auch eine Hingabe des Malers, die wenig mit beobachtendem und beurteilenden Realismus zu tun hat, vielmehr – und das erweist dann das späte Werk – durch eine seelische Gestimmtheit gefiltert ist: der Maler gibt nicht wieder, er erschaut die Landschaft.

J. C. J.

81 „Friedhofsmauer in Weimar". 1899

Öl auf Leinwand. 40,5 x 50,5 cm
Bez. rechts unten: *Chr. Rohlfs 99*
Inv. Nr.: 597 – Erworben 1951 aus dem Besitz von Prof. Arthur Haseloff

Ausstellungen: Kiel 1930, Kat. Nr. 11; – Kiel 1949, Kat. Nr. 14; – Münster 1949, Kat. Nr. 15; – Hagen 1949/50, Kat. Nr. 12; – Meisterwerke deutscher und österreichischer Malerei 1800-1900, Kunsthalle zu Kiel, Juni/Juli 1956, Kat. Nr. 82; – Christian Rohlfs, Museum am Ostwall, Dortmund 1959, Kat. Nr. 9; – Christian Rohlfs, Akademie der bildenden Künste, Wien 1961, Kat. Nr. 5; – Christian Rohlfs, Museum of Art, San Francisco/Museum of Art Eugene, University of Oregon 1966, Kat. Nr. 4; – Kat. Duisburg 1972, Nr. 46; – Essen 1978, Kat. Nr. 24 mit Farbtaf.; – Kiel 1979, Kat. Nr. 15 mit Farbtafel

Literatur: R. Sedlmaier 1955, S. 21; – L. Martius 1956, S. 364, Abb. 215; – W. Scheidig 1965, S. 78, Abb. 67; – P. Vogt 1967, S. 10 mit Abb.; – Kunsthalle 1973, S. 175 mit Abb.; – C. R. Oeuvre-Katalog 1978, Nr. 201 mit Abb. und Farbtafel

Dieses Gemälde ist ganz am Ende der Weimarer Lern- und Arbeitsjahre entstanden, und es zieht die Summe. Der heftige Farbauftrag, dieses spontane Hintupfen von leuchtenden Farbpatzern auf verstrichenem, farblich streng gebautem Grund hat kaum noch etwas mit dem Realismus der 80er Jahre zu tun. Jetzt ist die Bildauffassung und der Farbauftrag etwa Claude Monets nicht nur gesehen, sondern auch in bestimmten Grenzen verarbeitet. Was Farbe vermag als Ausdrucksträger einer bestimmten Naturstimmung im Licht eines Sonnentages, – das wird von diesem Bild eindrucksvoll dargelegt. Die Farbe leuchtet durch sich selbst. Aber: Gleich Liebermann und Corinth ver-

traut sich Rohlfs nicht wie die französischen Impressionisten ganz und gar dem Farblicht an, das die Bildfläche organisiert und den Bildraum erfahrbar macht, sondern er bleibt dem Gegenstand treu und läßt nicht ab, sein Bild – jedenfalls in der konstitutiv wichtigen Schicht – vom Gegenstand her zu errichten. So haftet auch hier in der „Friedhofsmauer" der Bildraum an Mauer, Weg, Bordstein und Straße, die schräg nach links verlaufen. Die leuchtenden Farbtupfen überspielen diese Bildgestalt sehr frei, verunklären sie jedoch nicht.
Rohlfs hat schon nach 1880 häufig direkt vor der Natur gemalt. Er wollte also sehr früh Natur als Natur in seine Bilder übersetzen, nicht in akademischen Fesseln komponieren, nicht glätten, nicht verschönern. Und so kann man sich gut vorstellen, daß er dieses Stück Mauer mit den überbordenden Rosen vor dem Motiv im Freilicht gemalt hat. Dennoch: immer sind seine Bilder – selbst die Aquarelle und Pastelle, die er zur selben Zeit malte – fertig im Sinne einer klaren, architektonischen Geschlossenheit. So willkürlich der Ausschnitt gewählt zu sein scheint, Rohlfs tat alles, um ihn im Bild selbst als einzig möglichen zu begründen.

J. C. J.

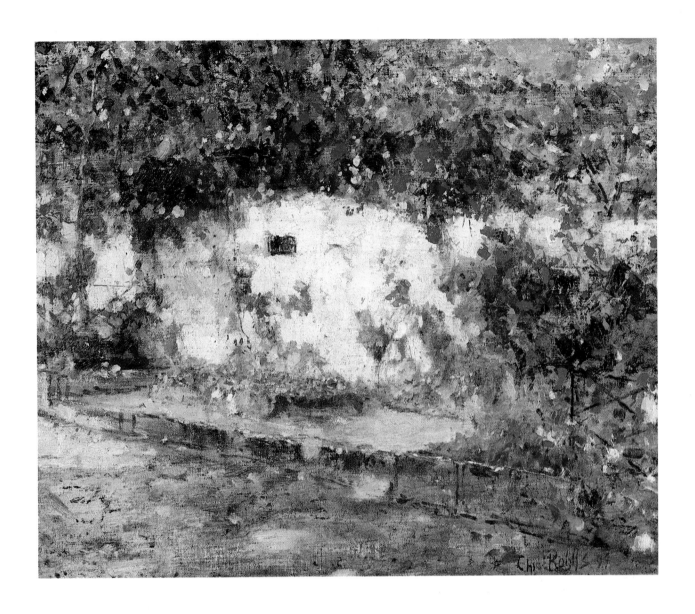

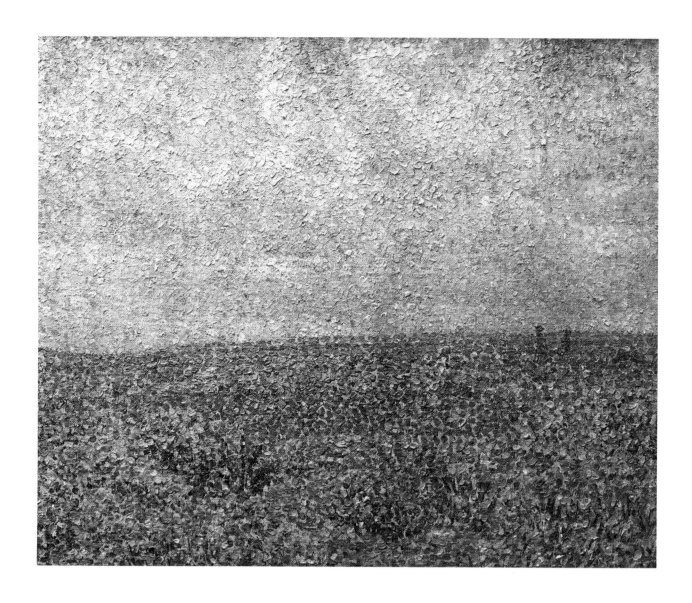

82 „Sommerlandschaft". 1902

Öl auf Leinwand, auf Hartfaserplatte aufgezogen. 46 x 56,5 cm
Bez. rechts unten: *C. Rohlfs 02*
Inv. Nr.: 648 – Erworben 1959 mit Unterstützung des Kultusministeriums

Ausstellungen: Kiel 1979, Kat. Nr. 26 mit Abb.

Literatur: Kunsthalle 1965, Nr. 17; – Kunsthalle 1973, S. 176 mit Abb.; – C. R. Oeuvre-Katalog 1978, Nr. 266 mit Abb.

Durch den Sammler und Kunstenthusiasten Karl Ernst Osthaus wurde Rohlfs nicht nur bewogen, 1901 zusammen mit dem Freund Carl Arp nach Hagen überzusiedeln, sondern er trat in eine andere Welt ein, in der alle neuen, umstürzenden Kunstereignisse diskutiert und mit Zustimmung ergriffen wurden. So erscheint Rohlfs in den folgenden 10, 15 Jahren als ein sich ständig mit Neuem beschäftigender Maler. Staunend steht man vor vielen seiner Werke dieser Zeit, weil sie scheinbar nichts mehr mit dem vor 1900 Geschaffenen zu tun haben. Der über 50jährige Künstler beginnt so etwas wie ein neues Leben.
Die „Sommerlandschaft" gehört wie Kat. Nr. 83 zu den Bildern, die Erkenntnisse des französischen Pointillismus anverwandeln. Verstanden hat er die pointillistische Theorie wohl nicht, die von der Tatsache ausging, daß sich die Farben aus dem Spektrum ergeben und daraus schloß, man müsse die reinen Spektralfarben so in kleinen Punkten dicht an dicht auf die Leinwand bringen, daß sich erst im Auge des Betrachters das farbige Gesamtbild herstellt. Rohlfs übernimmt zwar den punktförmigen Farbauftrag, aber er setzt nicht reine Spektralfarben, sondern auch Mischfarben, auch sind seine Farbpunkte kräftiger, so daß man von einem mosaikartigen Auftrag sprechen kann. Der Grund ist: auch in diesen Bildern ist ihm die Gegenständlichkeit der Natur das Wichtigste. Nie geht es ihm um autonome Malerei, die jede Gegenständlichkeit nur mehr als Vorwand benutzt. Rohlfs will immer etwas mitteilen, will eine Aussage machen, die er aus eigener Beobachtung gewonnen hat. Insofern löst er sich nicht aus einem realistischen Kern, der allen seinen Bildern diesseitige Materialität mitgibt, Materialität, die freilich immer wieder in visionäre Unstofflichkeit umschlagen kann, dennoch, körperhaft oder leibhaftig bleibt. Nicht Lichterscheinungen oder Lichtreflexe sind in der "Sommerlandschaft" wiedergegeben, sondern ein Feld mit Sträuchern, eine Horizontlinie, ein hoher Himmel.

J. C. J.

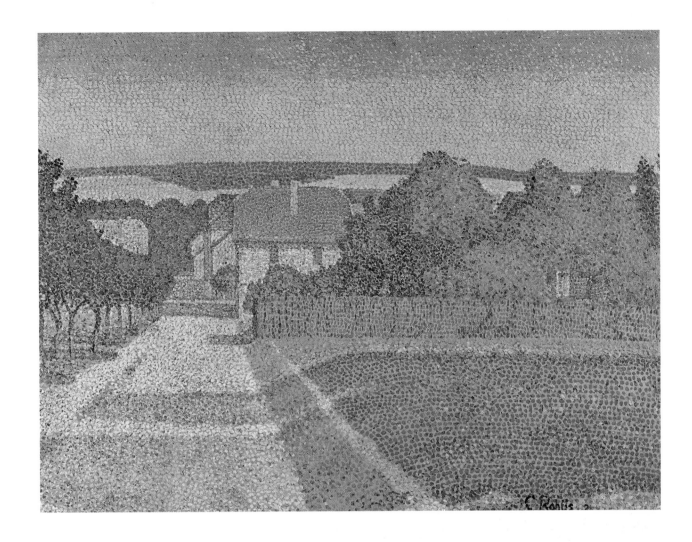

83 „Häuser in Gärten (Weimar)". 1903

Öl auf Leinwand. 59 x 77 cm
Bez. rechts unten: *C. Rohlfs 3*
Inv. Nr.: 651 – Erworben 1960

Ausstellungen: Kiel 1979, Kat. Nr. 27 mit Farbtafel

Literatur: Verst. Katalog Nr. 461 M. Lempertzsche Kunstversteigerung, Köln 1961, Nr. 355, Abb. Taf. 24 (dort von der Kunsthalle erworben); – Kunsthalle 1965, Nr. 18 mit Abb.; – Kunsthalle 1973, S. 176 mit Abb.; – C. R. Oeuvre-Katalog 1978, Nr. 292 mit Abb.

Das unter Kat. Nr. 82 Gesagte wird hier bestätigt. Die Farbpunkte setzen „Stein um Stein", wie in einem Mosaik, das Bild zusammen, sie zerstäuben nicht die Bildgegenstände in ihre Spektralteilchen, – so wären die Pointillisten Seurat oder Signac vorgegangen. Es entsteht eine ganz bestimmte, fest gebaute Landschaft mit Weg, Feld, Mauer, Haus usw. Nichts verliert sich nebelhaft ins Ungefähre, nichts vibriert im dichten Netz reiner Farbpartikel. Fast hat dieses Bild sogar etwas Lastendes, jedenfalls ist der Farbklang eher schwermütig als

heiter, eher streng als gelöst. – Noch im Jahre 1903 werden die Farbpunkte zu breiten Farbstrichen, der Auftrag wird grob und folgt einer starken Bewegung, die das ganze Bild erfüllt.

J. C. J.

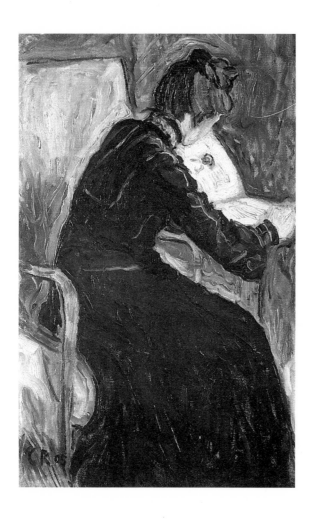

84 „Lesende Frau im Lehnstuhl". 1905

Öl auf Leinwand. 82 x 53 cm
Bez. links unten: *CR 05*
Inv. Nr.: 701 – Erworben 1967

Ausstellungen: Kiel 1979, Kat. Nr. 33 mit Abb.

Literatur: Verst. Katalog Nr. 121 Kornfeld u. Klipstein, Bern 1966,
Nr. 939, Taf. 43; – Verst. Katalog Nr. 155 Hauswedell, Hamburg
1967, Nr. 804, Abb. S. 153 (dort von der Kunsthalle erworben); –
Kunsthalle 1973, S. 177 mit Abb.; – C. R. Oeuvre-Katalog 1978,
Nr. 370 mit Abb.

Rohlfs hat sich auch mit der Kunst Edvard Munchs ausein-
andergesetzt. Um 1904/05 gibt es eine Reihe von Werken, die
das bezeugen, ein Atelierinnenraum in Weimar, „Kiefern am
Waldrand", ein „Garten in Soest". 1904 hatte er auch den Nor-
weger persönlich kennengelernt.
Die „Lesende Frau" läßt vor allem im kurvigen Umriß der Figur
und in der skizzenhaften Malweise etwas von diesen Einwirkun-
gen spürbar werden. Auffällig auch die Haltung der Frau, die
sich vom Betrachter weg in die Bildfläche gewendet hat als ver-
weigere sie ihre bildliche Wiedergabe. Dieses Motiv zeigt auch,
wie es dem Maler darauf ankam, das Zufällige, Intime, Alltäg-
liche zu zeigen, Munchs Analysen psychischer Befindlichkeiten
werden bewußt dadurch ausgeschlossen. Dennoch, die dunk-
le, ganz entgegen Munchs Werk nach 1900 schwarz-braune
Studie ist fest gebaut. Was motivisch wie eine Momentauf-
nahme wirkt, wird besonders durch die Konturen in eine unver-
rückbare Form eingebunden, einem Augenblick wird Dauer
gegeben. J. C. J.

85 „Die St. Patroklus-Kirche in Soest". Um 1905

Öl auf Leinwand. 100 x 60 cm

Bez. rechts unten: *CR* (ligiert) auf der Rückseite: *No 9 Ch. Rohlfs Privatbesitz C. Arp – Weimar* – auf dem Keilrahmen: *Patrokliturm/Soest*

Inv. Nr.: 386 – Erworben 1926 aus dem Nachlaß des Malers Carl Arp

Ausstellungen: Kiel 1930, Kat. Nr. 14; – Kiel 1979, Kat. Nr. 34 mit Farbtafel

Literatur: Kunsthalle 1958, S. 131 f.; – Kunsthalle 1973, S. 177 mit Abb.; – C. R. Oeuvre-Katalog 1978, Nr. 374 mit Abb. (dort „um 1905" datiert)

Um 1905 hat Rohlfs aber noch eine Folge von Bildern gemalt, die denkmalpflegerische Sachlichkeit mit einer Bildgestalt verbindet, die von der Linie her bestimmt ist, nicht von Farbe und Pinselduktus. 1905 hatte der Maler die Sommermonate in Soest im Hause Schumacher verbracht, wo er auch Emil Nolde kennenlernte und mit ihm Freundschaft schloß. Die mächtige St. Patroklus-Kirche hat er damals entdeckt. Rohlfs wird sie von nun an immer wieder malen.

Diese Bildauffassung scheint dem gesamten vorausgehenden Schaffen zu widersprechen, denn fast reißbrett-genau sind die Architekturen mit blauem Strich gezeichnet. Die Fluchtlinien, die in die Bildtiefe zielen, sind genau markiert als handle es sich um die technische Aufnahme einer bestimmten Situation. Die Farbe ist aquarellartig dünn und bleibt in rein kolorierender Funktion. Das Ganze erinnert an eine der hellfarbigen graphischen Reproduktionen, wie sie zum Beispiel in der Zeitschrift „Jugend" abgedruckt wurden. So wirkt das Bild eher wie ein stark vergrößerter Linolschnitt oder wie eine farbige Aquatinta-Radierung.

J. C. J.

86 „Bäume am Flußufer". 1910

Öl auf Leinwand. 48,5 x 65 cm
Bez. rechts unten: *CR 10*
Inv. Nr.: 687 – Erworben 1966

Ausstellungen: Christian Rohlfs, 5. Buch der Galerie Goyert, Köln o. J. (1921), Abb. S. 9; – Kiel 1979, Kat. Nr. 39 mit Farbtafel

Literatur: W. Frieg, Christian Rohlfs – Mystiker der Farbe, in: Hellweg Jg. 2, Heft 10, 1922, S. 188; – M. L. Keiler, Christian Rohlfs, in: The College Art Journal, XVIII, Heft 3, 1959, S. 203 mit Abb.; – Kunsthalle 1973, S. 178 mit Abb.; – C. R. Oeuvre-Katalog 1978, Nr. 460 mit Abb.

Im Jahre 1903 hatte Rohlfs „Sonnenblumen" gemalt, die deutlich an van Goghs Malerei erinnern. Seit um 1905 wird dieser Einfluß stärker: Rohlfs muß vor allem van Goghs dynamische, subjektive, den ganzen Bildplan mit hinreißender Bewegung erfüllende Handschrift beeindruckt haben. Sie hat ihn ermutigt, sich wiederum der Farbe anzuvertrauen und sich aus der Abhängigkeit von der Naturwirklichkeit zu befreien. Auch hier interessiert Rohlfs vor allem die neue Möglichkeit, Farbe als Materie so aufzutragen, daß das stark relieffierte Bild den zugrunde liegenden Natureindruck zu einer ornamenthaften Prägung gerinnen läßt. Für van Goghs Malerei als Ausdruck seelischer Spannungen hatte Rohlfs – wie bei Munch – kaum Verständnis (1910 war der Maler sechzig Jahre alt!). Obwohl man also vor diesem Bild sofort an van Gogh erinnert wird, würde jede Gegenüberstellung zugleich schwerwiegende Unterschiede aufdecken. Das Bild ist auch ein Zeugnis für die Wirkungsgeschichte der Kunst des Holländers in Deutschland, die bald nach seinem Tod (1890) einsetzte und etwa bis zum Ausbruch des 1. Weltkrieges 1914 gedauert hat. J. C. J.

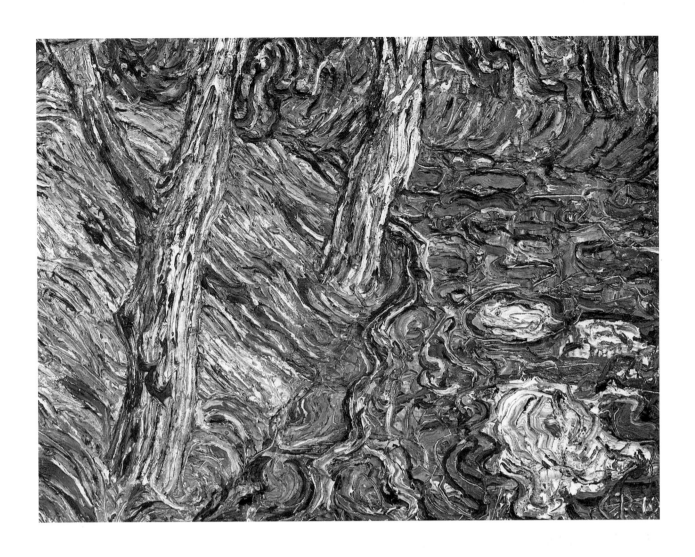

87 „Der Prophet". 1917

Öl auf Leinwand. 100,5 x 61,5 cm
Bez. rechts unten: *CR 17* – auf dem Keilrahmen: *Chr. Rohlfs Hagen i. W.*
Inv. Nr.: 611 – Erworben 1954 mit Mitteln des Kultusministeriums

Ausstellungen: Christian Rohlfs, Karl-Ernst-Osthaus-Bund, Hagen 1929/30, Kat. Nr. 53; – Deutsche Maler, Wolfsburg 1956, Kat. Nr. 141, Abb. 47; – Duisburg 1972, Kat. Nr. 47, Abb. S. 35; – Essen 1978, Kat. Nr. 50; – Kiel 1979, Kat. Nr. 45 mit Farbtaf.; – Christian Rohlfs 1849-1938, Wege zur Moderne, Museen der Stadt Velbert, Schloß Hardenberg 1983, Kat. Nr. 27

Literatur: Paul Westheim, Christian Rohlfs, in: Das Kunstblatt, Jg. II, 1918, Abb. S. 269; – H. Pels-Leusden, Der Maler Christian Rohlfs, in: Die Kunst für Alle, Jg. 50, 1934/35, S. 93 mit Abb.; – H. Pels-Leusden, Christian Rohlfs, in: Die Kunst, Jg. 36, 1935, Abb. S. 109; – A. Heuser, Christian Rohlfs, in: Aussaat, Zeitschrift für Kunst und Wissenschaft, Jg. 2, Heft 3/4, 1947, S. 105; – Kunsthalle 1958, S. 132, Abb. 41; – Johanna Kolbe, Zur Wiedereröffnung der Kieler Kunsthalle, in: Der Wagen, Lübeck 1959, S. 84, Abb. S. 85; – Kunsthalle 1973, S. 178 mit Abb.; – Kunsthalle 1977, Nr. 521 mit Abb.; – C. R. Oeuvre-Katalog 1978, Nr. 587 mit Abb.

Die Initialzündung für die Figurenbilder des sechzig-, des siebzigjährigen Rohlfs kam einerseits aus der Begegnung mit dem deutschen Expressionismus („Brücke" und Nolde), andererseits wurde sie maßgeblich aus dem unter dieser Einwirkung entstandenen eigenen Holzschnittwerk gewonnen, das 1908 begann. Verzweiflung und Erschütterung, die der Maler bei Ausbruch des 1. Weltkrieges erlitt, hat nicht nur die Thematik dieser Bilder bestimmt – biblische Inhalte, oder allgemeiner:

Leid und Erlösung – sondern hat in Rohlfs die Verpflichtung erweckt, mit seinem Werk auf ein geschundenes, schließlich besiegtes Volk tröstend, mahnend und befreiend einzuwirken. Der „Prophet", ein Ezechiel, der Totenfelder schaut, ein Jeremias, der zur Umkehr ruft, da in seinem Rücken die martialischen Kohorten aufmarschieren, ist großartige Vergegenwärtigung dessen, was den Künstler in seiner letzten Schaffensphase mit neuer Kraft erfüllte. Die Farbe, die die Bildfläche rhythmisiert in einer großen Bewegung, die rechts unten ansetzt und nach links hinaufzüngelt, dazu die akzentuierende Zeichnung, verwenden expressionistische Gestaltungsprinzipien (man denkt auch an el Grecos ekstatische Heilige), steigern diese mit visionärer Wucht, die eigenster Ausdruck des Malers ist. Rohlfs Alterswerk gründet in einer inneren Erregtheit. Zum ersten Mal in seinem langen Leben hat der Maler eine wirkliche Botschaft zu verkünden, der er sich in mystischer Versenkung hingibt. Man kann das Schaffen nach 1914 durchaus mit Noldes Werk nach 1945 in Eigenart und Inbrunst vergleichen, mag Nolde auch zu künstlerisch eindeutigeren Ergebnissen gelangt sein.

J. C. J.

147

88 „Rote Tulpen". 1925

Tempera auf bräunlichem Tonpapier. 69,8 x 50,1 cm
Bez. rechts unten: *CR 25*
Inv. Nr.: SHKV 1925/217 – Erworben 1925 vom Künstler

Ausstellungen: Kiel 1979, Kat. Nr. 66 mit Farbtafel

Literatur: P. Vogt, Aquarelle 1958, S. 183, Nr. 41, Farbtafel S. 91; –
Kunsthalle 1977, Nr. 525 mit Abb.

Seit 1920 erhielt die Technik der aquarellmäßigen Tempera-
malerei auf Papier für Rohlfs steigende Bedeutung. Das hing
nicht zuletzt mit dem Alter zusammen, der nun im achten
Lebensjahrzehnt stehende Maler war den Anstrengungen des
Tafelbildes immer weniger gewachsen (von 1932 bis zu seinem
Tod sind nur noch 13 Gemälde entstanden).
Thematisch im Mittelpunkt stehen Blumen und Landschaften. In
ihrer Lauterkeit, ihrer inbrünstigen Schönheit weisen sie zurück
auf die Auffassungen der Weimarer Jahrzehnte bis um 1900.
Sie huldigen der Natur, geben sich ganz den Strahlungen der
Schöpfung hin. Sie errichten in chaotischer Zeit eine private
Gegenwelt, sie mahnen nicht, sie machen keine Vorhaltungen,
ihre hoffnungsvolle Botschaft wird von jedem ohne Umweg
direkt begriffen. J. C. J.

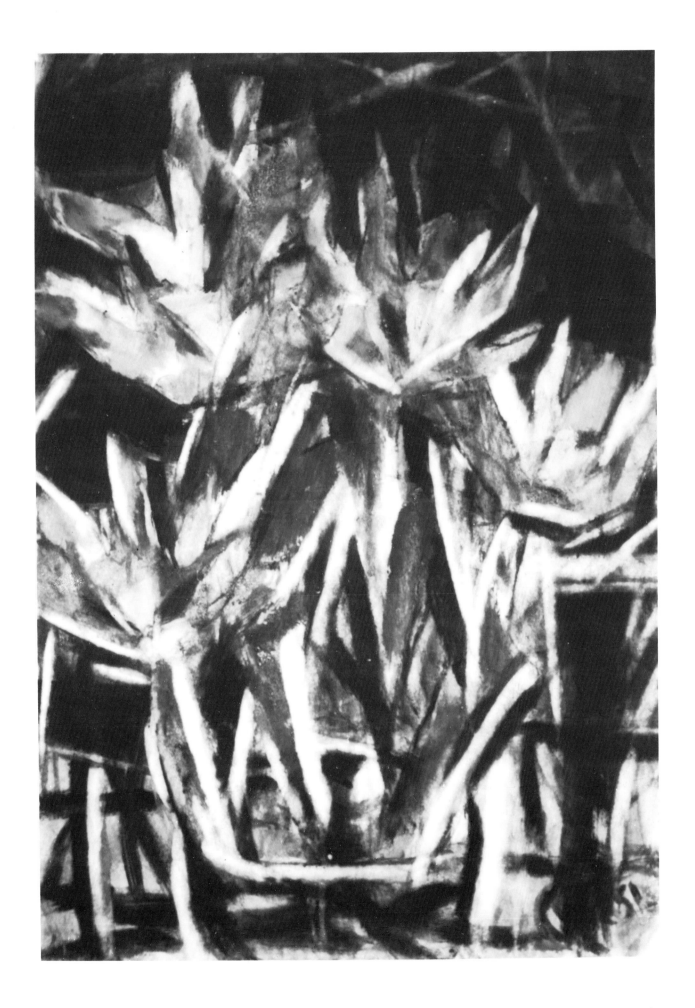

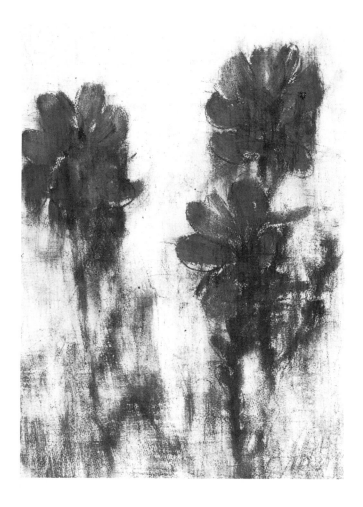

89 „Rote Canna". 1934

Tempera über Kreidezeichnung auf Papier. 66,7 x 48 cm
Bez. rechts unten: *CR 34* – auf der Rückseite: *Nr. 1 Rote Cannas 1934*
Inv. Nr.: SHKV 1978/27 – Vermächtnis Dr. Ernst Grabbe, Kiel, 1978

Ausstellungen: Kiel 1979, Kat. Nr. 74 mit Farbtafel

Literatur: Rolf Wedewer/Herbert Schneider, Aquarelle und Zeichnungen des 20. Jahrhunderts, Köln 1981, Nr. 33, Farbtaf. S. 107

Im Jahre 1934 sind noch vier weitere Aquarelle roter Canna-Blüten entstanden, vgl. P. Vogt, Aquarelle 1958, S. 199 f., Nr. 34/36, 34/46, 34/48 und 34/50.
Nach 1933 – Rohlfs Kunst gilt als „entartet", 1937 wird er aus der Preußischen Akademie der Künste ausgeschlossen, 412 seiner Werke werden aus Museumsbesitz beschlagnahmt – setzt in der Aquarell-Temperamalerei eine letzte Steigerung ein. Diese Blumen, diese durchlichteten Landschaften sind Beschwörungen einer lebensbejahenden, friedlichen und humanen Welt. Sie zeigen ein Paradies jenseits von Barbarei und blinder Vernichtungswut. Es kann kein Zufall sein, daß Rohlfs fremde Blumen bevorzugt – Lotos, Canna, Chrysanthemen, Escheverien, Amaryllis – und daß seine Landschaften zumeist nichtdeutsche Situationen zeigen, nämlich die askonische Umgebung in der südlichen Schweiz. Es sind auch Blätter des Trostes, ein Trost, der nicht zuletzt dem Künstler selbst galt, denn niemand hatte die Botschaft seiner religiösen Bilder verstanden. So sind diese Blumen für ihn selbst notwendiger Ausgleich, Zeichen unerschütterlicher Selbstbehauptung, die immer wieder neu im Werk gewonnen werden mußte. Daher mag die Schlichtheit dieser Farbimaginationen stammen, die bis heute nichts von ihrem Zauber verloren haben. J. C. J.

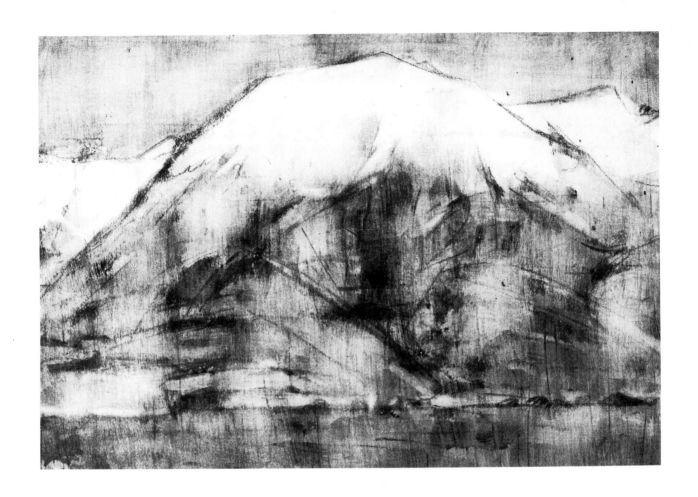

90 „Berg im Schnee (Giridone)". 1934

Tempera über Kreidezeichnung auf Papier. 39 x 58 cm
Bez. rechts unten: *CR* – auf der Rückseite: *NR. I. Berg im Schnee
1934*
Inv. Nr.: SHKV 1978/26 – Vermächtnis Dr. Ernst Grabbe, Kiel,
1978

Ausstellungen: Kiel 1979, Kat. Nr. 75 mit Farbtafel

Das Blatt gehört zu einer Folge von Blättern, die dieselbe land-
schaftliche Situation darstellen, vgl. P. Vogt, Aquarelle 1958,
S. 198 ff., Nr. 34/8, 34/14-17, 34/21 und 34/22
Im Jahre 1927 hatte sich Rohlfs zum ersten Mal in Askona auf-
gehalten. Seit 1929 lebte er dann alljährlich in den Sommermo-
naten in dem schweizerischen Ort am Lago Maggiore. Nach
1933 wurden diese Aufenthalte zu einem Aufatmen: noch ein-
mal seit der Romantik erscheint in den dort gemalten Land-
schaften die Schweiz als Hort der Freiheit. Wie ein Symbol für
diese Anschauung wirkt der Monte Giridone, den der alte Maler
von seinem Fenster aus gesehen und immer wieder gemalt hat.
Als große lichte Form bestimmt er mächtig das Bild, Zeichen von
Verläßlichkeit und Dauer, von Zuversicht in einer dem Abgrund
zustürzenden Zeit. J. C. J.

Carl Rotte

Carl Rotte wurde am 31. Dezember 1862 in Lübeck geboren. Nach der Schulzeit studierte er von 1879 bis 1884 an der Akademie in München. Seine Lehrer waren G. Hackl, J. Benczúr und O. Seitz. 1885 ließ er sich in Hamburg nieder, wo er als Stilleben-, Interieur- und Landschaftsmaler tätig war. Im Kunstverein Hamburg stellte Rotte 1895 und von 1904 bis 1908 regelmäßig aus. 1906 erhielt er den Auftrag für Wandgemälde auf dem S. S. „König Friedrich August" der Hamburg-Südamerikanischen Dampfschiffahrts-Gesellschaft.
Carl Rotte starb am 4. April 1910 in Hamburg.

91 „Märchen". 1895

Öl auf Leinwand. 60 x 78 cm
Bez. links unten: *C. Rotte. 95.08*
Inv. Nr.: 572 – Vermächtnis Dr. Paul Wassily, Kiel, 1951

Ausstellungen: Kunstausstellung Hamburg 1899

Literatur: Kunsthalle 1973, S. 180 mit Abb.

Carl Rotte, den Peter Hirschfeld als „besonders begabt" bezeichnet hat (Peter Hirschfeld, in: Hundert Jahre Hamburger Kunst 1832-1932), ist heute ein unbekannter und vergessener Künstler. Die meisten seiner Bilder sind verschollen. Nur in der Hamburger Kunsthalle befindet sich noch ein Stilleben und ein Interieur. Das Gemälde „Märchen" ist ein Beispiel der Hamburger Jugendstilmalerei aus den 90er Jahren des vorigen Jahrhunderts. Bei vielen Künstlern des Jugendstils ist eine besondere Affinität zum Märchen und zur Darstellung von märchenhaften Stimmungen zu beobachten, die auf strukturelle Beziehungen zwischen Märchen und Jugendstil zurückzuführen ist. Rotte gibt hier keine Illustration einer bestimmten literarischen Vorlage wieder. Er malte vielmehr den allgemeinen Stimmungslyrismus eines Märchenwaldes. Auf einer flächenhaft aus verhaltenen Grüntönen gebildeten Wiese betrachtet eine junge blonde Frau in weinrotem Kleid zusammen mit einem kleinen weißen Hündchen eine wundersame, irisierend aufleuchtende Blume. Graugrüne Baumstämme trennen als lineare Kompositionselemente die Wiesenfläche von einem blaugrünen Gewässer, über das im Hintergrund eine kleine Brücke führt. Eine unbestimmte Lichtführung unterstreicht das Geheimnisvolle, Fremde und Unwirkliche der Landschaft. Der Maler hat auf eine Ausarbeitung von Details zugunsten der Flächenwirkung verzichtet. Der Farbauftrag ist dünn und flüssig, so daß zum Teil die Struktur der Leinwand durchschlägt. J. Sch.

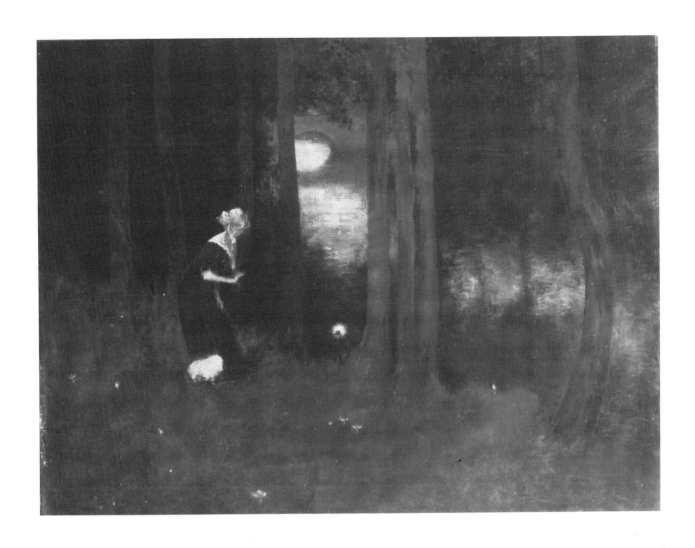

Max Slevogt

Max Slevogt wurde am 8. Oktober 1868 als Sohn des Hauptmanns Friedrich Ritter von Slevogt in Landshut an der Isar geboren. Nach dem Besuch der Lateinschule in Würzburg begann er 1885 sein Studium an der Akademie in München. Er besuchte dort die Naturklasse von Johann Herterich und von 1888 bis 1889 die Malklasse von Wilhelm von Diez. Im Frühjahr 1889 ging er nach Paris an die Académie Julian.

Zusammen mit seinem Freund, dem Maler Robert Breyer, reiste er 1890 nach Italien. Nach der Rückkehr hielt er sich in München und Kochel auf. Er lernte Wilhelm Trübner kennen, dessen Kunst die Slevogts beeinflußte. 1896 arbeitete er vorübergehend für die Zeitschriften „Jugend" und „Simplizissimus". 1897 erste Ausstellung in Wien. In Berlin veranstaltete Paul Cassirer 1899 eine Kollektivausstellung. 1898 heiratete Slevogt Antonie Finkler und besuchte die große Rembrandt-Ausstellung in Amsterdam.

Nach der Rückkehr von einer Paris-Reise 1900 erhielt er 1901 vom Prinzregenten Luitpold den Professorentitel verliehen. In Frankfurt a. M. malte er rund 30 Gemälde aus dem Zoo. Im selben Jahr siedelte er nach Berlin über. 1902 lernte er den portugiesischen Bariton Francisco d'Andrade persönlich kennen, den er wiederholt in seiner Glanzrolle als Don Giovanni malte. Slevogt entwarf auch Bühnenbilder und Kostüme für Max Reinhardt und Otto Brahm.

Von 1907 bis 1908 arbeitete er in Stölln und Nordwijk und erwarb 1909 ein Wohnhaus in Godramstein in der Pfalz. Die Manet-Ausstellung 1910 in Berlin beeindruckte ihn stark. 1914 folgte eine Reise nach Ägypten, auf der zahlreiche Aquarelle und Zeichnungen sowie 21 Gemälde entstanden. Die Rückreise führte Slevogt über Syrakus, Neapel, Rom, Orvieto, Florenz, Venedig und Bozen. In Berlin wurde er Mitglied der Preußischen Akademie der Künste und 1915 Mitglied der Akademie der Künste in Dresden.

Als Vorsteher eines Meisterateliers für Malerei wurde Slevogt 1917 an die Akademie der Künste in Berlin berufen. Zum 50. Geburtstag von Max Slevogt veranstaltete die „Freie Sezession" in Berlin eine umfangreiche Ausstellung. 1924 lieferte er Bühnenbilder für die Don Giovanni-Aufführung der Dresdner Staatsoper. Er arbeitete an Wandbildern in Berlin und Neukastell und begann mit den Faust-Illustrationen.

Den ersten öffentlichen Auftrag erhielt Max Slevogt 1927. Es handelte sich um Fresken für den Hauff-Saal des Bremer Rathauses. Zum 60. Geburtstag des Künstlers organisierte die Preußische Akademie der Künste in Berlin eine Sonder-Ausstellung. Von 1931 bis 1932 arbeitete Slevogt an dem Golgatha-Fresko in der Friedenskirche zu Ludwigshafen am Rhein.

Am 20. September 1932 starb Max Slevogt in Neukastell.

Literatur: Karl Voll, Max Slevogt, München/Leipzig 1912; – Emil Waldmann, Max Slevogt, Berlin 1923; – Karl Scheffler, Max Slevogt, Berlin 1940; – Monika Heffels, Die Buchillustrationen von Max Slevogt, Diss. phil., Bonn 1952; – Hans-Jürgen Imiela, Max Slevogt – Eine Monographie, Karlsruhe 1968

92 „Don Juan und der Komtur". 1906

Öl auf Malpappe. 66 x 83,5 cm
Bez. links unten: *d'Andrade/Max Slevogt*
Inv. Nr.: 645 – Erworben 1959. Das Gemälde befand sich ehemals in der Sammlung Eduard Fuchs, Berlin

Ausstellungen: Max Slevogt. Gemälde, Aquarelle, Pastelle, Zeichnungen zu seinem 60. Geburtstag, Preußische Akademie der Künste Berlin, Oktober bis November 1928; – Max Slevogt zum 100. Geburtstag, Pfalzgalerie Kaiserslautern, 4. Mai bis 12. Juni 1968, Kat. Nr. 67, Farbabb. nach S. 7; – Max Slevogt zum 100. Geburtstag, Kunst- und Museumsverein Wuppertal, 8. September bis 20. Oktober 1968, Kat. Nr. 32, Farbabb. nach S. 4; – Kat. Duisburg 1972, Nr. 57

Literatur: W. v. Alsen, Max Slevogt, Künstlermonographien Bd. 116, Bielefeld und Leipzig 1926, Abb. 12 nach S. 8; – Bruno Bushart, Max Slevogt, Der Sänger d'Andrade als Don Giovanni. Werkmonographien zur Bildenden Kunst in Reclams Universal-Bibliothek, Nr. 47, Stuttgart 1959, Abb. 13; – Kunsthalle 1965, Nr. II/20, Abb.; – H.-J. Imiela 1968, S. 381 f.; – Kunsthalle 1973, S. 196 mit Abb.

Der portugiesische Bariton Francisco d'Andrade (Lissabon 1856-1921 Berlin) wurde an allen großen Opernhäusern Europas wegen seiner hervorragenden gesanglichen und schauspielerischen Interpretation zum legendären Don Giovanni um die Jahrhundertwende. Slevogt erlebte d'Andrade in seiner Paraderolle zum erstenmal 1894 in München in einer Aufführung der Mozart-Oper unter dem Dirigenten Hermann Levi. Ab 1901 sah er den Sänger mehrfach in Berlin und beabsichtigte, die Todesszene, in der Don Giovanni dem Komtur begegnet, zu malen. Eine Skizze zu diesem Thema befindet sich auf der Rückseite eines Briefumschlags, den Slevogt 1901 an seine Frau adressiert hatte. In dem Brief schrieb er: „Und nun mein Bild. Zuerst wollte ich den letzten Akt von Don Juan mit dem Comthur u.s.w. malen. Aber ein nicht literarisches Motiv ist mir doch sympathischer...". (Imiela, S. 362, Anm. 34, Abb. 132) Nach einer Aufführung mit d'Andrade als Don Giovanni im Berliner „Theater des Westens" Ende 1901 entstand die erste sogenannte „Bühnenskizze" (Imiela, Abb. 33) als Beginn einer ganzen Reihe von Rollendarstellungen d'Andrades. Schließlich entschied sich Slevogt aber für die Einzeldarstellung des Sängers, und es entstanden 1902 „Der weiße d'Andrade" (Staatsgalerie Stuttgart), 1903 „Der schwarze d'Andrade" (Kunsthalle Hamburg) und 1912 „Der rote d'Andrade" (Nationalgalerie Berlin). Neben den reinen Rollenporträts verfolgte Slevogt auch das mehrfigurige Szenenbild weiter. Zu dieser Gruppe der Don Giovanni-d'Andrade-Bilder gehört auch das Kieler Bild. Seine furiose Farbigkeit, die kraftvoll die innere Erregung der Todesszene des skrupellosen Verführers widerspiegelt, wird von einem magisch aufglühenden Bühnenlicht bestimmt, das auf Slevogt eine ähnliche Faszination ausgeübt hat wie das Freilicht. „Das... Gemälde... zeigt wieder den vergeblichen Kampf des Verdammten mit dem steinernen Gast. Noch hält die Linke den Pokal mit dem rubinfarbenen Willkommenstrunk in die Höhe, doch das rechte Bein versinkt bereits in den auflodernden Höllenflammen. Unter dem Griff des bewegungslosen Rächers streckt sich der Körper des Gequälten in die Diagonale, die Augen schließen sich vor Schmerz". (B. Bushart).

J. Sch.

93 „Don Quichote und Dulcinea". 1923

Öl auf Leinwand. 62 x 75 cm
Bez. links unten: *Slevogt 23*
Inv. Nr.: 649 – Erworben 1960. Das Gemälde befand sich ehemals in der Sammlung Otto H. Blumenfeld

Ausstellungen: Aus Hamburger Privatbesitz, 1924; – Max Slevogt. Gemälde, Aquarelle, Pastelle, Zeichnungen zu seinem 60. Geburtstag. Preußische Akademie der Künste Berlin, Oktober bis November 1928, Kat. Nr. 147; – Kat. Duisburg 1972, Nr. 58

Literatur: Kunst und Künstler, XXIII, 1925, S. 402, Abb. S. 398; – Kunsthalle 1965, Nr. II/21, Abb.; – H.-J. Imiela 1968, S. 219, 424; – Kunsthalle 1973, S. 198 mit Abb.

Friedrich Ahlers-Heestermann schreibt 1925 über das Gemälde anläßlich einer Ausstellung in Hamburg 1924: „Von Slevogt ein kleines neues Bild, wo der heiter fabulierende Meister in glänzender Weise den illustrativen mit dem malerischen Stil vereint, beschwingt und leichtfüssig die Begegnung seines Lieblingshelden Don Quijote mit der dicken Dulcinea erzählend." Ganz so harmlos ist dieses Gemälde aber doch nicht gemeint. Imiela (S. 219) hat darauf hingewiesen, daß Slevogt dazu neigte, durch literarische Figuren einen Bewußtseins- oder Erlebnisgehalt zu erfahren, indem er in ihnen den Ausdruck für Wesenszüge seiner eigenen, persönlichen Verfassung suchte. Imiela verweist auf die zunehmende Isolation Slevogts und bemerkt: „Was hier anklang, hat sich in den 1923 gemalten beiden Kompositionen „Don Quixote vor Dulcinea" und „Don Quixote im Löwenkäfig" zur Erkenntnis der Vereinsamung verdichtet. Das skurrile, weil unverstandene Tun des Spaniers muß für Slevogt eine Beziehung zu der eigenen Stellung in seiner Zeit

gehabt haben ... Dem Alternden bleibt der Zugang zu der jüngsten Malerei versagt. Seine und seiner Weggenossen Vorstellungen sind beiseite geschoben. Sein Handeln deckt sich nicht mehr mit dem Wirken, der Impuls nicht mehr mit der Resonanz. Don Quixote ist zur Schlüsselgestalt für diese Unzulänglichkeit geworden, ...".

J. Sch.

Karl Schmidt-Rottluff

Karl Schmidt ist am 1. Dezember 1884 in Rottluff bei Chemnitz als Sohn eines Müllers geboren. Er besuchte von 1891 bis 1905 Schulen in Rottluff, Rabenstein und Chemnitz. 1901 begann die Freundschaft mit Erich Heckel, mit dem er malte und Museen besuchte. Nach dem Abitur 1905 nahm er sein Architekturstudium an der Technischen Hochschule in Dresden auf. Durch Heckel lernte er E. L. Kirchner kennen und wurde Mitbegründer der „Brücke". Von diesem Zeitpunkt an nannte er sich Karl Schmidt-Rottluff. 1906 ließ er sich vom Studium beurlauben und besuchte Nolde auf Alsen, nahm an „Brücke"-Ausstellungen in Braunschweig und Dresden teil und lernte den Graphiksammler Gustav Schiefler kennen.

In den Sommermonaten 1907 bis 1909 malte er im Dangaster Moor. 1910 bis 1912 arbeitete er jeden Sommer in Dangast und Hamburg. Nach einer Norwegenreise übersiedelte Schmidt-Rottluff 1911 nach Berlin. 1912 Teilnahme an der „Internationalen Kunstausstellung des Sonderbundes Westdeutscher Kunstfreunde und Künstler" in Köln. Nach der Auflösung von „Brücke" reiste er 1913 nach Nidden und 1914 nach Hohwacht in Holstein. Im Ersten Weltkrieg war er von 1915 bis 1918 Soldat in Nordrußland und Litauen, 1919 malte er wieder in Hohwacht. Ausstellungen in Essen, Hagen, Jena, Berlin, Leipzig, Hamburg und München.

Von 1920 bis 1931 hielt er sich während der Sommermonate in Jershöft, Pommern, auf. 1920 erschien die erste Monographie über Schmidt-Rottluff von W. R. Valentiner. Es folgten Ausstellungen in Frankfurt, Hannover, Berlin und Erfurt. Zusammen mit den Bildhauern Georg Kolbe und Richard Scheibe besuchte er 1923 Rom und Capri und 1924 Paris. 1925 war er in Dalmatien. Während des Frühjahres arbeitete er 1927 bis 1929 in Ascona, 1930 in Rom (Villa Massimo). Es kommt zur ersten öffentlichen Diffamierung durch die Nationalsozialisten. Dennoch wurde er 1931 Mitglied der Preußischen Akademie der Künste, aus der er 1933 ausgeschlossen wurde. Von 1932 bis 1943 in den Sommermonaten im Taunus, 1935 Reise nach Amsterdam und Rotterdam. 1936 Ausstellung in New York. Schmidt-Rottluff wurde 1937 als „entarteter Künstler" bezeichnet, 1938 wurden 608 Werke in deutschen Museen beschlagnahmt. 1941 Ausschluß aus der „Reichskammer der bildenden Künste" und Berufsverbot. Er reiste 1942 zu dem Grafen Helmuth von Moltke nach Schlesien. 1943 Zerstörung seiner Wohnung und zahlreicher Werke durch Bomben in Berlin. Er übersiedelte nach Rottluff und kehrte erst 1946 nach Berlin zurück, wo er 1947 an die Hochschule für Bildende Künste als Professor berufen wurde.

Von 1949 bis 1953 besuchte er regelmäßig das Tessin und seit 1950 Hofheim im Taunus. Ab 1951 hielt er sich alljährlich im Sommer in Sierksdorf an der Lübecker Bucht auf. Zahlreiche Ausstellungen in Deutschland und im Ausland. 1954 wurde Schmidt-Rottluff emeritiert, 1956 Ritter des Ordens „Pour le mérite für Wissenschaft und Kunst" und 1965 Ehrenbürger der Universität Kiel, 1975 wurde die „Karl Schmidt-Rottluff Förderungsstiftung", deren Zweck die Unterstützung förderungswürdiger Maler, Graphiker und Bildhauer ist, eingerichtet. Karl Schmidt-Rottluff ist am 10. August 1976, fast 92jährig, in Berlin gestorben.

Literatur: Rosa Schapire, Karl Schmidt-Rottluffs Graphisches Werk, Berlin 1924; – Will Grohmann, Karl Schmidt-Rottluff, Stuttgart 1956 (mit Werkverzeichnis der Gemälde); – Karl Schmidt-Rottluff, Das graphische Werk seit 1923, hrsg. von Ernest Rathenau, New York 1963; – Ausst. Katalog: Karl Schmidt Rottluff Gemälde, Aquarelle, Graphik, Frankfurter Kunstverein, 20. März bis 17. Mai 1964, auch im Kunstverein Hannover, Museum Folkwang Essen, Akademie der Künste Berlin; – Karl Brix, Karl Schmidt-Rottluff, Wien/München 1972; – Ausst. Katalog: Karl Schmidt-Rottluff, Kunstverein Braunschweig 1980

94 „Haus unter Bäumen". 1910

Öl auf Leinwand. 84,5 x 77,5 cm
Bez. links unten: *S. Rottluff 1910*
Inv. Nr.: 622 – Erworben 1956 mit Unterstützung der Landesregierung

Ausstellungen: Maler der Brücke in Dangast, Landesmuseum Oldenburg 1957, Kat. Nr. 54; – Kat. Duisburg 1972, Nr. 54

Literatur: W. Grohmann 1956, S. 284; – Kunsthalle 1958, S. 142, Abb. 43; – Kunsthalle 1973, S. 188 mit Abb.; – Kunsthalle 1977, Nr. 540 mit Abb.

In den Jahren 1907 bis 1912 arbeitete Karl Schmidt-Rottluff, zeitweilig zusammen mit Erich Heckel, Max Pechstein und der Malerin Emma Ritter, während der Sommermonate in Dangast am Jadebusen. Dort entstand dieses Gemälde zusammen mit einer Reihe von Landschaften, denn die ersten Jahre nach Gründung von Brücke (1905) widmete sich der Künstler fast ausschließlich der Landschaftsmalerei.

Das „Haus unter Bäumen" ist ein hervorragendes Beispiel des ersten eigenständigen Stils, den Schmidt-Rottluff seit 1905/06 fast eigenbrötlerisch mit größter Intensität, angeregt von den französischen Fauves und den Dresdner Freunden, erarbeitet hatte. 1910 ist das Jahr, in dem er erste Ernte hielt: Farbe wird mit dynamischer Handschrift auf die Leinwand gesetzt in breiten Strichen, deren jeder eine bestimmte, nahezu unvermischte Farbe enthält. Manchmal überlagern sich mehrere Farbstriche, im Ganzen aber sitzen die Striche nebeneinander, manchmal dicht an dicht, manchmal so locker, daß die Leinwand durchscheint. So erhält das von Farbkraft strahlende Bildfeld eine heftige, kürzelhafte, ungemein lebendige Textur. Die Farben richten sich nur ungefähr nach der Farberscheinung des ins Visier genommenen Naturausschnitts. Tatsächlich sind sie reiner Ausdruckswert, der die Wirklichkeit stakkatohaft rhythmisiert und explosiv steigert, so daß ein Bild entsteht, das zwar den Natureindruck festhält, ihn aber jenseits von jeder realistischen Wiedergabe neu erschafft, in eine andere, nur auf das ausdrucksfähige Bild bezogene Gestalt übersetzt. Das Pathos heftiger Aneignung von Wirklichkeit führt den Künstler zu einer visionären Naturanschauung.

J. C. J.

95 „Stilleben mit Zwiebeln". 1932

Öl auf Leinwand. 64,5 x 73 cm
Bez. links unten: *S. Rottluff* – auf dem Keilrahmen: *Schmidt-Rott-luff „Zwiebeln" (328) = gewachst =*
Inv. Nr.: 684 – Geschenk Karl Schmidt-Rottluffs anläßlich der Verleihung der Ehrenbürgerschaft der Christian-Albrechts-Universität, 1965

Literatur: W. Grohmann, 1956, S. 300, Abb. S. 272; – Kunsthalle 1965, Nr. IV/17; – Kunsthalle 1973, S. 188 mit Abb.; – Kunsthalle 1977, Nr. 541 mit Abb.

Ein Jahr vor der „Machtergreifung" durch die Nationalsozialisten wurde das Stilleben von Schmidt-Rottluff gemalt. Seit 1930 hatte er eine Folge von Stilleben geschaffen, wobei ihn die Darstellung der prallen Körperlichkeit der Dinge, der Früchte – oft in einem Innenraum, den ein Fenster öffnet – besonders interessierte. Möglich, daß das Bild in Rumbke am Lebasee in Pommern entstanden ist, wo der Maler von 1932 bis 1943 im Sommer und Herbst gelebt hat. Später, seit 1954, wird er diese Jahreszeiten in seinem Haus in Sierksdorf an der Lübecker Bucht verbringen. Immer war der Maler also mit der norddeutschen Landschaft verbunden.
Farbe, Handschrift und Form haben sich schon ab 1925 beruhigt. Heftigkeit ist einem Bedürfnis nach Harmonisierung der Bildgestalt gewichen, die maßgeblich durch eine kräftige Zeichnung getragen wird: Schmidt-Rottluff malt nicht mehr, er zeichnet mit Farben. Jede Dissonanz, jedes kühne Aufeinanderprallen heftiger Formenbewegungen und lauter Farben wird vermieden. Dieses Stilleben – und das gilt nun für alle Werke – ist bis ins letzte einsichtig. Die Naturwirklichkeit prägt wieder das Bild. Die Farben steigern nicht, sondern illuminieren die Naturformen. Nah grenzt das Harmonische ans Banale.

<div align="right">J. C. J.</div>

Franz Skarbina

Als Sohn eines aus Agram zugezogenen Goldschmieds ist Franz Skarbina am 24. Februar 1849 in Berlin geboren. Von 1865 bis 1868 studierte er bei Julius Schrader an der Berliner Akademie. Er unternahm 1871 eine Studienreise nach Oberitalien und wurde 1878 Hilfslehrer für Zeichnen an der Berliner Akademie. Ab 1880 führten ihn Reisen nach Holland, Belgien, Frankreich und Italien. In den Jahren 1882 bis 1893 war er an der Berliner Akademie als Lehrer für anatomisches Zeichnen tätig. Wegen Differenzen mit dem damaligen Direktor Anton von Werner trat Skarbina aus dem Lehrkörper aus.

1885 bis 1886 hielt sich Skarbina in Frankreich auf, wo ihn die Impressionisten stark beeinflußten, und wurde 1892 Mitbegründer der unabhängigen „Gruppe der XI" in Berlin 1899 trat er der Berliner Secession bei. Er stellte wiederholt aus und erhielt 1905 die Große Goldene Medaille. Seit 1905 war er Mitglied des Senats der Akademie der Künste, Berlin.

Franz Skarbina ist am 18. Mai 1910 in Berlin gestorben.

96 „Die Kinder des Islandfischers". 1892

Öl auf Leinwand. 69 x 50 cm
Bez. rechts unten: *F. Skarbina. 1892* – auf dem Keilrahmen: *F. Skarbina „Die Kinder des Islandfischer's"*
Inv. Nr.: 262 – Geschenk von Frau Irmgard Hoffmann, Kiel, 1913

Ausstellungen: Große Berliner Kunstausstellung, 1893; – der Berliner Maler Franz Skarbina, Berlin Museum, Berlin 11. Dezember 1970 bis 4. April 1971, Kat. Nr. 14, Abb. 20; – Von Liebermann zu Kollwitz. Realismus im Deutschen Kaiserreich. Von der Heydt-Museum Wuppertal, 23. Oktober bis 18. Dezember 1977, Kat. Nr. 64 mit Abb.

Literatur: Friedrich v. Boetticher, Malerwerke des 19. Jahrhunderts, Bd. II/2, Dresden 1901, Nr. 45; – Kunsthalle 1958, S. 146; – Kunsthalle 1973, S. 195 mit Abb.

Skarbina begann als Realist. Seine Naturauffassung verband ihn mit Max Liebermann. In seiner technisch vollendeten, schwingenden Farbgebung zeigt sich der Einfluß der französischen Impressionisten. Das in lebendigen, hellen und freundlichen Farben gemalte Bildnis stellt die beiden Kinder am Tisch in der nüchternen Küche des Fischerhauses dar. Das Genrehafte der realen Umwelt läßt Skarbina zugunsten der liebenswerten Schilderung der beiden Kinder zurücktreten. Fürsorglich hält das Mädchen ihren jüngeren Bruder, der ganz mit sich selbst beschäftigt ist, auf dem Schoß. Ihr frisches Gesicht, das zerzauste blonde Haar, das sorgfältig zurechtgezupfte Kleidchen hat der Maler ebenso sicher erfaßt wie ihren prüfenden, zwischen Zurückhaltung und Neugier schwankenden Blick, mit dem sie die Entstehung des Bildes zu verfolgen scheint.

J. Sch.

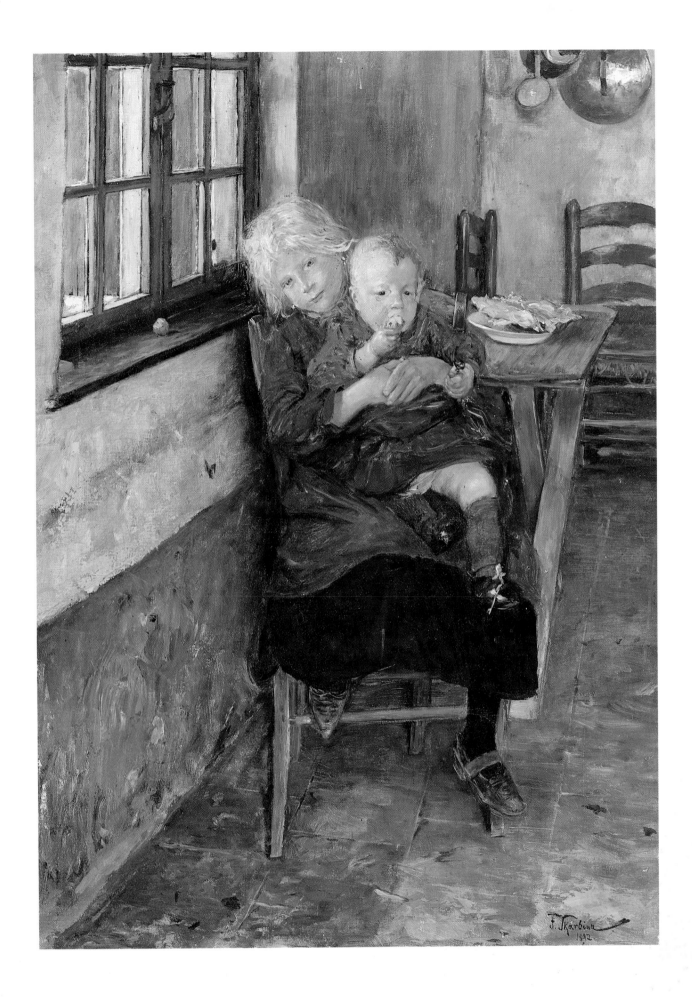

Hans Thoma

Am 2. Oktober 1839 ist Hans Thoma als Sohn eines Handwerkers in Bernau im Schwarzwald geboren. Nach kurzen Lehrzeiten als Lithograph, als Anstreicher und Lackierer in Basel und Uhrenschildmacher in Furtwangen besuchte er ab 1859 die Kunstschule in Karlsruhe als Schüler von Johann Wilhelm Schirmer, Ludwig Des Coudres und Hans Canon. Thoma blieb bis 1866 auf der Kunstschule in Karlsruhe, an der Eugen Bracht, Emil Lugo und Wilhelm Steinhausen seine Mitschüler waren. Nach dem Tode Schirmers 1863 wurden die Verhältnisse für Thoma in Karlsruhe immer ungünstiger, und er zog 1867 nach Düsseldorf. Dort freundete er sich mit dem Maler Otto Scholderer an. Mit ihm zusammen reiste Thoma 1868 nach Paris, wo ihn vor allem das Werk von Courbet beeindruckte und bestätigte.

Von 1868 bis 1870 lebte er in Bernau, Karlsruhe und Säkkingen. Da das Karlsruher Publikum seine eigenwillige Farbgebung ablehnte, übersiedelte er 1870 enttäuscht nach München. Hier lernte er Victor Müller, Wilhelm Leibl, Arnold Böcklin, Wilhelm Trübner und andere Maler aus dem Leibl-Kreis kennen. 1874 erste Italienreise.

Auf Betreiben des kunstinteressierten Arztes Dr. Eiser ließ sich Thoma 1876 bis 1899 in Frankfurt a. M. nieder. 1877 heiratete er Cella Berteneder. 1879 Reise nach England zu einem englischen Käufer seiner Bilder und nach Italien (1880). In Liverpool hatte er 1884 seine erste Kollektivausstellung. Im Frühjahr 1887 wird er von dem Bildhauer Adolf von Hildebrand nach Florenz eingeladen. 1889 begann Thomas Freundschaft mit dem Kunsthistoriker Henry Thode, der – ein Schwiegersohn Richard Wagners – ihn in Bayreuth einführte.

Thomas erste große Ausstellung 1890 in München war ein großer Erfolg. 1899 Berufung nach Karlsruhe als Direktor der Galerie und Professor an der Kunstschule. Der Tod seiner Frau 1901 wirkte sich für einige Jahre lähmend auf seine Kunst aus. 1904 und 1905 reiste er in die Schweiz, und 1909 wurde das Hans-Thoma-Museum der Kunsthalle Karlsruhe gegründet. Im Mai 1919 trat Thoma von der Leitung der Kunsthalle zurück.

Hans Thoma ist am 7. November 1924 in Karlsruhe gestorben.

Literatur: Henry Thode, Thoma. Des Meisters Gemälde (Klassiker der Kunst, Bd. 15), Leipzig/Stuttgart 1909; – Josef August Beringer, Hans Thoma, München 1922; – Hans Thoma. Aus 80 Lebensjahren, hrsg. von Josef August Beringer, Leipzig (1929); – Arthur v. Schneider, Hans Thoma. Zeichnungen, Freiburg i. B. 1932

97 „Die Heilige Cäcilie". 1892

Öl auf Malpappe auf Holz aufgezogen. 38 x 45 cm
Bez. links unten: *HTh 92* (die Buchstaben monogrammiert)
Inv. Nr.: 720 – Erworben; ehem. Sammlung Simon Ravenstein, Frankfurt a. M.

Ausstellungen: Kat. Duisburg 1972, Nr. 61

Literatur: H. Thode 1909, S. LVIII, Abb. S. 359; – Kunsthalle 1973, S. 206 mit Abb.

Thoma hat die Schutzpatronin der Musik in verwandter Weise mehrfach dargestellt. Die Abwandlungen beziehen sich vor allem auf den Hintergrund. Für zwei Versionen wählte Thoma die Form des Tondo. Die hier vorliegende Fassung von 1892 ist die früheste, die letzte ist 1909 entstanden. Bereits 1901 wurde nach Thomas „Heiliger Cäcilie" ein querrechteckiges Reliefbild für die Majolika-Manufaktur in Karlsruhe hergestellt. 1903 und 1904 fertigte die Karlsruher Manufaktur dann die „Cäcilie" als rundes Majolikabild mit Reliefrahmen. In dieser Form ist Thomas Bild eine bedeutende Rolle in der Ausstattung des gründerzeitlichen Musikzimmers zugekommen. Das Brustbild der die Gigue spielenden Heiligen nimmt in klassischer Dreieckskomposition fast das gesamte Bildformat ein. Den Hintergrund bestimmen die Hügel des Schwarzwaldes. Der Horizont ist hochgesetzt und fällt nach rechts ab. Zwei Bäume begrenzen mit glatten Stämmen rechts den Bildraum. Ihre Kronen hinterfangen den Heiligenschein der Cäcilie. Die Ölfarbe ist stark verdünnt verwendet und gibt durch ihre vorwiegend auf Brauntönen aufbauende Skala und das Gold des Heiligenscheins dem Bild eine gewisse Feierlichkeit, die durch die Kopfhaltung der Dargestellten und ihre gespreizte Art beim Spielen des Instruments pathetisch wirkt.

J. Sch.

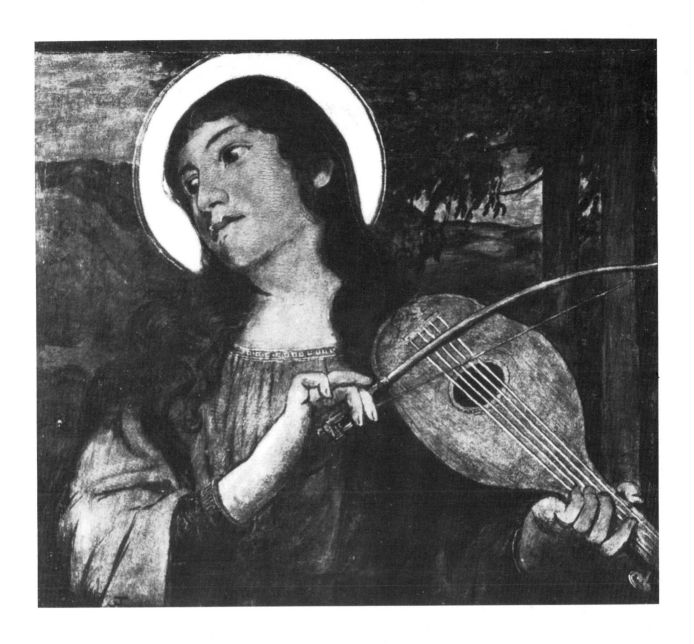

Wilhelm Trübner

Am 3. Februar 1851 wurde Wilhelm Trübner in Heidelberg als Sohn eines Silber- und Goldschmieds geboren. Er besuchte das Gymnasium in Heidelberg und ab 1867 die Goldschmiedeschule in Hanau. Anselm Feuerbach empfahl ihm, Künstler zu werden. Im Herbst 1867 nahm Trübner sein Studium an der Karlsruher Kunstakademie bei Karl Friedrich Zick auf. Der Schlachtenmaler Feodor Dietz empfahl ihm ein Studium an der Akademie in München, das Trübner 1869 antrat.

1869/70 machte Trübner eine Studienreise zu deutschen Galerien in Frankfurt a. M., Kassel, Weimar, Braunschweig, Dresden und Berlin. 1870 besuchte er Straßburg und Stuttgart. An der Akademie in München lernte er bei Wilhelm Diez und schloß Freundschaft mit Carl Schuch und Albert Lang. Mit diesen beiden Malerkollegen machte Trübner 1871 Landschaftsstudien in Hohenschwangau und Partenkirchen. In Bernried traf er mit Wilhelm Leibl zusammen, der ihm riet, die Akademie zu verlassen. Mit Schuch und Lang bezog Trübner daraufhin ein Gemeinschaftsatelier in München.

1872 Bekanntschaft mit Hans Thoma. Vom Sommer bis zum Herbst reiste Trübner durch Italien, Rom, Florenz, Venedig und Neapel. Im Herbst 1973 übersiedelte er wegen des Ausbruchs der Cholera von München nach Heidelberg. 1874 Reisen nach Brüssel und Holland, dann nach Rügen, in den Harz und in den Bayerischen Wald. Im Oktober wurde er als Einjähriger zu den Badischen Dragonern nach Karlsruhe eingezogen. Nach Ableistung seiner Militärzeit kehrte Trübner nach München zurück und malte zusammen mit Schuch in einem gemeinsamen Atelier.

In Berlin wurden 1877 Trübners und Thomas Werke abgewiesen. 1879 besuchte er die Weltausstellung in Paris und lernte Joseph Kainz kennen. 1884 war er in London, wo er mit den Malern Frith, Herbert Herkomer, Alma-Tadema und Leighton verkehrte. 1888 erschien die erste Buchpublikation über den Künstler, und im Frühjahr hatte er eine große Ausstellung bei Gurlitt in Berlin. Im kommenden Jahr beteiligte er sich an der Weltausstellung in Paris und an einem Wettbewerb für ein Kaiser-Wilhelm-Denkmal in Berlin. 1891 erste Kollektivausstellung mit 40 Werken im Münchner Kunstverein. Bekanntschaft mit Lovis Corinth und Max Slevogt, mit Otto Eckmann und Max Liebermann.

Auf der Weltausstellung in Chicago 1893 erhielt er eine Medaille. In München trennte sich die „Freie Vereinigung München" von der Secession. Neben Trübner waren Peter Behrens, Lovis Corinth, Otto Eckmann, Th. Th. Heine, Hans Olde u. a. ihre Mitglieder. 1896 übernahm Trübner ein Lehramt am Städelschen Kunstinstitut in Frankfurt und leitete das Meisteratelier für Malerei. Nach Beendigung dieser Lehrtätigkeit eröffnete er 1897 eine private Malschule. Die Nationalgalerie Berlin erwarb ein Gemälde von Trübner, und 1898 wurde ihm der Königlich Preußische Professorentitel verliehen. Trübner heiratete 1900 seine Schülerin Alice Auerbach. Der Hamburger Kunsthallendirektor Lichtwark kaufte im gleichen Jahr drei Werke von Trübner. Im März 1903 Berufung an die Kunstakademie in Karlsruhe. Er wurde Gründungsmitglied des „Deutschen Künstlerbundes" in Weimar und Ordentliches Mitglied der Berliner Secession. Er erhielt

1905 die Goldene Hessische Verdienstmedaille und wurde 1907 zum korrespondierenden Mitglied der Münchner Sezession ernannt. 1908 die Württembergische Große Goldene Verdienstmedaille.

Zu Trübners 60. Geburtstag 1911 veranstaltete der Karlsruher Kunstverein eine umfassende Ausstellung mit einer erstmalig vollständig festgesetzten Datierung der Werke. 1912 ernannte ihn die „Mailänder Akademie der bildenden Künste" zu ihrem Ehrenmitglied. 1914 unterschrieb er den Schweizer Protest gegen die Beschießung der Kathedrale von Reims, er unterschrieb aber auch die deutsche Gegenerklärung, was zu Protesten führte. Im Januar 1916 starb Trübners Frau Alice. Er selbst erkrankte Mitte des Jahres 1917 und konnte der Berufung an die Akademie der Bildenden Künste, Berlin, nicht mehr Folge leisten.

Wilhelm Trübner ist am 21. Dezember 1917 in Karlsruhe gestorben.

Literatur: J. A. Beringer, Trübner. Des Meisters Gemälde (Klassiker der Kunst, Bd. 26), Stuttgart 1917; – J. A. Beringer, Trübner. Eine Auswahl aus dem Lebenswerk, Stuttgart 1921; – Klaus Rohrandt, Wilhelm Trübner (1851-1917), Diss. phil. Kiel 1972

98 „Dame mit Hündchen". 1881/82

Öl auf Leinwand. 93 x 78,5 cm
Bez. rechts oben: *Wilhelm Trübner*
Inv. Nr.: KH/498 – Erworben 1963. Dauerleihgabe des Kunsthistorischen Instituts der Christian-Albrechts-Universität

Literatur: Auktionskatalog Nr. 126, Dr. E. Hauswedell, Hamburg 1963, Nr. 628, Abb. S. 67 (dort erworben); – Kunsthalle 1965, Nr. II/24; – K. Rohrandt 1972, WK G 46

Bei der Dargestellten handelt es sich wahrscheinlich um Elly Neal (geb. 1866), die Tochter des Malers David Neal, mit der Trübner in München freundschaftlich verkehrte. Die Ähnlichkeit der Porträtierten mit dem „Mädchen mit gefalteten Händen" der Dresdner Galerie, das Elly Neal im Alter von zehn Jahren darstellt, ist unverkennbar. Rohrandt (op. cit.) hat die Dargestellte nicht identifiziert und datiert das Gemälde meines Erachtens zu früh auf 1875/76. In der Staatlichen Kunsthalle Karlsruhe befindet sich ein Porträt von Elly Neal aus dem Jahre 1889. Ein Vergleich beider Bilder läßt für das Kieler Porträt eine Datierung 1881 oder 1882 zu. Trübner hat 1878 auch den jüngeren Bruder von Elly Neal, Heinrich Neal, zusammen mit Trübners Dogge Cäsar gemalt. Das Bild befindet sich im Kunstmuseum Düsseldorf. Möglicherweise handelt es sich bei dem Hündchen, das Elly Neal auf dem Arm trägt, um einen Doggenwelpen. – Mit der Betonung der Braunwerte, des gedämpften Rots und dem gedeckten Grün des Vorhangs ist das Gemälde ein typisches Beispiel für die Tonmalerei der Münchner Schule. Die farbliche Harmonie hat das Ziel, Ausgewogenheit auszudrücken. Das Helldunkel und das Heranrücken des Modells an die vordere Bildkante schaffen eine Atmosphäre der Intimität. J. Sch.

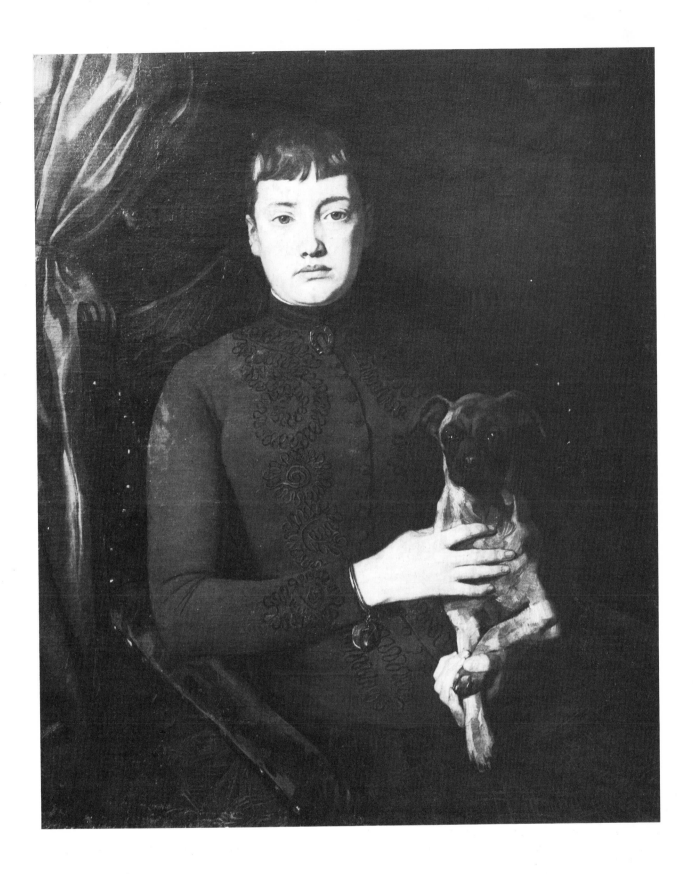

99 „Schloß Hemsbach von der Seite". 1905

Öl auf Leinwand. 74,5 x 106 cm
Bez. rechts unten: *W. Trübner* – auf der Rückseite: *Schloß Hemsbach a. d. Bergstraße mit Bank W. Trübner;* Klebezettel: Ständige Kunstausstellung Baden-Baden
Inv. Nr.: 643 – Erworben 1959, ehemals Sammlung Carl Schütte, Bremen

Ausstellungen: Deutscher Künstlerbund, Bremen 1912, Kat. Nr. 224, Abb.; – Deutsche Malerei des 19. Jahrhunderts, Basel 1917, Kat. Nr. 189; – Deutsche Malerei des 19. und 20. Jahrhunderts, Zürich 1917, Kat. Nr. 154; – Meisterwerke der modernen Malerei aus Bremer Privatbesitz, Bremen 1918, Kat. Nr. 112; – Wilhelm Trübner Gedächtnisausstellung, Basel 1927, Kat. Nr. 111a; – Berliner Sezession. Neuer Berliner Kunstverein, Berlin 3. Juli bis 28. August 1981

Literatur: (A. Geiger) Der Türmer 14, 1911/12, Bd. 1, S. 741, Abb. nach S. 297; – J. A. Beringer 1917, S. 297; – Auktionskat. 455, Kunsthaus Lempertz, Köln 1959, Nr. 397, Abb. Taf. 4 (dort erworben); – Kunsthalle 1965, Nr. II/23, Abb.; – K. Rohrandt 1972, WK G 675; – Kunsthalle 1973, S. 210 mit Abb.; – W. Doede, Die Berliner Sezession, Berlin 1977, Abb. 297; – Berliner Sezession, Neuer Berliner Kunstverein, Berlin 1981, Kat. Nr. 374 mit Abb.

Das Rothschild-Schloß Hemsbach an der Bergstraße diente Trübner von 1903 bis 1908 als Sommersitz. Er hat Schloß Hemsbach, das heute als Rathaus dient, mit dem dazugehörigen Park, der heute verschwunden ist, in den Jahren von 1904 bis 1907 mehrfach gemalt. In über einem Dutzend Gemälden stellte er die verschiedenen Ansichten des Schlosses, oft in gleicher Weise, dar. So gibt es auch von diesem Gemälde mehrere Wiederholungen, die sich in der Gemäldegalerie Stiftung Pommern, Kiel, und im Kunstmuseum Bern befinden. Eine dritte Fassung war in der ehem. Galerie Haberstock in Berlin.

Den Maler hat die Verbindung von Architektur und Natur sowie der momentane Sinneseindruck des variantenreichen Lichteinfalls bei diesem Motiv interessiert. Mit temperamentvollen Pinselstrichen breitet er eine reiche Palette von Grüntönen aus. Die reich differenzierte Farbskala reicht von den hellen Tönen des Schloßgebäudes über sonnendurchglühte Gelbgrüns und kräftige Halbschatten bis hin zu den dunklen Schattenpartien in schwarzbraun. Die Staffelung der Licht- und Schattenzonen suggeriert Tiefe und Bewegung. J. Sch.

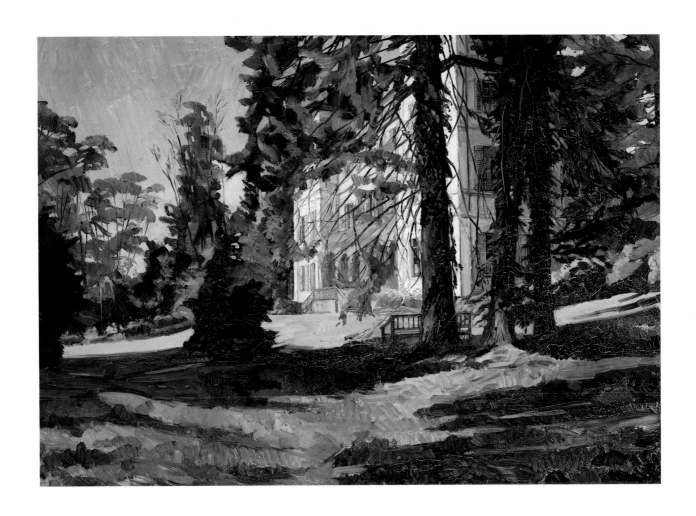

Hinrich Wrage

Hinrich Wrage wurde am 12. März 1843 in Hitzhusen bei
Bad Bramstedt geboren. Nach der Schulzeit studierte er
von 1868 bis 1872 an der Akademie in Düsseldorf bei
Oswald Achenbach und von 1872 bis 1873 an der Kunst-
schule Weimar bei Theodor Hagen. 1873 bis 1874
besuchte er die Münchner Akademie. Nach einer Reise
nach Italien 1875 setzte er sein Studium von 1876 bis
1877 an der Berliner Akademie fort. Wrage übersiedelte
1879 nach Gremsmühlen in der Holsteinischen Schweiz,
wo er eine private Malschule eröffnete.
Hinrich Wrage starb am 4. Juli 1912 in Gremsmühlen.

100 „Landschaft in Schleswig-Holstein".
Um 1900

Öl auf Malpappe. 39 x 58,5 cm
Bez. links unten: *H. Wrage*
Inv. Nr.: 609 – Erworben 1953 aus dem Nachlaß des Künstlers

Ausstellungen: Künstlerinsel Sylt, Schleswig-Holsteinisches
Landesmuseum, Schleswig, 27. November 1983 bis 5. Februar
1984, S. 114 Farbtaf. S. 21

Literatur: R. Sedlmaier 1955, S. 19; – Kunsthalle 1958, S. 168; –
Kunsthalle 1973, S. 299 mit Abb.

Die handliche Größe, das Material des Bildträgers und die
frische, zupackende aber auch summarisch angelegte,
pastose Malweise sprechen dafür, daß die „Landschaft in
Schleswig-Holstein" unmittelbar vor der Natur und nicht im Ate-
lier entstanden sein dürfte. Bei dem Motiv handelt es sich ver-
mutlich um eine Landschaft in der Holsteinischen Schweiz, wo
Wrage seit 1879 wohnte. Der Maler hat seinen Standpunkt auf
einer Anhöhe bezogen. Von hier aus geht der Blick über eine
Bachniederung hinüber zu einem hellen Sandabhang und
buschbewachsenen Hügeln, hinter denen graue und rote Häu-
serdächer hervorleuchten. Es ist ein heller Sommertag, und der
Künstler hat in warmen, mit viel Gelb und Ocker ausgemischten
Grüntönen die Wärme der Sonne und die Klarheit der Luft ein-
gefangen. Die Wolken am schmalen Himmelsstreifen werfen
lichte Schatten über die Landschaft, die die Räumlichkeit der
Komposition und das Relief der Gegend betonen. J. Sch.

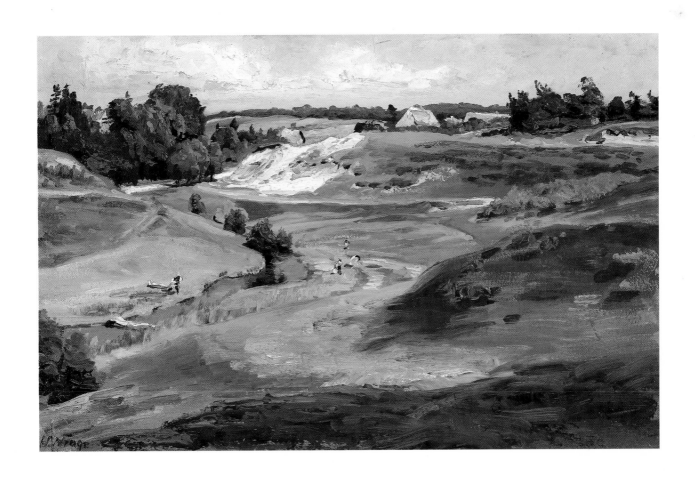